PAN YU LIANG
LA MANET DE SHANGHAI

Marie Laure de Shazer

Marie-Laure de Shazer

Copyright © 2014 Marie-Laure de Shazer
All rights reserved.
ISBN: 1505543843
ISBN-13: 978-1505543841

PRÉFACE

Depuis longtemps je voulais rendre hommage à cette artiste qui a dû mener toute sa vie un combat incessant pour exister et se faire accepter comme femme-peintre

Pan Yuliang est pour moi, la figure de proue de toute une lignée, présente et à venir, de chinoises qui, envers et contre tout et tous, luttent pour exister, en Chine et dans le monde, afin d'être ce qu'elles sont,"femmes-artistes". En me basant sur de nombreuses sources, j'ai pu enrichir et écrire une nouvelle version de mon roman qui relate la vie de Pan Yu Liang, la Manet de Shanghai (la première femme peintre impressionniste de Chine.). Pan Yu Liang fut la première femme peintre impressionniste en Chine à avoir peint des femmes nues pour dénoncer la prostitution et l'oppression de la femme dans la société féodale.

Pourquoi ai je choisi ce titre? La Manet de Shanghai.

Manet fit scandale avec son Olympia et son déjeuner sur l'herbe, car il avait peint des femmes nues dans un environnement moderne, non classique. En 1939 Pan Yu Liang peignit l'Olympia et appela sa peinture *contraste entre le noir et le blanc*. De surcroît, elle fit scandale avec ses tableaux de femmes nues et eut comme professeur et mentor, le peintre Lucien Simon dont Manet l'inspirait pour les sujets tirés de la vie quotidienne, pour la peinture de nus et pour l'utilisation de couleurs franches.

Ce livre est une nouvelle version revue, remaniée et augmentée et j'espère de tout coeur que les lecteurs apprécieront mon travail et ma passion pour Pan Yu Liang.

TABLE DES MATIÈRES

Préface .. iv

Table des matières ... v

Remerciements .. ix

1 - L'escroc Et L'empereur Mandchou De Chine ... 11

2 - En Chine, Une Fille, Ce N'est Pas Grand-Chose ... 15

3 - L'échec De La Réforme Des Cent Jours (戊戌变法) 19

4 - Le Mouvement Des Boxers Contre Les Etrangers Et Les Missionnaires 23

5 - L'opposition A La Coutume Des Pieds Bandés ... 33

6 - Les Marchandises Étrangères Envahissent Le Marché Chinois 37

7 - Saisi Des Marchandises .. 41

8 - Le Regard Méprisant Des Voisins ... 45

9 - Porteur De Palanche ... 47

10 - Aucune Vente .. 51

11 - Porteur De Cadavres .. 53

12 - La Mort De Monsieur Chen ... 57

13 - Chiu Xin Orpheline .. 59

14 - Chiu Xin Battue Et Maltraitée Par Son Oncle ... 63

15 - Chiu Xin Vendue Comme Prostituée .. 65

16 - Le Bordel De Lima .. 73

17 - L'organisation De La Maison Close Selon Les Principes Du Feng Shui 83

18 - L'eunuque De LIMA: Monsieur Gao .. 89

19 - Chiu Xin Nie La Réalité D'être Une Prostituée ... 93

20 - Le Sort Des Prostituées Insoumises ... 99

21 - La Courtisane Mei Mei Et La Syphilis... 101

22 - Le Temple Bouddhiste .. 107

23 - Le Tissu Rouge, Symbole De Bonheur .. 115

24 - Les Bagarres Entre Prostituées.. 119

25 - Le Départ De Sa Sœur Jurée, Cao Lan .. 121

26 - Repayer La Liberté De Cao Lan ... 123

27 - Zan Hua, Son Bienfaiteur Lui Rachète Sa Liberté Et L'éduque 129

28 - Zan Hua, Grand Admirateur Du Japon .. 143

29 - Le Scandale .. 147

30 - Zan Hua Quitte Sa Femme .. 151

31 - Chiu Xin Devient Pan Yu Liang .. 153

32 - Nouvelle Vie A Shanghai Et Nouvelle Identité .. 159

33 - La Vie Des Impressionnistes Inspire Pan Yu Liang ... 167

34 - Monsieur Hong L'initie Aux Techniques Des Impressionnistes 179

35 - L'examen D'entrée Aux Beaux Arts .. 181

36 - L'échec Aux Beaux Arts De Shanghai ... 183

37 - Le Mépris De Son Professeur .. 187

38 - 4 Mai 1919 La Révolution Culturelle Et Le Boycottage Des Produits Japonais...... 195

39 - L'Olympia De Manet .. 199

40 - Recherche La Muse De Manet En Chine: Victorine Meurent 203

41 - Confiscation De La Peinture ... 211

42 - La Presse Surnomme Pan Yu Liang La Femme Peintre Provocatrice Et Immorale 217

43 - L'histoire De Renoir .. 221

44 - Le Général Sun Quanfang, Interdit La Pratique Du Nu Et Ordonne De Fermer L'école Des Beaux Arts .. 225

45 - Pan Yu Liang Étudie À L'école Des Beaux-Arts À Lyon 229

46 - Rencontre De Chou Xin A Paris .. 235

47 - Le Peintre Lucien Joseph Simon Devint Le Mentor De Pan Yu Liang 241

48 - Le Concours De Rome Et Le Peintre Dinet Converti A l'Islam 249

49 - Pan Yu Liang S'inspire De l'Olympia De Manet Et De Cézanne Pour Réaliser Son Œuvre" Contraste Entre Noir Et Blanc .. 253

50 - L'histoire Des Rues De Paris Lui Donne De L'inspiration Pour Ses Toiles 257

51 - Retour A Shanghai Et L'instabilité Economique Et Politique Du Pays 261

52 - Organisation D'une Exposition A Shanghai .. 267

53 - La Dépression De Zan Hua .. 273

54 - Son Passé De Prostituée ... 275

55 - La Haine Des Elèves .. 279

56 - Le Peintre Xu Bei Hong Lui Propose Un Poste De Professeur A Nanjing 283

57 - Pan Yu Liang Est Le Professeur Le Mieux Payé De L'école 287

58 - La Concubine Et La Femme Peintre Immorale Sans Talent 291

59 - Les Concubines Des Peintres Impressionnistes 295

60 - Pan Yu Liang Décide De Quitter La Chine .. 299

61 - La Solitude A Paris Et La Mort De Zan Hua .. 301

62 - La Révolution Culturelle N'a Pas Eu Les Œuvres De Pan Yu Liang 305

Sources .. 311

REMERCIEMENTS

Je dédie ce livre à mon mari Tony qui m'aide à peaufiner et éditer mes manuscrits en langues française, anglaise et chinoise, mes filles Amélie et Elodie, Paul Tolla, Sister Ellen Lorenz, Hélène Bury , Steve de Shazer, Insoo Berg, Pionniers de la thérapie brève et Terre Cohen.

1 - L'ESCROC ET L'EMPEREUR MANDCHOU DE CHINE

A une dame qui lui disait "vos peintures, pour moi, c'est du chinois", Picasso répondit: "mais madame, le chinois, ça s'apprend".

En 1895, par une chaude journée d'été, le bateau d'un modeste marchand de chapeaux et d'étoffes jeta l'ancre dans l'estuaire du lac occidental mince, situé à Yang Zhou. Une femme dont les cheveux entrelacés de fleurs flottaient sur un vent parfumé, le regardait de loin et attendait impatiemment l'arrivée des marchandises. C'était madame Chen, la femme de ce marchand. De taille moyenne, les sourcils bien dessinés, les lèvres fraîches, elle allait et venait sur le quai, ou marchait dans les rues avoisinantes, touchant et caressant son ventre rond de sa main comme si elle brodait l'enfant à naître. Le soleil brûlant jetait ses aiguilles de cristal sur ses yeux ruisselants de bonheur. Mais son visage radieux s'assombrit subitement quand un diseur de bonne aventure, habillé d'une tunique blanche, vint à sa rencontre. Il lui parla longuement, lui prédisant une vie funeste et l'arrivée d'une fille.

- Monsieur, vous avez tort, j'aurai un garçon. J'ai prié la déesse Niang Niang pendant des mois pour avoir un fils.
- Madame, je vous assure que vous accoucherez d'une fille. Regardez un peu la forme de votre ventre et vous verrez que j'ai raison.
- Mais bon sang, laissez-moi passer, je ne veux rien entendre! répondit-elle irritée.

Voyant qu'il ne pouvait pas la dissuader, il céda et madame Chen continua son chemin.

Quelques minutes plus tard, elle rejoignit son mari qui venait juste de décharger les marchandises. Quand il vit le visage sombre et fatigué de son épouse, il se tourna vers elle et dit:

- Qu'y a-t-il? Es-tu malade?
- Non, ce n'est rien, c'est juste la chaleur.

Rassuré, il lui prit sa main trempée de sueur et tous les deux se dirigèrent vers les rues animées et odorantes qui menaient vers leur demeure.

Les Chen étaient un couple de marchands pauvres. Le mari fabriquait des chapeaux et l'épouse brodait. Ils se lamentaient d'être pauvres malgré leur dur labeur. Alors madame Chen rêvait d'avoir un garçon pour l'envoyer à l'école et préparer les examens impériaux. Les hommes selon elle pouvaient devenir lettrés et apprendre par cœur des vers anciens.

Tout en marchant le couple admirait le paysage de Yang Zhou qui reflétait selon eux le paradis.

Les montagnes ressemblaient à deux couronnes tenant un chapeau pointu. A l'horizon, un lac étendu resplendissant s'accaparait les reflets des visages des amoureux éperdus. De tous côtés serpentaient des chemins boueux qui conduisaient aux jardins de riches marchands.

Après que monsieur Chen et madame Chen eurent traversé de longues routes recouvertes de poussière dorée par le soleil, ils arrivèrent essoufflés devant la porte de leur maison. Monsieur Chen s'empressa d'ouvrir la porte et déposa les marchandises sur la table d'entrée. Pendant que son épouse déballait les paquets, il rêvait d'un avenir radieux.

Un mois s'écoula. La vie paisible que le couple mena pendant des années fut brusquement interrompue par l'arrivée d'un escroc qui se fit passer pour le messager de l'empereur.

Cela fut un beau matin de printemps inondé de soleil, lorsqu' un petit homme, laid, ridé, menu pénétra discrètement dans leur échoppe. Monsieur Chen leva soudainement la tête et vint vers lui avec empressement.

– Bonjour monsieur, que désirez-vous?

– Bonjour monsieur, je voudrais acheter tous les chapeaux et broderies que vous possédez.

– Pardon?

– C'est l'empereur qui m'envoie et il a entendu parler de vos articles.

Voyant monsieur Chen circonspect, il lui remit en main propre une commande de l'empereur. Monsieur Chen y jeta vite un coup d'œil rapide et appela aussitôt sa femme.

– Viens, vite! Un messager de l'empereur veut nous acheter toutes nos marchandises.

Folle de joie, la femme accourut et tous les trois se dirigèrent vers le port.

Un énorme bateau dissipa tous les soupçons du couple. L'homme devait bien être l'envoyé de l'empereur. Monsieur et madame Chen s'empressèrent de charger les chapeaux et les broderies à bord. Après qu'ils y eurent épuisé leurs forces, l'inconnu dit:

– Bon, je dois y aller. Demain, l'empereur vous paiera en main propre.

Ils regardèrent le bateau disparaître et se hâtèrent de regagner leur commerce. Ils imaginaient leur nom « Chen » s'afficher sur les boulevards. Puis la nuit tomba et le silence se fit. Le couple se laissa tomber sur le lit.

Le lendemain, une pluie meurtrière se jeta contre les vitres du petit commerce. Les carreaux tremblaient à chaque éclair. L'homme et la femme, derrière leur comptoir, regardaient sans cesse la vieille horloge de leurs ancêtres. Le messager de l'empereur n'était pas revenu les payer. Le souvenir des paroles du jeune escroc plongea le marchand Chen dans une profonde dépression. Il était ruiné, abattu comme par cette pluie incessante qui chassait les clients et l'avenir prometteur.

Madame Chen se soulagea de ce désespoir en priant d'avoir un garçon. Elle blâma son mari de leur malheur et de leur ignorance. S'il avait été lettré, personne y compris l'empereur, n'aurait pu le tromper.

Le mari tomba à ses genoux, se fit mal et la douleur s'empara de lui. Il ne put bouger de son lit pendant plusieurs jours, comme un clou indévissable.

Alors que son mari souffrait en silence d'avoir été humilié et trahi par un escroc, madame Chen songeait a son avenir radieux: la naissance d'un fils.

Tous les matins, à l'aube, elle se glissait discrètement hors de la maison, apportant avec elle les bâtons d'encens. Elle allait au temple, et allumant les encens, elle les plaçaient devant la déesse Niang Niang qui donnait des fils et des couches faciles. Elle priait comme si elle attendait un miracle venu du ciel. Chaque fois qu'elle parlait à cette divinité, elle se sentait heureuse et soulagée. Elle avait la force d'affronter le monde hostile et les dettes de son mari. Elle frappait sa tête contre le sol, en murmurant "Niang Niang, envoie-moi un fils pour payer les dettes de mon mari! Lave-nous de ce déshonneur."

Et puis un matin, alors qu'elle s'apprêtait à sortir pour se rendre au temple, elle fut prise de crampes. Voyant sa femme tressaillir de douleur, Monsieur Chen alla vite chercher la voisine pour l'aider. Il comprit alors qu'un nouveau jour venait de commencer. Il allait être père. Quand la voisine entra dans la chambre, elle le pria de sortir. Il demeura immobile et crispé devant la porte. Son corps était habité peu à peu par les douleurs de son épouse, ses oreilles s'imprégnaient lentement des cris de celle-ci à pousser fort le petit être.

Soudain, le cri du bébé se fit entendre. La voisine sortit et dit d'une voix triste:

— Hélas monsieur Chen, c'est une fille!

— C'est très bien, elle pourra broder, répondit-il gaiement.

Monsieur Chen, comment pouvez-vous vous réjouir de la naissance de votre fille? soupira-t-elle de désespoir. Avoir une fille dans ce pays c'est une malédiction. Quand je suis née, ma mère a pleuré pendant des mois parce que sa belle famille avait perdu la face. Vous savez monsieur Chen, c'est dur d'être une fille dans ce pays.

— Eh bien moi, dit monsieur Chen, ma fille pourra m'aider à développer mon commerce et devenir une excellente brodeuse comme sa mère. Dites-moi où se trouve le bébé, fit-il en jetant un coup d'œil dans la pièce où se tenait son épouse.

— Eh bien comme la coutume veut, tout être humain qui naît fille doit être mis à terre pendant trois jours.

— Et pourquoi donc? demanda vivement monsieur Chen en faisant mine de ne pas connaître une tradition qu'il réprouvait.

— Parce qu'elle doit comprendre sa position dans notre société. Une jeune fille doit être non seulement modeste, mais aussi inférieure à l'homme. Ah j'ai oublié de vous dire..

— Ah, dites moi!

— J'ai suivi la coutume de nos ancêtres.

— Ah oui laquelle?

— Quand une fille naît, on enterre son cordon ombilical dans le jardin. Si votre épouse avait accouché d'un garçon, nous aurions placé son cordon ombilical dans un bocal pour que toute la famille l'admire.

— Bon vous savez, je n'approuve pas trop nos traditions ancestrales. Je ne suis pas conservateur, vous voyez. Au fait, comment va ma femme?

Marie-Laure de Shazer

- Oh la pauvre, j'ai oublié de vous le dire! dit la voisine en baissant les yeux.
- Ah? Ma femme est morte? s'affola monsieur Chen
- Non monsieur Chen, votre femme est en bonne santé. Ne vous inquiétez pas! mais...
- Mais quoi?
- Eh bien quand votre épouse a appris le sexe du bébé, elle s'est évanouie.
- Ah bon? Mais voyons que faites vous alors à ne rien faire. Dépêchez-vous à ce qu'elle reprenne connaissance!

A ces mots la voisine retourna voir madame Chen et lui fit respirer des sels. Une fois revenue à elle, elle songea que ce rêve réalisé était un songe qui s'effaçait. Cet avenir lui donnait le vertige et elle sombrait dans un monde de désillusion.

2 - EN CHINE, UNE FILLE, CE N'EST PAS GRAND-CHOSE

Un matin, l'un de nous manquant de noir, se servit de bleu:
l'impressionnisme était né. (Renoir)

Depuis la naissance de sa fille, malgré les dettes qui l'accablaient et les sautes d'humeur de sa femme, monsieur Chen avait ressenti un léger apaisement. Il éprouvait une immense joie d'avoir une fille. C'était une chose incroyable pour un père chinois. Généralement les parents étaient déçus de ne pas avoir de garçon. Les filles subissaient vexations et punitions physiques douloureuses, alors que les enfants de sexe masculin étaient comme des empereurs, intouchables, gâtés, choyés et aimés. Lorsqu'il y avait trop de filles dans une famille, soit on noyait les nourrissons dans la rivière, soit les parents les vendaient contre un bol de riz. «En Chine, une fille, ce n'est pas grand-chose» songeait madame Chen en silence. Elle était persuadée que son mari avait perdu la tête. Comment pouvait-il être gai, souriant, alors qu'ils allaient devoir payer et constituer la dot du mariage de leur fille.

Monsieur Chen était optimiste comparé à sa femme qui se rongeait d'angoisse. Puisque son épouse était une excellente brodeuse et lui, un honorable commerçant, il se disait que son bébé ne pourrait être différent des autres et méritait amour et respect.

Il comprenait bien que son épouse était abattue, déprimée, déçue de ne lui avoir pas donné un fils, un descendant mâle pour perpétuer le culte des mânes, mais depuis la naissance de leur fille jusqu'à maintenant, le couple avait négligé une affaire importante: le choix du prénom du bébé. Monsieur Chen était déterminé à régler ce problème crucial. Un soir, tandis que sa femme avait fini ses travaux d'aiguilles il entra brusquement dans la pièce.

Son arrivée fit sursauter madame Chen.

— Je ne te dérange pas? dit-il d'une voix douce.

Elle hocha la tête et l'invita à s'asseoir. Il s'avança pour prendre une chaise, puis après qu'il fut confortablement installé, il dit brusquement:

— As tu songé au nom de la petite?

Elle soupira, et lança d'un ton sarcastique:

— Non désirée.

— Mais on ne peut pas appeler notre fille de cette façon. Tout le monde se moquera d'elle et nous perdrons la face. tiens, pourquoi pas le nom Pin 平 qui veut dire Paix? Notre fille pourra apporter la paix dans le monde et dans notre foyer.

Madame Chen ne répondit rien et le regarda longuement. Ils restèrent muets quelques instants, mais le silence était lourd et pénible.

— Bon, je vais me coucher. dit l'époux.

Il se leva de sa chaise, s'engagea d'un pas hésitant dans le couloir sombre qu'éclairait une pauvre lanterne et disparut tel un fantôme. Avec un goût amer des propos de son épouse, il regagna sa chambre. Cette conversation l'avait vidé. Il se déshabilla et se mit au lit. Etendu sur sa couche, les yeux rués au plafond, il se demandait si son épouse allait enfin accepter le sexe de son bébé.

Cependant le temps passait, toujours plus rapide, et aucun nom suggéré ne plut à madame Chen.

Un jour, monsieur Chen venait juste de retourner de son travail quand sa femme lui montra un canevas sur lequel elle avait tracé un dessin qui représentait un cœur.

— Regarde comme ce cœur est magnifique, dit-elle d'une voix chaleureuse.

— Oui, répondit monsieur Chen, il est très joli.

Voyant le visage de sa femme rayonner de joie, il eut une inspiration.

— Et si nous appelons notre fille Chiu Xin?

— Chiu Xin? demanda l'épouse, intriguée.

— Chiu Xin veut dire joli cœur.

Elle réfléchit un instant, en caressant son canevas, elle fit oui de la tête.

Monsieur Chen adorait sa fille. Chaque fois qu'il revenait de ses voyages, il rapportait des cadeaux pour Chiu Xin. Son épouse soupirait et lui disait, en grommelant:

— Tu as fait une folie! Tu aurais dû acheter de la nourriture ou rembourser tes dettes aux créanciers. Ne recommence pas! Et puis tu oublies que Chiu Xin est une fille; une fille ce n'est pas grand chose en Chine. Seuls les hommes peuvent passer les examens impériaux et travailler pour l'empereur mandchou.

En regardant son épouse, il se disait à lui même «ma pauvre femme ne voit pas la réalité de la Chine. La dynastie Qing décline. L'empereur mandchou est faible. L'empire du milieu, malgré ses cinq mille ans de civilisation, se trouve affaibli, fragile, humilié. L'empereur Guang Xu de la dynastie Qing a vendu notre pays aux étrangers. Comment peut-elle croire encore en ces examens impériaux? Les officiels, les bureaucrates, les ministres sont corrompus et ne savent pas comment faire pour redresser le pays.»

Monsieur Chen avait affronté avec bravoure les guerres d'opium contre l'Angleterre, la révolte de Taiping dont le chef Hong Xiu Quan se prétendait être le frère de Jésus-Christ, et la guerre contre la France. La défaite de son pays face aux troupes impériales japonaises le bouleversa, car les Chinois considéraient le Japon comme inférieur ou vassal. Monsieur Chen se désolait de la situation catastrophique de son pays. La Chine était sur le point de décliner et l'empereur avait abandonné son peuple. Il avait non seulement accablé ses sujets d'impôts, mais il avait signé des traités inégaux avec les Occidentaux qui l'avaient forcé à ouvrir les ports dans tout le pays. L'opium, les canons, les marchandises étrangères envahissaient la Chine et le peuple livré à lui même, s'appauvrissait de jour en jour. Comment son beau pays doté d'une si riche civilisation avait-il pu sombrer? Que s'était-il passé, songeait-il en silence.

Soudain la voix de son épouse le fit sortir de ses pensées ténébreuses

– A quoi penses-tu? demanda-t-elle.

– A ma fille et à mon commerce! répondit-il.

– Notre fille et notre commerce? dit -elle en écarquillant les yeux.

– Oui, je pensais que j'aurais besoin de ma fille pour perpétuer la lignée familiale.

Les paroles de son mari la firent trembler. Elle n'avait jamais entendu qu'une fille pouvait assurer la descendance d'une famille.

Petit à petit, madame Chen se fit à l'idée d'avoir une fille. Jour après jour elle réalisa que son mari rayonnait de joie et que la naissance de son bébé l'avait transformé.

Marie-Laure de Shazer

3 - L'ÉCHEC DE LA RÉFORME DES CENT JOURS (戊戌变法)

Peindre signifie penser avec son pinceau.- Paul Cézanne

Trois ans s'écoulèrent, le commerce des Chen avait survécu malgré les dettes importantes que le couple devait rembourser. Tous les matins, quand son mari partait au travail, madame Chen emmenait sa fille dans son atelier où elle lui enseignait la broderie. Elle passait d'agréables moments à broder et à tisser de longues étoffes teintes en bleu et en jaune. Chiu Xin voyait les mains fines de sa mère coudre les tissus fleuris et colorés. Une fois les travaux d'aiguilles terminés, madame Chen fermait la porte de son atelier et se glissait avec sa fille dans la cuisine où elle préparait les spécialités culinaires de Yang Zhou que son mari raffolait, comme le riz sauté, le tofu de Pingqiao, ou la viande de canard. Chiu Xin avait l'impression que les mains magiques de sa mère transformaient les plats parfumés et colorés en broderies.

Tandis que madame Chen vaquait à ses occupations domestiques, monsieur Chen, après une longue journée de travail, se rendait à son salon de thé préféré "Le jasmin", dont le gérant était monsieur Su, un patriote qui s'intéressait à la vie politique de son pays. Monsieur Chen aimait y aller pour se restaurer et oublier ses soucis Un soir, quand il pénétra à l'intérieur de la maison de thé, il fut surpris du silence de plomb et de l'atmosphère lugubre qui y régnaient. Il regarda autour de lui presqu'avec anxiété. La lune éclairait les visages sombres et tristes des clients. Voyant que monsieur Chen jetait des regards inquiets autour de lui, le patron s'approcha de lui pour l'aborder:

— Bonjour monsieur Chen, comment allez-vous?

— Je vais bien, monsieur Su, mais dites-moi que se passe t-il ici? Vos clients ont l'air bien triste.

Le patron appela un de ses serveurs pour lui servir du thé parfumé, puis il dit d'un ton sec:

— Quoi, monsieur Chen, vous n'êtes pas au courant?

— Au courant de quoi?

— Prenez un siège, je vais vous expliquer pourquoi mes clients lettrés ont l'air abattu.

— Oui en effet, ils ne semblent pas heureux. dit-il en s'asseyant. Ont-ils perdu une de leurs concubines?

— Non, ce n'est pas du tout cela.

Alors monsieur Su se pencha vers lui et lui murmura:

— Eh bien c'est à cause des réformes entreprises par le grand lettré confucéen Kang You Wei qui veut occidentaliser et moderniser le pays. La plupart de mes clients qui sont lettrés ont peur de perdre leur travail. Si la Chine importe les technologies et les sciences des diables étrangers, les lettrés perdront leur travail et leur pouvoir à la Cité interdite.

– L'empereur mandchou approuve-t-il les réformes entreprises par Kang You Wei?

– Bien sûr que oui! Notre souverain est un partisan du modernisme. Il veut rendre la Chine forte!

– Ah, fit monsieur Chen, en humant la vapeur qui se dégageait du thé, l'empereur Guang Xu s'est enfin réveillé.

– Que voulez-vous dire par là? Il dort en ce moment?

– Je veux dire que l'empereur Guang Xu vivait depuis longtemps dans un colossal déni de réalité. Il n'avait pas réalisé que le pays était plongé dans une misère économique et sociale extrême depuis des années. Notre empereur ignorait que l'empire mandchou était en plein déclin. Je suis fier de notre souverain qui est prêt à redresser la Chine. Je pense sincèrement que si nous importons les technologies et le savoir des Occidentaux, nous pourrons alors rattraper les puissances étrangères, libérer notre pays de son statut d'esclavage et nous faire respecter. C'est une bonne nouvelle. Nous, les commerçants, profiterons de l'essor de la Chine.

– Que vous êtes naïf! tonna monsieur Su. Comment un lettré confucéen peut-il partager et défendre les idées de l'Occident? Peut-on combiner la pensée confucéenne avec celle de l'Europe? Je doute que ce lettré réussisse, vous verrez. La Chine est irréformable.

Monsieur Chen soupira de découragement, paya sa boisson et sortit, en humant l'air frais printanier qui caressait les visages sombres et glaciaux des passants. Malgré le pessimisme qu'affichait le patron du salon de thé, monsieur Chen gardait espoir que la Chine se réveillerait, qu'elle se redresserait et que son commerce prospérerait.

Cent jours passèrent, l'espoir de voir la Chine dépasser l'Occident s'évanouit; les réformes entreprises par le lettré confucéen, Kang You Wei, avaient échoué. Monsieur Chen était tellement anéanti qu'il alla voir monsieur Su.

Dès qu'il entra dans le salon de thé, le patron s'empressa de lui servir du thé.

– Etes-vous au courant de l'échec de la réforme des cent jours? demanda monsieur Chen.

– Bien sûr que oui! répondit monsieur Su en jetant des regards autour de lui. Il avait peur d'être entendu.

– Que s'est-il passé?

Alors le patron se pencha et répondit à voix basse:

– Kang You Wei était dangereux sur le plan politique. Il prônait l'abandon de la monarchie constitutionnelle, la modernisation de l'armée et des examens impériaux. Il préconisait aussi l'élimination des postes de fonctionnaires et l'adoption d'un système économique centré sur l'Occident et non sur le confucianisme. Et le plus dangereux dans tout cela, c'est qu'il voulait industrialiser le pays, utilisant les techniques de l'Occident!

– Je ne comprends pas, l'empereur ne soutenait-il pas le lettré confucéen, Kang You Wei?

– Oui, mais vous savez bien que ce n'est pas lui qui dirige le pays.

– Ah bon? Qui alors?

– Comment? Vous ne voyez pas qui cela peut bien être?

– Non! Les Anglais?

– Mais non pas du tout. C'est l'impératrice douairière Ci Xi qui gère les affaires politiques du pays.

– Quoi! Ce vieux Bouddha! s'exclama monsieur Chen, abasourdi.

– Oui, c'est bien ce vieux Bouddha! Quand l'empereur reçoit ses ministres, l'impératrice douairière s'assoie discrètement sur un second trône dissimulé par un rideau de soie noire et souffle ses idées et ses réformes à son neveu, l'empereur Guang Xu, sans être vue, ni entendue. Elle se mêle de la vie politique et cette tigresse est à l'origine de l'avortement de la réforme des cent jours

– Et pourquoi a-t-elle fait avorter ces réformes? Les Occidentaux n'ont-ils pas des femmes à poigne qui ressemblent à notre impératrice douairière?

– C'est parce qu'elle était jalouse et qu'on allait attribuer le succès de ces réformes à son neveu, l'empereur Guang Xu. Vous me direz, elle n'était pas la seule à s'y opposer.

– Ah bon? Qui étaient-ils?

– Eh bien, de nombreux fonctionnaires qui craignaient de perdre leur travail s'opposaient aux réformes qui prévoyaient la suppression des postes de gouverneur de Hubei, du Guangdong et du Yunnan.

– Et qu'a fait ce vieux Bouddha? A-t-elle rédigé un édit pour interdire ces réformes? demanda monsieur Chen en mettant la main sous son menton.

– Non, elle a fait pire. Dans la nuit du 18 septembre 1898, Rong Lu, l'homme de confiance de l'impératrice, envoya trois mille soldats arrêter et exécuter les partisans de la réforme des cent jours.

– Kang You Wei est mort? s'affola monsieur Chen.

– Non, il s'est enfui au Japon avec le philosophe Liang Qi Chao.

– Et l'empereur?

– Le vieux Bouddha l'a emprisonné sur la petite île artificielle de Yin Tai, dans la Cité interdite.

– Que c'est triste! Pensez-vous que la Chine changera un jour et se modernisera?

– Non, monsieur Chen, la vieille Chine ne changera jamais et chaque fois que je contemple son paysage et son histoire, je pense à la légende chinoise du vieillard stupide.

– Le vieillard stupide? demanda monsieur Chen.

Marie-Laure de Shazer

- Oui, "la vieille Chine" fait allusion à une anecdote chinoise très ancienne "le vieillard stupide." En avez vous entendu parler?
- Non, mais racontez-la moi.
- Volontiers, dit monsieur Su, d'un air enjoué. Il y a très longtemps, un vieux lettré chargé d'années et de sagesse emmena ses disciples contempler le paysage de la Chine.
- «Regardez, dit- il, cette vallée s'appelle la vallée du vieillard stupide. Le ruisseau qui y coule s'appelle le ruisseau du vieillard stupide. L'arbre que vous voyez à droite s'appelle l'arbre du vieillard stupide. Et la pagode s'appelle la pagode du vieillard stupide ». Les jeunes disciples étonnés d'entendre de telles paroles demandèrent au vieillard: «Pourquoi nommez-vous ces endroits le vieillard stupide.» «Eh bien, fit le vieillard, je leur ai donné mon nom »
- Telle est la vieille Chine, soupira monsieur Chen.
- Hélas, poursuivit monsieur Su, la Chine est perdue, elle est comme le vieillard stupide. Elle est enfermée dans ses lois, dans son mandarinisme étroit et dans ses rites dépassés. La Chine dort depuis deux mille ans, elle refuse de changer, car si elle changeait et se mettait à adopter les valeurs de l'Occident, cela voudrait dire qu'elle se soumettrait aux diables étrangers. La Chine, monsieur Chen, est perdue, c'est le vieillard stupide.

A ces mots, monsieur Chen demeura silencieux. Il prit sa tasse de thé, but une gorgée, se leva et sortit prendre l'air pour respirer. Il étouffait de douleur; il était écœuré. De retour chez lui, il regarda la lune en pensant à la gloire de ses ancêtres Han, et à son avenir qui lui apparaissait bien sombre.

4 - LE MOUVEMENT DES BOXERS CONTRE LES ETRANGERS ET LES MISSIONNAIRES

M. Manet aura du talent le jour où il saura le dessin et la perspective, il aura le goût le jour où il renoncera à ses sujets choisis en vue du scandale. - (Ernest Chesneau, critique d'art

La défaite de la Chine contre les Japonais en 1895, les atteintes portées à la souveraineté chinoise par les traités inégaux, l'échec de la réforme des cent jours en 1898, avaient accéléré la crise économique et sociale dans tout le pays, et aussi fait vaciller le commerce de M. Chen qui était déjà fort fragilisé. Même si le patron du salon de thé l'avait aidé à trouver certains clients, cela ne lui avait pas suffi à rembourser toutes ses dettes. En voyant la situation catastrophique du pays, de plus en plus d'intellectuels se rebellaient et exprimaient leur mécontentement envers la cour impériale mandchoue et ses ministres corrompus. Parmi ceux qui exhalaient leur colère contre la dynastie Qing, se trouvait monsieur Fan, un jeune lettré qui passait son temps dans les maisons de thé, en compagnie de ses nombreuses concubines. Depuis que l'Occident avait finalement percé une brèche dans la grande muraille de Chine, symbole de sa puissance, en envoyant ses vaisseaux de guerre, ses marchandises, ses canons, ses ambassadeurs, M. Fan ne venait plus au salon de thé" le Jasmin." Inquiet de ne plus voir un de ses fidèles clients, monsieur Su s'adressa à M. Chen.

— Je me demande s'il n'est pas arrivé un malheur à monsieur Fan.

— Mais non, répondit monsieur Chen d'une voix douce et réconfortante, il est sûrement occupé.

— Certes, mais il m'avait promis de me présenter sa nouvelle concubine il y a une semaine. Et depuis je ne l'ai pas revu. Je suis vraiment inquiet. D'habitude, il vient tous les soirs boire un verre avec moi avant de rentrer chez lui.

— Peut-être qu'il est malade?

— Oui, c'est bien possible.

— Voulez-vous que j'aille le voir? suggéra monsieur Chen.

— Oh merci! Cela me soulagerait, je m'inquiète vraiment de ne plus le voir.

Le lendemain, monsieur Chen, le dos courbé, arriva devant la demeure du lettré, une résidence élégante et cossue, tout en briques bleues, de deux étages de haut et d'au moins quatre cents mètres carrés de surface. Le rez-de-chaussée était occupé par la bibliothèque et le fumoir à opium. Un vaste sous sol faisait office de débarras et de garde manger. Monsieur Chen souleva le marteau de fer et frappa quelques coups sonores contre la porte laquée de rouge, et quelques instants après, une jeune femme apparut. C'était la bonne de M. Fan. Elle devait avoir une vingtaine d'années, elle était petite et fine comme un roseau. Elle portait un pantalon de satin noir et une veste bleue. Elle avait les cheveux défaits, emmêlés et le visage blême. Monsieur Chen lui expliqua ce qui l'amenait et la bonne le fit entrer. Ils traversèrent une immense cour

entièrement dallée, abritant le bureau du comptable et les logements des domestiques et de ses dix sept concubines. Quand monsieur Chen atteignit le jardin, il fut surpris de voir M. Fan faire des exercices physiques et s'entraînait à la boxe de singe. Monsieur Fan détestait en effet le sport.

– Bonjour M. Fan, dit monsieur Chen en se prosternant vers le jeune lettré.

Monsieur Fan s'arrêta de faire sa gymnastique, et se tournant vers monsieur Chen, il répondit:

– Oh, que me vaut l'honneur de votre visite?

– En fait, c'est monsieur Su qui m'envoie prendre de vos nouvelles. Il est très inquiet de ne plus vous voir au "Jasmin".

– Je vais bien, monsieur Chen, mais vous voyez ces temps-ci je suis très occupé. Et vous, comment vont les affaires?

Monsieur Chen gêné, baissa la tête, d'un air abattu.

– Je sais, je sais, poursuivit M. Fan, tout va mal dans ce pays. Vous savez qui est responsable de la situation catastrophique de notre pays et de votre commerce.

– Non!

– Tout ça est la faute de l'impératrice douairière Cixi qui laisse entrer les étrangers. Ils prennent notre travail et détruisent nos emplois avec leurs marchandises et leur technologie. Et puis il y a plus grave...

– Ah bon? Quoi? demanda monsieur en écarquillant ses grands yeux noirs.

– Eh bien, les missionnaires convertissent nos compatriotes contre un bol de riz. Ils sont dangereux pour le confucianisme.

– Comment ça les missionnaires?

– Quoi vous n'êtes pas au courant de ce qui se passe dans notre pays? Ne savez-vous pas que le pays se christianise?

– Non! Et de toute façon, je ne suis pas religieux.

– Eh bien, malgré le décret impérial de l'interdiction de la religion chrétienne en 1724, les Lazaristes, les jésuites, les catholiques, les protestants se sont installés en Chine et ils essayent de convertir notre peuple. Les missionnaires sont une menace pour le confucianisme.

– Et pourquoi sont-ils une menace pour le confucianisme?

– Parce qu'ils veulent non seulement christianiser le peuple chinois, mais ils s'opposent aussi à nos traditions, comme celle des pieds bandés. Il paraîtrait qu'un million de Chinois se sont convertis au christianisme en échange d'un bol de riz. Vous vous rendez compte!

– Incroyable! s'exclama monsieur Chen qui n'en revenait pas.

– Oui, vous avez raison d'être surpris. Mais ne vous en faites pas, monsieur Chen, je compte chasser tous ces missionnaires de notre terre avant qu'ils ébranlent l'esprit confucéen de notre peuple.

– Au fait, monsieur Fan, je pensais que vous n'aimiez pas le sport.

– Eh bien c'est vrai, mais depuis la défaite de la guerre contre le Japon et l'ouverture des ports aux étrangers, je me suis initié aux arts martiaux.

– Et pourquoi donc?

– Parce que je pourrai avec mes pouvoirs magiques être invincible aux balles des étrangers.

A ces mots, monsieur Chen le salua et se retira. Une heure s'écoula, il alla voir monsieur Su pour lui raconter sa visite chez le jeune lettré.

– C'est inquiétant! dit monsieur Su. Monsieur Fan pense qu'il sera invulnérable aux canons des étrangers. Vous pensez qu'il va bien?

– Je ne sais pas, répondit monsieur Chen, mais il m'a assuré qu'il possédait des pouvoirs magiques pour faire chasser les étrangers de notre terre.

Le patron éclata de rire

– Quel superstitieux! Il doit sûrement appartenir à une secte. Bon cela me rassure, je pensais qu'il ne venait plus dans mon salon de thé, parce que mes services ne lui plaisaient plus. Merci mon ami de m'avoir aidé.

Monsieur Chen se prosterna et sortit du salon de thé, songeant à ce lettré qu'il trouvait étrange et mystérieux.

Quelques jours plus tard, monsieur Chen reçut de la visite. C'était monsieur Fan. Il tenait un livre dont la couverture était illustrée d'une croix.

– Bonjour monsieur Chen, regardez ce que je viens de recevoir, dit-il en lui tendant le livre.

– Eh bien, un livre.

– Oui certes, mais regardez la couverture du livre? Que voyez vous?

– Eh bien, le chiffre dix $+$?

– Mais non pas du tout, vous n'y êtes pas, c'est une croix.

– Une croix! répondit monsieur Chen étonné. Mais que signifie cette croix?

– Cette croix représente le signe des chrétiens. Comme je vous le disais il y a quelques jours, les missionnaires veulent nous christianiser. Le livre que je tiens en main s'appelle la bible et les missionnaires l'ont traduit en la langue vernaculaire.

– En la langue vernaculaire? reprit monsieur Chen.

– Oui, c'est bien cela.

– Que veut dire la langue vernaculaire.

– La langue vernaculaire veut dire la langue parlée. Les missionnaires ont traduit la bible dans le langage courant, or, tous nos livres sont écrits dans la langue classique, la langue de Confucius. C'est une honte! dit-il, indigné. Je suis déterminé à chasser tous ces diables étrangers de notre pays. Ils veulent nous christianiser et j'ai peur que le chinois littéraire perde son prestige, et soit considéré vieilli et dénigré par les progressistes qui veulent droit de cité en Chine.

Pour le calmer monsieur Chen proposa du thé.

– Non merci! Je ne bois plus de thé, mon chef me l'interdit. Il m'a imposé une discipline très stricte, comme l'interdiction d'accepter des cadeaux, d'avoir des relations sexuelles avec les femmes, de manger de la viande et de boire du thé.

– Qui est votre chef? Je pensais que vous étiez un lettré indépendant.

– Oui, bien sûr, dit il à voix basse, je travaille pour une secte secrète qui est apparentée au Lotus Blanc. Bon écoutez-moi, si vous voyez ce livre avec une croix, brûlez-le et tuez ce chrétien qui vous le proposerait. J'ai tué mon voisin.

– Quoi?

– Oui, je l'ai massacré quand il m'a proposé de me convertir au catholicisme. C'est une religion bizarre qui parle d'une vierge et d'un homme nu sur une croix.

Cette révélation foudroyante et ses paroles haineuses firent tellement trembler les jambes de monsieur Chen qu'il ne put bouger. Il était horrifié et pétrifié de parler à un criminel dont un éclair fulgurant pétri de haine jaillissait de ses yeux.

– Bon il se fait tard, je dois continuer de m'entraîner, dit monsieur Fan sèchement.

– Mais monsieur Fan, vous ne m'aviez pas dit à quelle secte vous appartenez? demanda-t-il en se pinçant les lèvres.

– Eh bien, la société secrète des "Poings de justice et d'harmonie". dit il d'un ton joyeux.

– Les Boxers! s'écria Chen.

Fan fit oui de la tête, puis se dirigea vers les rues sombres de la ville.

Monsieur Chen n'appréciait pas vraiment cette société secrète dont le symbole était un poing fermé. Les boxers s'étaient opposés aux réformes entreprises par l'empereur et à la modernisation du pays. Le sentiment xénophobe de M. Fan s'accrut avec la construction des églises et la conversion de nombreux Chinois au christianisme. Fou de rage, monsieur Fan manifesta avec un millier de boxers dans les rues, en scandant des slogans hostiles au pouvoir en place:«renversons la dynastie mandchoue et éliminons les étrangers. Brûlons les Eglises des diables étrangers, tuons- les, massacrons- les.»

Monsieur Fan avait soudoyé le préfet de la ville, un partisan du mouvement des boxers, pour qu'il le laissât prêcher sa haine contre l'impératrice douairière et les Occidentaux.

Après qu'il eut organisé plusieurs manifestations pour renverser le gouvernement et chasser les étrangers, on ne l'entendit plus pendant des mois. L'âme inquiète, monsieur Chen fut assailli de doutes « Et si l'impératrice Ci xi avait emprisonné monsieur Fan? » songea-t-il.

Un matin, alors que monsieur Chen se rendait à sa boutique, il vit une foule s'agiter devant une pancarte ornée de caractères dorés. Intrigué, il s'approcha et interpella un homme, vêtu d'une longue robe gris bleu.

— Monsieur, excusez-moi de vous déranger, pourriez-vous me dire ce qui se passe ici?

— Comment? Vous ne savez pas?

— Non!

— Eh bien l'impératrice douairière a reconnu la société secrète des boxers! Elle s'est alliée avec ce mouvement pour chasser les étrangers. Elle va sûrement déclarer la guerre aux huit nations.

— Encore une guerre! soupira monsieur Chen en s'éclipsant, les larmes aux yeux.

Accablé de douleur, il alla voir monsieur Su pour lui parler des Boxers.

— Si les boxers deviennent importants, dit le patron, je devrai alors fermer mon entreprise. Leur chef leur impose de ne plus boire de thé.

— Et moi, je sens que je vais faire faillite. répondit monsieur Chen. Je me demande depuis quand les boxers ont commencé à tuer les étrangers. Sont-ils vraiment dangereux comme ils le prétendent? Possèdent ils des pouvoirs magiques qui leur permettraient d'être invulnérables aux balles des étrangers?

Monsieur Su leva les bras en signe d'impuissance et se mit à raconter:

— Eh bien, tout commence avec le meurtre de deux missionnaires allemands en novembre 1897 dans le Shandong, par les boxers. Li Ping-heng, le gouverneur de la province, qui soutenait secrètement la société secrète, fut remplacé à la demande des occidentaux par un nouveau gouverneur Yu Hsien. Mais Yu-Hsien, nouveau gouverneur du Shandong, s'avéra cependant soutenir également les actions contre les occidentaux et les chrétiens. Cet événement amena la prise du port de Tsingtao par l'Allemagne, afin de concurrencer Hong Kong, et provoqua l'octroi de concessions par la Chine qui fut rapidement suivi par les Russes avec Port-Arthur, les Français avec Fort-Boyard et les Britanniques avec Port-Edward, poussant un peu plus les feux nationalistes et xénophobes parmi la population. Avec l'instabilité économique et sociale du pays, les Boxers sortirent de l'ombre en mars 1898, prêchant ouvertement dans les rues sous le slogan «Renversons la dynastie mandchoue, chassons et tuons les étrangers». Après un dernier accrochage avec les troupes impériales chinoises en octobre 1899, l'activité des Boxers se concentra contre les missionnaires et leurs convertis, considérés comme des agents à la solde des «diables étrangers». Les Boxers détruisirent des lignes télégraphiques et des voies ferrées, mirent les églises à feu et à sang, et massacrèrent des missionnaires et des Chinois convertis. Dans le souci de protéger leurs ressortissants, la Russie, l'Angleterre, les

Etats-Unis, le Japon, l'Allemagne, la France et l'Autriche ont allié leurs forces pour tenter d'écraser ce mouvement xénophobe.

— Merci monsieur Su de m'avoir éclairé, je comprends mieux ce qui se passe maintenant. Mais comment se fait-il que monsieur Fan, un lettré humble et doté d'un esprit confucéen ait pu devenir violent? Comment a t-il pu se frotter aux boxers?

— Que voulez vous, quand un pays devient malade, la population devient fragile, répondit le patron.

Monsieur Chen soupira de désespoir, se prosterna devant monsieur Su et sortit de la maison de thé, d'un pas malaisé. De retour chez lui, sa femme lui annonça que monsieur Fan l'invitait. Il voulait lui annoncer une bonne nouvelle. Monsieur Chen accepta et se rendit chez lui à la première lueur du jour. Monsieur Fan ne lui avait pas servi de thé, mais de l'eau chaude.

— Où étiez- vous passé? demanda monsieur Chen.

— Je reviens juste de Pékin et j'avais pour mission de m'entraîner avec les troupes impériales.

— Ah mais, je pensais que la cour impériale était contre votre mouvement xénophobe, les Boxers.

— Oui, certes, au début la cour impériale était contre nous, mais tout a changé quand l'impératrice douairière et ses ministres ont appris que quatre cents soldats étrangers avaient investi la capitale. A la cour les réactions étaient divisées. D'un côté, le Prince Duan, le Prince Chuang et le général Kang-i, étaient favorables à une déclaration de guerre. De l'autre côté, le vice-roi du Shandong, Yu Lu, et le chef de l'armée, Yuan Shi kai étaient partisans d'un compromis pour sauvegarder la paix. Rangée à l'avis du prince Duan, l'impératrice Douairière a choisi de soutenir les Boxers. La faction la plus conservatrice du système impérial Qing a décidé d'utiliser les Boxers comme une arme contre les puissances étrangères, malgré la vive opposition du vice-roi du Shandong, Yu Lu, et du chef de l'armée, Yuan Shikai. Un édit de l'impératrice a reconnu les sociétés secrètes, et la cour impériale a organisé des groupes de Boxers en milices à Pékin. Les princes Duan et Chuang, et le général Kang-i, sont officiellement nommés à la tête des groupes de Boxers présents dans la capitale. Je dois repartir demain pour Pékin et rejoindre les troupes de sa majesté. Nous chanterons ensemble le slogan «Soutenons la dynastie mandchoue, massacrons les étrangers» pour nous donner du courage.

— Les Boxers soutiennent maintenant le vieux Bouddha!

— Qu'est ce que vous dites la! N'insultez pas notre merveilleuse impératrice douairière qui soutient les Boxers et partage nos convictions: chasser les étrangers et détruire leurs églises et leur technologie.

— Mais c'est une diablesse, tonna monsieur Chen. Elle a emprisonné l'empereur, exécuté les réformistes qui voulaient redresser la Chine et la rendre forte. Ils envisageaient une Chine puissante et supérieure aux Occidentaux. Mais comment pouvez-vous soutenir ce vieux Bouddha?

— Monsieur Chen, je ne me pose pas trop de questions. L'impératrice comprend les intentions des Boxers et c'est le principal. Je ne lui en veux plus. Elle a eu raison d'emprisonner et d'exécuter ces réformistes. Ils voulaient occidentaliser, christianiser et détruire le pays. Ils étaient dangereux pour nos valeurs confucéennes et nos traditions. C'étaient des illuminés.

A ces mots, monsieur Fan appela sa servante qui apporta le plateau sur lequel se trouvait un plat en porcelaine. Il enleva le couvercle, puis versa les pattes de crabe à monsieur Chen. Celui-ci en prit quelques unes, sans rien dire. Après le repas qui se passa en silence, il rentra chez lui, l'âme torturée.

Quelques jours s'écoulèrent le patron du salon de thé, à bout de souffle, le visage exsangue, se présenta devant monsieur Chen.

— Que se passe-t-il? Monsieur Fan est mort? s'affola monsieur Chen qui n'avait pas eu de nouvelles du lettré depuis.

— Non, mais je crois que nous sommes perdus. Les étrangers ont déclaré la guerre à la Chine. L'impératrice Cixi s'est alliée avec les boxers qui lui ont fait croire qu'ils possédaient des pouvoirs magiques qui les rendaient invulnérables aux canons des étrangers.

— Et pourquoi les étrangers ont ils déclaré la guerre à l'ensemble du peuple chinois? Beaucoup ne font pas partie du mouvement des boxers.

— Oui vous avez raison, mais les Boxers ont assassiné des personnalités étrangères et suite à ces meurtres, la guerre a été déclarée.

— Ah oui, mais qui ont-ils tué?

— Les Boxers ont tué le ministre japonais Sugiyama et décapité l'un des plus grands professeurs américains Francis Hubert James, dont la tête a été exposée sur l'une des portes de la cité.

— Quelle horreur!

— Et ce n'est pas tout, ils ont aussi assassiné le baron Von Ketteler dont le père est le frère du célèbre évêque Emmanuel Von Ketteler, fondateur du parti Zentrum. Suite à ces meurtres commis par les boxers, l'amiral britannique Edward Seymour a pris le commandement d'un corps expéditionnaire de deux mille hommes pour attaquer Pékin. La guerre a été déclarée et de nombreux pékinois ont fui la capitale.

Le patron soupira en humant la vapeur qui émanait de son thé parfumé. Monsieur Chen, se leva et sortit prendre l'air. La nouvelle l'avait atterré et il était désespéré. Quand il se sentit mieux, le lendemain il ferma sa boutique en attendant la fin de la guerre. Pour le réconforter monsieur Su l'invitait à discuter devant une tasse de thé. Un soir alors qu'ils bavardaient de la situation chaotique du pays, un homme mal rasé, vêtu d'une robe bleue s'approcha d'eux. Il avait les cheveux en désordre, un visage lunaire très pâle.

— Bonjour monsieur, dit le patron, que désirez-vous?

— Du thé, s'il vous plaît.

L'homme avait un accent pékinois.

– D'où venez-vous? demanda monsieur Su.

– De Pékin.

– De Pékin! s'exclamèrent ensemble M. Su et M. Chen.

– Oui, et j'ai dû fuir la capitale qui est à feu et à sang. De nombreux pékinois meurent de faim, et certains d'entre eux pour survivre, se nourrissent de racines, de feuilles et de l'écorce des arbres. La capitale offre un spectacle affligeant et de désolation. La population fuit les canons étrangers, les pillards et les violeurs.

– Que faisiez vous là bas?

– J'étais un simple fonctionnaire et je travaillais à la Cité interdite.

– Ah, mais vous avez abandonné l'impératrice douairière et son neveu, l'empereur Guang Xu. Savez-vous que c'est un crime d'abandonner son souverain?

– Hélas, c'est l'impératrice douairière qui a pris la fuite et a délaissé son peuple. Elle a fui la capitale avec son neveu de peur d'être tuée par les soldats étrangers.

– Mais pourquoi a-t-elle paniqué? demanda le patron. N'a-t-elle pas affirmé que les Boxers avaient des pouvoirs magiques et étaient invulnérables aux canons des étrangers?

– Oui, certes, mais elle était naïve. Quand elle a appris que les Boxers perdaient, elle a éclaté de rage, accusant le prince Duan de l'avoir trompée et humiliée. Il l'avait poussée à faire la guerre aux étrangers. Il lui avait assuré que les boxers étaient fiables et qu'avec leur soutien elle était certaine de vaincre les envahisseurs. Furieuse, elle tempêta contre son erreur de jugement qui l'avait conduite à être humiliée. Elle était hors d'elle, la ville était aux mains des étrangers à cause de lui.

– Et qu'a dit le prince Duan? S'est-il défendu?

– Oui et pour se défendre, il a prétendu que les soldats portaient sur eux du sang menstruel qui les rendait invulnérables à la magie des Boxers. Il essayait de tempérer la colère de l'impératrice douairière.

– Le vieux Bouddha a t-il cru à ces sornettes? demanda monsieur Chen.

– Bien sûr que non, elle n'est pas quelqu'un de simple et crédule qui voit tout d'un bon œil. Elle fulminait contre lui, le menaçant de lui trancher le cou. L'atmosphère à l'intérieur de la Cité interdite était exécrable et ressemblait à une mer tempétueuse. On pouvait entendre les balles siffler, les bâtiments s'effondrer, les canons gronder. Les gens criaient, hurlaient et suppliaient l'empereur Guang Xu de mettre fin à cette guerre.

– Et qu' a fait l'impératrice Cixi?

– L'impératrice douairière! Elle tremblait de tout son corps. Elle était à bout des nerfs. Elle fondait en larmes au cours de ses audiences, en suppliant ses ministres de la protéger contre les canons étrangers. Elle était exténuée, elle avait beau essayer de se détendre, se faire masser les jambes par son eunuque préféré, mais le sommeil la fuyait.

- Alors qu'ont suggéré ses ministres pour la prémunir contre les balles des étrangers?
- La fuite! Et ils se sont enfuis avec elle. Hélas, les simples eunuques, les humbles serviteurs, les modestes fonctionnaires dont je faisais partie, ont été exclus du cortège. Les chefs de palais n'avaient sélectionné qu'une poignée d'hommes, abandonnant les autres au massacre éventuel. De peur d'être tué, j'ai pris aussi la fuite et rejoint de nombreux refugiés. Je me suis arrêté devant votre maison de thé pour boire.
- Mais comment le vieux Bouddha a-t-elle pu s'échapper de la Cité interdite? demanda monsieur Chen, intrigué. Tout le monde connaît son visage et ses robes impériales.
- Eh bien elle s'est déguisée en paysanne. Elle a demandé à une de ses servantes de la vêtir d'une vulgaire robe de toile bleue. Quand je l'ai vue dans cet habit, j'ai été frappé de stupeur. Elle ne ressemblait plus à une impératrice, mais à une fermière. Je me souviens qu'elle avait le visage fatigué, sans fard, les yeux gonflés de rouge et le plus dur pour elle fut de couper ses ongles de quinze centimètres de longueur. Elle me faisait pitié à côté de l'empereur Guang Xu qui était vêtu d'une robe de coton noire. Il ne ressemblait plus à un souverain, mais à un simple paysan.
- L'empereur Guang Xu voulait-il vraiment abandonner son peuple?
- Non, au début, il voulait offrir sa vie pour son pays. Mais sa tante l'a manipulé, lui répétant que sa mort serait vaine. Avant leur départ de la Cité interdite, l'empereur Guang Xu osa demander à l'impératrice douairière si la favorite Zhen pouvait elle aussi les accompagner. Sa tante furieuse, tempêta, disant que c'était dangereux. Quand la favorite Zhen fut au courant de la décision de la tante de l'empereur, elle se prosterna devant celle-ci et lui dit d'une façon effrontée
- un souverain digne de ce nom ne devrait pas déserter son palais.

La hardiesse de ses paroles mit en colère l'impératrice douairière. Celle-ci hurla, insulta la favorite Zhen, en la traitant de misérable créature, de sale démone, de sale renarde. Comme elle avait oser braver ses ordres, son autorité, critiquer sa décision de fuir le palais et d'abandonner le peuple, l'impératrice douairière la fit noyer dans le puits.

- Le vieux Bouddha a tué la favorite Zhen! s'affola monsieur Chen.
- Oui, dit le fonctionnaire, elle avait même un rire sinistre qui pétrifia les eunuques et ses ministres qui avaient assisté à la scène.
- Et l'empereur? Qu'a t-il fait?
- Le pauvre, c'est un faible, un lâche notre empereur! Il a peur de sa tante. Il sanglotait comme un enfant de quatre ans. Il fondait en larmes, pensant aux dernières paroles de sa bien aimée: «Ne t'inquiète pas, nous nous retrouverons dans une autre vie.» Je hais l'impératrice douairière, cette femme horrible, dégénérée et démoniaque. Je la hais encore plus que les étrangers qui nous ont forcés à ouvrir nos ports et à signer des traités inégaux.
- C'est une criminelle qui a abandonné son peuple! interrompit monsieur Su.

— J'abhorre ce vieux Bouddha qui a trahi son peuple, dit monsieur Chen dont le regard brillait de haine.

Cinquante cinq jours s'écoulèrent. Le bruit courut que les boxers avaient perdu la guerre et que l'impératrice avait négocié un contrat de paix humiliant avec les étrangers. Elle avait accepté les deux conditions exigées par les huit nations qui comprenaient la condamnation de ceux qui avaient poussé à l'affrontement, qu'ils considéraient comme des criminels de guerre, et le retour de l'impératrice douairière et de l'empereur Guang Xu à la Cité interdite. Tous les ministres favorables à la guerre furent démis de leurs fonctions et privés de leurs titres de noblesse; des milliers de boxers furent décapités.

Après avoir signé le traité de paix, l'impératrice Ci Xi abandonna sa robe de toile, fit repousser ses ongles et revint à Pékin. La capitale était envahie par la présence de corps mutilés, empalés et de têtes placées en pyramide. D'innombrables cadavres de chinois chrétiens souillaient les eaux des puits. L'impératrice ne semblait guerre affectée par l'exil, contrairement à l'empereur Guang Xu qui, depuis la mort de la favorite Zhen, s'était enfermé dans le mutisme et la mélancolie. Il dépérissait de jour en jour, sa maigreur et sa pâleur faisaient peine à voir. Prisonnier de sa tante, il passait ses journées claustré dans ses appartements, silencieux et morose. Depuis l'avortement des réformes de cent jours, l'impératrice douairière Cixi le surveillait et le tenait prisonnier. Ses moindres gestes et paroles étaient épiés, aussi avait-il préféré se taire. Il était dépité.

Encore une fois, monsieur Chen avait assisté à une période sombre et tourmentée de l'histoire de son pays. Il était abattu et des larmes de douleur jaillissaient de ses yeux noirs. Il fustigeait l'impératrice Cixi de saigner à blanc le pays qui avait été dévasté par trois années successives de sécheresse. Sans scrupules envers la population, l'impératrice écrasa le peuple de taxes. Le peuple chinois devait payer une indemnité de 67,5 millions de livres sterling pendant 39 ans, deux «missions de repentance», l'une envers l'Allemagne à cause du meurtre du baron Von Ketteler, et l'autre envers le Japon à cause du meurtre du ministre Sugiyama. L'impératrice exigeait d'être payée moitié en céréales, moitié en argent. Elle ne voulait plus être payée en céréales comme par le passé. Elle avait besoin de liquides pour payer les indemnités de guerre. Le visage livide, les yeux hagards, monsieur Chen dit à sa femme:

— La Chine est finie!

— Tais-toi, répondit-elle, si le vieux Bouddha t'entendait!

5 - L'OPPOSITION A LA COUTUME DES PIEDS BANDÉS

Avant de commencer à peindre, j'ai dessiné et étudié la perspective, le temps qu'il fallait pour composer un sujet que je voyais. - Van Gogh

Madame Chen songeait sérieusement à l'avenir de sa fille. Elle soupirait chaque fois qu'elle pensait aux femmes de son pays qui vivaient dans un monde de ténèbres et d'ignorance. Si elle avait eu un fils, il lui aurait récité les passages des livres anciens. Malheureusement, les femmes étaient incapables de s'instruire car elles ne comprenaient rien de ces écrits.

Bien qu'elle pensât que la naissance d'une fille était placée sous de mauvais auspices, elle caressait l'ambition de voir sa fille devenir une brodeuse de haut rang et de la marier à un homme riche. Comme les belles mères aisées s'intéressaient aux femmes aux petits pieds, il fallait absolument bander les pieds de sa fille et le faire vite. En effet, le bandage commençait à l'âge de cinq ou six ans et il fallait environ deux ans pour que les pieds atteignent la taille jugée idéale de 7,5 centimètres.

Madame Chen savait que Chiu Xin valait de l'or. Elle lui avait appris comment fabriquer de minuscules souliers et de jambières qu'elle cousait pour sa famille et pour ses clients. Les chaussons que Chiu Xin brodait séduisaient les Confréries de buveurs de la petite chaussure. Combien de fois madame Chen lui avait raconté l'histoire d'un diplomate chinois qui fut envoyé à la cour de Russie et avait emporté dans ses bagages une vaste collection de petites pantoufles dorées. Si sa fille épousait un haut fonctionnaire, elle serait alors connue pour ses broderies et ses petits pieds en forme de lotus.

Même si son époux s'opposait à la tradition des pieds bandés qu'il jugeait barbare, madame Chen était déterminée à changer le destin de Chiu Xin. Les pieds de lotus donneraient à sa fille une démarche d'hirondelle volante.

Un beau matin de février, alors que monsieur Chen avait rendez vous avec monsieur Su pour lui parler de ses affaires, madame Chen emmena sa fille dans une pièce sombre où se trouvait une bassine d'eau chaude et des herbes médicinales.

– Défais tes chaussures et trempe tes pieds dans cette cuvette, ordonna-elle à sa fille.

– Maman, pourquoi l'eau est- elle sale? on dirait de la boue.

– Mais non mon enfant, elle n'est pas souillée! Tu sais pourquoi cette eau ressemble à de la boue?

– Non, fit Chiu Xin.

– Eh bien parce que le lotus puise sa substance vitale dans la boue et la boue représente les souffrances, les troubles et les désirs.

Chiu Xin était trop jeune pour comprendre le langage de sa mère.

- Mais maman, je me suis déjà baignée les pieds, pourquoi veux-tu que je le fasse une autre fois?
- Oui, je sais bien, mais je dois te bander les pieds.
- Bander les pieds? reprit Chiu Xin qui ne comprenait pas.
- Oui, toutes les filles de ton âge ont les pieds bandés.
- Et pourquoi?
- Parce que les pieds doivent ressembler à un lotus d'or.
- Mais pourquoi nos pieds doivent- ils ressembler à des fleurs? demanda Chiu Xin qui s'affolait.
- Eh bien parce que c'est une coutume ancestrale. Son origine remonterait à l'époque de la dynastie Tang lorsque l'empereur Tang demanda à sa concubine préférée de se bander les pieds pour exécuter la danse traditionnelle du lotus, et depuis les femmes se bandent les pieds pour ressembler à la concubine préférée de l'empereur. Ecoute ma fille, si tu as des petits pieds en forme de lotus d'or, tu pourras te marier et payer les dettes de ton père.
- Maman, toutes les jeunes filles ont donc les pieds en forme de lotus? demanda Chiu Xin en écarquillant les yeux
- Non, pas toutes!
- Ah bon? Alors qui?
- Eh bien les femmes mongoles et mandchoues qui ne pratiquent pas le bandage de pieds nous envient.
- Ah bon?
- Oui, elles confectionnent les chaussons destinés à leur donner la démarche chaloupée des femmes aux pieds bandés. Je suis sûre que l'impératrice mandchoue envie les filles aux petits pieds, alors fais le et un jour tu travailleras à la cour impériale.

Chiu Xin obéit à sa mère et madame Chen saisit d'un mouvement vif les bandelettes.

- Lève ton pied, il faut que je serre tes orteils.

Elle était sur le point de tordre les orteils de Chiu Xin quand elle entendit des bruits de pas derrière la porte. Elle s'arrêta, leva la tête. Soudain la porte s'ouvrit. C'était monsieur Chen qui revenait plutôt que prévu. S'apercevant que sa femme voulait bander les pieds de sa fille, furieux, il se mit à tempêter.

- Que fais-tu? cria-t-il en claquant la porte. Tu crois que je ne sais pas ce que tu es en train de faire.
- Eh bien, comme tu peux le voir, je suis en train de laver les pieds de notre fille.

Foutaises! Je sais que tu veux bander les pieds de notre fille. Je vois bien les bandelettes qui traînent par terre.

Voyant que son mari avait tout découvert, elle prit une voix mélodieuse.

- Mais tu sais bien que notre fille doit se marier et qu'il faut qu'elle ait les pieds bandés.
- Eh bien, elle pourra le faire avec des pieds naturels.
- Mais non, insista-t-elle, pas de pieds bandés, pas d'époux riche.
- Mais voyons, dit monsieur Chen d'un ton plus calme, tu sais bien que la Chine va mal, que le pays sombre et qu'on parle de révolution. Même les familles aisées progressistes ne bandent plus les pieds de leurs filles et ne veulent pas que leurs fils épousent des femmes aux petits pieds. Parmi ces révolutionnaires se trouve une femme, du nom de Qiu Jin, qui veut mettre fin à cette tradition ancestrale. Tu sais, dit-il en baissant la voix, la Chine va sûrement devenir une République dans quelque temps. Si notre fille a les pieds bandés quel sera son avenir dans cette nouvelle République?
- Tais-toi, si l'impératrice Ci Xi t'entendait,
- Le vieux Bouddha! Elle est contre les pieds bandés. Elle a tenté en vain d'interdire cette coutume ancestrale! Elle serait ravie d'apprendre que je m'y oppose. Je préfère que ma fille s'occupe de mon commerce et voyage avec moi. Si elle a les pieds bandés, elle ne pourra pas courir, marcher et transporter les chapeaux et les tissus.
- Mais tu sais bien que les hommes traditionnels pensent que les petits pieds sont mignons. Ils aiment voir les jeunes filles aux petits pieds danser à la manière du vent.
- Balivernes! riposta monsieur Chen. Ma mère a eu les pieds bandés et cela me serrait le cœur de la voir incapable de bouger et de sortir de chez elle. Elle attendait la mort dans l'amertume et le désespoir, c'est pour cette raison que je n'ai pas voulu une femme aux petits pieds. Les pieds ne sont pas des fleurs fragiles. Marcher pieds nus est un véritable plaisir. Notre fille doit avoir des pieds forts, larges et solides qui lui permettront de marcher, de courir, de sauter et de danser. Je ne veux surtout pas qu'elle connaisse le même destin que ma mère, condamnée à une démarche hésitante et douloureuse.
- Mais tu vas ruiner l'avenir de notre fille, répéta-t-elle à maintes reprises. Les filles aux grands pieds ont du mal à se marier! On vomit d'injures sur elles et on pense même qu'elles doivent avoir un problème. On les traite de vieilles filles aux grands pieds.
- Ah oui? Est ce que je me moque de tes grands pieds, lança monsieur Chen sur un ton dur et sec.

Il y eut un silence. Madame Chen craignait fort les colères de son mari. Avant son mariage, elle s'était rendu compte que son fiancé ne l'aimait pas, mais qu'il l'avait épousée sous contrainte de ses parents. Cependant elle reconnaissait qu'elle avait eu de la chance que monsieur Chen acceptât une épouse aux grands pieds. Sa mère avait eu du mal à lui trouver un époux. Comme elle ne voulait pas compromettre l'équilibre dans le couple, elle se tourna vers sa fille et dit d'une voix douce:

Marie-Laure de Shazer

- Chiu Xin, allons nous promener pieds nus.

6 - LES MARCHANDISES ÉTRANGÈRES ENVAHISSENT LE MARCHÉ CHINOIS

Il faut que les jeunes gens s'habituent à voir par eux-mêmes et sans demander avis. - Renoir

Madame Chen regrettait amèrement d'avoir abandonné l'idée de bander les pieds de sa fille et de la marier à un homme de haut rang. En effet les problèmes d'argent, la situation dramatique du pays qui était plongé dans le chaos, le peu de commandes altéraient la santé de son mari. Submergé par le poids de ses dettes, monsieur Chen avait non seulement perdu l'espoir mais aussi le sourire. La maigreur et la pâleur de son visage faisaient peine à voir. Madame Chen avait pitié de son mari et ne savait comment le réconforter. Elle n'osait lui parler de ses dettes de peur de le contrarier. Tant que monsieur Chen ne s'emportait pas, elle restait tranquille. Chaque fois qu'elle le voyait, un voile de douleur couvrait ses paupières lourdes de désespoir. Monsieur Chen soupirait de découragement quand il épluchait les comptes. Il ne savait plus comment faire pour rembourser ses créanciers. Le gouvernement Qing, pour payer les indemnités de guerre, extorquait de l'argent au peuple. Si les pauvres se rebellaient, le pouvoir impérial mandchou n'hésitait pas à recourir aux soldats pour les mater. Les guerres, la crise économique, l'invasion des marchandises étrangères sur le marché national avaient étranglé son commerce. L'Occident avait finalement ébranlé la grande muraille de Chine en inondant le pays de ses produits. Monsieur Chen se sentait impuissant face à cette concurrence redoutable. Il avait essayé de vendre de la soie, mais ses clients se tournaient de plus en plus vers la mode occidentale et voulaient acheter des vêtements en coton. Les Britanniques embauchaient des travailleurs chinois pour fabriquer des manteaux, des gilets, des paires de chaussettes et des pantalons à moindre prix. Les intellectuels, tournés vers l'Occident et déçus de l'impératrice douairière, demandaient à monsieur Chen de lui vendre des vêtements occidentaux. Mais hélas, il ne connaissait rien de la mode anglaise, il n'avait jamais voyagé en dehors de son pays. Lorsque certains de ses clients qui avaient vécu en Europe entraient dans sa boutique pour regarder sa marchandise, ils touchaient ses tissus soyeux venus de l'empire du milieu, mais ressortaient les mains vides, tout en grommelant. Ils étaient déçus de ses chapeaux de paille et de ses robes de satin.

Ce que les clients ignoraient c'est que monsieur Chen n'avait pas les moyens d'acheter les tissus et les étoffes provenant d'Europe. Il n'avait jamais étudié à l'étranger pour apprendre les techniques de l'Occident.

— Comme les temps ont changé! soupira t-il. Pourquoi mes clients veulent-ils s'habiller à la mode occidentale? Ils ne sont plus fiers de leur pays.

Quand un client lui demandait un gilet en coton, il disait:

— Hélas c'est trop cher! Je ne vends que des marchandises chinoises.

Le client sortait en maugréant.

Marie-Laure de Shazer

Malgré les longues et dures épreuves qu'avait traversées monsieur Chen, il avait toujours trouvé des clients et vendu ses marchandises chinoises à moindre prix, mais depuis l'échec des réformes des cent jours et la défaite des boxers, les mentalités commençaient à changer. L'ouverture des ports aux étrangers avait permis à l'élite de s'exprimer en s'habillant à la mode occidentale. En mettant un chapeau ou un pantalon anglais l'homme réformiste voulait dire à l'impératrice douairière Cixi: «je suis contre le pouvoir mandchou qui a imposé sa mode et sa longue natte au peuple Han ».

Monsieur Chen avait bien saisi le comportement des révolutionnaires qui portaient des costumes étrangers pour exprimer le rejet de la tradition mandchoue. Cependant, il n'aurait jamais pu imaginer que ses clients s'intéresseraient à la mode occidentale, qu'ils trahiraient leurs ancêtres, qu'ils nieraient leur identité et qu'ils bafoueraient les conventions.

Se sentant incapable et impuissant, il tempêtait contre l'invasion des produits étrangers qui avait amené la désagrégation de l'économie féodale.

Monsieur Chen n'avait jamais fréquenté d' étrangers. Bien entendu, depuis l'ouverture des ports aux Occidentaux, il en avait rencontré. Il fut étonné de voir leurs grands yeux bleus, leur grand nez et leur teint pâle. Patriote, féru d'architecture chinoise, les belles maisons européennes ne l'impressionnaient pas. Cependant, il respectait les étrangers qui venaient enseigner aux Chinois les sciences et les langues étrangères. Il pensait qu'ils aideraient la Chine à se redresser et à devenir une grande puissance mondiale. Parfois, il arrivait que sa fille, revenue des courses avec sa mère, lui dise:

— Papa, j'ai vu des fantômes aujourd'hui.

— Tu veux dire les étrangers? demandait-il

— Oui, ils ont le teint blanc comme les diables de l'ancien temps. Maman m'a parlé de ces fantômes blancs qui vivaient dans un autre monde. Elle ne veut surtout pas que je m'approche d'eux car ils utilisent des machines étranges qui volent les images des Chinois qu'ils collent sur du papier et les exposent comme des criminels devant la vitre de leur boutique. Les étrangers que nous croisons dans la rue nous disent en chinois: « Puis je vous photographier? ». Maman prend vite mon bras et m'emmène loin d'eux, car elle me dit que la lumière qui sort de cet appareil aveugle les yeux des gens. Quand je vois la lumière sortir de leur étrange machine, j'ai l'impression de voir un éclair fulgurant traverser le ciel.

Son père éclatait tout le temps de rire quand Chiu Xin lui racontait ses rencontres avec les étrangers. Les conversations qu'il échangeait avec sa fille lui permettaient de survivre. Elle était comme une caresse printanière qui réchauffe les âmes perdues et mélancoliques.

Quand Chiu Xin accompagnait son père dans sa boutique, il lui parlait de son passé. Elle l'écoutait lui raconter qu'il avait fait un apprentissage à Shanghai et qu'il avait appris à servir les clients avec politesse. Il lui parlait de son commerce quand la Chine prospérait.

— Autrefois, disait-il, en rayon étaient disposés des robes en soie, des pantalons, des robes mandchoues, des tissus de couleurs variées et chaudes et des chapeaux de paille. On aurait

dit que nos marchandises étalées ressemblaient à des bouquets de fleurs. Quand les clients venaient acheter nos vêtements, ils respiraient la douce odeur du lotus.

– Et maintenant où sont les vêtements? demandait Chiu Xin.

– Maintenant tout est différent, répondait- il en baissant la tête, d'un air abattu.

Monsieur Chen ne voulait pas avouer à sa fille qu'il s'était trompé de filière et qu'il avait cru que ses tissus lui permettraient de vivre confortablement.

Quand Chiu Xin lui demandait pourquoi maman ne venait plus dans le magasin. Il soupirait et prétextait que sa mère était trop occupée à broder. En réalité, madame Chen avait honte de son mari. Il s'était fait escroquer et avait apporté le déshonneur à la famille. Il se souvenait du bon temps quand elle venait le seconder. Elle enveloppait les tissus soyeux dans de délicats papiers de soie rouge. Maintenant tout était fini pour lui, il le savait.

Marie-Laure de Shazer

7 - SAISI DES MARCHANDISES

Le Louvre est le livre où nous apprenons à lire. Nous ne devons pas cependant nous contenter des belles formules de nos illustres devanciers. - Cézanne

Pour relancer les affaires de monsieur Chen, monsieur Su lui avait envoyé un de ses clients réputés de la haute société shanghaienne, monsieur Rong. Monsieur Chen fut surpris quand monsieur Rong lui présenta le modèle de la robe nuptiale de sa fille de dix-neuf ans.

— Monsieur Rong, vous voulez marier votre fille en blanc.

— Oui c'est cela, répondit-il.

— Mais monsieur Rong, le blanc c'est la couleur de la mort en Chine.

— Pas chez les chrétiens, le blanc est le symbole de l'innocence, de la pureté, de la virginité.

— Mais pourquoi voulez-vous que votre fille s'habille en blanc le jour de son mariage?

— Parce qu'elle est catholique et que toutes les Européennes s'habillent ainsi quand elles se marient. Alors dites-moi monsieur Chen, quand comptez-vous me livrer cette robe nuptiale?

— Je suis désolé, dit il gêné, mais je ne connais pas la mode et les techniques de l'Occident.

Déçu, monsieur Rong, soupira, puis d'un pas agité, il sortit de la boutique, en claquant la porte.

Après la perte de ce client prestigieux venu de Shanghai, M. Chen rentra de plus en plus tôt. Le commerce était au bord du gouffre et les clients désertaient sa boutique. Quand certains d'entre eux lui demandaient:

— Monsieur Chen, pourriez-vous m'expliquer pourquoi vous vendez si peu de tissu? Avant votre boutique regorgeait de marchandises que j'aimais, maintenant je ne trouve rien.

Monsieur Chen n'osait pas leur avouer qu'il s'était fait escroquer par un prétendu messager de l'empereur Mandchou. Ses clients réformistes et progressistes l'auraient dénigré et il aurait perdu la face.

Depuis un certain temps, madame Chen avait remarqué que son mari avait changé. D'habitude, il lui parlait de sa journée et une fois par semaine, il aimait emmener sa fille dans sa boutique. Il ne le faisait plus. Quand il rentrait, il ouvrait la fenêtre, fumant sa pipe.

Trouvant son comportement étrange, madame Chen demanda à Chiu Xin:

— Ton père est-il malade?

— Je ne sais pas maman, mais il ferme de plus en plus tôt sa boutique.

— A-t-il eu un client aujourd'hui?

Marie-Laure de Shazer

– Non, il n'en a eu aucun!

– Et le riche client, a-t-il commandé sa robe nuptiale pour sa fille?

– Non, maman.

– Ah, et pourquoi?

– Parce que sa fille, convertie au catholicisme, souhaite porter une robe blanche le jour de son mariage.

Madame Chen fut horrifiée en apprenant qu'une Chinoise se parait de cette façon pour célébrer un événement heureux.

Après la conversation avec sa fille, elle attendit des heures avant le retour de son mari. Quand il arriva, elle s'empressa de lui servir le riz sauté de Yanghou accompagné de crevettes. Il soupa, sans rien dire. Après le dîner il alla droit directement dans sa chambre. Il s'allongea sur le lit oubliant d'éteindre la lanterne rouge. Madame Chen ne lui dit rien quand elle s'en aperçut. D'habitude, il faisait toujours attention et éteignait la lumière. Elle souffla la bougie et alla se coucher.

Cette nuit-là, monsieur et madame Chen dormirent très mal, car dehors il avait soufflé un vent orageux et courroucé, on aurait dit qu'une épidémie s'était abattue sur la ville. Les herbes de leur petit jardin étaient ivres d'eau et de douleur. Les arbres s'agitaient sous les rafales. Les nuages s'étaient mis à filer à toute allure. Le vent sifflant étouffait les voix des tireurs de pousse-pousse qui interpellaient les passants égarés.

A l'aube le vent se tut et la lumière du jour réveilla monsieur Chen. Celui-ci se frotta les yeux, sauta du lit, et s'habilla en un tournemain. Il n'eut pas le temps de boire une tasse de thé. Il était trop pressé de se rendre à sa boutique. Avant de sortir chez lui, il mit à la hâte sa veste mandchoue sur ses épaules, caressa sa natte, puis s'en alla d'un pas rapide à sa boutique. Arrivé devant la porte, il fut surpris de voir une grande pancarte collée sur celle-ci. Il s'avança pour la lire. Mais il fut frappé de stupeur quand il se mit à déchiffrer les gros caractères chinois:

Liquidation judiciaire! Ordre du préfet de fermer la boutique!

Il comprit alors ce qui lui était arrivé. Pendant qu'il dormait, les huissiers sous l'ordre du préfet avaient saisi tous ses biens et placé cette pancarte humiliante. Monsieur Chen était ruiné. Abattu, dépité, il se mit à trembler de tout son corps. Il avait envie de pleurer, mais il se retint.

Pourquoi le ciel s'en prenait à lui? Qu'avait-il fait de mal? Un escroc s'était fait passer pour un messager de l'empereur et lui avait extorqué ses marchandises. Il était innocent. Le préfet n'avait-il pas compris sa situation? Il lui avait dit à maintes reprises qu'il rembourserait ses dettes. Il l'avait soutenu. Bien sûr, la Chine avait besoin d'argent pour payer les indemnités de guerre. Les mandchous comme ce préfet hypocrite s'en prenaient au peuple!

Sans cette éducation confucéenne basée sur le respect des autres, monsieur Chen aurait giflé l'impératrice CiXi et le préfet.

En relisant la pancarte, il eut l'impression que son cœur s'était arrêté. Il avait tout perdu: honneur, dignité et ses biens.

Déprimé, découragé, abandonné à lui-même, il eut la force de retourner chez lui et de tout confier à sa femme. Les yeux brûlant de colère, il lui lança cette phrase aussi cinglante qu'un vent glacial:

– Les huissiers ont saisi nos biens. Je ne peux plus gérer ma boutique. Je n'ai plus de travail.

Madame Chen n'en crut pas ses oreilles. Les paroles de son mari furent comme un coup de tonnerre dans un ciel bleu.

– Que dis-tu? Répète! Je n'ai pas bien compris, tu es au chômage? Comment ça?

– Je te dis la vérité. Je ne peux plus gérer ma boutique, mes biens ont été saisis. L'impératrice douairière et le préfet ne veulent pas des gens comme moi qui font faillite et qui ne peuvent pas payer les indemnités de guerre.

Madame Chen éclata en sanglots. Elle pleura bruyamment. Elle avait envie de gifler le préfet et les huissiers, mais elle ravala sa colère. Elle devait trouver une solution. Avoir recours à la violence ne servait à rien. Elle en avait eu la preuve avec les Boxers qui avaient été tous exécutés.

– Je vais trouver une solution, dit elle en touchant son cœur avec sa main droite.

Armée de courage, elle se dirigea vers le coffre familial.

– Que fais tu? demanda son mari

Elle ne lui répondit pas. Elle glissa un regard dans la malle, puis prit des bouts de tissu.

– Que vas-tu faire avec cela? poursuivit-il.

– Nous allons essayer de faire des vestes et des pantalons comme les Occidentaux.

– Pardon?

– Oui, nous allons nous y mettre.

– Mais tu ne sais pas coudre comme les femmes occidentales. De toute façon, il paraîtrait que les Occidentaux ont des machines qui peuvent remplacer les couturières.

– Je sais que je n'y connais rien, mais il faudra bien s'y mettre. J'ai un peu vu et observé leur tissu et leur façon de coudre et de broder. De toute manière, il faudra vendre les deux types de vêtements: un de style chinois, l'autre anglais.

Son mari la laissa faire. Il était trop abîmé dans des pensées ténébreuses.

Madame Chen sortit de chez elle, et se dirigea vers les quartiers où résidaient les femmes britanniques. Toute la journée elle se mit à observer le style et l'élégance de leurs vêtements. Elle se disait qu'elle pourrait coudre comme ces diables étrangers. Dès qu'elle revint à la maison, elle emmena sa fille dans son atelier et se mit à broder. Même si elle était fatiguée, elle continuait

à travailler. Quand ses yeux ne purent plus s'ouvrir, elle arrêta le travail d'aiguilles et alla se coucher, imaginant broder des robes anglaises.

8 - LE REGARD MÉPRISANT DES VOISINS

Depuis Van Gogh, nous sommes tous des autodidactes. - Picasso

Madame Chen, rongée d'angoisse, avait passé une nuit glacée, méditant sur sa vie qui était tissée de souffrances et de misère. Elle se lamentait d'être née sous une mauvaise étoile.

Le matin, quand elle se leva, il faisait un froid cinglant. Le vent âpre s'était engouffré dans la cheminée et éteint le feu. Comme elle avait froid elle sortit dans la cour pour bouger ses jambes engourdies. Le froid frappa sa peau, son corps frémissait à travers les arbres. Pendant qu'elle marchait, elle aperçut le regard méprisant de ses voisins qui avaient appris la faillite de son mari. Elle détourna les yeux, tout en remuant ses jambes, puis après qu'elle eut fait des exercices physiques, elle s'assit sur un banc, reprenant son souffle. Une heure s'écoula, monsieur Chen apparut. Il avait la natte dénouée et les cheveux tout en bataille sur les épaules. Sa robe était déchirée de devant et les perles noires de ses grands yeux exprimaient la douleur et le désespoir. Depuis la faillite de son entreprise, il était envahi par un sentiment de profonde solitude. Madame Chen leva la tête et lui fit signe de s'asseoir près d'elle. Quand il s'approcha, elle ôta son bracelet de jade.

– Tiens, dit elle, en le lui tendant. Vends-le, je n'en ai plus besoin.

– Quoi! Tu veux vendre mon cadeau de mariage. Mais je ne veux pas que tu t'en débarrasses. Trouve un autre objet.

– Hélas, nous n'en avons pas d'autre. Ecoute, prends-le, il te sera utile pour rembourser tes dettes.

Il accepta et prit le bracelet au creux de ses mains maigres et desséchées qui ressemblaient à des brindilles de bois mort. Il serra le bijou contre son cœur, puis emprunta la rue qui menait au Mont de Piété. Hélas, l'argent recueilli n'était pas suffisant. C'était du jade brut, bon marché.

Dépité, il retourna chez lui, la mort dans l'âme, traînant le pas, la tête baissée, les poings serrés, à se traiter d'incapable.

A peine eut-il franchi la porte de la cuisine que son épouse lui annonça d'une voix tremblante qu'il ne restait presque plus de nourriture.

Le cœur de monsieur Chen battait à tout rompre dans sa poitrine. Furieux, il se mit à tempêter.

– Ce n'est pas possible! Comment se fait-il que nous n'ayons presque plus de denrées alimentaires? Que faisais-tu pendant que je travaillais?

Madame Chen resta-là, immobile, les yeux fixés sur son mari, l'écoutant gémir et lui reprochait de n'avoir pas pu prévoir des provisions pour les membres de sa famille. Elle se mordillait les lèvres, cherchant des paroles douces pour le réconforter. Puis en reprenant son souffle, elle trouva des arguments en sa faveur.

- Tu sais, avec toutes ces guerres, ces maigres récoltes, c'est difficile d'acheter du riz et de la farine.
- Mais je pensais qu'il nous restait de la viande, du riz et de la farine.
- Hélas, ils n'étaient plus bons. Ils étaient avariés. Il y a eu aussi des rats dans la cave et j'ai dû me débarrasser de toutes nos provisions pour protéger la santé de notre fille.
- Et les céréales?
- Elles sont trop chères. Depuis des mois le prix des céréales n'a cessé d'augmenter car l'impératrice CiXi a besoin de payer les indemnités de guerre aux étrangers.
- Encore ce vieux Bouddha, murmura monsieur Chen. Et le marché noir?
- Tout le monde s'y rue. J'arrive tout le temps trop tard. Tout ce qu'il nous reste c'est du pain rassis, de l'eau, un peu de riz et des choux. Nous pouvons encore tenir pendant trois mois en mangeant de la soupe, des bambous, des feuilles de lotus et des graines de sésame.
- Tu aurais dû prévoir. tança-t-il. Tu es la maîtresse de maison. Le vieux Bouddha ne se préoccupe pas du sort de son peuple, elle s'en moque. Tout ce que tu dois faire c'est de prévoir la nourriture, c'est ton rôle de femme dans la société.

A court d'arguments, madame Chen s'effondra sur une chaise, posant la main sur sa poitrine. Monsieur Chen soupira de douleur, et sortit d'un pas feutré de la pièce, en pleurant en silence. Ce soir là, il ne voulut pas souper.

Trois jours s'écoulèrent, il apprit une nouvelle qui le bouleversa: la fermeture de la maison de thé" le Jasmin". Monsieur Su s'était installé à Shanghai pour attirer une nouvelle clientèle: les compradores qui servaient d'intermédiaire dans des opérations financières et marchandes entre des Européens et des Chinois, essentiellement dans les domaines du thé, de la soie et du coton dans les zones sud du pays, Macao et Hong Kong.

Déçu, dépité, abattu, les yeux brûlés de larmes retenues, monsieur Chen passait son temps à flâner dans les rues, songeant à son avenir.

Quand il revenait chez lui, il restait des heures sans rien dire, les yeux rivés sur les vêtements que son épouse brodait. Ses mains maigres et écorchées caressaient les tissus étalés sur le lit. Il se martelait la poitrine de ses deux poings serrés, se maudissant lui-même d'être incapable de faire vivre sa famille et conjurant le ciel, de l'aider. Il se sentait impuissant et meurtri. Alors madame Chen se jetait à ses pieds le suppliant de ne plus pleurer. Pour tenter de le consoler elle l'assurait qu'il allait s'en sortir, qu'il y avait encore de quoi manger. La poitrine suffocante, monsieur Chen regardait sa femme, en silence.

Après avoir pleuré sur son sort pendant des semaines, monsieur Chen se ressaisit. Il était déterminé à trouver une solution pour faire nourrir sa famille.

9 - PORTEUR DE PALANCHE

L'aquarelle est quelque chose de diabolique. - Van Gogh

Ce fut un matin de mars que M. Chen prit cette décision d'aller chercher du travail. Il devait trouver une solution pour nourrir sa famille. Il avait une femme et un enfant et il devait penser à leur avenir et les protéger du froid et de la faim.

Quand la lumière dorée du soleil pénétra dans sa chambre et caressa son visage flétri, il se frotta les yeux, les ouvrit et quelle ne fut sa surprise quand il découvrit Chiu Xin assise à ses côtés.

– Papa, dit-elle d'une voix douce en lui prenant la main, ne t'en fais pas, tu vas trouver une solution.

En silence, monsieur Chen serra sa fille contre lui, à lui en faire mal. Chiu Xin sentit les muscles noués de son père, sa poitrine suffocante et son corps raidi, et saisie par sa souffrance, elle se mit à pleurer. Emu, M. Chen, la repoussa doucement pour lui essuyer la figure d'un revers de manche.

– Ne pleure pas ma fille, implora-t-il, hagard, en laissant couler des larmes froides sur ses joues. Je ne mérite pas ces larmes qui sourdent de tes yeux.

– Papa, répondit-elle d'une voix brisée, tu n'es pas responsable de notre malheur. Maman pense que nous devons accepter notre destin et que nous ne pouvons rien faire pour le changer.

Ces paroles abîmèrent monsieur Chen dans de tristes pensées et un silence de plomb s'abattit sur la chambre. Voyant son père songeur, Chiu Xin, la gorge nouée par l'émotion, rompit le calme qui régnait.

– A quoi penses-tu? demanda-t-elle.

– Eh bien à notre destin et je compte le changer.

– Comment?

– Tu verras, fit-il en se redressant, tu sais bien que ton père a plein d'idées et s'en sort tout le temps. Aies confiance, ma fille.

– Dis papa, tu vas chercher du travail aujourd'hui?

– Oui, mais je dois d'abord me préparer.

A ces mots, monsieur Chen se leva de son lit, tout en faisant signe à sa fille de le laisser s'habiller. Alors Chiu Xin se prosterna devant lui et s'éloigna de la pièce.

Après qu'il eut enfilé sa plus belle tunique, monsieur Chen se dirigea d'un pas rapide vers les rues commerçantes bruyantes et animées. Tout en marchant, il réfléchissait aux causes du déclin de la dynastie mandchoue. Après les défaites contre les puissances étrangères, la Chine était devenue depuis le début du milieu du $19^{ème}$ siècle, un pays dominé dans lequel les Européens avaient créé

des enclaves, les concessions. Elle avait perdu le contrôle de ses douanes aux mains des britanniques qui s'en appropriaient les revenus. La Chine avait perdu le Vietnam au profit de la France en 1885 par le traité de Tianstin, cédé la Birmanie aux Britanniques en 1886, et signé le traité en 1842 pour céder Hong Kong à perpétuité à l'Angleterre. La Chine dut reconnaître l'indépendance de la Corée en 1890 et abandonner l'île de Taiwan au Japon en 1895. A cause de l'impuissance militaire de la dynastie Qing, son pays était morcelé en zones d'influences militaires et criblé de dettes.

Il méditait sous le brouillard épais du matin quand il aperçut un groupe de commerçants, qui discutaient devant la vitrine d'une boutique. Il s'approcha d'un homme au visage tanné, vêtu d'une robe de satin bleue, les pieds légèrement écartés, les bras croisés sur la poitrine. Il le salua en joignant les deux mains devant lui et demanda:

— Monsieur, pourriez vous me renseigner? Je cherche du travail. Ne connaissez- vous pas quelqu'un dans le quartier qui aurait besoin de personnel qualifié et motivé.

— Je ne connais personne. lui dit- il sèchement en le toisant de la tête aux pieds. Je ne peux pas vous aider. Que faisiez-vous avant?

— J'étais gérant d'une boutique, mais j'ai fait faillite.

— Dans ce cas, ce n'est pas la peine de chercher du travail. Personne n'emploiera un gérant qui a fait faillite.

Monsieur Chen resta là figé devant cet homme, abasourdi d'apprendre qu'aucun patron n'aurait besoin de son savoir et de son expérience.

— Monsieur, dit-il d'une voix suppliante, aidez moi à trouver un employeur. J'ai une femme et une fille à nourrir.

— Ce n'est pas possible. Je ne peux vous recommander à personne. Je ne veux en aucun cas risquer ma réputation.

La gorge nouée, le cœur serré, il le salua et s'engouffra dans les ruelles en quête d'une occupation. Il était sur le point de se diriger vers la place du marché, lorsque, soudain, son attention fut attirée par un grand gaillard, vêtu d'un pantalon de coton bleu et d'une longue chemise grise, qui portait une palanche. En toisant ce jeune homme robuste de la tête aux pieds, il eut une inspiration. Il rebroussa chemin et se rendit dans un magasin où il se procura une palanche et un tambourin. De retour chez lui, il annonça à son épouse qu'il désirait être un vendeur ambulant.

— Quoi? Que dis tu? s'écria-t-elle. Tu veux être un porteur de palanche! Tu comptes vendre les marchandises dans la rue.

— Oui, j'envisage de faire ce métier. Pas besoin d'un magasin à gérer, juste mes jambes et ma voix.

— Bon, fit madame Chen en soupirant. Dis-moi quel rôle aurai- je dans ton affaire?

- Eh bien, tu ramasseras les tissus que les boutiques jettent dans les poubelles, et tu confectionneras des vêtements. Tu pourras aussi coudre les robes usées que tu trouveras dans la rue.
- Excellente idée!
- Je te conseille de voir la boutique de M. Yao.
- Pourquoi?
- Parce que j'ai noté qu'il y a pas mal de tissus, de vêtements qu'il jette dans la rue.
- Quand comptes-tu commencer?
- Eh bien demain.

A ces mots madame Chen prépara du thé, une soupe aux choux et des feuilles de lotus. Le couple passa une journée paisible, songeant à un avenir meilleur.

Marie-Laure de Shazer

10 - AUCUNE VENTE

Il faut réfléchir, l'œil ne suffit pas. - Cézanne

A l'aube glacée et désolée, madame Chen déposa sur la palanche de son mari quelques morceaux de tissu et des vêtements chauds. Monsieur Chen fut ému par la gentillesse de son épouse.

– Tiens, ce sont des vestes anglaises que j'ai trouvées près de la boutique de M. Yao, dit elle en les posant sur sa palanche, vends-les à bas prix.

A ces mots, M. Chen, la palanche sur les épaules, un tambourin à la main, sortit de la maison et se dirigea d'un pas rapide vers la rue principale animée et odorante de marchands de soupe, de vendeurs de fruits et de légumes, venus des villages lointains. Il s'approcha de la foule, en interpellant un groupe de passants:

– Messieurs, mesdames, dit-il d'une voix chantante, venez acheter mes souliers, mes tissus et mes vestes anglaises à bas prix.

Mais les gens ne s'intéressaient pas à ses marchandises, ce qu'ils voulaient c'était manger.

Déçu, il rebroussa chemin et parcourut d'autres ruelles moins bruyantes en quête de trouver des clients. Après avoir couru et abordé plusieurs passants, il revint chez lui les mains vides, abattu, brisé. Il n'avait rien vendu. Les gens préféraient acheter leurs vêtements dans des boutiques de mode. Ils ne faisaient pas confiance aux vendeurs ambulants qu'ils jugeaient bizarres. Comme beaucoup, ils pensaient que c'étaient des voleurs ou des escrocs qui essayaient de profiter de la naïveté du consommateur. En fait les gens ignoraient la souffrance et la solitude que les porteurs de palanche éprouvaient.

Malgré la mauvaise image de son métier, monsieur Chen passait ses journées à sillonner les routes, signalant son passage à coups de tambourin. Parfois le vent fouettait ses joues et pour se réchauffer, il lui arrivait de chanter dans la rue. Alors, les Mandarins, les lettrés, les hommes d'affaires, vêtus de leur longue tunique, lui envoyaient des pièces. La tête baissée, il les ramassait sans rien dire. Même si les passants le dénigraient ou le prenaient pour un simple eunuque, monsieur Chen se montrait digne. Il n'avait pas peur d'affronter les difficultés de la vie. Il persévérait et s'encourageait en se disant qu'il n'était pas l'empereur mandchou, un être précieux, différent du commun des mortels, qu'il devait accepter une vie semée d'épreuves et de souffrances, et qu'il avait passé des années terribles, marquées par les guerres contre les puissances étrangères. « Après tout, songeait il parfois, je suis un survivant du déclin de l'empire mandchou».

Armé de courage, il marchait tel un automate, les jambes raides, la tête haute, les yeux remplis d'espoir de voir la foule affluer vers lui. Rentré lorsque le soir tombait et que les rues se vidaient, il s'affalait à table, harassé de fatigue, et tout en avalant son bol de nouilles, il écoutait son épouse qui lui racontait sa journée et les tissus et les étoffes qu'elle avait ramassés près de la

boutique de M. Yao. Madame Chen lui remontait le moral, et dès que son mari finissait le repas, elle s'empressait de lui masser les jambes.

Deux mois plus tard, après avoir tenté en vain de vendre ses marchandises, monsieur Chen dut affronter l'arrivée de nouveaux porteurs de palanche. Avec les récoltes maigres, les pluies diluviennes qui avaient frappé de plein fouet certains villages, de nombreux paysans, analphabètes, inexpérimentés, condamnés à la misère, étaient devenus de simples vendeurs ambulants. Comme beaucoup, monsieur Chen revenait chez lui, abattu, brisé de ne rien vendre. La concurrence entre porteurs de palanche était féroce. Chacun cassait les prix.

Malgré le désespoir qui l'accablait, madame Chen le réconfortait et l'encourageait à continuer de vendre les vêtements qu'elle confectionnait. Pour économiser l'huile, elle s'arrangeait pour faire son travail d'aiguilles dans la journée. Le soir, elle se couchait très tôt évitant d'allumer les bougies. La lampe de monsieur Chen, la seule allumée, ressemblait à un phare au milieu de la mer sombre.

Quand monsieur Chen, rencontrait des orphelins, dévêtus, qui mendiaient dans la rue, la gorge nouée, le cœur serré, il leur donnait des vêtements chauds et des souliers que sa femme avait fabriqués. Il ne pouvait ignorer l'immense misère qui s'étalait sur les trottoirs de la ville. Quand Madame Chen était au courant, elle criait, lui reprochant de ne pas penser aux siens.

La tête baissée, les dents serrés, monsieur Chen se taisait. Après les disputes avec son mari, madame Chen le regrettait. Elle reconnaissait la bravoure et la gentillesse de son mari. Qui aurait pu épouser une femme aux grands pieds? Si elle n'avait pas rencontré son mari, elle aurait été vendue comme esclave à la cour impériale ou réduite à la prostitution.

11 - PORTEUR DE CADAVRES

C'est la main qui fait tout, souvent sans intervention de la pensée. - Picasso

Un an s'écoula, après avoir traversé un hiver froid et glacial, M. Chen souhaitait changer de métier et agir contre son destin maudit. Un soir qu'il rentrait du travail, à l'heure du dîner, il vit son vieil ami Yang qui l'attendait devant la porte, Yang. Yang était un tireur de pousse qu'il n'avait pas vu depuis la faillite de son entreprise.

– Bonjour, dit monsieur Chen en l'invitant à entrer. Est ce que c'est moi que tu attends?

– Oui, et je viens de la part du préfet.

– Ah? Et pourquoi?

– Eh bien, il a besoin d'hommes comme toi.

Monsieur Chen trembla un moment. Il avait entendu dire que le préfet cherchait un eunuque.

– Yang, je suis au courant. Je sais que le préfet cherche un eunuque pour travailler à la cour impériale, mais cela ne m'intéresse pas. Je n'ai pas l'intention de me faire castrer. Je tiens trop à mes parties génitales qui servent à faire des enfants.

Yang éclata de rire.

– Pourquoi ris-tu?

– Eh bien, le préfet n'a pas recruté un eunuque pour la cour impériale, mais un castrateur.

Monsieur Chen fut soulagé, il ne souhaitait pas faire ce métier.

– Alors que cherche-t-il?

– Il cherche des porteurs de cadavres.

– Et en quoi cela consiste?

– Tu portes les corps des morts et tu les enterres loin de la ville.

– Si je t'ai bien compris, je dois déménager les corps, les transporter et les enterrer.

– Oui, c'est cela.

– Dis-moi, pourquoi le préfet rencontre-t-il des difficultés à trouver de la main d'œuvre en période de crise?

– Parce que beaucoup de gens croient que les cadavres délaissés sur les trottoirs sont des fantômes affamés qui sont des esprits errants n'ayant pas de descendants pour accomplir le culte des ancêtres, et qui, pour cette raison n'ont pas trouvé le repos éternel. Le préfet

cherche des gens qui ne sont pas superstitieux. Je lui ai parlé de toi et je lui ai dit que tu serais sûrement intéressé par son offre de travail.

– Pourquoi le préfet voudrait-il embaucher un homme qui a fait faillite? N'a t-il pas été derrière la fermeture de mon entreprise.

– Oui, certes, mais il a juste appliqué la loi. Ce n'est pas par hasard qu'il pense à toi aujourd'hui. Il s' est renseigné sur ton compte et il t'admire beaucoup.

– Sans blague!

– Je t'assure qu'il t'admire car tu veux t'en sortir. Il n'a entendu que du bien de toi. On te dit travailleur, honnête et docile.

– Es-tu sûr qu'il veut vraiment m'embaucher?

– Le préfet veut vraiment t'aider, dit Yang. Allez, accepte son offre de travail. Et puis tu sais, si le travail ne te convient pas, tu pourras toujours en chercher un autre. Tu es libre de faire ce que tu veux.

Monsieur Chen soupira. Il avait confiance en son ami, Yang. Ils avaient grandi ensemble, ils avaient connu les mêmes épreuves, la même pauvreté. Comme il était acculé à la misère et qu'il désirait ardemment agir contre son destin, il accepta.

– Quand comptes-tu commencer? demanda Yang.

– Eh bien demain.

– D'accord. Tu peux te vanter d'être bien vu, dit Yang en s'éloignant de la maison.

Porteur de cadavres était un métier très lucratif. La famine, l'opium, le choléra avaient causé la mort à de nombreuses personnes et les cadavres s'empilaient dans les rues. Le préfet avait besoin d'hommes courageux pour transporter ces corps dans un lieu à l'abri des épidémies. Quand les gens étaient atteints d'une maladie incurable ou d'un virus, certains membres de leur famille les jetaient à la rue, puis ils mouraient seuls, comme des chiens battus et délaissés.

Comme le préfet redoutait que la population fût contaminée, il fit appel à des porteurs de cadavres. Il voulait désinfecter les rues encombrées de dépouilles.

Quand monsieur Chen fit part à son épouse de son nouveau métier, celle-ci s'exclama:

– Quoi! Mais tu aurais dû ouvrir plutôt une entreprise de pompes funèbres, cela t'aurait permis de payer tes créanciers et nous n'aurions pas eu besoin de nous soucier autant. C'est un métier lucratif.

Monsieur Chen fut surpris quand il commença sa première journée, les voisins le saluaient. Il était devenu un homme important: Il aidait à désinfecter la ville.

Il gagnait certes de l'argent, mais son cœur était rongé de douleur de voir toutes ces rues envahies par des cadavres.

– Si ça continue disait-il à sa femme, la ville va devenir un lieu fantôme. Comment peut on échapper aux épidémies si nos médecins ne trouvent pas de remèdes pour soigner les malades?

Il regrettait amèrement son métier de commerçant, car il était en contact avec des clients, et là il ne touchait que des corps sans vie.

Madame Chen s'inquiétait de plus en plus en voyant son mari transporter des corps de jeunes garçons et de vieillards. Un jour alors que le couple soupait tranquillement, madame Chen lui fit part de son inquiétude:

– La Chine est perdue! Il n'y a plus de piété filiale dit-elle en soupirant

– Que veux tu dire par là? demanda monsieur Chen

– Eh bien le plus grand devoir d'un Chinois c'est de s'occuper des enfants mâles et des vieillards et beaucoup meurent en ce moment. Si cela continue il n'y aura plus assez de mâles pour perpétuer le nom des ancêtres chinois et se prosterner devant eux pendant les cérémonies. La Chine est perdue!

– Arrête ça! ordonna monsieur Chen d'un ton dur. A quoi cela sert la piété filiale en période de crise, de guerre, de famine?

– Et la descendance, tu y penses. répliqua son épouse.

– Cela ne sert à rien, lui lança- t-il. Les hommes sont faibles dans ce pays. Les lettrés, vêtus de leurs longues robes mandchoues, n'ont pas su redresser la nation, égaler le Japon. Nos lettrés sont tous des corrompus et des lâches!

Madame Chen, abasourdie, incapable de dire quoi ce fût, s'éclipsa discrètement. Le soir, monsieur Chen, se coucha tôt, confiant au sommeil, ses regrets, son amertume et son impuissance à redresser le pays.

Marie-Laure de Shazer

12 - LA MORT DE MONSIEUR CHEN

Fais comme un petit bouchon jeté dans l'eau et emporté par le courant. Je me laisse aller à peindre comme cela me vient! - Renoir

L'été venait d'arriver, la lumière ardente se déversait sur les toits sombres qui ressemblaient à un fleuve ruisselant.

Monsieur Chen s'était levé tôt, il avait tout préparé. Son épouse avait eu envie de lui dire quelques paroles douces quand elle lui tendit des deux mains son thé parfumé, mais les mots l'étranglèrent. Finalement elle se contenta de lui adresser un sourire, le regarda boire, et retourna broder dans son atelier, accompagnée de sa fille. Bien que son mari parût en bonne santé, elle était très inquiète. Depuis quelques jours, des boutons rouges étaient apparus sur le corps de monsieur Chen. La nuit, il bougeait beaucoup car sa peau le démangeait. Elle se souvint qu'il avait transporté des corps de jeunes garçons remplis de boutons rouges. Pour la rassurer, monsieur Chen lui avait dit que c'était juste de l'eczéma.

Son mari, après une dure et longue journée de travail, rentrait habituellement vers huit heures du soir, mais après que madame Chen eut brodé ses vêtements et préparé le riz sauté, elle regarda l'heure de l'horloge, il était vingt deux heures.

Elle attendit encore deux heures, et ne voyant pas son mari revenir, elle sortit en courant pour partir à sa recherche. Elle allait dans les rues où il se rendait normalement. Elle l'appelait, mais il ne lui répondait pas. Rongée d'inquiétude, elle fit appel à un policier que son mari connaissait bien: monsieur Li.

— Madame, ne vous inquiétez pas, lui dit-il d'un ton rassurant, il doit être occuper à porter tous les cadavres de la ville. Vous savez, ils sont lourds.

Madame Chen, assise sur un tabouret en bois, la tête dans les mains, regarda le bureau du policier Li. Tout lui semblait flou.

— Ne vous inquiétez pas, répéta le policier Li, il va revenir demain matin. Je vous conseille de rentrer chez vous et de vous reposer.

Deux jours s'écoulèrent les paroles apaisantes du policier s'évanouirent. Monsieur Chen n'était pas revenu. Il avait bien disparu.

Alerté par madame Chen, en pleurs, le policier s'empressa de partir à la recherche de son mari.

— Je vous l'avais dit qu'il lui est arrivé un malheur, vous ne m'aviez pas écouté. cria-t-elle en regardant la silhouette du policier se répandre dans les rues.

Quelques heures plus tard, il revint avec ses confrères qui portaient le corps de monsieur Chen

— Il est mort! hurla-t-elle.

– Non, madame, il est inconscient. Je vais appeler mon frère, dit le policier Li.

– Votre frère?

– Oui, il est docteur et il a suivi des cours de médecine occidentale au Japon.

Furieuse, madame Chen, tempêta, car elle utilisait les méthodes anciennes. Elle objecta et le policier fit venir des prêtres sorciers qui firent sonner les gongs dès qu'ils arrivèrent dans la pièce où se trouvait monsieur Chen. Ils placèrent le mari, inconscient, à genoux sur le sol, puis prièrent tout autour de lui, en dansant et en chantant. Les amis de la famille et les voisins brûlèrent des monceaux de papier d'argent, puis reçurent un papier contenant la mention " ce monsieur a donné de l'argent pour honorer l'esprit de l'épidémie". Ils les collaient sur leur porte, espérant que l'esprit courroucé des morts ne viendrait pas emporter le corps de monsieur Chen.

Le policier Li fut effaré. Il ne croyait plus à ces méthodes archaïques et superstitieuses. Il marchait dans la pièce, cherchant à calmer son agitation. Soudain monsieur Chen ouvrit les yeux, regarda tout autour de lui, puis les referma aussitôt. C'était trop tard. Il était mort. Le policier Li fit venir son frère qui déclara que monsieur Chen était atteint d'une maladie venue de l'Occident: la variole.

Affligé par la mort de monsieur Chen, le préfet prit la résolution d'organiser les funérailles. Il dépensa une somme considérable pour un cercueil garni de soie et de clous d'or. Les funérailles de monsieur Chen furent dignes et il y eut foule.

Le jour de l'enterrement, madame Chen avait suspendu du jade à son cou, orné ses oreilles de perles blanches. Elle chaussa des souliers noirs en velours finement brodés. Elle les avait confectionnés. Elle mit du vermillon sur les lèvres et sur ses joues creuses et pâles. Elle ne négligeait rien. Elle voulait être belle pour honorer la mort de son mari qui avait aimé ses grands pieds.

Après s'être parée et maquillée, elle rejoignit sa fille, vêtue de blanc, puis toutes les deux accompagnèrent les porteurs, l'entrepreneur de pompes funèbres, les joueurs de gong jusqu'au cercueil où monsieur Chen reposait en paix. Quand les obsèques furent terminées, Chiu Xin et sa mère, accablées de chagrin, revinrent dans leur demeure où le blanc de la mort était répandu partout. Devant la porte, les roses venaient de flétrir et l'allée disparaissait sous l'entassement des feuilles jaunâtres et desséchées. La sinistre et obscure demeure ne jetait aucune lueur au dehors. Chiu Xin regarda ce paysage lugubre et désolé en pensant à son Père.

13 - CHIU XIN ORPHELINE

Si vous tâtonnez, si vous cherchez sur le papier, vous ne ferez rien qui vaille. - Ingres

Madame Chen, noyée dans le chagrin, se retrouva seule à nourrir et à élever sa fille. De l'aube au crépuscule, elle s'affairait sans rechigner à dessiner et à confectionner des vêtements qu'elle vendait dans la rue. Abattue, épuisée de fatigue, anéantie, son cœur lâcha, après avoir tant travaillé et affronté avec bravoure le froid, la faim et la misère. Ainsi, Chiu Xin, à l'âge de douze ans, avait tout perdu: son père, sa mère, et le sombre destin vers lequel elle s'enfonçait allait bientôt l'engloutir comme un bateau qui sombre dans une mer glaciale et agitée.

Pas loin de la rue où résidait Chiu Xin, logeait un couple de commerçants aisés et généreux: Monsieur et madame Zhao. Les Zhao qui avaient habité pendant des années au Vieux Shanghai, étaient revenus dans leur province natale. Madame Zhao avait été l'une des clientes de madame Chen.

Lorsque le couple fut mis au courant du décès de la brodeuse, il accourut aussitôt pour aider l'orpheline. Traitant chacun avec un égal souci de justice et d'équité, monsieur et madame Zhao ne cherchaient jamais à exploiter le faible et ne maltraitaient personne, si humble qu'il fût. Lorsqu'une famille dans l'embarras venait quérir leur aide, ils ne la refusaient pas, dussent ils payer de leur propre bourse. Madame Zhao était une femme intelligente, forte, volontaire et alerte qui ne donnait point de grands airs de maîtresse. Chaque fois qu'elle croisait madame Chen dans la rue en train de vendre ses tissus, elle n'hésitait pas à lui apporter son aide. C'était toujours avec gentillesse et générosité que madame Zhao achetait les vêtements de madame Chen.

Dès que monsieur et madame Zhao entrèrent dans la chambre de la défunte, ils s'approchèrent de Chiu Xin qui se tenait près du corps de sa mère. Ils essayèrent de la rassurer en lui promettant de s'occuper d'elle. Lorsque Chiu Xin s'éloigna de la pièce, le couple discuta du sort de l'orpheline.

— Pauvre petite, murmura l'épouse, elle est encore sous le choc.

— Oui, c'est vraiment triste ce qui lui arrive.

— Que va-t-on faire du corps de madame Chen?

— Eh bien il faut se dépêcher de s'occuper de l'enterrement. Plus tôt elle sera inhumée, plus tôt elle reposera en paix.

Madame Zhao hocha la tête.

— A mon avis, continua monsieur Zhao, nous n'avons pas besoin d'acheter des vêtements funéraires. C'était une brodeuse.

— On n'a qu'à la vêtir d'une tunique blanche et la maquiller. suggéra son épouse.

— Je suis de ton avis!

- Dis donc, sais-tu si les Chen avaient de la famille?
- Oui, il me semble.
- Ah bon? Qui?
- Eh bien madame Chen me parlait souvent de l'oncle Lu qui lui rendait visite durant la fête du printemps.
- Ah, tu sais où il habite.
- Oui, bien sûr, fit madame Zhao. Il n'habite pas loin.
- Eh bien allons le voir.

Avant de quitter la pièce, madame Zhao, les grands yeux mouillés de larmes, se tourna vers la défunte, puis dit:

- Pourquoi as-tu quitté ce monde? Tu étais si gentille et généreuse. Pourquoi le ciel s'en est pris à toi et à ton mari? Qu'as-tu fait de mal?

Son mari qui l'écoutait lui dit doucement,

- C'est le destin qui veut cela, allez viens, ne perdons pas de temps. Allons voir l'oncle Lu.

Quand ils arrivèrent chez l'oncle de Chiu Xin, monsieur et madame Zhao furent accablés de tristesse en voyant l'état pitoyable de la demeure. Ils se rendirent compte que l'oncle Lu ne pourrait sûrement pas acheter le cercueil de madame Chen et s'occuper de sa nièce.

En apprenant la triste nouvelle, l'oncle Lu les reçut en leur offrant du thé; ils parlèrent ensemble de l'office funéraire.

- Vous voyez, monsieur et madame Zhao, par les temps qui courent, il est difficile d'avoir beaucoup de liquidités à sa disposition.
- Oui, nous comprenons, dit monsieur Zhao. Le pays va de mal en pis. La Chine dépecée, morcelée, est tombée sous la coupe des puissances étrangères, et de plus en plus de gens, écrasés par les dettes et les taxes, s'appauvrissent.
- C'est juste ce que vous dites, le peuple est criblé de dettes et il doit payer les indemnités de guerre aux étrangers. répondit l'oncle Lu en buvant une gorgée de thé.
- Dites-moi, poursuivit monsieur Zhao, seriez vous d'accord si nous nous occupions de l'enterrement de madame Chen et que vous preniez en charge de Chiu Xin?

L'oncle Lu réfléchit et se grata la tête.

- Hélas, c'est une fille. soupira-t-il. La famille Chen n'a pas de racine, elle reste sans postérité.
- Vous me direz, dit madame Zhao en souriant. Si Chiu Xin mourait un jour, vous n'auriez pas besoin d'acheter de la monnaie en papier pour les mânes du mort.

— Et vous savez, ajouta monsieur Zhao, c'est une excellente brodeuse comme sa mère. Je ne sais pas si vous êtes au courant, monsieur Lu, mais madame Chen collectionnait des chaussures brodées en forme de lotus.

— Ah oui? dit-il en humant le thé.

— Nous pourrions, continua monsieur Zhao, nous charger de les vendre et l'argent que nous collecterons vous permettra d'élever la petite Chiu Xin.

Il écarquilla les yeux d'où brillait une lueur d'espoir. Chiu Xin valait de l'or. Les belles chaussures brodées allaient l'enrichir.

— Il y a beaucoup de riches débauchés, murmura monsieur Zhao, qui fantasment sur les chaussures brodées en forme de lotus, même les membres de la Confrérie des buveurs de petites chaussures en raffolent.

— Bon, bon, fit l'oncle Lu. Puisque la vente des chaussures de la mère de Chiu Xin m'assurera une bonne rentrée d'argent, j'accepte de m'occuper de ma nièce.

Soulagés, monsieur et madame Zhao le saluèrent et retournèrent chez eux, le sourire aux lèvres.

Quelques jours s'écoulèrent et le cercueil blanc et massif arriva dans la chambre étroite et sombre où résidaient les stèles des ancêtres. Chiu Xin, l'oncle Lu et les Zhao se mirent à pleurer en voyant le corps de la défunte allongé dans le cercueil. Au moment où monsieur Zhao allait le fermer sa femme sortit de sa poche un mouchoir brodé et le plaça en tremblant de tout son corps entre les mains de la morte.

— Repose en paix! fit-elle en sanglotant.

Chiu Xin qui la regardait faire avait l'impression que sa nouvelle vie ressemblait à une tombe glaciale.

Le jour des funérailles, six hommes soulevèrent le cercueil. Madame Zhao, vêtue d'une longue tunique blanche, accompagnée de son mari, marchait en tête du cortège devant le cercueil. L'oncle Lu, le visage sombre, l'air égaré, tenait sa nièce par la main et suivait un petit groupe de musiciens qui jouait des airs funèbres.

— Les habitants de la rue commerçante, les larmes aux yeux, se tenaient devant leur porte pour voir passer le cortège. La tristesse pesait sur le cœur de Chiu Xin. Quand une jeune fille perdait ses parents, la solitude devenait sa compagne.

Un chapelet de nuages noirs s'amoncelait dans le ciel quand les obsèques furent terminées. L'oncle Lu dit au revoir au couple Zhao et conduisit Chiu Xin dans une chambre minuscule et sombre. Une odeur âcre, de moisi, d'humidité et de saleté se dégageait dans toute la pièce. Assise sur son lit, Chiu Xin priait le ciel de protéger ses parents.

Marie-Laure de Shazer

14 - CHIU XIN BATTUE ET MALTRAITÉE PAR SON ONCLE

Pour l'artiste, voir c'est concevoir, et concevoir, c'est composer. - Cézanne

L' oncle Lu commença par traiter Chiu Xin convenablement, puis l'espace où la jeune fille résidait devint étouffant, oppressant comme un souterrain sans issue. Les mouvements de son oncle devenaient violents. Il lui assenait des coups de bâton, la bousculait, l'étranglait, l'enfonçait sous ses pieds et lui piétinait la tête. Triste, désespérée, Chiu Xin luttait contre cette maltraitance. Comme il gérait un commerce de tissu, il lui demandait de coudre ou de confectionner des robes mandchoues. Si elle ne lui livrait pas les broderies à temps, il la battait, lui tirait les cheveux, lui frappait la tête contre le mur et des gouttes de sang noircissaient la pureté du décor. Alors, saisie de panique, Chiu Xin se dépêchait de coudre ses longs tissus.

Après ses longues journées de travail, l'oncle Lu avait la mauvaise manie de sortir chaque nuit, pour courir les prostituées ou les tavernes dans lesquelles il s'avinait des heures durant, en pariant de l'argent ou en fumant de l'opium. Il ordonnait à sa nièce de veiller jusqu'à son retour pour lui ouvrir la porte, et elle était condamnée à rester jusqu' à minuit, n'osant pas s'allonger de peur de manquer son arrivée. Même si le travail d'aiguilles avait été éreintant, elle se résignait à l'attendre, luttant comme elle pouvait contre le sommeil qui la terrassait, jusqu' à ce qu'elle entendît les souliers de son oncle claquer sur le sol. Quand son oncle entrait en titubant, elle s'empressait de le mettre au lit. Elle s'endormait tout le temps d'un coup sans s'être déshabillée. A l'aube de chaque matin, dès que son oncle se levait, il exigeait qu'elle lui apportât sa pipe. Quand il fumait de l'opium, la pauvre Chiu Xin voyait un être irrationnel, aux humeurs changeantes. Il délirait, parlait tout seul ou dansait dans la rue. Chiu Xin devait le ramener à la maison.

Quand ses affaires allaient mal, il crachait et vociférait des valves de reproches, qu'il déchargeait jusqu'à ce que le souffle lui manquât. Il se plaignait souvent que sa nièce ne fût pas un garçon.

- Je suis condamné à nourrir une fille! se lamentait-il en jetant un regard glacial et hostile sur le visage sombre et les yeux hagards de Chiu Xin. Si tu avais été un garçon, tu aurais pu passer les examens impériaux et devenir un Mandarin de la cour de l'impératrice douairière Ci Xi. Que ma vie est injuste! Ah si ta mère avait bandé tes pieds, je t'aurais trouvé un fonctionnaire de haut rang. Tu aurais sans doute pu devenir la concubine d'un marchand opulent. Te voilà condamnée à une vie de souffrances et de malheurs, ma pauvre fille! Tu n'es qu'un boulet!

L'atmosphère l'oppressait tellement que Chiu Xin ne mangeait pas à sa faim. Son ventre devenait cruel et bruyant comme un tonnerre. Un an s'écoula ainsi, où elle resta enfermée chez elle. Elle demeura illettrée. Son oncle considérait les femmes analphabètes pures et vertueuses. Malgré un océan de violence et d'insalubrité qui frappait la jeune fille, Chiu Xin réussissait à se créer un petit univers pour ne pas sombrer. Elle cousait, chantait, jouait de la cithare et s'inventait des personnages illustres.

Marie-Laure de Shazer

15 - CHIU XIN VENDUE COMME PROSTITUÉE

Peindre d'après nature ce n'est pas copier servilement, c'est réaliser ses sensations. - Cézanne

Chiu Xin avait tout juste quatorze ans, en ce jour de fin d'été 1909, lorsque les huissiers saisirent tous les biens de son oncle. Depuis les décès de l'empereur Guang Xu et de l'impératrice Cixi en novembre 1908, la situation du pays était dramatique: les caisses de l'Etat étaient vides. Des sommes colossales avaient été dépensées pour renforcer les armées terrestres et navales. Le bruit courait que la maison impériale vivait ses derniers soubresauts jusqu' à son extinction finale. Une agitation frénétique s'était emparée de la population et de plus en plus de révolutionnaires, comme Sun Yat Sen, avaient créé des sociétés secrètes pour renverser la dynastie Qing et instaurer la République en Chine.

En cette période de fragilité et d'incertitude, l'oncle Lu, noyé dans l'alcool, passait son temps à parier, à fumer de l'opium et à fréquenter des filles de joie. Dès qu'il retournait chez lui, il cherchait querelle à tout propos, insultant et injuriant Chiu Xin.

— Tu m'as ruiné, tonna-t-il, c'est de ta faute si j'ai fait faillite, tu es un boulet et tu me coûtes, j'aurais dû élever un porc plutôt qu'une fille. En Chine une fille ce n'est pas grand chose, tu sais.

Chiu Xin préférait se taire; elle savait que l'opium avait englouti le commerce de son oncle. Il jouait, pariait, buvait, et dépensait tout son argent dans cette drogue qui l'anéantissait de jour en jour. Depuis des années elle avait appris à vivre sous la pression et la terreur.

Un matin, son oncle fuma tellement qu'il dût sortir pour prendre l'air, laissant sa nièce livrée à elle-même. Quand son oncle s'absentait Chiu Xin se consacrait à ses travaux d'aiguilles, pensant à sa mère qui rêvait qu'elle devînt une brodeuse reconnue à la cour impériale. Combien de fois avait-elle imaginé l'impératrice Cixi admirer ses souliers, ses tissus et ses robes brodées de perles d'or. De temps en temps madame Zhao se glissait discrètement dans la chambre, posant des tissus sur son lit. Son oncle, présent, jouait l'hypocrite, feignant de montrer de l'affection envers sa nièce. Chiu Xin se taisait. Elle avait peur. Son oncle la menaçait de la battre si elle racontait sa détresse à madame Zhao. Comme tout enfant maltraité, elle se forçait à sourire, baissant les yeux, étouffant sa tristesse.

Madame Zhao repartait, soulagée. Aveuglée par le charisme de l'oncle Lu, elle n'avait pas remarqué le visage sombre et émacié de Chiu Xin.

Pour Chiu Xin, son oncle était un pervers, un manipulateur et un menteur. Combien de fois avait-elle voulu le gifler, lui donner des coups, mais la piété filiale l'en empêchait. Sa mère lui avait dit de respecter les anciens, les membres de sa famille et de ne jamais les contredire. Mais madame Chen était tellement pure et naïve qu'elle n'aurait jamais pu imaginer que son frère maltraitât sa nièce.

Pendant que Chiu Xin cousait, son oncle allait d'un pas hésitant et malaisé dans les rues, ne sachant que faire. Il leva la tête, le ciel était rouge de larmes, ses yeux aussi. Il avait la tête vide. Son monde avait basculé, l'opium avait brisé sa vie, il était ruiné. Il n'avait plus rien, plus d'emploi. Il était devenu un fardeau pour la société. Il redoutait de devenir comme le père de Chiu Xin, un porteur de cadavres ou un vendeur ambulant.

Il était tellement abattu qu'il voulait parler à quelqu'un. Il avait besoin d'aide. Sa nièce lui coûtait. Mais qui voulait l'écouter? Les Zhao? Non, ils auraient le cœur gros s'ils savaient qu'il ne pouvait plus subvenir aux besoins de Chiu Xin. Il leur avait promis, en s'occupant de Chiu Xin, de ne lui donner que des satisfactions et s'il n'honorait pas son serment, les Zhao le maudiraient à tout jamais. De surcroît, ils ne savaient pas qu'il était un opiomane, un joueur pathologique, un parieur, un alcoolique. Non, ce n'était pas une bonne idée. Madame Zhao l'estimait trop.

Il était sur le point de tourner à droite, quand il aperçut une silhouette familière. Il s'approcha de l'ombre et reconnut un de ses vieux amis: Chun. Il s'empressa de le saluer.

— Chun, je suis content de te voir.

Son vieil ami, étonné, se retourna.

— Oh c'est toi! Cela fait longtemps qu'on ne se voit plus. Dis moi que deviens-tu?

— Eh bien, je dirige une boutique, mais je t'avoue que c'est difficile de faire du commerce en ce moment, les révolutionnaires ont déstabilisé un peu plus un climat économique et social déjà délétère et compromis la croissance. Et toi, que fais-tu?

— Eh bien comme toi, je fais moi aussi du commerce.

— Ah, et quoi?

— Je fais du commerce de jeunes filles.

— De jeunes filles! Tu as créé une école pour jeunes filles? demanda l'oncle Lu. Tu sais, c'est dangereux, tu es sûrement au courant que la cour impériale a condamné à mort une jeune révolutionnaire terroriste qui dirigeait une école pour filles à Shaoxing.

— Pas du tout, je ne dirige pas une école pour jeunes filles. J'ai toujours dit qu'instruire les filles était dangereux.

— Alors de quel commerce parles-tu?

— J'aide les parents qui veulent se débarrasser de leurs filles.

— Quoi, tu es comme les missionnaires qui s'occupent des orphelines.

— Mais, non, pas du tout, pour rembourser les dettes des parents, je vends leurs filles.

Soudain la pluie tomba.

— Vite, entrons dans ce salon de thé, suggéra Chun.

L'oncle Lu accepta son invitation.

Ils entrèrent puis s'assirent près de la fenêtre. Le serveur apporta aussitôt du thé et des galettes.

- Tu sais, dit Chun en soufflant sur la vapeur qui sortait de sa tasse, les femmes ont plus de ressources que les hommes. Nous, nous avons besoin d'amasser un capital, de passer les examens impériaux, d'être lettrés, d'honorer le nom de nos ancêtres, tandis qu'elles, elles peuvent gagner leur vie sans rien faire!
- Ah bon? fit l'oncle en écarquillant les yeux.
- Leur visage, leurs yeux, leur taille fine, leurs pieds bandés, leurs mains douces, leurs lèvres pulpeuses sont un capital naturel venu du ciel. Elles peuvent facilement s'enrichir. Il suffit de les parer et de faire en sorte que leur beauté rapporte de l'argent. Ce n'est pas la peine d'instruire les femmes, la beauté leur permet de fréquenter des Mandarins de la cour impériale. Leur corps et leur visage sont un don de la nature.
- Qu'est ce que tu veux dire par là? Comment une jeune fille de rang modeste peut-elle fréquenter des hauts fonctionnaires de la cour impériale? C'est impossible.
- Eh bien, tu as tort. Ces hommes riches sont attirés par les femmes vierges. Une femme vestale, belle, gracieuse, a de l'avenir en Chine, surtout les jeunes filles qui ont plus de douze ans. C'est la pureté que ces hommes recherchent. Elles apportent richesse et honneur dans la famille, car elles peuvent rembourser les dettes de leurs parents.
- Ah bon? Mais comment une fille peut elle apporter bonheur et honneur? Ma nièce me coûte! C'est un boulet pour moi, et tu sais, à cause d'elle je me suis endetté. Elle m'a ruiné, sali mon nom, cette truie! Les filles sont un fardeau pour tout parent.
- Voyons, dit Chun, tu n'as aucune idée pour te faire de l'argent avec ta nièce.
- Non, je ne vois pas comment. Elle sait certes broder, mais ses broderies ne me rapportent pas grand chose.
- Mon petit gars, tu n'as vraiment pas l'esprit vif. C'est sans doute ton manque d'étude qui explique cela.
- Allez, parle franchement. Je ne comprends vraiment pas ton langage, soupira l'oncle Lu.
- Bon, bon, je vais être très clair.

Il se rinça la bouche avec du thé et le cracha par terre.

- Ecoute, le corps d'une fille vierge comme ta nièce peut te rapporter de l'argent. Je connais une femme qui achète des filles. Elle s'appelle Li Ma.
- Que fait-elle?
- Elle tient une maison close.
- Habite- t- elle les environs?
- Non, à Anhui, dans la ville de Wu Hu. Si tu vends ta nièce, tu seras libre, penses-y!
- Malheureusement, Chiu Xin est moche et maigre.

- Eh bien, tu lui achètes des vêtements neufs et tu la maquilles. Si ta nièce travaille bien chez Li Ma, elle pourra devenir une courtisane renommée.
- Et comment lui dire que je veux la vendre comme prostituée?
- Tu es fou! Tu ne lui dis rien. Tu prétendras lui avoir trouvé un travail à Wu Hu.
- Quel travail?
- En quoi est-elle bonne?
- Elle aime les travaux d'aiguilles.
- C'est ça, tu lui diras que LiMa recherche une petite brodeuse pour broder des vêtements pour hommes.
- C'est un peu délicat, fit-il en soupirant.
- Ne t'inquiète pas, elle n'y verra que du feu.
- As-tu l'adresse de Li Ma?
- Oui, bien sûr. Mais avant tu dois voir son intermédiaire.
- Comment s'appelle-t-il?
- Wang Xing Yang et il est connu dans le milieu des trafiquants d'enfants.

Chun sortit de sa poche la carte de visite du trafiquant, et la lui remit.

- Voilà, dit-il en la lui donnant. Quand tu verras l'intermédiaire de Li Ma, n'oublie surtout pas de lui dire que ta nièce est vierge.
- C'est entendu.

Chun se leva, salua son ami, puis sortit.

Il était pressé. Il devait vendre trois filles à un de ses clients.

L'oncle Lu resta un long moment figé sur place et à méditer, sous le brouillard de fumée qui émanait des pipes des clients, avant de s'éclipser à son tour.

Quelques jours plus tard, l'oncle Lu prit le bateau pour An Hui. Il arriva essoufflé devant la baraque minuscule et sombre où logeait l'intermédiaire de Li Ma. Une odeur nauséabonde et de saleté lui saisit la gorge dès le seuil de la porte. Il frappa un coup et attendit un instant avant d'entendre une voix criarde:

- Qui est là?
- C'est monsieur Chen.
- Que me voulez-vous?
- Je viens de la part de Chun qui m'a conseillé de vous voir pour vendre ma nièce à Li Ma
- Oui, oui, je sais qui vous êtes.

Wang Xing Yang s'empressa d'ouvrir la porte et fit entrer monsieur Chen qui s'assit sur un tabouret crasseux.

– Ainsi ton ami Chun t'a conseillé de vendre le corps de ta nièce à Li Ma.

– Oui, c'est exact.

– Et il t'a sûrement dit que c'est LiMa qui décide d'acheter ses courtisanes.

– Oui, en effet. Veut elle acheter ma nièce?

– Pour l'instant, dit le trafiquant, Li Ma est occupée, et elle m'a dit qu'elle pourrait vous recevoir dans un mois.

A ces mots l'oncle Lu éclata en sanglots, ployant un genou à terre, et supplia:

– Je vous en prie! Je suis ruiné. Ma nièce me coûte.

– Bon, bon ça va, relève toi!lui dit il.

L'oncle Lu se remit debout, mais il garda le corps incliné et la tête baissée.

– Bon écoute, je vais essayer d'accélérer les choses et faire en sorte que Li Ma achète ta nièce. J'insisterai que ta nièce est une bonne affaire. Est-elle vierge?

– Oui, bien sûr.

– Bon, bon, c'est entendu. Il vaut mieux vendre une fille vierge qu'une fille déflorée à Li ma. Ecoute, dès que je recevrai l'avis de Li Ma je contacterai Chun et il te dira si Li Ma veut te recevoir.

– Merci, Merci... Mais

– Mais quoi? Vas-y parle sans crainte.

– C'est que je n'ai rien à manger, dit-il d'une voix hésitante. Pourriez vous me faire la grâce de me prêter un kilo de riz et aussi de me donner des pipes d'opium?

– Si ce n'est que cela que tu me demandes, je veux bien donner ce que tu veux, dit l'intermédiaire. Attends un instant..

– Merci, Merci.

L'oncle Lu s'empressa de le saluer de crainte qu'il revînt sur sa décision.

L'intermédiaire alla dans la cuisine et revint avec un sac gonflé de riz sur l'épaule. Monsieur Chen le déchargea avec empressement de ce fardeau. D'un revers de main, Wang Xing Yang ôta la poussière sur sa veste et avant de congédier l'oncle Lu, il lui donna des pipes d'opium

– Merci, dit-il en se prosternant devant l'intermédiaire. J'en aurai besoin pour le voyage.

Sans répondre, Wang Xing Yang alla s'asseoir sur son tabouret de bambou et se mit à rouler une feuille de tabac. Monsieur Lu se prosterna de nouveau et s'éclipsa de la pièce.

Marie-Laure de Shazer

Quelques jours passèrent et l'oncle revint à Yang Zhou. A peine eut il franchi le seuil de sa porte qu'il découvrit un message de Chun lui annonçant que Li Ma avait accepté de le recevoir. Son cœur bondit de joie en apprenant la bonne nouvelle. Etonnée d'entendre la voix forte de son oncle qui hurlait le bonheur et le triomphe, Chiu Xin dit:

— As-tu encore fumé?

— Non, je t'ai acheté une robe fleurie et des chaussures pour ton nouveau travail.

— Est ce vrai mon oncle? Je commence quand? Je travaille où? Je fais quoi? cria Chiu Xin en sautant de joie.

— Tu peux dire adieux à nos dettes et à nos soucis, dit-il en réponse à ses questions. Non seulement tu seras logée et nourrie, mais tous les mois tu recevras une somme d'argent.

— Mon oncle, c'est vrai? Je fais quoi?

— Comment ça c'est vrai? Ai-je l'habitude de mentir?

— Mon oncle, dis moi en quoi consiste mon travail?

— Eh bien tu devras être polie, bien te comporter avec ta patronne Li Ma, et dire oui à tout ce qu'elle te demandera. C'est important de plaire aux hommes si tu veux obtenir ce travail.

— Comment ça, mon oncle, c'est important de plaire aux hommes? reprit elle, l'air inquiet.

— Euh je veux dire que la plupart de tes clients seront des hommes et tu devras leur confectionner des vêtements sur mesure. Il faudra leur plaire si tu veux garder ton travail. Et puis ne t'en fais pas, Li Ma t'apprendra à te conduire devant tes nombreux clients qui sont des hommes de marque.

— Aurai-je aussi une clientèle féminine?

— Bien sûr, tu seras entourée de femmes qui t'aideront à servir tes clients. Mais pourquoi t'inquiètes-tu? Fais ce que je te dis et tout ira bien. Tu peux remercier le ciel de m'avoir placé sur ta route. Ce n'est pas une mince affaire que de trouver un travail en Chine! Combien de filles perdues, orphelines, ont cherché pendant des mois ou des années durant, qui n'ont jamais eu ta chance. Seulement, lorsque tu seras chez Li Ma, il faudra bien obéir pour tout ce qu'elle te dira de faire, car si tu rates l'occasion, je ne pourrai rien faire pour toi. J'ai déjà eu assez de mal à te trouver cette place là. Je ne peux plus m'occuper de toi. Je dois aussi penser à mes affaires. C'est grâce à moi, dit-il regardant Chiu Xin dans les yeux, que tu as pu décrocher ce formidable emploi chez Li Ma.

— Où se trouve mon travail?

— A Wu Hu.

— Où est ce?

— Dans la province de An Hui et nous partirons demain, dit l'oncle. Un batelier nous conduira là-bas et nous logerons à l'hôtel. Ta vie ne sera pas facile, mais écoute bien ta patronne.

- Oui, mon oncle.
- Tu seras une grande dame et les hommes t'aimeront beaucoup.
- Pardon? interrompit Chiu Xin.
- Non, je disais que tu seras une bonne brodeuse comme ta mère et que tu coudras des chaussures de satin pour les femmes aux petits pieds.
- Mon oncle, aurais- je aussi l'occasion de coudre des vêtements pour enfants?
- Tu me demandes ça à moi! Seulement, je te préviens que devant ta patronne, il faudra perdre l'habitude de questionner à tort et à travers. Tu n'es pas encore embauchée, alors, au lieu de faire la difficile, tu ferais mieux de savoir plaire à tes futurs clients. Si tu veux travailler chez Li Ma, et être reconnue auprès des fonctionnaires de la cour impériale, il faudra obéir et te taire.
- Chiu Xin comprit que sa question avait agacé son oncle et elle préféra se taire. Sans son intervention, elle n'aurait pu décrocher le moindre emploi, et maintenant, qu'il lui avait trouvé une place en tant que brodeuse, elle se sentait prête à supporter toutes les humiliations, les brimades, les coups, et les injures tout en espérant qu'il n'y en eut plus. Cependant une chose la tracassait. Pourquoi son oncle avait il répété à plusieurs reprises que son métier consisterait à plaire aux hommes?

Marie-Laure de Shazer

16 - LE BORDEL DE LIMA

Les premières places ne se donnent pas, elles se prennent. - Manet

Ce fut un matin de septembre que Chiu Xin, quitta la ville de Yang Zhou pour se rendre à celle de Wu Hu, située dans la province de An Hui. Il faisait encore sombre quand elle se réveilla et qu'elle enfila pour la première fois sa robe fleurie. Une fois habillée, elle se regarda dans le miroir, à la lumière argentée de la lampe. Elle avait les yeux tristes et son visage était pâle. Son oncle lui avait posé une boîte de maquillage sur la coiffeuse. Elle se mit du rouge sur ses joues creuses et ses lèvres sèches.

Dans la maison régnait un grand silence, rompu par les miaulements du chat des voisins. C'était le jour qu'elle attendait depuis des années, le commencement de sa vraie vie.

Elle allait réaliser le rêve de sa mère, être brodeuse.

« Peut-être qu'un jour je travaillerai à la cour impériale? » songea-t-elle en caressant la glace. Pensant aux journées lugubres qu'elle avait passées avec son oncle, elle se rappela les humiliations et les coups qu'elle avait subis. Elle se rappela aussi les réveils en hiver, dans sa chambre nue et glaciale où l'angoisse la prenait à l'idée de mettre fin à sa vie. Combien de fois avait-elle voulu se jeter par la fenêtre? Mais les paroles de sa mère l'empêchaient de commettre un tel acte qui ferait de la peine à son père. Elle lui avait expliqué que c'était contraire à la piété filiale d'en finir avec la vie.

Maintenant enfin, tout cela était du passé, elle n'avait plus à trembler à la voix de son oncle, à souffrir et à être battue. Toutes ces années d'enfer étaient terminées. Oui, maintenant, elle allait enfin vivre, travailler, gagner de l'argent et être indépendante. Elle qui n'avait pas eu d'enfance.

Chiu Xin se regarda de nouveau dans le miroir. Elle voyait un sourire forcé sur le visage.

Pourquoi n'arrivait elle pas à sourire ou à éprouver de la joie?

Elle poussa le miroir, se leva puis se mit à tourner dans sa chambre avec une stérile nervosité, incapable de trouver son chapeau, sa valise et son manteau. Que se passait-il? Pourquoi s'agitait-elle?

— Que c'est grotesque! dit elle, je devrais éprouver de la joie, je vais être enfin libre.

Après qu'elle eut répété le mot libre, elle se leva, prit sa valise, enfila son manteau, puis sortit rejoindre son oncle. Tous les deux se dépêchèrent de prendre le bateau.

Un froid glacial se répandit à bord. Chiu Xin, vêtue de sa robe fleurie, la natte nouée d'un ruban rouge, regardait de loin le paysage de Yang Zhou. Son cœur se serra quand elle vit la maison des Zhao s'évanouir derrière un lourd rideau de collines dénudées. Pour se divertir, elle écoutait le vent mélodieux et les cris des oiseaux qui s'envolaient loin des vagues, tout en pensant au chemin qui lui restait à faire, aux gens qu'elle allait rencontrer à An Hui, à sa vie future. Enfin, une jeune fille de son âge, comme elle, une amie avec qui elle allait pouvoir rire, plaisanter et parler de

broderie l'attendait. Elle se plongea dans des pensées heureuses jusqu' à ce que la lune éclaira les vagues sombres. Quant à son oncle, il ne put fermer l'œil et pensa à sa vie. L'opium avait détruit son commerce et il s'était enfoncé dans un monde de fumée.

Après trois jours de voyage, ils arrivèrent à An Hui. Chiu Xin suivit son oncle et entra dans un petit hôtel très modeste. Ils déjeunèrent de poisson et de riz. L'oncle but tellement que la pauvre Chiu Xin dut le porter jusqu'à sa chambre. Elle lui jeta de l'eau pour le réveiller de l'alcool. Assise sur une chaise, elle attendit qu'il revînt à lui.

Une heure s'écoula et l'alcool qui était entré dans son âme commençait à s'évaporer. Il se leva et l'informa qu'il devait rencontrer sa patronne.

Avant de partir, il lui avait conseillé de rester dans sa chambre. Chiu Xin s'imagina broder un paysage fleuri. Les songes l'épuisèrent tellement qu'elle s'enfonça dans un profond sommeil.

Pendant qu'elle dormait, son oncle arriva au bordel, nommé Chun Li. Ce petit établissement était situé dans un lieu sombre. Une courtisane le reçut en le toisant et du dépit était dans son regard. Elle dévisageait la figure sale et maigre de cet inconnu.

– Bonjour monsieur, qui désirez-vous voir?

– Votre patronne, madame Li.

– C'est curieux, dit-elle, elle ne reçoit personne aujourd'hui.

– L'intermédiaire m'a annoncé que Li Ma souhaitait me voir. Lisez le message! répondit il en le lui tendant.

– Je ne sais pas lire.

– Alors, informez-la que je suis venu pour une affaire! Je m'appelle Lu.

– Bien, monsieur. Voulez-vous du thé?

– Non, merci!

La jeune courtisane monta vite les escaliers et se dirigea vers la chambre de sa patronne.

– Li Ma, un client vous attend.

– Qui est-ce?

– Monsieur Lu.

– Oui, oui. Il est venu pour me vendre sa nièce.

Une pâleur se répandit sur le visage lunaire de la jeune fille. Elle laissa ensuite sa patronne, et s'en alla en baissant la tête rongée de douleur.

La patronne de ce bordel pensait qu'elle sauvait les jeunes filles de la pauvreté. On devait l'appeler maman Li (Li Ma). Elle enseignait aux courtisanes les chants et la danse.

Li Ma quitta sa chambre peu après, et se dirigea vers le couloir.

Elle descendit les escaliers comme une altesse qui domine son royaume.

Quand elle aperçut l'oncle de Chiu Xin, elle se sentit mal à l'aise. Il avait un visage long et pointu comme un museau de rat, son teint était pisseux, ses paupières inférieures étaient si tombantes qu'elles lui faisaient des yeux en triangle. Li Ma s'approcha de l'oncle Lu, et se prosternant devant lui, elle se força de sourire.

— Enchantée de faire votre connaissance, monsieur Lu. Dites moi il me semble vous avoir vu quelque part. dit elle en blaguant.

— Ah non, cela ne me dit rien.

— Eh bien voilà, je me disais bien que votre tête ne me disait rien, répondit elle cyniquement.

— Ah oui, très bien dit! Vous avez de l'humour madame Li. Bon, je suis là pour vous vendre ma nièce, je voudrais que nous concluions l'affaire rapidement.

— Bien sûr, comment s'appelle-t-elle?

— Chiu Xin.

— Où est-elle?

— Elle est à l'hôtel

— A l'hôtel?

— Oui.

— Au fait, vous ne m'aviez pas précisé son âge.

— Elle a 14 ans

— Mais je n'accepte que les filles de douze ans.

— Ce n'est pas mon problème. Mais je peux vous dire qu'elle sait broder et chanter. Sa voix douce enchantera vos clients.

— Brode-t-elle bien?

— Oui, elle brode de magnifiques fleurs.

— A-t-elle les pieds bandés?

— Non hélas, elle a de grands pieds. Ils sont naturels. Mais je vous assure qu'elle est très douée en broderie et qu'elle sait en plus jouer de la cithare. Ma nièce est une bonne affaire, prenez-la!

— Sait-elle lire et écrire?

— Non, mais selon les anciens, une femme illettrée est vertueuse.

— Est-elle vierge?

— Bien sûr que oui! Je n'oserais pas vous vendre une fille souillée et déflorée.

— Bon, allez me chercher la petite brodeuse.

- Mais, elle ne sait pas que je suis venu vous la vendre. J'ai feint en disant qu'il s'agissait d'un travail de broderie.
- Ah! Oui, elle va broder et fabriquer des vêtements pour hommes, dites-lui cela! Je l'appellerai «la fleur aux grands pieds», poursuivit-elle en pouffant de rire.
- Bon écoutez Li Ma, je suis venu ici pour me débarrasser de ma nièce au plus vite. Votre prix sera le mien.
- Monsieur Lu, je veux bien acheter votre nièce sans la voir, mais est-elle belle au moins?
- Oui, elle est très belle. C'est une fleur de chrysanthème; c'est une fille pure et soumise que je vous vends.

Alors, Li Ma prit le contrat qui se trouvait sur le bureau et le lui tendit.

«Le vendeur, Monsieur Lu accepte de céder Chiu Xin pour le prix de cent Taels.»

Monsieur Lu apposa sa signature et se précipita dans un bar pour déverser sa mélancolie dans l'eau de vie. Un froid perçant et glacial faisait vibrer les vitres des maisons et l'oncle, ivre mort, retourna à l'hôtel. Chiu Xin le déposa sur son lit comme un animal sauvage. Il exhalait tellement d'haleines polluantes d'alcool que la pauvre Chiu Xin avait l'impression de suffoquer.

Le lendemain, l'oncle Lu réveilla sa nièce à l'aube pour la conduire auprès de sa patronne et qui, en vérité, n'était autre qu'une maquerelle. La maison close située à proximité du marché de fruits et légumes, était ceinte d'un mur gigantesque percé sur sa face Ouest de deux portes rouges, au centre desquelles deux têtes de lion dorées serraient dans leurs gueules des anneaux de heurtoir. Chiu Xin eut la gorge nouée d'émotion lorsqu'elle se trouva devant cette vieille demeure délabrée. L'oncle Lu frappa contre la porte. Un homme, vêtu d'une robe grise, sortit pour les accueillir. C'était le serviteur de Li Ma. L'oncle Lu se pressa vers lui en se courbant obséquieusement:

- Vous êtes monsieur Lu? demanda l'employé sèchement.
- Oui, et je suis venu avec ma nièce.
- Salue ce monsieur, dit l'oncle Lu en tirant Chiu Xin.

Elle s'inclina fort cérémonieusement devant cet homme mystérieux qui les guida dans la cour d'un bâtiment et les fit entrer dans une grande pièce propre et avenante où trônaient des statues, des calligraphies et des meubles anciens. Li Ma, une grosse femme d'une cinquantaine d'années, était là assise sur une chaise noire. Ses joues rougeâtres semblaient brûler comme le feu d'un fou. Quand elle vit la figure de Chiu Xin, un sourire éclaira son visage sombre et sec.

- Bonjour, dit l'oncle Lu en se prosternant devant elle, voilà ma nièce dont je vous ai parlé.
- Elle paraît plus de quatorze ans la petite brodeuse! s'écria-t-elle. Alors Chiu Xin, es-tu d'accord pour plaire aux hommes de la maison?

Chiu Xin ne comprit pas ce que Li Ma voulait dire par là et jeta un coup d'œil à son oncle qui se mit à branler la tête. Ainsi crédule comme Chiu Xin l'était, elle acquiesça comme son oncle lui indiquait.

– Oui, je suis d'accord.

– Comment oses-tu répondre à ta patronne sans te prosterner! rugit-il brusquement.

Chiu Xin se mit humblement à genoux et frappa trois fois son front par terre. Li Ma la pria de relever la tête. En silence, elle détailla son visage pur vérifier qu'il ne présentait pas de défaut déplaisant, puis elle lui ordonna de se mettre sur pied et de marcher d'un bout à l'autre de la salle. Chiu Xin fut plusieurs allers et retours, et comme Li Ma eut constaté qu'elle avait une allure élégante, elle lui demanda de retourner vers elle. La patronne écartait d'office les courtisanes qui étaient laides et grosses. Chiu Xin s'avança vers elle, et là, Li Ma se mit à palper les parties de son corps. Chiu Xin eut un mouvement de recul spontané. Elle trouvait ses manières non cavalières. Son oncle lui ordonna de se laisser faire.

– Ben voyons Chiu Xin, reste en place et laisse Li Ma observer minutieusement ton corps irréprochable.

Elle obéit. Quand Li Ma l'eut bien tâtée, elle hocha la tête d'un air satisfait, et elle lança un sourire complice à l'oncle Lu qui ricanait de contentement.

– C'est bien, dit elle, je te formerai à ton futur métier pour que tu plaises à notre clientèle masculine.

– Que tu plaises à notre clientèle masculine? répéta à voix basse Chiu Xin.

Cette dernière phrase la chiffonna, et de crainte d'être désobligeante, elle n'osa pas demander d'explication. L'essentiel était pour elle d'être libre, de se débarrasser de son oncle, aussi jugea-t-elle malvenu de poser des questions. Elle se contenta de se prosterner devant sa patronne.

– Oui, Li Ma.

– Bon, comme tu es d'accord, je t'accepte chez moi.

– Désormais, dit l'oncle Lu, tu vas habiter chez Li Ma, et tu devras faire tout ce qu'elle te dira.

– Oui, mon oncle, répondit Chiu Xin, les larmes aux yeux, je te remercie infiniment de m'avoir trouvé un travail de brodeuse.

Li Ma et l'oncle Lu se regardèrent, se retenant de rire.

– Bon, dit-il, il est temps pour moi de retourner à Yang Zhou.

Il prit alors congé et Li Ma le conduisit vers la sortie. Quelques minutes après, elle revint la tête haute, regarda de nouveau le visage de Chiu Xin sur qui la lumière du jour déversait sur elle l'aube d'une vie de détresse et de désolation. Après l'avoir détaillée, Li Ma demanda à l'un de ses serviteurs de faire venir sa compagne de chambre Cao Lan, qui venait d'avoir seize ans. Depuis son arrivée au bordel, Cao Lan s'était peu à peu abîmée dans la souffrance. Sa vie était devenue une rivière constamment en crue. Née dans une province lointaine, orpheline, elle avait conservé

l'image d'une mère chaleureuse. Elle avait perdu ses parents à l'âge de neuf ans. Sa grand-mère l'avait alors vendue à un maître contre du riz et de la farine. A dix ans, elle apprit les ballades et son maître la fit produire sur scène. Séduit par sa beauté, il la viola quand elle eut à peine douze ans, puis la vendit à Li Ma. Les clients du bordel ne l'avaient jamais maltraitée, mais la considéraient comme un jouet qu'on touche et qu'on expose en vitrine. Elle souffrait seule de tous les abus et de toutes les humiliations dont les courtisanes étaient victimes. Elle comparait sa condition de femme à un cerf volant magnifique qui était attaché à un fil et tiré par des mains inconnues.

Grâce à sa beauté, son talent de musicienne et de chanteuse, Li Ma s'enrichissait. Attirés par sa voix douce et timbrée les hommes de la haute société venaient pour la voir et l'écouter. Sur scène elle utilisait à merveille le son des gongs et des tambours. Lorsqu'elle se déplaçait, elle semblait voler comme une hirondelle et sa taille svelte attirait les hommes dépravés. Résignée, elle acceptait leurs bas de soie et les laissait toucher son corps. Une fois les clients partis, elle marchait toujours la tête baissée, comme une condamnée à mort.

Depuis son séjour dans ce bordel, elle avait l'impression que des vagues violentes mutilaient son corps fragile.

Lorsque Cao Lan arriva, Chiu Xin remarqua qu'elle rayonnait de grâce et de gentillesse. Dès que Chiu Xin se retrouva dans sa chambre, la nouvelle compagne lui prit la main et lui demanda de s'asseoir.

– Brodes-tu? demanda Chiu Xin intriguée.

– Non, pourquoi me poses-tu cette question?

– Que fais-tu ici alors?

– Ce que tu vas faire toi-même. Je vends mon sourire, ma voix et mon corps aux hommes. Je suis une courtisane.

– Oh, mon dieu, ce n'est pas vrai! Je veux retourner chez moi.

– Tu ne pourras jamais. Ton oncle t'a vendue!

Le cœur de Chiu Xin fut comme transpercé de flèches en apprenant la trahison de son oncle. Il avait jeté son corps innocent dans une mer souillée. La tête lui tournait, le monde sous elle s'écroulait. Elle resta le dos collé au mur, sans force, vidée, fatiguée, écœurée par ce monde où les parents vendaient leurs filles aux trafiquants qui voulaient s'enrichir, maudissant la terre entière. Son cœur battait à tout rompre dans sa poitrine, elle mordait les mains pour ne pas hurler sa souffrance, la douleur d'avoir été trahie. Saisie de panique, Chiu Xin se précipita vers les autres pièces de la maison à la recherche de son oncle. Après qu'elle eut fouillé partout, elle devint glacée de mélancolie et de haine. Son oncle avait disparu. Il l'avait bien abandonnée. Elle était tombée dans un piège. De retour dans sa chambre, elle éclata en sanglots en s'effondrant sur le lit et Cao Lan s'approcha d'elle pour la consoler:

– Ne pleure pas, tu t'habitueras à ta nouvelle vie. Je serai là pour t'épauler et t'aider à affronter l'autorité et les représailles de Li Ma.

Affolée, Chiu Xin se jeta à ses genoux et en l'agrippant à sa robe, elle l'implora:

– Je t'en supplie, aide-moi à sortir d'ici! Je ne veux pas rester ici.

– Que veux tu faire? demanda Cao Lan, en ouvrant grand ses yeux d'où jaillissait une lueur inquiète.

– Je veux m' évader

Le regard de Cao Lan devint effrayant. Elle toussa, voulut prononcer un mot. Mais rien ne lui vint à l'esprit.

– Je suis déterminée à quitter cet endroit, poursuivit Chiu Xin en regardant Cao Lan droit dans les yeux.

– Mais tu ne peux pas, c'est impossible! répondit sa compagne.

– Ah bon? Et pourquoi? demanda Chiu Xin en écarquillant les yeux.

– Eh bien si tu essayes de t'échapper d'ici, les gardes te rattraperont et te battront à mort. Je t'en supplie, dit elle en prenant un air grave, enterre cette idée de t'évader! Tu ne peux rien faire contre ton destin. Ton oncle t'a vendue et tu ne pourras rien y faire. Si tu ne respectes pas les règles ici, je crains pour ta vie. Allez ne t'en fais pas, il te suffira d'être gentille et soumise et Li Ma t'appréciera.

Chiu Xin fut prise de tremblements nerveux, mais incapable de dire une parole, tellement elle était bouleversée. Elle la regardait épouvantée, et en même temps elle étouffait de colère car Cao Lan était de nature faible et passive. Elle ne savait pas résister et préférait accepter son destin de prostituée. Comment pouvait-elle étouffer son étincelle de révolte? Que restait-elle de cette courtisane, au bout de tant d'années passées dans cette maison close? Cao Lan avait- elle entendu parler d'une révolutionnaire, nommée Qiu Jin (la Jeanne d'arc Chinoise) qui luttait pour obtenir des droits et mettre fin à l'oppression des femmes? Chiu Xin le savait car elle en avait entendu parler dans les salons de thé que son oncle fréquentait. Mais Cao Lan ignorait les changements du pays. Il suffisait de la regarder pour comprendre qu'elle était coupée du monde extérieur, que, pour elle, n'existaient plus que la maison close et ses odieux règlements. La veulerie, le fatalisme et l'apathie de Cao Lan l'écœuraient.

Se sentant incapable de la convaincre, Cao Lan arrêta alors la conversation.

Ainsi la nuit vint, le désir de fuir s'empara de nouveau de Chiu Xin. Elle se reprochait d'avoir été naïve et de n'avoir vu que chaleur et gentillesse là où seules les lois scélérates et la méchanceté se cachaient. Ensemble Li Ma et son oncle s'étaient mis d'accord pour la piéger, sous prétexte de lui donner un métier de brodeuse. Tout autre qu'elle se serait méfié de tant de gracieuse obligeance de la part d'un individu comme son oncle dont la réputation de sombre canaille était notoirement connue dans la région, mais, dans son innocence, elle n'aurait pu se présenter à l'esprit que son oncle s'était mis à fréquenter le réseau de trafiquants d'enfants que chapeautait Li Ma. Avec la famine, l'opium, les vendeurs de filles vierges sillonnaient le pays.

Des questions sans réponses bourdonnaient dans sa tête:

«Pourquoi n'ai-je pas compris les paroles de mon oncle? « Ton métier consistera à plaire aux hommes». se reprocha-t-elle. Il croit vraiment que je suis soumise et que je respecte la piété filiale. Il a tort! J'ai toujours étouffé mes sentiments en moi».

Déterminée à quitter à tout prix cet endroit, elle ouvrit alors la fenêtre de la chambre glaciale, brisant les lourds cadenas, et jeta la corde qui atterrit sur le sol. Chiu Xin laissa glisser son corps sur la corde et se jeta à terre comme une ancre, sans prendre garde au bruit qu'elle faisait.

Des voix inconnues se répandirent aussitôt dans le jardin.

– Quelqu'un s'évade!

Les gardes accoururent et des pluies de coups de poing tombèrent sur son ventre.

On la mena dans une chambre obscure. Privée de nourriture, affaiblie, sa voix se déchirait dans les ténèbres.

Trois jours s'écoulèrent, les gardes la soulevèrent, l'emmenèrent dans le salon et la forcèrent à s'agenouiller devant sa patronne. Le mépris éclata comme un vent violent et ravageur.

– Chiu Xin, ce jardin, ce bordel et toutes les filles m'appartiennent. Tu es ma propriété.

– Non, vous n'êtes pas une femme pour acheter nos corps, nos sourires et nos voix. Vous êtes le démon!

– Comment? Mais je t'ai sauvée de la misère! Tu n'étais qu'un boulet pour ton oncle. Il t'a vendue pour se tirer d'affaire. Tu aurais coulée avec lui, ma pauvre fille.

– Non, vous profitez des misérables comme mon oncle, qui sont prêts à vendre leurs filles pour quelques taels. Vous êtes une maquerelle!

– Insolente, frappez-la! Elle a besoin d'une autre punition.

Les gardes portèrent en rafale des coups violents sur le ventre de Chiu Xin.

Li Ma, toujours assise sur sa chaise, contemplait ce spectacle, vêtue comme à son habitude de belles étoffes de soie, ses cheveux lisses coiffés en un chignon qu'ornait une barrette dorée en forme de cigogne. Elle soupira, piqua une épingle dans son chignon de fleurs, se leva et laissa la pauvre Chiu Xin sur le sol.

En apercevant son corps roué de coups, une étrange tristesse souleva son cœur.

– Chiu Xin, promets-moi que tu ne te sauveras plus. Tu veux mourir ou travailler pour moi?

Chiu Xin ne bougeait pas et restait muette. Alors, Li Ma passa sa main lourde de bagues et de bracelets de jade sur ses cheveux et lui dit:

– Dis-moi que tu ne recommenceras plus jamais

Chiu Xin la regarda avec des yeux remplis de haine. Ils étaient comme un ouragan destructeur qui ensevelit des villes et tue des victimes innocentes.

Soudain, une silhouette sombre se profila sur le mur pâle comme une encre noire, d'où échappaient des pleurs. C'était Cao Lan.

Elle pénétra dans le salon et se mit à genoux devant sa patronne, frappant lourdement le front par terre.

– Li Ma, je suis responsable. Epargnez la vie de Chiu Xin! Tuez-moi! J'ai oublié de lui expliquer le règlement.

Un étrange malaise envahit Li Ma. Elle considérait Cao Lan comme l'une de ses meilleures courtisanes qui lui rapportait de l'argent. Elle était fière de sa voix qui ressemblait à du satin.

– Frappez-moi, Li Ma! Supplia Cao Lan.

Li Ma fit alors signe aux gardes de libérer Chiu Xin qui était étendue sur le sol, gémissant de douleur. Cao Lan s'avança pour l'aider à se relever, et la porta sur ses épaules, puis la déposa sur le lit dans la chambre. Elle lava ses blessures et lui donna une bonne soupe aux herbes. Ce remède lui permit de ramifier ses forces comme une plante desséchée.

Quand la nuit vint, Cao Lan sortit, laissant Chiu Xin, allongée sur son lit. Elle devait entretenir les clients et leur chanter des chansons traditionnelles.

Marie-Laure de Shazer

17 - L'ORGANISATION DE LA MAISON CLOSE SELON LES PRINCIPES DU FENG SHUI

La peinture, c'est très facile quand vous ne savez pas comment faire.
Quand vous le savez, c'est très difficile. - Degas

Li Ma était persuadée qu'elle était devenue la mère adoptive de toutes les prostituées de la ville. Son narcissisme l'aveuglait, car elle n'était pas du tout appréciée par les épouses traditionnelles et modernes. Lorsqu'elle sortait de chez elle, elle tombait souvent sur un groupe de gamins dont les mères avaient étudié dans une école occidentale au Japon. Quand elle passait devant eux, ils criaient:

— Vieille maquerelle!

Rouge de colère, Lima se précipitait sur eux pour les frapper, mais ils s'enfuyaient et tout en courant, ils continuaient à l'abreuver d'injures:

— Vieille catin! Vieille peau!

Li Ma avait beau ressembler à un homme d'affaires elle savait bien dans son for intérieur qu'elle était une femme, et en tant que femme, elle regrettait de n'avoir pas connu son grand amour. Elle rêvait secrètement de se marier à un homme aisé et doué en affaires. Quand un client riche lui plaisait, elle se mettait du rouge à lèvres pour remédier à la dureté de son cœur et apaiser les traits grossiers de son visage. Elle avait eu une enfance malheureuse. A l'âge de dix ans, ses parents l'avaient vendue à une maison close contre un bol de riz. Devenue courtisane, elle épargna beaucoup pour payer sa liberté. Une fois libre, elle acheta une vieille maison désolée et délabrée qu'elle transforma en un bordel et devint la patronne de ce lieu. Au fil des années, elle s'était enrichie en vendant des corps vierges à ses clients riches et célèbres.

Tous les matins, elle réunissait dans une grande salle les courtisanes qu'elle avait achetées et leur apprenait les règles, les usages de la maison et les bases de leur travail. Ses règles portaient sur la façon dont il convenait de nommer les clients qui fréquentaient sa maison close. Elle leur apprenait qu'un haut fonctionnaire ou un homme puissant devait être évoqué en terme de seigneur et non monsieur. Les mots comme filles de joie, prostituées, étaient à bannir du vocabulaire pour désigner l'une de leurs semblables, les courtisanes disaient grande sœur(jie jie,姐姐) à celles d'un âge supérieur au leurs, et petite sœur (mei mei, 妹妹) à celles d'un âge égal. Li Ma évoquait tous les mots tabous à ne pas prononcer au cours de conversations privées. Des mots comme mort, malheur, malchance, folie, faillite, ruine, divorce, pauvreté, famine et autres expressions néfastes pouvaient ruiner son commerce et chasser sa clientèle de luxe.

L'apprentissage des courtisanes était entièrement consacré aux salutations et aux prosternations. Elles devaient, tout le temps, se prosterner quand les clients s'adressaient à elles ou leur offraient des cadeaux. Li Ma leur enseignait à se comporter en esclaves. Leur posture, leur corps, leurs manières devaient être irréprochables, et elles s'exerçaient à marcher et à s'agenouiller. Elles

veillaient aussi à composer sur leur visage une expression de docilité et de bonté, prêtes à répondre à tous les désirs et les exigences de leurs clients. Si par malheur elles commettaient une maladresse et ne respectaient pas les usages, elles s'empressaient de s'agenouiller et de se frapper le front contre le sol. Les coupables des fautes répétées goûtaient à la bastonnade. Tout devait être impeccable pour ne pas attirer les foudres de Li Ma.

Les courtisanes passaient non seulement leur temps à verser du thé ou de l'alcool, à bourrer les pipes, à conduire leurs amants dans leurs suites, mais aussi à les divertir en composant des chants.

Le corps des prostituées était hiérarchisé, et en montant en grade les courtisanes pouvaient disposer de domestiques. Seules les filles de joie de haut rang prenaient leur repas avec Li Ma et les courtisanes de rang modeste finissaient les reliefs.

Li Ma était fière de sa maison car elle était selon elle bien organisée selon les principes du Feng shui (le vent et l'eau).

Au premier étage les invités de marque et les prostituées de haut rang étaient reçus dans une pièce éclairée et luxueuse. Elle insistait pour que cette pièce fût bien propre et organisée.

«Il ne faut surtout pas, disait-elle, que les clients aient une mauvaise impression, car ils peuvent nous laisser une mauvaise énergie».

Et elle poursuivait quand elle inspectait les poussières « évitez les coins sombres quand vous les servez, car l'énergie ne circule que là où se trouve la lumière»

Superstitieuse, elle attachait des tissus blancs emplis de sels de mer purs aux quatre coins de la pièce où se trouvaient les hommes riches. Elle voulait purifier sa maison.

Le second étage était réservé aux clients d'importance secondaire qui ne fréquentaient que des courtisanes de rang inférieur.

Dans les pièces du premier étage étaient disposés en permanence des tables à jouer.

Les clients jouaient au Mah Jong, au poker, aux dés et aux dames. Ils empêchaient leurs fils de venir avec eux. Quand Li Ma leur en demandait la raison, ils répondaient:

— Parce que le mot lettré, érudit (du,读) a le même son que perdre aux jeux(du,赌), je ne veux pas que mon fils en venant ici apprenne à parier et ait de la malchance.

Bien sûr, quand leurs enfants grandiraient, songeait Li Ma, ils deviendraient ses clients. Tel père tel fils.

Les clients qui étaient traités comme des empereurs n'avaient qu'à allonger leur bras droit pour être servis.

Les courtisanes épiaient chacun de leurs mouvements et appliquaient le dicton de la patronne "plus vous servez aux clients à boire, plus ils vous donnent des pourboires et l'argent recueilli vous permettra d'acheter le prix de votre liberté."

L'eau bouillait jour et nuit, le thé parfumé ou le thé vert étaient infusés sur le champ, suivi de vin jaune.

Toutes les cinq minutes, des serviettes froides leur étaient apportées pour essuyer la sueur qui coulait sur leurs joues.

Les hôtes privilégiés, surtout les hauts fonctionnaires, pouvaient accéder au salon de LiMa où ils buvaient du vin étranger et fumaient de l'opium. Ils avaient la jouissance de vingt courtisanes qui leur étaient exclusivement réservées. Leur tâche était ardue: elles devaient leur passer cérémonieusement un objet. Si par exemple l'un d'entre eux réclamait du thé, les courtisanes soulevaient délicatement la tasse des deux mains et s'avançaient vers eux, en la tenant respectueusement sur leurs paumes jointes à hauteur de poitrine pour venir s'agenouiller à leurs pieds. Elles ne devaient jamais répéter une question à leurs clients, c'était à elles de les comprendre du premier coup. Quand la soirée était terminée les courtisanes retournaient dans leurs appartements accompagnées de leurs amants. La nuit était toujours bruyante et animée. Le jour, elles se poudraient avec soin et mettaient du rouge à lèvres pour dissimuler leurs traits fatigués, puis elles revêtaient leurs longues robes rouges pour travailler et recevoir les clients.

Il n'était pas facile pour les clients de pénétrer dans la maison close de Li Ma. Chaque invité devait exposer le motif de sa venue. Pour sélectionner les courtisanes, Li Ma présentait aux hommes les planchettes sur lesquelles figuraient les noms de famille.

Après le déjeuner, elle faisait la sieste. Dès que les rideaux du salon étaient tirés, les courtisanes et les gardes retenaient leur souffle et se déplaçaient sur la pointe des pieds. Si l'un d'entre eux la réveillait, elle l' abreuvait d'injures.

Quand le temps était beau, elle allait se promener au parc pour exposer une de ses jolies courtisanes vierges à la manière d'une marchandise, qu'elle était prête à céder au plus offrant, misant tout sur elle. Elle dépensait sans compter pour faire venir de Shanghai, les plus belles étoffes, les bijoux, les parfums de Paris et les fards les plus sophistiqués. Ainsi parée, maquillée, Li Ma faisait asseoir sa courtisane sur un banc, lorgnant à côté d'elle l'essaim de jeunes hommes aristocrates venus lui faire de l'œil, dans l'espoir de trouver parmi eux celui qui assurerait sa fortune et son bonheur. Li Ma était persuadée que son élégance avait influencé les dames de la haute société. Elle déclarait à ses clients qu'elle avait formé de célèbres courtisanes et les femmes traditionnelles, vertueuses, analphabètes, aux pieds bandés, l'enviaient et voulaient lui ressembler. Elle pensait qu'elle était la première femme chef d'entreprise du pays.

«C'est grâce aux prostituées et à mon savoir, disait-elle, que les épouses nationalistes et révolutionnaires ont aspiré à la liberté et à l'émancipation de la femme dans notre société».

Les paroles de Li Ma assombrissaient le visage des courtisanes de rang humble. Elles étaient rouges de colère et voulaient l'étrangler.

Parfois LiMa devait affronter des manifestations de jeunes filles qui étudiaient dans les nouvelles écoles progressistes. Elles défilaient devant sa porte, demandant la libération de toutes les prostituées et leur émancipation. LiMa tremblait de tout son corps. Elle redoutait les femmes lettrées qui souhaitaient étudier et rivaliser avec les hommes. Elle craignait les progressistes, les révolutionnaires et les nationalistes qui condamnaient la prostitution, le mariage arrangé, le bandage des pieds et prônaient la fermeture de toutes les maisons closes dans le pays. Ses lèvres

tremblaient de rage quand elle croisait un homme chinois vêtu d'un costume étranger. Elle le méprisait.

Les défaites de la Chine, les guerres d'opium, la révolte de Taiping, des boxers et l'échec de la réforme des cent jours ne l'avaient pas affectée. Elle s'était enrichie. Plus il y avait des guerres, plus les familles pauvres et endettées vendaient leurs filles aux trafiquants. Tant que son commerce florissait, les événements qui bouleversaient le pays la laissaient indifférente.

Elle ne pensait qu' à elle, à son argent, son pouvoir de domination et à sa réputation de bienfaitrice. Obsédée par son image et son statut social, elle était exigeante envers les courtisanes. Quand celles-ci ne récitaient pas bien les chants, se mettaient en retard pour apprendre les manières, elle les battait. Si l'une d'entre elles tombait malade, elle ne la payait pas. Si leur voix était enrouée, elle hurlait.

Certaines courtisanes avaient pensé à s'enfermer dans des monastères, mais elles avaient abandonné cette voie. Elles craignaient les gardes et les représailles de Li Ma. Seules les courtisanes de haut rang appréciaient Li Ma et la considéraient comme leur bienfaitrice. Elles ne cessaient de répéter que Li Ma les avait sauvées de la disette, et qu'elles lui vouaient une reconnaissance qui confinait à la dévotion. Ainsi leur docilité et leur fidélité leur furent elles acquises d'emblée. Comme elles pensaient que la prostitution n'était pas un crime, elles pouvaient sortir librement, même en l'absence de Li Ma. En fait la plupart d'entre elles ne réalisaient pas qu'elles étaient des victimes des trafiquants de jeunes filles, et de la société féodale qui avilissait la femme. Les courtisanes de haut rang ne se remettaient pas en question. Vendre son corps était tout à fait normal.

Li Ma n'était jamais seule. Elle avait des amis, surtout des acteurs. Les clients conservateurs lui reprochaient ses liaisons avec des artistes qui selon les néo confucéens étaient des parasites. Pourquoi ne pouvait-elle pas avoir d' amis acteurs? songeait-elle. Mais comme elle avait besoin d'argent, elle n'osait pas en découdre avec eux.

Li Ma pensait qu'elle était un rempart qui abritait et sauvait les orphelines de la misère. Quand l'une d'entre elles se rebellait. Elle la menaçait:

– Si vous détruisez la forteresse que je vous ai construite, la vie sera dure. Dehors les filles meurent de froid et de faim tandis que vous, vous êtes nourries et logées»

Parmi les clients qu'elle appréciait était Maître Bo, un castrateur retraité qui avait travaillé à la Cité interdite et fourni des milliers d' eunuques à l'empereur Guang Xu et à l'impératrice douairière. Issu d'une famille de paysans pauvres, après la mort de ses parents, il tenta de gagner sa vie en vendant des pièges à rat, mais il fut bientôt réduit à la mendicité. Meurtri par trop de déboires, il préféra renoncer à cette vie de gueux et se faire castrateur. Quand il travaillait pour l'empereur il passait son temps à chercher des candidats à l'émasculation. Les enfants qui tombaient entre ses mains étaient comme des victimes livrées au sacrifice. Bien que privés d'organes sexuels, les eunuques avaient des besoins sexuels et le castrateur leur livrait les prostituées de Li Ma. Chaque fois qu'il buvait de l'alcool avec Li Ma, il se délectait à raconter les secrets d'alcôve entre l'impératrice CiXi et son eunuque adoré, Li Lian Yin. Les courtisanes furent écœurées d'apprendre que l'impératrice douairière ne buvait pas du lait de vache, mais

qu'elle tétait les seins de ses deux nourrices comme un bébé. Elles eurent le cœur gros quand Maître Bo leur raconta que l'impératrice Ci Xi ordonna à un de ses eunuques préférés de manger ses excréments. De retour chez lui, le pauvre esclave avait mis fin à sa vie.

Depuis que Maître Bo était parti à la retraite, il passait son temps à ranger les parties génitales des jeunes garçons qu'il avait coupées dans des petites boîtes numérotées. Il les lavait soigneusement, puis il les séchait, les égouttait et les embaumait. Il était fier de son travail et pensait que c'était un art délicat. Les courtisanes soupiraient de stupeur quand Maître Bo racontait comment il opérait le sexe des garçons. Elles avaient aussi l'impression de tomber, de perdre pied, de s'enliser chaque fois que le vieux castrateur conter les histoires de complots, de cruautés, de meurtre dans la Cité interdite. Elles se demandaient si les puissants qui régnaient étaient aussi cruels que Li Ma.

Li Ma fut tellement intriguée par le métier de castrateur qu'elle demanda un jour à Maître Bo.

– Pourquoi rangez-vous toutes les parties génitales dans des petites boîtes numérotées?

– Eh bien je les conserve pour les revendre aux eunuques qui croient en la réincarnation. Ils doivent se présenter entier devant le roi des enfers.

Marie-Laure de Shazer

18 - L'EUNUQUE DE LIMA: MONSIEUR GAO

Quand quelqu'un paye un tableau 3.000 francs, c'est qu'il lui plaît.
Quand il le paye 300.000 francs, c'est qu'il plaît aux autres. - Degas

Depuis des années Li Ma s'était sentie seule à diriger son commerce. Elle avait eu besoin d'un homme à qui elle pouvait faire confiance et elle avait embauché son bras droit actuel: monsieur Gao, une créature odieuse qui se vautrait dans le vice et l'infamie.

Dans son jeune âge, le père de M. Gao avait caressé le rêve de voir son fils accéder au mandarinat, et pour mettre toutes les chances de son côté, il avait embauché un précepteur qui était un ancien membre de l'académie royale. Ayant une foi aveugle en son fils, il s'engagea auprès du professeur à faire de lui un grand lettré et à le conduire au pinacle de la fonction publique. Il était si confiant dans les méthodes du maître qu'il dépensa une fortune dans l'éducation de son fils. Il travaillait tous les jours du matin au soir à labourer les champs, songeant à l'avenir prometteur de sa famille. Cependant, il fut vite désenchanté quand son fils échoua plusieurs fois aux examens impériaux. Fou de rage, il demanda au précepteur d'avoir recours au châtiment corporel. Si son étudiant ne récitait pas bien les préceptes de Confucius, le précepteur empoignait un fouet et lui administrait des coups. M. Gao avait beau pleurer, hurler et supplier, il le frappait jusqu'à ce qu'il n'eût pas les fesses à sang. Même les méthodes pédagogiques les plus musclées et les plus violentes ne permirent pas à M. Gao de passer avec succès les examens impériaux. L'échec de son fils fut un coup dur pour le père qui dut se rendre à l'évidence que son fils n'avait aucune disposition pour l'étude. La mort dans l'âme, il renonça à ses ambitions, et congédia le précepteur. Il chassa aussi son fils de chez lui.

Après l'échec des réformes des cent jours, M. Gao travailla pour un marchand japonais avec qui il apprit la langue, le commerce et les transactions. Durant la révolte des boxers, son patron avait tellement peur d'être tué par les membres de ce mouvement xénophobe qu'il prit la fuite, laissant monsieur Gao sans travail.

Après la défaite des Boxers, réalisant que de plus en plus de Chinois se rendaient à Tokyo pour étudier ou établir leurs sociétés d'import-export, M. Gao prit la résolution d'utiliser toutes ses économies pour financer son voyage et ses études au Japon. Il aspirait à imiter l'élite chinoise qui admirait la culture du pays du soleil levant.

A son retour, dépité, déçu, fou de rage de ne pas trouver de travail, il passait son temps dans les tavernes en compagnie d'escrocs. Parmi les canailles et les aigrefins qu'il fréquentait, se trouvait Wang Xing Yang, le trafiquant de jeunes filles et d'enfants. Ayant entendu dire que Li Ma cherchait un homme de confiance, Wang Xing Yang le recommanda à Li Ma. Quand Monsieur Gao se présenta devant elle, Li Ma resta là clouée, médusée devant son visage ridé comme un fruit sec, et abrutie par le soleil qui lui tombait sur la tête. Intriguée par son séjour au Japon, elle l'interrogea sur son expérience à l'étranger.

— Alors vous êtes allé au Japon?

– Oui, c'est bien cela.

– Ah, et pourquoi êtes vous allé chez ces barbares?

– Vous voulez dire les Japonais, nos frères confucéens?

– Euh oui, c'est cela.

– Eh bien pour apprendre le fonctionnement d'une maison close.

– Au Japon! s'exclama-t-elle. En plus des Geisha, les japonais ont des prostituées.

– Oui, madame, c'est un métier universel et n'oubliez pas que c'est le plus vieux métier du monde.

– Et comment sont les hommes japonais qui fréquentent les maisons closes?

– Ils sont comme vos clients, mais leurs épouses sont vraiment différentes des femmes révolutionnaires qui étudient dans les écoles nationalistes et réformistes.

– Ah oui? Et pourquoi?

– Eh bien, les hommes japonais amènent leurs prostituées chez eux pour la nuit et leurs femmes doivent les servir, préparer leur lit et plier leurs couvertures. Elles encouragent les prostituées à bien s'occuper de leur époux.

– C'est vraiment un pays tolérant et avancé, c'est si différent de nos femmes chinoises occidentalisées qui s'opposent à la prostitution et à nos traditions ancestrales.

– Vous avez raison. Je déteste ces femmes qui s'occidentalisent, elles sont dangereuses pour nos valeurs confucéennes.

– Avez-vous fréquenté des hommes qui allaient dans des maisons closes?

– Bien sûr que oui!

M.Gao était un vrai charlatan, quand il habitait à Tokyo il était tellement à court d'argent qu'il ne pouvait pas payer un pousse-pousse, et de surcroît, il ne mangeait qu'un repas par jour.

Comme Li Ma était corrompue, vicieuse et manipulatrice, elle ne se rendait pas compte que M. Gao la trompait. Il avait échoué dans ses études au Japon, et s'était forgé un faux diplôme universitaire.

– Au fait monsieur Gao, parlez-vous l'anglais?

– Yes, I do! J'ai pris des cours de civilisation dans une école catholique.

– Où çà?

– A Shanghai.

– Ah oui? Comment s'appelle cette école?

Il réfléchit un instant et un nom lui vint.

– King George's Academy.

- Ah, je ne connais pas du tout cette école, je suis bouddhiste. Monsieur Gao, j'ai une question à vous poser.
- Oui, dites-moi!
- Quand une courtisane ne se plie pas aux règles, que faites-vous?
- Madame Li, puis-je vous donner une recette d'hommes?
- Ah oui, dites-la moi, cela m'intéresse, répondit-elle en écarquillant les yeux.
- Plus vous battez les femmes, plus elles se plient!
- Excellent! fit-elle en avalant sa salive sucrée.

Aveuglée par le charisme de monsieur Gao, Li Ma l'embaucha sur-le-champ.

Monsieur Gao était laid, sale sans vergogne, cruel, de taille moyenne avec un nez crochu. C'était un tyran et pourtant, un trésor aux yeux de Li Ma. Il avait la crapulerie dans le sang et son visage maigre, hideux, flétri reflétait la malice et la vilenie morale. Les veines de son cou étaient si gonflées qu'on avait l'impression qu'elles allaient éclater, comme les verrues sur son corps.

Monsieur Gao comprenait bien les inquiétudes de sa patronne quand celle-ci évoquait les réformes entreprises par les révolutionnaires qui prônaient la fermeture des maisons closes et la fin des coutumes ancestrales. Comme elle, il méprisait les Chinois qui voulaient tout révolutionner, faire des réformes, quitter leurs longues robes mandchoues et couper leur natte pour ressembler à des Occidentaux. Il considérait les nationalistes comme des illuminés, des bandits qui portaient atteinte à la culture chinoise. Il était contre le mariage libre, le divorce et la fin des pieds bandés. Il maudissait l'agression étrangère, les guerres d'opium, l'ouverture des ports aux Occidentaux, mais en même temps il reprochait au gouvernement mandchou de ne pas avoir su se défendre et d'avoir provoqué les insurrections et l'émergence des sociétés secrètes.

Chaque fois qu'il sortait, il s'habillait d'une tunique longue en soie. Mais il était dépaysé quand il rencontrait dans la rue des Chinois vêtus d'un costume étranger. Il était horrifié de voir les cheveux coupés courts des chinois d'outre-mer.

Il pensait que la civilisation chinoise se pervertissait de plus en plus avec l'arrivée des marchandises et des mots étrangers. Quand Li Ma lui demandait de boire du café en compagnie de ses clients d'outre-mer, il crachait ostensiblement ce liquide noir amer sur le sol. Il avait l'impression d'engloutir les diables étrangers.

De peur que la culture traditionnelle s'évanouît, il gardait précieusement dans son coffre les objets de ses ancêtres: une minuscule paire de chaussures de satin, les pipes d'opium, les longues robes en soie, les livres classiques, les portraits de Confucius, de Mencius, et de Mozi.

Bien qu'il n'approuvât pas le mariage, dans son for intérieur il désirait rencontrer l'âme sœur. Mais il était réaliste, aucune famille néo confucéenne ne donnerait sa fille à un homme qui travaillait dans une "maison de plaisir".

Misogyne, il ne supportait pas les femmes révolutionnaires et nationalistes qui réclamaient le droit à l'instruction et l'égalité des sexes. Ainsi, quand une courtisane voulait apprendre comment écrire son nom, il lui disait cyniquement:

— A quoi ça sert d'apprendre à lire aux femmes, à ce que je sache il n'y a jamais eu d'examens impériaux pour les femmes. Seuls les hommes ont droit à une éducation. N'oubliez pas que les hommes traditionnels et confucéens aiment les femmes illettrées, vertueuses et dociles.

En plus d'être le conseiller des affaires de Li Ma, il passait son temps à lui verser du thé et à lui allumer sa cigarette. Il la coiffait tous les soirs avant d'aller se coucher. Il était là pour prodiguer des conseils aux courtisanes quand Li Ma voulait changer le style de leur coiffure et de leurs vêtements.

Comme sa patronne appréciait son travail, mille taels lui étaient alloués par mois pour sa nourriture, et cette somme lui permettait de s'offrir quotidiennement des mets raffinés et de qualité. Il dépensait des sommes extravagantes dans des restaurants chics où les clients allaient pour se donner l'illusion qu'ils mangeaient comme l'empereur chinois. Un seul de ses repas valait plus de deux mois de salaire d'un simple tireur de pousse-pousse. Son train de vie était impérial. Il logeait dans un appartement somptueux, luxueusement meublé et magnifiquement décoré. Il disposait de gardes du corps et de domestiques. Il passait toutes ses journées à flatter Li Ma et tuait l'ennui en échafaudant des plans pour nuire aux concurrents de sa patronne. Il terrorisait les courtisanes fragiles quand il se sentait de mauvaise humeur ou que Li Ma lui avait fait une remontrance. Ainsi vivaient-elles constamment dans la peur et le désarroi. M. Gao avait droit de vie et de mort sur toutes les courtisanes de la maison close.

Depuis qu'il travaillait chez Li Ma, le nombre de suicide avait accru. Beaucoup de jeunes filles, refusant de donner leur corps à leurs clients, se donnèrent la mort, en dépit des mesures draconiennes qui étaient prises pour lutter contre ce fléau. Li Ma refusait l'inhumation des suicidées, et les cadavres étaient jetés à la rue pour être dévoré par les chiens ou les mendiants affamés. Par ailleurs, les familles des suicidées devaient s'exiler car monsieur Gao les menaçait de mort. L'année où Chiu Xin entra au service de Li Ma, il avait déjà brisé autour de lui beaucoup de vies honnêtes pour rien, par plaisir et par méchanceté.

19 - CHIU XIN NIE LA RÉALITÉ D'ÊTRE UNE PROSTITUÉE

L'art n'est pas un amour légitime ; on ne l'épouse pas, on le viole.-
Degas

Après la trahison de son oncle, Chiu Xin n'acceptait pas sa condition. Elle pensait qu'il s'agissait d'un malentendu. Elle niait la réalité. Même les coups qu'elle avait reçus lors des tentatives de fuite ne l'avaient pas fait changer d'avis. Elle ne pouvait s'imaginer être une courtisane. Elle n'avait que quatorze ans et n'était qu' une jeune fille vierge, innocente et naïve. Personne ne voudrait du corps d'une adolescente, c'était inconcevable. Elle était persuadée que c'était un cauchemar, et que bientôt elle allait se réveiller de ce mauvais rêve. Car enfin, disait elle, son oncle lui avait bien dit qu'elle travaillerait comme brodeuse.

— Il y a erreur! Je ne suis pas dans un bordel! se dit-elle

Mais la réalité la rattrapa soudain quand elle vit Cao Lan, allongée sur son lit de bambou, et le décor pâle et triste des murs nus et humides. Ses mains se mirent à trembler.

— Non, non, tout cela n'existe pas. Je suis en train de rêver.

— Que dis-tu? demanda Cao Lan qui se leva d'un bond.

— Tu existes?

— Bien sûr que oui, c'est moi Cao Lan.

— Oh mon dieu, mon oncle m'a vendue à cette maquerelle.

— Tu veux parler de Li Ma?

— Oui, c'est cela, cette catin!

— Attention, ne l'appelle pas ainsi, tu risques de recevoir des gifles.

— Ne t'en fais pas! Li Ma va me libérer. J'ai un plan.

— Tu veux encore t'évader?

— Non, je compte lui proposer mes services de brodeuse.

Cao Lan se tut et la laissa sortir.

Quand Chiu Xin atteignit le bureau de Li Ma, les deux gardes qui se tenaient devant la porte, lui barrèrent le passage

— Que veux tu? demanda sèchement l'un d'eux.

— Je voudrais parler à Li Ma d'une affaire importante.

— Attends un instant! Tu sais bien qu'elle n'aime pas être dérangée.

Le garde entra, puis parla à Li Ma. Celle-ci fit signe à Chiu Xin d'approcher et de prendre un siège. Monsieur Gao assis sur une chaise de bambou fumait un cigare.

- Bonjour, la petit brodeuse de fleurs. Que veux-tu? As-tu décidé de rester enfin chez moi?
- J'ai une affaire à vous proposer.
- Ah, dis moi! Tu sais bien que j'aime le commerce.
- Eh bien pour racheter ma liberté, je vous propose mes services de brodeuse

Li Ma éclata de rire.

- Je n'ai pas besoin de brodeuse, mais d'une fille de joie. Et puis tu sais, je sais coudre et tes services ne m'intéressent pas.
- Bon, puisque je suis incapable de faire quelque chose, alors laissez-moi me faire nonne.
- Une nonne bouddhiste! répéta LiMa
- Oui, au temple j'aurai un gîte, je mangerai végétarien tous les jours et je ferai brûler de l'encens. Je psalmodierai des prières au moins je serai pure.

Li Ma éclata de nouveau de rire.

- Tu te moques de moi.
- Non! Pourquoi?
- Pauvre fille, tu es vraiment naïve et stupide. Tu penses que je vais te libérer. C'est moi qui décide si tu dois partir ou te faire nonne. Il faut que tu travailles pour racheter ta liberté
- Ecoutez, Li Ma, c'est un malentendu, dites-moi, n'avez-vous pas un moyen de faire venir mon oncle?

Li Ma resta interloquée, puis elle répondit:

- Que veux-tu dire par là? Ton oncle t'a vendue pour payer ses drogues, il ne reviendra jamais.
- Mais si, il va revenir pour demander plus d'argent, je le connais, vous avez tort.
- Ça suffit! Tu me fais perdre mon temps. Je répète ton oncle t'a vendue. Accepte la réalité!
- Si je comprends bien vous n'avez pas la possibilité de le contacter.
- Exactement!
- De toute façon, je vous dis qu'il va revenir pour chercher un travail. Il est ruiné, perdu, abattu. Avez-vous besoin d'un eunuque ou d'un serviteur comme lui pour vous servir?

L'argent qu'il gagnera me permettra de payer ma liberté. Que pensez-vous de cette idée?

- Insolente! Comment oses-tu offrir les services de ton oncle! Tu n'as aucune piété filiale. Encore si ton oncle était l'empereur du Japon, il n'aurait aucun problème à ce que je l'embauche, mais là.

— Et je suppose que vous seriez l'impératrice Ci Xi. répliqua Chiu Xin avec humour.

Monsieur Gao se leva, jeta son mégot à terre et l'écrasa avec le talon de sa chaussure. Ses yeux devinrent rouges de colère.

— Comment oses-tu te moquer de l'impératrice Ci Xi! Notre grande bienfaitrice qui a lutté vaillamment avec les Boxers contre les étrangers qui s'accaparent nos territoires, pillent nos ressources, volent le pain de notre travail et détruisent nos valeurs confucéennes.

— Bon, bon, ça va. intervint Li Ma. mais ne me parle pas de ton oncle! Ce n'est qu'un imposteur, un menteur, un opiomane, un drogué.

— Un parasite, un pervers, un sociopathe, ajouta monsieur Gao. Accepte la réalité! Ton oncle ne reviendra jamais. Il t'a abandonnée à ta nouvelle mère, Li Ma, ta bienfaitrice.

Chiu Xin resta immobile, hébétée. Elle aurait voulu s'enfuir de la pièce, mais ses jambes ne pouvaient pas la porter vers la sortie. Elle eut juste la force de hurler sa colère.

— C'est vous les escrocs, les parasites, les exploiteurs!

— Insolente! Tu vas voir si je suis un escroc. répondit d'un ton menaçant monsieur Gao.

Il sortit en trombe et appela les gardes qui l'emmenèrent de force dans une pièce sombre.

Elle y resta des heures, sans boire et sans manger.

Quand la lumière orangée s'infiltra dans la pièce, un des gardes la libéra.

De retour dans sa chambre, elle confia à Cao Lan qu'elle voulait toujours quitter ce lieu maudit. Même si sa compagne essayait de la dissuader, Chiu Xin était déterminée. Elle se sentait comme un oiseau sans ailes. Elle avala sa colère, ouvrit la porte, jeta des regards courroucés de droite à gauche, puis se glissa dans le jardin. A peine eut-elle escaladé le mur que les gardes la rattrapèrent, lui donnèrent des coups et la jetèrent dans le cachot réservé aux courtisanes insoumises. Quand Li Ma et M. Gao vinrent la voir, elle leur vociféra des injures.

— Bon sang! Travaille dur pour racheter ta liberté! cria Li Ma. Ton capital est ton corps. Plus tu gagneras de l'argent, plus tu pourras payer ta liberté.

Chiu Xin contint sa colère; elle savait que Li Ma était une tirelire qui engloutissait les économies des courtisanes. Elle s'accaparait les pourboires des clients.

— Chiu Xin, comprends moi, dit-elle d'une voix douce. Si tu étais comme moi, que ferais tu? Ne sauverais tu pas les filles malheureuses?

— En les forçant à se vendre? Jamais. répondit elle, en éclatant de rage.

— Insolente! Je t'ai sauvée de la misère et voilà comment tu me remercies! Fille ingrate!

A ces mots, monsieur Gao donna des gifles et des coups violents à Chiu Xin, puis il appela les gardes pour la ramener dans sa chambre.

Quand Cao Lan vit les traces de sang sur le corps de Chiu Xin, son cœur se serra. Elle prit une serviette mouillée et lui nettoya ses plaies. Elle lui donna aussi une soupe pour apaiser ses douleurs.

Allongée sur le lit, Chiu Xin ne parlait pas, ses yeux ressemblaient à des perles noires tristes.

Cao Lan, les paupières lourdes de douleur, regardait son amie souffrir. Elle savait que Chiu Xin était une fille gentille, tolérante, mais impulsive.

Après que Chiu Xin se fut reposée, Cao Lan versa lentement le thé de jasmin, fraîchement infusé, et le lui présenta des deux mains. Chiu Xin prit le bol et se mit à boire.

– Je comprends ta tristesse, dit Cao Lan. Je suis comme toi. Avec le temps tu apprendras à te soumettre. Ici tu devras être une fleur qui subit la grêle, la pluie et la sécheresse. Comme toi, j'ai essayé de me révolter et de m'évader.

Chiu Xin se tourna vers elle, puis dit:

– Ah bon? Mais tu parais une personne soumise.

– Oui je ne te l'ai pas dit, mais tu sais je m'y suis fait. j'ai appris à me protéger du monde hostile de Li Ma. On s'habitue avec le temps.

Chiu Xin soupira.

– La rage me soutient physiquement et moralement, fit Chiu Xin.

– Oui, tu as raison d'être en colère, mais je t'assure avec le temps, la colère partira.

– Et comment puis-je survivre dans cet enfer?

– En pensant à ta liberté.

– Oui bien sûr que je pense à la liberté, répondit Chiu Xin. Il est des heures où je m'enfuirais, si j'en avais les moyens. Mais je ne sais où aller et chaque fois que j'essaye de m'évader, les gardes me rattrapent, me battent, m'insultent. Les jours se traînent et je me demande comment je vais pouvoir survivre dans ce lieu ténébreux.

– Tu t'habitueras à ces longs jours solitaires.

Cao Lan ôta son bracelet de jade de son poignet, le mit au creux de ses mains et leva les yeux vers Chiu Xin, en lui souriant.

– Tiens, dit-elle, je te donne ce bijou en gage de notre amitié. Si je meurs, mon âme vivra éternellement auprès de toi. Quelles que soient les épreuves et les difficultés, mes sentiments d'amitié resteront toujours les mêmes. Fais-moi confiance. Acceptes- tu d'être ma sœur jurée?

Emue, Chiu Xin acquiesça, des larmes de joie jaillissaient de ses yeux.

– Voilà, nous sommes devenues deux sœurs jurées, nous allons affronter ensemble Li Ma, les clients et les gardes.

Cao Lan et Chiu Xin, inséparables comme deux ailes d'un oiseau, montraient pourtant des caractères opposés. Tandis que Chiu Xin était insoumise et impulsive, Cao Lan était docile et voulait plaire. On disait que son visage rappelait les plus beaux traits des princesses impériales et qu'elle aurait dû devenir une concubine de l'empereur.

Les murs de leur chambre étaient épais et exhalaient des odeurs nauséabondes. La peinture blanche, brûlée et desséchée par le soleil torride en été, à la merci des pluies en hiver, laissait des traces de douleur. L'air frais printanier restaurait les peines et les souffrances des murs et de l'âme.

Les arbres et les fleurs du jardin étaient dépourvus d'amour et de tendresse. Les branches mortes s'amoncelaient dans les ruelles. Un seul arbre permettait à Chiu Xin et Cao Lan de s'épancher: le saule pleureur, symbole de docilité et de féminité. Il écoutait les cris, les larmes solitaires et les lamentations des deux pauvres courtisanes. Le cyprès en hiver leur rappelait la futilité de la vie et la fugacité du temps.

Des fleurs mal taillées escaladaient les murs du jardin. Elles étaient sauvages comme le propriétaire et les clients de ce bordel.

Les chambres des courtisanes ressemblaient à des grottes sombres. La patronne se délectait à contempler cette vaste demeure ténébreuse. La laideur du jardin attirait les hommes avides de plaisir.

Cao Lan détestait le soir parce que la maison se réveillait. Des voix chuchotaient, chantonnaient, parlaient de poésie, de littérature, de taoïsme, des vers anciens et des événements importants. Ces voix étaient celles de riches marchands et de hauts fonctionnaires. Ces derniers, plongés dans un univers de luxure, se précipitaient dans les chambres pour passer la nuit avec les courtisanes et admirer leurs pieds de danseuses qui tremblaient comme un volcan en éruption.

Quand le soleil se levait, les domestiques nettoyaient les chambres et lançaient des regards sombres comme de la fumée noire. Chiu Xin aimait s'introduire dans la cuisine regarder les servantes éplucher les légumes ou bouillir le riz. Elle les aidait à envelopper les raviolis, à sécher les épinards au soleil. Ses occupations domestiques lui permettaient d'oublier le poids de sa solitude et de son travail de prostituée.

Mais surveillée par Li Ma, elle devait retourner dans sa chambre. Son grand amusement était d'errer dans le jardin à l'heure où cela était permis, et de regarder les courtisanes chanter, danser et jouer aux cartes. Elles agitaient leurs éventails comme des ailes de papillons. Tout en s'éventant, elles lançaient des sourires charmants.

Les arbres respiraient, s'étiraient et l'air devenait enivrant. Elle entendait les gouttes d'eau tapoter les toits de la demeure, des ruissellements de voix mélodieuses traverser le jardin. Elle regardait parfois les nuages noirs de pluie éclater dans le ciel. Elle aimait voir les fleurs parfumées et les oiseaux voler librement. Elle avait ce pouvoir qu'ont les artistes de saisir en un instant toute liberté ou toute beauté qui se manifestaient à elle.

Lorsque Chiu Xin se glissait dans sa chambre et s'allongeait sur son lit, Cao Lan contemplait le miroir qui reflétait son âme mélancolique. Ce verre ébréché qu'elle caressait de ses doigts lisses

ressemblait à la mer qui gardait secrètement les abîmes, les remords et les souffrances des éclopés de la vie. Cao Lan souffrait tellement de solitude qu'elle semblait vivre au fond d'une vallée désolée. Pour soulager ses peines, Chiu Xin peignait ses longs cheveux souples et parfumés. Elle avait l'impression quand elle la coiffait que ses mains agiles et douces déroulaient une peinture à l'huile. La brosse s'enfonçait dans la chevelure et chassait d'un coup de vent l'âme mélancolique de sa compagne.

Un soir, pendant que Chiu Xin lui brossait les cheveux, Cao Lan évoqua subitement son désarroi:

— Chiu Xin, pourquoi souffrons-nous et d'autres connaissent-ils le bonheur? Pourquoi sommes-nous orphelines et abandonnées à la tristesse et au désarroi? Qu'avons-nous fait de mal dans notre vie antérieure J'ai entendu dire que c'était le nœud du Karma. Etions-nous comme Li Ma, des vendeuses de filles vierges? Etions-nous des criminelles? Depuis ma naissance, je pense que ma vie semble sous le signe de l'infortune.

— Cao Lan, ma sœur!dit Chiu Xin doucement. Pourquoi parles-tu ainsi? Heurs et malheurs sont donnés une fois pour toutes. N'importe qui connaît de mauvaises périodes dans sa vie. Ne t'inquiète pas ma sœur, nous allons bientôt sortir de ce lieu maudit. Ne m'as-tu pas dit que nous devrions économiser de l'argent pour acheter notre liberté et supporter tous les maux en silence?

Elle baissa les yeux. Depuis des mois Cao Lan sombrait dans la mélancolie. Elle pensait que, malgré les économies qu'elle avait faites, elle ne rachèterait jamais sa liberté. Elle avait même prié les Dieux pour se libérer de cette chaîne de souffrance. Elle poursuivit:

— Pourquoi faut-il vénérer nos ancêtres? Pourquoi continuer cette vie, subir un destin funeste. Nous sommes comme des plantes qui meurent en hiver. La saison meurtrière les détruit comme une arme pointue. Nous sommes comme le vent violent qui arrache les feuilles des arbres pour exprimer sa colère, son manque d'amour. Nos pleurs ressemblent à un torrent turbulent et ravageur. Lorsque je vois les fleurs tomber, les larmes coulent sur mes joues. Le temps dépeint l'état d'âme des courtisanes dans cette maison de diable. Les hommes nous prennent pour des objets et je me demande si je partirai un jour.

Pour Cao Lan, la liberté était comme la lune, inaccessible et impossible pour l'être de la prendre dans ses bras. Chaque fois que son reflet incertain s'infiltrait dans les ruelles du jardin, elle courait pour la toucher. Mais plus elle avançait, plus sa silhouette s'éloignait.

Chiu Xin ne l'écoutait plus, elle savait que l'âme de sa sœur jurée était rongée de douleur et de chagrin. Fâchée contre cette indifférence, Cao Lan se jura d'en connaître la raison de son existence. Elle se laissa tomber sur la couverture du lit, et s'endormit en un clin d'œil. Le manteau de la nuit caressa doucement ses joues mouillées de larmes.

20 - LE SORT DES PROSTITUÉES INSOUMISES

C'est très bien de copier ce que l'on voit ; c'est beaucoup mieux de dessiner ce que l'on ne voit plus que dans sa mémoire. - Degas

Li Ma voulait s'assurer que Chiu Xin n'essaierait plus de s'évader et qu'elle obéirait aux règles.

Ce matin là, la pluie tomba en abondance dans le jardin et le froid était plus tranchant qu'un sabre. Les oiseaux voltigeaient autour des saules pleureurs, poussant des cris de détresse.

Face à son miroir, Li Ma pensait à Chiu Xin qui était différente des autres courtisanes.

Après qu'elle eut poudré son visage, elle enfila sa robe de satin, sortit de la chambre et se dirigea vers le bureau de monsieur Gao. La porte de celui-ci était protégée en permanence par des gardes, cela le tranquillisait. Monsieur Gao ne se demandait pas si les gardes étaient là pour l'espionner.

Après qu'elle eut frappé un coup, elle attendit un instant avant d'entendre la voix de son conseiller:

— Qui est ce?

— C'est moi, Li Ma!

— Entrez, madame, je vous en prie, prenez un siège.

Elle fit ce qu'il lui dit. Et dès qu'elle s'assit, monsieur Gao s'empressa de lui servir du thé, des gâteaux et d'allumer sa cigarette.

— Monsieur Gao, dites- moi, ne suis-je pas la patronne de ce lieu qui attire les grâces de ces filles perdues?

— Bien sûr, répondit-il, en lui allumant une cigarette.

— Je doute de moi ces temps-ci.

— Ah bon? dit-il en écarquillant les yeux. Racontez -moi ce qui ne va pas!

Elle se leva et lui lança:

— Une seule d'entre elles a fait exception et a osé me défier. Savez- vous de qui je parle?

— de Chiu Xin, Bien sûr! Qu'a- t- elle fait encore, cette truie?

— Elle n'a rien fait pour l'instant. Mais je cherche un moyen pour la dissuader de partir. J'ai suivi vos conseils, plus on bat une femme, plus elle se plie. Hélas! soupira-t-elle, vos méthodes semblent inefficaces avec la petite brodeuse.

— Eh bien virez-la!

– Non, dit-elle, je pense que je peux faire fructifier mon capital et m'enrichir avec son corps pur. Chiu Xin est belle, intelligente, et je suis persuadée qu'elle trouvera un homme riche qui rachètera sa liberté.

– Ne vous inquiétez pas, je vais réfléchir comment l'empêcher de s'évader.

Il prit son éventail et se mit à le secouer.

Pendant que monsieur Gao réfléchissait, Li Ma passait son temps à acheter d'autres filles vierges. Quelques jours s'écoulèrent, monsieur Gao avait trouvé une solution.

21 - LA COURTISANE MEI MEI ET LA SYPHILIS

Je voudrais bien qu'avec la couleur, on eût aussi peu à se gêner
qu'avec la plume et le papier. - Van Gogh

Une brise fraîche et délicieuse s'était glissée dans la chambre de Chiu Xin. Celle-ci cousait et touchait ses cheveux qui dansaient sur ses épaules. Cao Lan était partie s'occuper d'un client et lui avait dit qu'elle reviendrait vers une heure. Elle devait l'attendre.

Elle était calmement assise sur son lit, songeant à sa mère qui rêvait qu'elle fût une brodeuse de la cour impériale, lorsqu'elle fut interrompue par quelqu'un qui tambourinait contre la porte, à coups de poing, en hurlant son nom. Elle reconnut la voix de monsieur Gao. Quelque chose de grave devait être arrivé, pour qu'il se permît de la déranger en pleine journée. Elle pensa d'abord qu'elle avait commis une faute grave, puis elle se dit en se rassurant qu'elle n'avait pas osé braver l'autorité de Li Ma depuis des lunes.

Rongée d'incertitude, elle se leva d'un bond, et posant ses travaux d'aiguilles sur la table, elle alla voir ce qui se passait.

— Que me voulez-vous? demanda-t-elle sèchement.
— Oh l à l à l à, la petite brodeuse est de mauvaise humeur. Bon écoute, Li Ma voudrait te voir.
— Que me veut-elle encore? Je n'ai rien fait de mal!
— Non, ne t'inquiète pas, Li Ma veut juste te voir. Allez viens, n'aie pas peur! Tu verras tout ira bien.

Chiu Xin acquiesça. Mais avant de sortir, elle se poudra le visage et se mit du rouge à lèvres, puis suivit monsieur Gao. Celui-ci avait compris la personnalité de Chiu Xin. C'était une femme de caractère et Li Ma avait besoin des courtisanes comme elle.

Chiu Xin marchait prudemment, elle savait que Li Ma était rusée. Elle la détestait au fond d'elle même. Elle voyait en elle la preuve vivante de l'humiliation de la condition de la femme depuis des siècles. Les femmes n'étaient que des jouets. Elle frémissait d'angoisse, se mordait les lèvres quand Li Ma faisait se dévêtir les prostituées devant ses clients, en échange de quelques sous. Elle restait là, interdite, ne sachant que faire.

Elle se dirigea vers la porte de sortie, jetant ici et là des regards inquiets.

"Que c'est curieux, je suis dehors." songea-t-elle.

Monsieur Gao lui prit le bras et l'emmena dans un bâtiment isolé, noirâtre et sale. Une fois à l'intérieur, il la présenta à un garde, puis s'éclipsa, en souriant. En effet, il avait trouvé un moyen de l'empêcher de s'évader de la maison close de Lima.

Des questions bousculèrent l'esprit de Chiu Xin:

Marie-Laure de Shazer

Que c'est étrange! Pourquoi Li Ma voudrait-elle me recevoir dans un endroit sombre et insalubre? Ce n'est pas son style, elle aime le luxe.

Elle ne se sentait pas bien. Elle était seule avec ce garde. Une heure s'écoula, un homme barbu, vêtu d'une tunique longue entra. Il la mit au courant du règlement, elle se mit à trembler. Li Ma n'était pas venue la rejoindre.

Elle avait envie de s'enfuir mais les gardes étaient armés d'un fusil occidental.

L'homme barbu lui fit répéter:

– On entre chez Li Ma, on n'en sort pas. C'est entendu.

– Pourquoi Li Ma ne me lit-elle pas le règlement? demanda Chiu Xin.

– Elle va venir, attends-la.

– Ecoutez, laissez-moi partir. Je ne vous dénoncerai pas à la police.

Le garde et l'homme barbu éclatèrent de rire.

– Te laisser partir, on n'a jamais relâché personne sans l'accord de Li Ma.

– Eh bien, faites une exception!

– Reste ici, et on te répétera encore une fois, ton capital est ton corps, tu dois travailler dur pour acheter ta liberté.

Chiu Xin eut un serrement de cœur. Elle ne comprenait pas le terme capital. Elle ne gérait pas un commerce comme son père ou son oncle.

Elle promena son regard du sol au mur. La pièce était lugubre. Le sol était gris et triste. Les murs étaient noirâtres et froids. Elle tremblait de tout son corps. Même en rêve, elle n'aurait pu imaginer un endroit aussi effrayant et hideux.

Soudain la porte s'ouvrit. C'était monsieur Gao qui revenait. Il s'avança vers Chiu Xin et la poussa dehors. Elle se trouva dans une immense cour où étaient debout en rang des courtisanes. Li Ma se tenait en face d'elle.

Au fond, il y avait des nouvelles recrues qui lançaient des regards inquiets autour d'elles. M. Gao se plaça à côté d'un groupe de courtisanes.

Après un bon moment d'attente, debout, quatre gardes, la mine sévère tenant un bâton à la main, arrivèrent dans la cour. Les courtisanes les saluèrent.

Pendant qu'ils surveillaient le bâtiment et les alentours, M. Gao inspectait les filles.

– Très bien, belle coiffure, dit-il à l'une d'entre elles. Tournez-vous que je vois votre allure.

Chiu Xin regardait celles qui se trouvaient à côté d'elle, les imitant.

Après qu'il eut examiné méticuleusement leurs parures, M. Gao rejoignit Li Ma.

— Vous êtes déjà au courant du règlement, dit Li Ma, je n'ai pas besoin de revenir sur ce point. C'est votre dernière chance, décidez-vous de rester ou non! Ceux qui ne veulent pas travailler ici, sortent du rang.

Personne ne bougeait.

Chiu Xin trouvait cela étrange. Comment des courtisanes désiraient-elles continuer de se vendre. C'était impensable.

Chiu Xin voulut sortir, mais ses pieds restèrent figés. Elle regarda autour d'elle, tous les regards convergèrent vers M. Gao.

— Personne! répéta Li Ma, ravie.

Soudain une jeune fille, à gauche de Chiu Xin, qui devait avoir 16 ans, de petite taille, le visage émacié, les yeux hagards, les joues creuses, les cheveux défaits, sortit brusquement du rang. Tout le monde resta abasourdi.

— Fort bien! dit M. Gao.

— Y a-t-il quelqu'un d'autre?

Chiu Xin allait de faire de même quand elle fut retenue par une fille qui se trouvait derrière elle. Elle se retourna. C'était Cao Lan. Elle avait les cheveux tout en désordre, le visage pâle comme la mort dans une vulgaire robe de toile bleue, les yeux cernés et les joues creuses.

— Fort bien, approche Mei Mei. dit M. Gao.

Mei Mei était le nom de la courtisane qui voulait partir de chez Li Ma. Elle avait autrefois partagé la chambre de Cao Lan.

Elle hésita un instant, mais s'armant de courage, elle s'avança vers la sortie.

A peine eut-elle atteint la porte que les gardes bondirent sur elle comme des bêtes, la rouèrent de coups, puis traînèrent brutalement son pauvre corps inerte hors de la cour.

Li Ma, les yeux exorbités de colère, se tourna vers les courtisanes, puis dit:

— J'espère que vous respecterez dorénavant le règlement. Mei Mei ne valait plus rien de toute façon, elle avait la syphilis. Si vous souhaitez vous en aller, vous savez ce qui vous en attend: la rue, la pauvreté, la mendicité et la déchéance, voire la folie ou la maladie.

Pas un seul murmure ne monta dans l'assemblée, mais aux visages fermés, aux corps tendus, et aux larmes retenues que Chiu Xin voyait, elle sut que ses sœurs avaient le cœur rongé de douleur. Elles étaient bouleversées mais préféraient se taire.

Chiu Xin pensa à son pauvre père qui transportait les cadavres dans les rues. Les paroles dures et cinglantes de Li Ma lui serrèrent le cœur. Elle se demandait pourquoi Li Ma ne laissait pas partir les courtisanes. Bien sûr, elle avait acheté leur corps vierge et elle voulait à tout prix s'enrichir. Mais pourquoi ne voulait-elle pas se débarrasser d'elle? songea Chiu Xin en regardant la cour.

Elle se demandait aussi qui pouvait bien être Mei Mei. Qui l'avait vendue? Son père? Son oncle? Avait elle épargné suffisamment de l'argent pour survivre dans la rue.

Elle tint son bas ventre tellement elle était rongée d'angoisse. Elle avait l'impression que ses entrailles allaient se fendre. Sous la violence du choc, elle s'écroula par terre, le corps secoué de spasmes nerveux, et ne pouvant plus supporter la douleur, elle s'évanouit. Elle resta deux heures sans connaissance, elle eut un moment de désarroi lorsqu'elle revint à elle, elle ne sut comment et qui l'avait ramenée dans sa chambre. Elle était allongée sur le lit, les yeux grands ouverts fixés au plafond. Son cœur et sa tête étaient enfermés dans un brouillard épais. Elle avait envie de vomir.

– Pourquoi moi? Quel mal ai je fait pour mériter cette vie misérable? cria-t-elle.

Elle se mit à cogner la tête à grands coups contre le mur, à hurler, à pleurer, enfin Cao Lan qui se tenait près d'elle, la gifla et lui ordonna de se calmer.

– Cesse de crier! Pleurer ne sert à rien. dit elle sur un ton de reproche.

– Pourquoi m'as-tu retenue quand M. Gao demandaient aux courtisanes de partir?

– Parce que Li Ma t'aurait tuée.

Ses paroles glacèrent le sang de Chiu Xin. En songeant au corps de Mei Mei, roué de coups, jeté à la rue, elle se redressa et dit:

– Non, Li Ma ne me tuera pas!

Chiu Xin tenait trop à la vie et son désir de liberté la poussait à agir.

– Non, poursuivit -elle, Li Ma ne me jettera pas dehors, je ferai tout pour racheter ma liberté.

Un mois après, elle revivait. Elle s'était aguerrie des coups, des flétrissures et des insultes au point qu'elle n'avait plus peur des gardes, de monsieur Gao et de Li Ma. Son cœur était fait de pierre quand les gardes osaient l'insulter ou lorsque les courtisanes se moquaient de ses grands pieds et de sa démarche. Elle pensait à l'avenir. Elle voulait s' en sortir et devenir encore plus résiliente, plus forte.

Et Li Ma lui avait confié de servir des fonctionnaires de haut rang et de les inciter à jouer. Quand les clients buvaient du vin, monsieur Gao disait

– Le vin de raisin a été interdit il y a des siècles par les empereurs Han qui firent arracher les plants de vigne. C'est grâce à la dynastie mandchoue que l'on a pu cultiver du raisin de table.

Chiu Xin se désolait en voyant les hauts fonctionnaires jouer, parier, perdre des sommes colossales. Elle pensa à son oncle, un joueur pathologique qui avait ruiné sa vie. Elle soupirait, elle ne pouvait rien faire. La passion du jeu avait envahi en Chine tous les rangs, tous les âges de la société. Les gens riches et les marchands se réunissaient dans des maisons de thé, où ils passaient jour et nuit à jouer aux cartes, aux dés, aux dominos et aux dames. Quand certains perdaient ils jouaient leurs enfants, leur femme, leurs concubines et jusqu' à eux-mêmes, quand ils n'avaient plus rien. On coupait même les doigts aux joueurs qui n'avaient plus d'argent. Un des gardes de Li Ma avait perdu l'usage de ses deux doigts, car il avait perdu des sommes colossales à des parties de dés.

Pour plaire aux clients, Chiu Xin se mettait du vernis sur les ongles, elle s'habillait élégamment, elle se mettait du rouge à lèvres; elle était devenue une nouvelle Chiu Xin et cette Chiu Xin, estimait-elle, serait plus dangereuse que Li Ma.

Autrefois, elle se laissait battre, avilir, ridiculiser par son oncle, maintenant elle se ferait respecter. Elle aspirait à devenir une femme de tête, à savoir affronter les humiliations subies de Li Ma et des gardes. Elle leur lançait des regards de velours pour les amadouer.

Certes, elle habitait dans une maison close, dans une prison, mais elle gardait encore espoir de couper ses chaînes et d'être enfin libre.

Elle se disait" si j'épargne, je fais mes preuves, à coup sûr, je pourrai m'en sortir et partir de cet enfer!" Elle songeait aussi que, lorsque Cao Lan et elle auraient retrouvé la liberté, elles s'instruiraient, deviendraient des femmes lettrées et feraient trembler la ville. Elles seraient enfin acceptées, reconnues en tant que femmes instruites, non en tant que femmes frivoles.

Toutes les nuits, Cao Lan et Chiu Xin, comptaient leurs sous et se promettaient qu'elles s'aideraient mutuellement pour se libérer de leurs chaînes. Leurs yeux brillaient d'espoir quand elles caressaient les pièces.

— La liberté, disait Chiu Xin à Cao Lan, nous permettra de nous venger des gifles, des coups, des humiliations.

Elle exhortait sa sœur jurée de ne plus croire au Karma, mais de changer sa destinée.

— Sais tu quand nous serons libres? lui demandait parfois Cao Lan.

— Encore des années. Patience!

Marie-Laure de Shazer

22 - LE TEMPLE BOUDDHISTE

L'artiste ne perçoit pas directement tous les rapports; il les sent. - Cézanne

La première fois que Li Ma laissa Chiu Xin sortir avec Cao Lan, c'était en été. Elle exultait. Elle se sentait libre. Elle avait l'impression de revivre et de revoir la beauté des pétales de fleurs s'ouvrir.

Mais arrivée devant la porte elle réalisa qu'un espion la surveillait. Il s'appelait Liu et se tenait près de Li Ma. Elle fut déçue d'avoir cru qu'elle était enfin libre.

"Tout n'était qu'illusion et mensonges dans cette maison close", soupira Chiu Xin.

Elle regarda en colère Li Ma qui venait juste d'ouvrir la porte. Elle ne pouvait hélas faire ce qu'elle voulait dehors. Quand Chiu Xin et Cao Lan atteignirent la sortie, Li Ma leur donna de l'argent et leur dit:

— Surtout, Chiu Xin, tu connais le règlement. Si tu essayes de t'évader tu sais ce qui t'attend.

— Oui, la mort. répondit-elle en retenant sa colère.

— Bon, je vois que ma petite brodeuse a bien appris le règlement.

Elle fut interrompue par le tireur de pousse.

— Madame, où dois-je accompagner vos deux filles?

— Eh bien au marché.

Le tireur acquiesça et aida Chiu Xin et Cao Lan à s'installer dans son pousse. A peine Li Ma eut elle refermé la porte que le tireur se mit à courir à toute vitesse.

— Pourquoi Li Ma ne nous a-t-elle pas laissé prendre la chaise à porteurs?

— Tu plaisantes, répondit Cao Lan, seuls les gens de haut rang possèdent un palanquin. Li Ma aime afficher son importance en public. Elle a 64 porteurs à sa disposition. Elle en a même fait un commerce.

— Ah bon?

— Tu vois les stations de chaises à porteurs devant ces deux hôtels.

— Oui, je les vois.

— Eh bien, elles appartiennent à Li Ma.

— Incroyable! Elle est avide à ce point.

Après qu'il eut traversé plusieurs ruelles, le tireur traversa plusieurs rues avant de déposer les deux filles sur la place du marché.

– Merci, dit Chiu Xin et Cao Lan en descendant du pousse.

– Ne vous évadez surtout pas. Li Ma m'a payé pour vous transporter dans des endroits que vous souhaitez visiter. Attention! Je vous surveille.

Chiu Xin prit la main de Cao Lan et toutes les deux se dirigèrent vers les marchands qui étalaient leurs produits. Elles regardaient les vendeurs qui déballaient toutes sortes de fruits colorés.

Ils étaient fiers de montrer à leurs clients des abricots car certains étaient jaunes foncés, d'autres rouges luisants. Leurs voix mélodieuses attiraient les clients qui se dépêchaient d'acheter un de leurs fruits. La beauté rouge de la peau de certains fruits inspirait les poètes venus par hasard.

En regardant de près les pêches, Chiu Xin pensait qu'elles ressemblaient étrangement aux femmes. Certaines étaient molles, peu attrayantes, d'autres bien jouteuses, grosses, croquantes pour le plaisir des yeux.

Chiu Xin appela Cao Lan et lui dit:

– Que penses-tu de ces pêches?

– Elles ont l'air succulentes, mais elles sont chères.

– Bien sûr, tu as raison, mais ne trouves-tu pas que les marchands ressemblent à Li Ma?

– Non, ce sont des hommes. Pourquoi?

– Eh bien, les marchands étalent leurs plus beaux fruits comme le fait Li Ma avec ses courtisanes.

Cao Lan éclata de rire quand elle entendit le marchand lancer d'une voix aiguë.

– Venez acheter mes grosses pêches. Les clients sont fous de mes fruits parfumés et exotiques. Venez, mes fruits ne sont pas chers et vous apporteront du plaisir.

Chiu Xin et Cao Lan s'amusèrent à regarder les clients toucher, caresser, rouler, goûter toutes sortes de fruit.

Une heure s'écoula et Chiu Xin était fatiguée d'explorer le marché. Elle avait chaud et il faisait une chaleur torride.

Cao Lan lui suggéra d'aller dans une des maisons de thé située près d'un lac.

– Avons-nous le droit d'y entrer?

– Ne t'en fais pas, le tireur de pousse et l'espion Liu nous laisseront. C'est juste un salon de thé.

Alors Cao Lan prit la main de son amie et entra dans ce salon. Mais leur visage s'assombrit quand elles virent par la fenêtre le temple des Ancêtres.

Elles songèrent à leurs aïeux et se demandaient s'ils n'auraient pas honte de leur statut de courtisane et de fréquenter des libertins.

Elles étaient ainsi plongées dans des pensées sombres, quand le serveur leur apporta le thé. Elles levèrent la tête. C'était Leo. Cao Lan le reconnaissait. Leo avait échoué cinq fois aux examens impériaux. Comme son père dirigeait des maisons de thé, il l'avait embauché comme serveur. Il aimait qu'on l'appelle Maître.

A l'insu des courtisanes, il espionnait pour Li Ma quand l'une d'entre elles se rendait dans son salon de thé.

Après qu'il eut servi les rafraîchissements, il s'éloigna, épiant chaque mouvement de Cao Lan et de Chiu Xin.

Celles-ci restèrent là détendues, à boire du thé un moment, ou à boire de l'eau bouillante où flottaient des fleurs de lotus.

De la fenêtre, elles contemplaient le lac et rêvaient d'être des pêcheurs qui prenaient leur canne à pêche et leur bateau pour attraper des poissons. Elles les enviaient d'être libres de voyager sur l'eau.

Dehors il y avait de l'animation, la foule se ruait pour écouter les acteurs ambulants qui dénonçaient les problèmes économiques et sociaux du pays, parlaient de l'effondrement du pouvoir et de la fin de la dynastie mandchoue. Ils se lamentaient de la mort de l'impératrice douairière Ci Xi. Sans elle, disaient ils, plus de Chine forte!

Les Anciens écoutaient en buvant leur thé et récitaient les maximes de Confucius.

Soudain, la brise venue d'un sophora rappela à Chiu Xin et à Cao Lan qu'il était temps pour elles de retourner chez Li Ma.

Elles sortirent en vitesse pour rejoindre le tireur de pousse-pousse.

— Rentrons! dit Chiu Xin.

Alors le tireur se mit à courir. Après qu'il eut traversé plusieurs ruelles bordées de maisons anciennes, il s'arrêta brusquement.

— Que se passe t-il? s'affola Cao Lan. Nous ne sommes pas arrivées.

— Je suis fatigué, descendez!

Cao Lan et Chiu Xin hésitèrent.

— C'est un piège, murmura Chiu Xin, il veut nous éprouver.

— J'ai dit descendez! répéta t-il. J'ai besoin de me reposer. Vous pouvez vous promener, mais attention, si vous vous sauvez, je vous battrai à mort. Liu n'est pas loin.

Il tourna la tête et fut surpris, l'espion de Li Ma avait disparu.

— Où est il encore passé celui-là? Bon écoutez, rejoignez moi ici dans une heure. Si vous ne revenez pas, j'appellerai les gardes de Li Ma, entendu?

Elles hochèrent la tête. Chiu Xin prit la main de Cao Lan et l'aida à descendre, puis elles marchèrent ensemble vers l'est de la ville. Chiu Xin, les yeux rivés vers le sol, songeait à son talent inemployé de brodeuse; elle ressentait une douleur amère.

Elle alla ainsi, un bon moment l'esprit troublé avant de se rendre compte qu'elle était devant un temple bouddhiste. Cao Lan qui marchait à pas légers constata que la porte était rouillée.

— Regarde, dit Chiu Xin, la porte est ouverte. Es-tu déjà allée dans un temple?

— Oui, avec ma grand-mère! C'est dans un temple bouddhiste qu'elle m'a vendue à mon maître.

— Quelle horreur!

— Et toi?

— Oui, ma mère m'y emmenait souvent pour prier d'avoir un garçon.

— J'aimerais bien le visiter, dit Cao Laon.

— Eh bien allons-y!

Elles entrèrent dans le temple et regardèrent autour d'elle. Sous la lumière du jour, la statue de Bouddha projetait une ombre sacrée sur le sol, qu'elles n'osèrent pas poser leurs pieds dessus. Cao Lan n'était pas venue pour prier Bouddha ou brûler de l'encens, mais parce que tout simplement elle recherchait un endroit calme et différent de la maison close.

Alors que Chiu Xin et Cao Lan exploraient les alentours, elles entendirent un craquement venant de derrière un arbre. Une ombre qui leur parut gigantesque les surplomba. Pétries d'angoisse, tremblantes de peur, elles se retournèrent, et à leur grande surprise, elles reconnurent Mei Mei, la courtisane que Li Ma avait jetée à la rue. La jeune femme était vêtue d'une robe longue et tenait à la main un balai. Son visage était serein et on lui avait rasé les cheveux.

Cao Lan, les larmes aux yeux, incapable de dire un mot, se précipita vers elle.

— Petite sœur, que fais-tu ici?

A la vue de Chiu Xin, Mei Mei resta interloquée.

— Qui est elle? demanda-t-elle, en jetant des regards inquiets autour d'elle.

— Chiu Xin! C'est ma camarade de chambre, ma sœur jurée.

— Enchantée de faire ta connaissance, dit Mei Mei, le coeur soulagé. Avant ton arrivée chez Li Ma, j'habitais avec Cao Lan. Comme j'ai attrapé la syphilis, M. Gao a commencé à me battre, et m'a logée dans une chambre séparée des autres courtisanes.

— Comment es-tu arrivée ici? demanda Cao Lan.

— C'est le moine Mo qui m'a recueillie et m'a soignée de mes blessures. J'étais entre la vie et la mort.

— Je suis contente de savoir que tu es en bonne santé.

– Mais dis donc, poursuivit Mei Mei en jetant un regard inquiet aux alentours, comment savez-vous que j'étais là? Qui vous l'a dit?

– Personne ne nous a rien dit, dit Chiu Xin. Nous sommes venues par hasard.

Mei Mei s'approcha et dit à voix basse:

– Ne dites à personne que j'habite ici.

– Nous te le jurons, répondirent Cao Lan et Chiu Xin.

– Dis-moi, Mei Mei, que fais-tu ici? demanda Chiu Xin.

– J'apprends à lire et à écrire. Je sais même écrire mon nom. Bouddha m'a ouvert l'esprit.

– Au moins tu es libre, dit Chiu Xin en baissant les yeux. Cao Lan et moi sommes malheureusement prisonnières de Li Ma.

– Patience! Bouddha t'aidera à affronter la souffrance!

Mei Mei prit la main de Chiu Xin, ferma les yeux et récita une prière. Puis elle reprit la conversation.

– J'ai confiance qu'un jour toi et Cao Lan sortirez de cet enfer. Si un jour, vous êtes libres, venez me rejoindre. Ici, nous apprendrons ensemble à nous reconstruire. Malheureusement nous devons suivre le chemin de la souffrance pour comprendre pourquoi nous existons.

– Et pourquoi nous existons? s'enquit Cao Lan.

– Pour devenir fortes dans la vie.

– Ah oui! Comment pouvons-nous devenir fortes devant M. Gao, un misogyne, qui pense que les femmes sont des trainées, intervint Chiu Xin. Il procure des prostituées aux fonctionnaires ou aux hommes riches.

– Mais n'apprends-tu pas à te défendre en supportant les humiliations et la douleur? demanda Mei Mei.

Cao Lan fut interloquée. Chiu Xin soupira.

– Tu as de la chance d'avoir été chassée de chez Li Ma, lança Chiu Xin.

– Oui, tu en as de la chance, répéta Cao Lan.

– C'est vrai, j'en ai de la chance! Et d'abord d'avoir survécu! avoua Mei Mei. Si Li Ma savait qu'elle m'a rendue lettrée et Sage, elle s'en mordrait les doigts. Elle n'en reviendrait pas. Elle m'a toujours dit que j'étais une imbécile, incapable de faire jouir les hommes. Avant je me laissais faire, j'étais docile, naïve, je subissais. Quand je ne plaisais pas à un client, je me sentais coupable et inutile. Je pensais que je ne m'en sortirais pas mais j'ai rencontré Maître Mo et ma vie a changé. Il m'a vue mendier dans la rue et m'a emmenée dans son temple. Depuis je revis, enfin, je lutte contre ma maladie, la syphilis.

- Comment l'as-tu-attrapée? demanda Chiu Xin qui n'avait jamais entendu parler de cette maladie.
- Ah! c'est une longue histoire. Je n'ai pas eu de chance. Li Ma m'a vendue à un fonctionnaire corrompu, véreux qui avait la syphilis et qui m'a contaminée. Comme j'étais malade, contagieuse, les gardes me battaient, m'isolaient des autres courtisanes. Monsieur Gao ne m'honora plus de sa présence ni la nuit ni le jour, je fus délaissée et enfermée dans un lieu sinistre. Rares étaient les visites des courtisanes. Quand M. Gao a dit à l'une d'entre nous: "Qui veut partir" j'ai alors saisi l'occasion. Je savais que je risquais ma vie, mais je n'en pouvais plus. J'étais malade, j'agonisais et personne ne s'occupait de moi. J'étais prisonnière et privée d'affection. J'ai eu la chance de rencontrer Maître Mo. Il s'occupe de moi, m'apporte des médicaments venus de l'Occident et m'enseigne l'écriture. Je me réjouis de calligraphier les caractères chinois. Ma liberté m'a permis de m'instruire. Je m'acquitte de mon travail avec diligence, et mon Maître me félicite de mes services. J'entretiens les salles de dévotions du temple, je nettoie le sol, les bougies et prépare les gâteaux de Millet pour les offrandes. Je suis heureuse ici.
- Incroyable! s'exclama Cao Lan.
- Qu'apprends-tu? demanda Chiu Xin.

Mei Mei sortit de son sac un cahier rempli de caractères chinois. Chiu Xin fut émerveillée en voyant l'écriture de Mei Mei. Elle caressa les idéogrammes.

- Tu sais déchiffrer les caractères? dit Chiu Xin.
- Oui, regarde c'est mon nom, Mei Mei.

Cao Lan et Chiu Xin se penchèrent comme si elles contemplaient un vase de la dynastie Ming.

Elles furent subjuguées par la beauté des idéogrammes.

- Tu es vraiment libre! Tu apprends à écrire. fit Chiu Xin.
- Tu as raison, je me sens libre, mais j'ai peur de mourir de la syphilis.
- Mais non, tu ne vas pas mourir, tu vas guérir. dit Cao Lan d'un ton rassurant.
- Je sais que tu as raison, mais il y a des jours où je ne vais pas bien. J'ai l'impression de défaillir. Alors je me bats pour continuer mon instruction. Quand j'étais chez Li Ma, j'étais persuadée que j'étais un astre de malheur et que j'étais née sous une mauvaise étoile, mais depuis que mon maître m'enseigne les idéogrammes, je me sens une autre personne.
- Alors, tu vois, tout ira bien, répondit Cao Lan.

Soudain le son de la cloche annonça la séance des prières.

- Je dois y aller. Il faut que je prie devant les divinités. Je prierai pour vous.

Avant d'aller dans la salle où se trouvaient les statues et les bâtons d'encens, elle se tourna vers les deux courtisanes et dit:

- Si vous souhaitez me revoir, prévenez le moine Mo à l'arrière cour. Quand vous le verrez, vous devez dire le code" princesse Miao Shan"

- Princesse Miao Shan! s'exclamèrent Cao Lan et Chiu Xin.

- Oui, c'est la déesse de la miséricorde. Rappelez-vous bien ceci, ne parlez pas de moi à LiMa.

- C'est promis, dirent Cao Lan et Chiu Xin.

Elles saluèrent Mei Mei et sortirent du temple. En chemin elles rencontrèrent deux écoliers, un garçon et une fille, leur cartable au bras. Chiu Xin les regarda longuement. Le garçon devait avoir dix ans et la fille huit ans. Elle regarda les pieds de la fillette, ils étaient grands.

«Les temps ont changé, songea Chiu Xin, les filles peuvent de nos jours étudier depuis la mort de l'impératrice douairière.»

Voyant son amie songeuse, Cao Lan lui tapa sur l'épaule pour activer la marche. Après qu'elles eurent traversé un grand boulevard, Chiu Xin se tourna vers elle:

- Nous ne devons rien dire à Li Ma sur Mei Mei, même si les gardes nous torturent.

- D'accord, je préférerais mourir plutôt que de dévoiler le gîte de ma sœur.

Puis elles rejoignirent le tireur de pousse qui les attendait, le sourire aux lèvres.

- Ah vous revoilà, allez montez. Il est un peu tard.

Elles se dépêchèrent de s'installer sur leur siège. Une heure plus tard elles se retrouvèrent devant la porte en forme de lune de la maison close. Elles poussèrent celle-ci et à leur grande surprise, elles virent M. Gao, l'espion Liu et Li Ma. Chiu Xin fronça les sourcils. Ces diablotins qu'elle voyait étaient répugnants et exécrables, leur visage aux traits durs et sévères étaient différents de celui de la statue de Bouddha qui diffusait lumière et chaleur.

M. Gao leur demanda de s'approcher.

- Il se fait tard! Où étiez-vous passées? J'ai cru que vous vous étiez échappées.

- Ah oui, l'espion a perdu nos traces. lança Chiu Xin d'un ton moqueur.

Liu baissa la tête

- Bon, intervint Li Ma, dites-moi où étiez-vous?

- Eh bien, nous avons bu du thé et parlé au serveur Leo, qui nous espionnait. Ensuite nous avons pris le pousse et avons contemplé le paysage. dit Chiu Xin spontanément.

- Bon bon... Et puis que s'est il passé? poursuivit Li Ma

- Le tireur de pousse était tellement fatigué qu'il s'est arrêté pour se reposer. Il nous a demandé de descendre et d'aller nous promener.

Li Ma se tourna alors vers le tireur de pousse-pousse qui baissa aussitôt la tête.

- Bon, je vois que la petite brodeuse nous dit la vérité. Avez-vous rencontré des gens?

– Non, fit Cao Lan.

– Bon, je vois que mes deux courtisanes ne mentent pas, eh bien montez dans vos chambres.

A ces mots, Cao Lan et Chiu Xin la saluèrent et allèrent dans leur chambre. Cao Lan plaça des feuilles de saule sur la table qui ressemblaient à la courbe de ses sourcils.

– Nous avons eu chaud. dit-elle à voix basse. Li Ma nous a crues.

Puis elle prit la théière et fit bouillir les feuilles.

Trente minutes plus tard, elle servit le thé à Chiu Xin qui pensait à Mei Mei. Elle se disait qu'un jour elle serait libre et qu'elle apprendrait les idéogrammes.

23 - LE TISSU ROUGE, SYMBOLE DE BONHEUR

Qu'est-ce que l'art? Si je le savais, je me garderais de le révéler. - Picasso

Le lendemain M. Gao fit venir toutes les courtisanes dans le hall et leur annonça qu'elles devaient poser sur les fenêtres de leur chambre un tissu rouge pour attirer les clients.

— Pourquoi cette couleur? demanda Cao Lan.

Il soupira; Cao Lan ne connaissait vraiment rien de la culture chinoise.

— La couleur rouge symbolise avant tout le bonheur en Chine, mais il symbolise aussi la vie, les flammes, la chaleur, et le mariage.

— Comment ça le mariage? intervint Chiu Xin. Pourquoi pas le blanc, la couleur de la mort.

— Bon, je vois que vous ne comprenez rien. Seul le mariage vous permettra d'être libres.

— Et comment allons nous trouver l'âme sœur? demanda Mei Li, une des courtisanes préférées de Li Ma et de M. Gao.

— Eh bien, il suffit de couvrir votre fenêtre d'un tissu rouge pour annoncer à l'un de nos clients que vous acceptez qu'il vous achète et vous épouse.

— Et si nous refusons? Interrogea Chiu Xin.

— Ah ma petite brodeuse, les gardes t'obligeront à te plier, car le client t'aura achetée.

A ces mots il sortit de la pièce et se dirigea vers son bureau. Quand les courtisanes entendirent le bruit de la porte se refermer derrière monsieur Gao, elles se précipitèrent d'aller dans leur chambre et couvrirent leurs fenêtres d'un tissu rouge. Chiu Xin n'était pas du tout contente. Elle ne voulait pas se marier. Elle préféra barbouiller sa fenêtre d'encre rouge. Elle ne voulait pas gaspiller de tissu. Il coûtait cher. Elle en avait besoin pour confectionner ses robes mandchoues.

Une heure s'écoula, elle entendit la voix de Li Ma dans les couloirs. Elle inspectait les chambres. Quand elle arriva dans celle de Chiu Xin, elle fut horrifiée en voyant l'encre rouge envahir la vitre.

— Mais qui a fait cela? C'est toi Cao Lan?

— Non, ce n'est pas moi. répondit-elle

— C'est moi! dit Chiu Xin.

Li Ma médusée, se tourna vers elle et lui demanda:

— Pourquoi as-tu fait cela? As-tu bien compris qu'il fallait prendre un bout de tissu.

- Bien sûr que oui, mais je ne veux pas gaspiller un bout de tissu, il me faut faire des vêtements pour plaire aux clients.
- Ah c'est vrai, nous avons une petite brodeuse parmi nous, dit Li Ma d'un ton moqueur.
- De toute façon, je ne compte pas me marier.
- Ah oui, et que comptes-tu faire?
- Eh bien, épargner pour racheter ma liberté. Je n'ai pas besoin d'un homme pour me défaire de ma condition d'esclave.

Li Ma éclata de rire.

- Pourquoi riez-vous? Ne m'aviez-vous pas dit que nous devions travailler, épargner, suer de notre front pour racheter notre liberté?
- Oui, c'est vrai, mais il y a d'autres possibilités. Le mariage avec un homme riche et puissant te permettra d'être enfin libre.
- Comment ça je serai libre? demanda Chiu Xin. Une fois mariée je devrai m'occuper de mon seigneur et je ne serai plus libre de faire ce que je veux. Je devrai aussi batailler avec la première épouse.
- Et maintenant que notre petite brodeuse s'est mise cette bizarre chimère dans la tête qu'elle n'a pas besoin d'un homme dans la vie, il faut qu'elle se rebelle. Je te dis que le mariage avec un homme riche ouvre la porte de la liberté. répondit Li Ma.

Li Ma fut brusquement interrompue par l'arrivée d'une autre courtisane qui avait entendu la conversation.

- Li Ma, Chiu Xin a raison, souvenez-vous de la pauvre Chrysanthème mariée à un homme d'affaires de Shanghai. On l'a retrouvée morte. Elle n'a pas supporté la jalousie des concubines et la méchanceté de la première épouse. Elle s'est pendue.
- Bon, bon, fit Li Ma, agacée. La situation est bien différente de celle de Chrysanthème. Vous serez respectées et admises dans la haute société. Une fois mariées, votre mission sera de plaire à votre époux et de lui assurer une descendance mâle.
- Et si nous échouons? demanda Cao Lan.
- Eh bien vous essayerez de lui donner un enfant mâle. répéta Li Ma.
- Tu parles de liberté, grommela Chiu Xin.

Li Ma regarda sa montre, puis dit avant de sortir:

- Si ma petite brodeuse ne m'obéit pas, je demanderai aux gardes de frapper à mort Cao Lan.

Il y eut un silence. Le visage de Cao Lan devint blême. Elle appréhendait les coups. Elle connaissait la colère et la cruauté de sa patronne

— Bon, fit Chiu Xin, puisque vous insistez, je vais poser un bout de tissu rouge sur la fenêtre de droite.

— Je vois que ma petite brodeuse m'obéit.

Elle lui sourit, puis s'éloigna de la chambre.

Quand la nuit tomba, les gardes allumèrent les lanternes pour faire ressortir les tissus rouges qui couvraient les fenêtres.

Li Ma avait confié à Cao Lan d'accueillir les clients et de les conduire dans leurs appartements. Dès qu'ils entraient dans la cour, elle s'empressait de les recevoir et de leur montrer les fenêtres couvertes d'un tissu rouge. Les courtisanes, se tenant derrière la fenêtre, espéraient que leur prince charmant les libérerait.

Si un client était intéressé par l'une d'entre elles, Cao Lan la lui faisait présenter.

Chiu Xin, elle, servait les clients tandis que sa sœur jurée passait son temps à divertir ses invités. Elle charmait les hauts fonctionnaires, avides de plaisir. Elle leur chantait des chansons qui parlaient d'amour et de gloire.

Quand la soirée fut terminée, M. Gao et Li Ma furent ravis, un illustre fonctionnaire avait acheté la liberté d'une des courtisanes et souhaitait l'épouser. Chiu Xin se demandait qui pouvait bien être cette jeune fille.

Marie-Laure de Shazer

24 - LES BAGARRES ENTRE PROSTITUÉES

Il faut savoir mettre une toile de côté et la laisser reposer. Il faut savoir flâner. - Renoir

Comme tous les matins, dès que la lumière dorée se propageait dans les allées sombres de la cour, Chiu Xin aimait se promener dans le jardin, jouissant de la fraîcheur du jour.

Elle était en train de ramasser des pétales de fleurs pour les mettre sur sa coiffure quand elle entendit les cris de Cao Lan.

— Lâche-moi! ordonna-t-elle. Je ne te dirai rien du tout.

— Est ce toi qui va bientôt te marier avec un haut fonctionnaire?

— Lâche-moi, répéta Cao Lan. Je ne te dirai rien.

Chiu Xin savait bien que cela n'était pas facile de vivre en communauté avec les autres courtisanes. Elles passaient leur temps à se dénigrer, à se ridiculiser, et à tenter de se nuire. Elles se jalousaient et se chamaillaient souvent pour un client. Parmi les courtisanes que tout le monde redoutait se trouvait Pang, surnommée la grosse. Pang était méchante, tyrannique, vicieuse, et vouait une haine implacable aux courtisanes qui la devançaient. Li Ma l'appréciait beaucoup, car elle espionnait tout le monde. Quand Pang apprit que Cao Lan allait épouser monsieur Wu, elle réagit violemment, l'accusant de lui avoir volé l'homme de sa vie. Folle de rage, elle se jeta sur Cao Lan pour lui faire avouer qu'elle allait se marier avec ce fonctionnaire réputé être un homme frivole et véreux.

Alertée par les cris de Cao Lan, Chiu Xin se dirigea vers les saules pleureurs où elle vit la grosse Pang à califourchon sur le dos de sa sœur jurée. Elle s'était emparée de ses cheveux en guise de rênes. Les autres courtisanes, riaient et exhortaient Cao Lan de parler et de révéler son mariage avec monsieur Wu.

— Mais lâche-moi, je ne sais rien du tout. Ce ne sont que des commérages! cria Cao Lan.

— Menteuse! rétorqua Pang.

— Je ne sais rien du tout.

A la vue de Cao Lan transformée en cheval, Chiu Xin s'était mise en colère.

— Laisse -la, ordonna-t-elle. Tu vois bien qu'elle ne sait rien.

Pang se retourna, puis dit d'une voix mesquine:

— Ah voilà notre petite brodeuse aux grands pieds de canard.

— Lâche-la!

— Non, je veux qu'elle avoue tout.

Alors Chiu Xin s'élança vers l'odieuse courtisane, l'empoigna par le cou et la fit tomber.

Les courtisanes qui détestaient Pang éclatèrent de rire et applaudirent Chiu Xin.

Les vêtements de Pang brodés de perles d'argent étaient maculés de boue.

Elle était sur le point de se relever et de rendre des coups à Chiu Xin, quand elle entendit les pas familiers de Li Ma résonner sur le sol. Elle s'arrêta tout d'un coup quand elle la vit arriver.

— Partez vite du jardin, j'ai à parler d'une affaire urgente à Cao Lan. ordonna la patronne.

Les courtisanes, les lèvres frémissantes de peur, obéirent à ses ordres et se hâtèrent de regagner leur chambre.

De retour dans sa loge, Chiu Xin se demandait pourquoi Li Ma souhaitait parler à sa sœur jurée. Cao Lan avait toujours entretenu des rapports paisibles avec les courtisanes. Elle ne se mêlait jamais à aucune dispute. Elle était réservée et discrète à en faire oublier son existence. Elle acceptait avec humilité les remontrances et ignorait les offenses, le mépris ou les railleries. Rongée d'inquiétude, Chiu Xin craignait que Cao Lan fût châtiée, or, elle n'avait pas provoqué la bagarre. Elle maugréa toute la nuit contre cette injustice et pria pour que sa sœur jurée fût épargnée des représailles de sa patronne.

25 - LE DEPART DE SA SŒUR JUREE, CAO LAN

Peignez généreusement et sans hésitations pour garder la fraîcheur de la première impression. Ne vous laissez pas intimider par la nature, au risque d'être déçu du résultat. - Pissarro

A minuit Cao Lan n'était pas revenue. Le cœur de Chiu Xin s'était mis à battre la chamade. Quand elle voulut sortir pour voir ce que faisait sa camarade de chambre, un garde lui ordonna de rester dans sa chambre.

Tout d'abord, elle éprouva de la joie. Elle pouvait se reposer seule et s'adonner à sa passion: la broderie. Mais en poussant plus loin sa réflexion, elle se dit que normalement Cao Lan rentrait toujours avant onze heures. Elle regarda sa montre, il était plus de minuit.

— Que c'est curieux! songea Chiu Xin.

Elle s'alarma encore plus quand elle vit la flamme de sa bougie éteinte. Cao Lan n'était toujours pas rentrée.

Extenuée, lasse d'avoir attendu, elle ferma les yeux, puis s'endormit.

Quelques heures s'écoulèrent et une brise glaciale qui s'était infiltrée dans la chambre la réveilla en sursaut. Elle se frotta les yeux, regarda vers le lit de Cao Lan.

— Personne, mais où est elle à la fin! dit elle.

Elle eut un pressentiment. Et si Li Ma l'avait chassée de la maison ou l'avait frappée à mort.

"Non, M. Gao l'aurait avertie."

Rongée d'angoisse, elle se leva en hâte, et sortit pour voir ce qui se passait. Elle se dirigea vers le bureau de M. Gao paniquée à l'idée que Cao Lan ait pu avoir un accident. Arrivée dans le salon, elle tomba sur une courtisane.

— Dis- moi petite sœur, as-tu vu Cao Lan?

La courtisane baissa les yeux et ne répondit pas.

— Dis-moi, l'as tu vue?

Elle leva les yeux, regarda de gauche à droite, puis souffla à l'oreille de Chiu Xin:

— Elle est partie.

— Où?

— Chez monsieur Wu. Ce fonctionnaire corrompu vient d'acheter sa liberté. Je la plains, la pauvre Cao Lan.

Chiu Xin resta là, figée, retenant son souffle.

Elle eut l'impression qu'une lame glaciale d'un poignard avait atteint son cœur.

Elle murmura

- Tu mens!
- Non, je te dis la vérité. Pendant que tu étais dans ta chambre, M. Gao a célébré cette nouvelle avec monsieur Wu, Cao Lan et les courtisanes. Tu ne devais absolument pas sortir de ta chambre.
- Menteuse!
- C'est la vérité, Cao Lan a accepté d'épouser ce fonctionnaire. Bon laisse- moi passer, je dois m'occuper d'un client. Si je ne le fais pas, tu connais Li Ma et ses poings.

Elle céda et retourna dans sa chambre.

Elle fut interrompue par l'arrivée de M. Gao qui lui annonçait que Cao Lan était bien partie et qu'elle allait épouser M. Wu.

Folle de rage, elle hurla

- Cao Lan, pourquoi m'as-tu trahie? Tu m'as toujours dit que tu achèterais ta liberté et que nous partirions ensemble de cette maison close. Menteuse! Je te hais.

Ne sachant plus contenir sa colère, elle prit un vase et le jeta contre le mur.

En regardant les morceaux brisés sur le sol, elle éprouva un sentiment de vide, de solitude, de désespoir.

Sans sa sœur jurée, elle se sentait perdue, abandonnée comme un navire sans boussole qui s'égarait sur des mers sombres et glaciales.

Avec Cao Lan, elle pouvait supporter humiliations, injures, coups, poings et sa détermination se trouvait renforcée.

Combien de fois Cao Lan lui avait-elle parlé de liberté et d'économiser de l'argent dans l'espoir de quitter Li Ma? Elle rêvait d'une autre vie.

Sa compagne la plus fiable, la plus sage, la plus proche d'elle était partie. Jamais elle n'aurait imaginé son départ. C'était impensable!

- Pourquoi Cao Lan, pas moi! hurla-t-elle de rage.

Pendant des heures elle trépigna sur place en interpellant le ciel, puis elle se mit à maudire tous les clients de la maison close qui ne pensaient qu'au plaisir ou qu' à déflorer les jeunes filles innocentes.

Cao Lan ressemblait désormais à une concubine vendue comme esclave à la cour impériale.

26 - REPAYER LA LIBERTÉ DE CAO LAN

Celui qui n'a pas le goût de l'absolu se contente d'une médiocrité tranquille. - Cézanne

Cao Lan voulait se marier car elle avait compris que lorsque la beauté se fanerait, elle ne serait plus la femme attrayante que les clients aimeraient courtiser.

Pour échapper à son destin pénible, elle avait accepté d'épouser monsieur Wu. Elle était persuadée qu'en se mariant sa liberté serait comme un doux rêve printanier. Pendant des années elle s'était bercée d'illusions, espérant que le cavalier errant l'emporterait sur son cheval en pleine nuit

Mais son réveil menaçait d'être brutal quand elle se rendrait compte qu'elle devrait lutter avec la première épouse et les concubines pour plaire à monsieur Wu, un coureur de jupons invétéré qui aimait convoiter et collectionner toutes les jolies filles.

Après que Chiu Xin eut repris son calme, elle chercha une solution pour sauver sa sœur jurée des griffes de ce libertin. Mais ce n'était pas facile de parler de mariage à Li Ma, car celle-ci ne plaisantait pas avec l'union de ses courtisanes. Elle ne donnerait jamais une de ses filles à un homme désargenté et sans ambition.

En réfléchissant beaucoup, elle eut une inspiration. Elle se précipita vers le coffre dans lequel contenait 20 taels. Elle l' ouvrit doucement, plongea sa main dans le bas et toucha les pièces d'argent dures et froides. Son cœur bondit. C'était l'argent qu'elle avait épargné. Dès que son mal de vivre la prenait, elle pensait à ce coffre et cela lui mettait du baume au cœur. En caressant ces pièces elle avait l'impression de respirer l'air libre. Cet argent était l'assurance de sa nouvelle vie parfumée d'espoir. Soudain sans comprendre pourquoi, des gouttes glacées se mirent à couler sur son dos. Elle se ressaisit. Elle était la sœur jurée de Cao Lan et son devoir était de la secourir et de racheter sa liberté.

Aujourd'hui, elle avait pris la décision d'affecter ses économies à un autre usage: libérer Cao Lan.

Doucement, elle sortit les pièces une à une du coffre. Elles brillaient. Elle les enveloppa dans un mouchoir qu'elle prit de sa poche, puis sortit précipitamment sans même se coiffer. Une forte détermination l'habitait.

Elle se dirigea vers le bureau de Li Ma, mais elle ne put y accéder. Un garde, barbu, de grande taille lui barra le passage.

— Interdiction de passer ici. Li Ma ne reçoit personne. dit il sèchement.

— J'aimerais lui parler affaires.

— Ecoute, Li Ma ne veut voir personne aujourd'hui. Elle se repose.

— Laissez-moi la voir,

— Je te répète, Li Ma ne veut voir personne. Si tu continues à m'importuner, je te frappe. C'est entendu?

Elle se mit à trembler de tout son corps. Le garde était réputé être violent. Il avait frappé Mei Mei, et jeté son corps à la rue.

Elle n'avait pas envie d'en découdre avec lui. Cependant, elle ne se résignait pas à se retirer.

Elle ne put s'empêcher de demander:

— Y a-t-il une exception?

— Toi! Non!

En voyant le bâton du garde, Chiu Xin recula.

Après avoir fait deux pas en arrière, elle courut à petits pas, ouvrit la porte et alla dans la cour.

Elle se dirigea d'un pas rapide vers la chambre exposée au sud qui était située près du bureau de Li Ma.

Elle frappa plusieurs coups à la fenêtre et appela tout bas Li Ma.

Assise sur sa chaise, sa patronne buvait du thé, tout en soufflant la fumée de vapeur qui se dégageait dans l'air.

Elle leva la tête quand elle entendit la voix de Chiu Xin. Intriguée, elle posa la tasse sur la table, puis alla ouvrir la fenêtre. Mais elle parut surprise de voir Chiu Xin.

— Que se passe t-il? Qu'y a-t-il de si urgent pour que tu te permettes de me déranger? Sais-tu que je me repose? dit-elle d'un ton cinglant.

— Cao Lan! dit Chiu Xin sans plus réfléchir d'avantage.

— Cao Lan?

— Oui, elle va épouser un escroc.

— Quoi? Que dis-tu?

— Puis- je entrer?

Li Ma soupira, acquiesça et Chiu Xin pénétra dans son bureau. Elle fut obligée de s'incliner profondément devant elle en disant: maman Li (Li Ma). Elle détestait l'appeler ainsi.

Ce jour-là, elle se jeta aux pieds de la patronne. Ses cris et ses pleurs, le bruissement de sa robe s'amplifiaient puis s'atténuaient comme le son d'un instrument de musique.

— Mais voyons, qu'y a-t-il encore? demanda Li Ma

Elle sortit le mouchoir qui contenait l'argent, le défit, laissant voir les pièces d'une blancheur éblouissante, puis elle dit:

— Voici l'argent qui permettra de payer la liberté de Cao Lan.

— Mais, elle va devenir la concubine d'un homme important. Tu plaisantes, j'espère.

- Mais Cao Lan n'est pas faite pour devenir une concubine d'un homme riche.
- Ah bon? Et pourquoi?
- Eh bien parce qu'elle est trop gentille et qu'elle devra se mesurer aux autres concubines de monsieur Wu qui sont fourbes, méchantes et jalouses. Cao Lan ne pourra pas survivre dans cet environnement hostile. En effet ma sœur jurée aime la paix et l'harmonie tandis que les concubines de monsieur Wu aiment semer la discorde dans la famille. Quand Cao Lan fera partie de la famille de monsieur Wu, les autres concubines passeront leur temps à échafauder des plans pour lui nuire. N'avez – vous pas une autre courtisane que ce monsieur aimerait épouser? Ma chère Li Ma, vous avez fait une très mauvaise affaire et vous allez le regretter!
- Te rends-tu compte ce que tu dis? Tu sais qui tu es?
- Oui, votre esclave, répondit Chiu Xin en se prosternant devant elle.
- Insolente! répliqua Li Ma. Dois je te rappeler le milieu d'où tu viens. Tu es la nièce d'un être sans vergogne, d'un dégénéré, d'un opiomane qui a ruiné son commerce et t'a vendue.
- Bon puisque vous ne voulez pas échanger Cao Lan avec une autre courtisane, je propose de vous racheter sa liberté.
- Mais d'où vient cet argent? Reviens sur terre, ma pauvre fille, tu n'arrives déjà pas à racheter ta liberté, où aurais-tu trouvé l'argent pour racheter la sienne.
- Eh bien, je l'ai gagné en vendant ma douce et charmante voix à tous ces clients qui sont à la recherche du plaisir.
- Je te dis qu'elle va se marier. L'affaire est faite
- Mais vendre Cao Lan n'est pas une bonne affaire. Vous allez vous en mordre les doigts. Et puis imaginez qu'elle ne puisse pas mettre au monde un garçon, attention au pouvoir de monsieur Wu? C'est un fonctionnaire très réputé dans la région…
- Quoi? Que dis-tu? interrompit Li Ma.
- Oui, je répète c'est une mauvaise affaire que vous avez conclue avec ce fonctionnaire. Comment une courtisane peut-elle devenir une concubine? Elle a un corps impur. Ce n'est pas une bonne affaire. Prenez-en une autre!
- Comme tu es naïve! Tu es vraiment une idiote née. Tes parents t'on vraiment ratée, ma pauvre fille. Je comprends que ton oncle t'appelait la truie ou le boulet.
- Li Ma, pourquoi ne m'avez-vous pas vendue à un marchand de broderie? J'aurais pu m'en sortir sans vous. J'aurais été une femme instruite, indépendante et peut-être que j'aurais tenu une boutique différente de la vôtre.
- Comme tu es naïve, tu ne connais rien de la condition de la femme dans ce pays. En Chine une fille ne vaut rien. Quand elle naît, elle doit obéir à son père. Quand elle se marie, elle doit obéir à son époux et à ses beaux parents, et quand elle devient veuve, elle doit obéir à son

fils ainé. Tu vois Chiu Xin, tu n'es rien. Tu es juste une orpheline sans ressources et sans toit. Heureusement que tu as une bienfaitrice qui te loge et te nourris.

Les provocations de la patronne qui étaient comme du givre qui coupe les peaux sensibles en hiver, renforçaient la haine de Chiu Xin. Le caractère fort que celle-ci avait hérité de son père était tempéré malgré tout par la gentillesse de sa mère.

— Bon, prenez l'argent! Affaire conclue entre nous.

— Mais qui es-tu à la fin? demanda Li Ma.

— Mais puisque je ne suis rien, je suis alors votre propriété, dit-elle en faisant la révérence.

— Votre votre … caractère vous jouera un tour. dit elle en balbutiant. Insolente! Savez-vous à qui vous parlez?

— Oui, à la maquerelle qui achète de pauvres orphelines vierges et en fait des courtisanes!

En entendant une telle insolence, Li Ma frappa Chiu Xin.

Celle-ci ne se laissa pas faire et lui retourna une rafale de coups violents sur la figure.

— A l'aide! hurla la patronne se prenant le cou.

Alertés par le vacarme les gardes accoururent les uns après les autres pour prêter main forte à Li Ma. Ils lui administrèrent des gifles. Chiu Xin, le visage tuméfié, serra les poings pour ne pas crier. Certes, elle ne connaissait pas les idéogrammes, mais elle avait du caractère, ce qui faisait enrager Li Ma.

— A genoux! cria la patronne.

— Plutôt mourir! rétorqua Chiu Xin. Je n'ai rien fait de mal, je veux juste acheter la liberté de Cao Lan, et l'empêcher d'épouser monsieur Wu. Cao Lan est une mauvaise affaire, attention au pouvoir de monsieur Wu, un fonctionnaire véreux et réputé dans la région.

— Insolente. Frappez cette garce!

Les gardes exécutèrent ses ordres. La colère dans les yeux, Chiu Xin leur cracha à la figure.

Furieux, un d'entre eux la saisit par le bras et l'entraîna vers le cachot réservé aux courtisanes insoumises. Il la jeta vers le fond de sa cellule comme si elle eut été un rat. Chiu Xin tremblait de rage. La colère la consommait intérieurement et brûlait son estomac. L'humiliation et la haine qu'elle éprouvait se lisaient dans ses yeux.

Alors qu'elle était allongée sur un tas de poussière, dehors elle entendit un cortège funèbre passer, les gongs et les tambours retentissaient de l'extérieur.

— Non, dit elle, je ne mourrai pas! Je vais sortir de ce lieu lugubre et payer ma liberté!

"Patience et courage" se disait-elle pour se réconforter. Ces pensées lui procurèrent le calme.

Elle regarda autour d'elle. L'obscurité, la crasse, le froid la cernaient de toute part.

Elle cria:

— Je n'ai rien fait de mal! Je suis innocente.

Alerté par les cris, un des gardes vint.

— Que se passe-t-il? demanda-t-il.

— S'il te plaît libère-moi, je n'ai rien fait de mal, j'ai juste voulu payer la liberté de Cao Lan. Je n'ai commis aucun crime,

— Oui, tu as commis un délit.

— Quel délit?

— Tu as oser défier l'autorité de Li Ma. Seule la patronne décide d'acheter la liberté des courtisanes vendues à nos clients. Une courtisane n'a aucun droit de payer la liberté de ses sœurs.

— C'est injuste, je n'ai rien fait de mal.

— Que veux-tu, la liberté a un prix à payer, et elle fait mal.

Avant de sortir il lui déposa un bol de riz et du thé.

Elle ne voulait pas toucher à la nourriture, sa colère n'était pas encore éteinte. Elle désirait tordre le cou de Li Ma pour l'avoir empêchée de libérer sa sœur jurée.

— L'argent, c'est notre sang! Cria-t-elle.

Trois jours s'écoulèrent. Elle fut libérée. Elle apprit que Cao Lan s'était mariée. Elle ne savait pas qu'elle n'allait jamais la revoir. Son cœur se déchirait chaque jour, comme les feuilles mortes qui s'envolent loin des arbres. Tout lui manquait, la voix de sa compagne, ses chansons et le thé parfumé qu'elle savait préparer. Cao Lan était tellement douce et chaleureuse avec tout le monde qu'elle faisait oublier les rancœurs, les mauvais souvenirs. Elle était comme un vêtement chaud qui couvrait les peaux gelées, flétries et glaciales.

Cao Lan n'était elle pas la bonne fortune de Chiu Xin? Oui, c'était sa sœur jurée.

Et voilà, elle était partie, la laissant dans sa chambre nue, froide et désolée. Depuis son départ elle regardait souvent, le cœur serré, le lit de sa sœur jurée. Sans Cao Lan, ses journées ressemblaient toutes, monotones et creuses. Partout, elle étouffait de tristesse et un sentiment de profonde solitude et de désarroi envahissait son âme. Et quand le soir venait, Chiu Xin regardait sans cesse la lune et se mettait à poursuivre son reflet tout en pensant à Cao Lan. Le reflet semblait lui dire:

— Attrape-moi! Je suis Cao Lan.

Alors, elle se mettait à courir dans les ruelles du jardin jonchées de fleurs desséchées et arrachées par le vent. Les gardes la suivaient et se mettaient eux aussi à courir après elle. Li Ma se demandait si elle ne devenait pas folle. Lorsqu'elle retournait dans sa chambre, elle s'en prenait violemment aux miroirs parce que ceux-ci devenaient des traîtres. Ils avaient englouti le beau visage lunaire et les yeux de Cao Lan qui ressemblaient à des perles noires luisantes. Elle criait tellement que des nuages noirs de fureur et de mépris jaillissaient dans les yeux des clients et

éclataient dans la salle. Ils se plaignaient de cette courtisane coléreuse qui ressemblait à un tonnerre grondant et qui ne leur servait pas à boire. Son opiniâtreté et son impulsivité exhalaient des fumées glacées dans la salle.

Li Ma ne savait que faire d'elle. Elle ne cessait de lui répéter que son caractère lui jouerait des tours et qu'elle ne trouverait jamais un homme qui rachèterait sa liberté. Mais Chiu Xin ignorait les remarques cinglantes de sa patronne. Elle était contente de la mettre en colère. Elle était écœurée et fatiguée de vivre dans un monde de luxure où les hommes riches et mariés trompaient non seulement leur ennui dans ce bordel mais aussi leurs épouses.

Peu de temps après qu' elle eut exprimé sa rage d'avoir perdu sa sœur jurée, elle tomba malade. Elle refusait de manger. Elle maigrissait de jour en jour et restait allongée sur le lit, sans rien dire. Inquiète de l'état de santé de sa courtisane, Li Ma fit appel au médecin. Pour calmer les colères, les plaintes ravageuses de Chiu Xin, le docteur recommanda qu'elle ait une autre compagne. Alors, Li Ma ordonna à une de ses courtisanes de partager la chambre avec Chiu xin. La nouvelle jeune fille ressemblait étrangement à Cao Lan, mais elle avait 19 ans. Son visage lunaire et ses yeux ruisselaient d'espoir de sortir de cette prison. Chiu Xin admirait l'ambition de cette jeune courtisane et notait qu'elle plaçait son argent dans un sac en soie. Elle la voyait compter et recompter ses sous. Son ambition reposait sur les épargnes accumulées depuis l'âge de 16 ans. Les hommes se l'accaparaient comme un bijou rare. Elle les séduisait et touchait leurs poches remplies de billets, puis les attrapait comme un hameçon. Les voyages de ses nombreux clients évoquaient la liberté et elle se promettait d'aller un jour à Pékin et à Shanghai. Elle rendait les hommes ivres morts en leur versant trop de verres d'eau de vie, et retirait non seulement leurs secrets mais aussi leurs billets.

Ils revenaient de leurs nombreux voyages avec des bracelets de jade et les lui offraient. Elle était populaire et semblait heureuse de payer sa liberté.

« La liberté n'a pas d'odeur c'est comme l'argent, et chaque eau de vie représente l'eau de l'espoir » répétait-elle à Chiu Xin.

27 - ZAN HUA, SON BIENFAITEUR LUI RACHÈTE SA LIBERTÉ ET L'ÉDUQUE

L'approbation des autres est un stimulant dont il est bon quelquefois de se méfier. - Cézanne

Le fleuve du temps avait traversé les murs hostiles de la maison close de Li Ma, sans que Chiu Xin s'en aperçût. Elle n'avait pas réalisé la puissance du temps et sa fugacité. Comme elle, le pays avait changé après la proclamation de la République en janvier 1912. La Cité interdite, devenue une vaste cloaque, était surnommée la petite cour. Mais la situation de la nouvelle République était précaire et de plus en plus de nationalistes aspiraient à l'indépendance des provinces. Pour éviter la guerre civile les révolutionnaires avaient dû céder la présidence au chef de l'armée Yan Shi Kai en échange de l'abdication du dernier empereur mandchou, âgé de six ans: Pu Yi. Conscients eux aussi que l'empire agonisait, Li Ma et monsieur Gao se pressaient à vendre le corps vierge des courtisanes de haut rang à leurs clients qui cherchaient des concubines, pour assurer leur retraite. Ils ressemblaient aux eunuques de la Cité interdite qui pillaient les temples et dérobaient les objets de valeur. Comme le peuple sombrait dans la mélancolie et étouffait de souffrance, Li Ma avait ouvert des fumeries d'opium et des maisons de jeu.

En cette période de fragilité, Chiu Xin songeait au temps qui passait.

«Il me semble que c'est hier que je suis arrivée ici» disait-elle tout bas quand elle se regardait dans le miroir.

Elle prit le calendrier lunaire qui se trouvait sur la table, mais elle se mit subitement à frissonner d'angoisse quand ses beaux yeux tombèrent sur la date du jour. Elle venait d'avoir seize ans. Mais elle n'en était pas certaine.

«Comme les années passent vite, je dois avoir sûrement dix sept ans, non seize ans et demi» fit elle en se lamentant.

Après qu'elle eut reposé le calendrier sur la table, elle s'étendit sur le lit, une immense tristesse emplissait tout son être. Mille pensées l'agitaient, elle se tournait, retournait dans son lit, elle se disait en elle-même « Ah, si j'avais été un homme, j'aurais fait déjà carrière. J'aurais sûrement réussi les examens impériaux. Je serais devenu un homme lettré et peut être un haut fonctionnaire.» Mais voilà, Chiu XIn était femme!

Pendant qu'elle soupirait de désespoir dans sa chambre, Li Ma songeait sérieusement à tirer profit de sa courtisane insoumise, Chiu Xin. Elle savait que ce n'était pas chose facile. Son entêtement à ne pas se plier aux règles et son indocilité exaspéraient en effet les riches clients. Li Ma comparait cette courtisane têtue, intraitable, irascible à une pluie de grêle qui détruit violemment les rizières. Assise à côté de sa confidente, Petite Fleur, qui lui massait les jambes, elle réfléchissait longuement à son avenir. La voyant pensive, Petite Fleur s'adressa à sa patronne:

- Li Ma, à quoi pensez vous?

- A Chiu Xin, soupira-t-elle.

- Chiu Xin! Mais qu'a-t-elle fait encore? demanda Petite Fleur en ouvrant ses grands yeux noirs.

- Elle n'a rien fait.

- Alors pourquoi pensez-vous à elle?

- Eh bien, depuis que Cao Lan est partie, poursuivit Li Ma, Chiu Xin a appris à danser, à chanter et à réciter des poèmes, tout en balançant son éventail et son mouchoir. Elle est belle, intelligente, mais a du caractère. Parfois elle ressemble à une concubine impériale et le lendemain à une jeune fille gâtée. Je ne la comprends pas du tout. Chiu Xin est un mystère pour moi.

- Oui, c'est vrai, Li Ma, Chiu Xin n'est pas une femme facile, je vous l'accorde. soupira Petite Fleur.

- Mais... maintenant qu'elle a plus de seize ans, il faut qu'elle me rapporte plus d'argent. Ces grands pieds plairont aux révolutionnaires qui réclament la fin des pieds bandés. Je me demande qui pourrait s'intéresser à notre petite brodeuse! Qu'en penses-tu, Petite Fleur?

- Ah oui en effet, dit sa confidente en baissant la tête.

Après que Li Ma eut parlé et médité sur l'avenir de Chiu Xin, une idée lui vint alors: la chasteté d'une courtisane allait l'enrichir. Le corps pur et les grands pieds de Chiu Xin attireraient l'un de ses clients révolutionnaires de An Hui: monsieur Pan Zan Hua.

- Je sais qui s'intéressera à notre petite brodeuse de fleurs. dit Li Ma.

- Ah oui? Qui est-ce?

- Monsieur Pan Zan Hua.

- Le fonctionnaire des douanes?

- Oui, c'est cela. Bon écoute, va me chercher la petite brodeuse, dit-elle à Petite Fleur.

- Et pourquoi donc? demanda-t-elle.

- Parce qu'il faut que je lui parle de son avenir.

Petite Fleur fit ce qu'elle lui ordonna, et quelques instants s'écoulèrent, Chiu Xin se rendit dans le bureau de sa patronne. Elle entra et se prosterna devant elle. Li Ma la pria de s'asseoir et lui servit du thé. Chiu Xin s'amusait à souffler sur la vapeur. Pendant qu'elle la regardait boire, la patronne lui dit d'un ton sec:

- Chiu Xin, tu dois vendre plus que ton sourire et ta voix.

- C'est-à-dire? demanda Chiu Xin d'un air intrigué.

– Maintenant il faut vendre ton corps. Tu as plus de 16 ans et tu es prête à comprendre le monde des filles de joie. Tu devras satisfaire le bas d'un homme qui a la forme d'un serpent.

– Je pense que j'ai fait une erreur de venir chez vous.

– Ah bon? Et pourquoi donc?

– Eh bien, mon cher oncle m'avait fait croire que je travaillerais ici en tant que brodeuse, et maintenant vous m'annoncez que je vais devoir m'occuper de tous les serpents de vos clients. Vous me direz je pourrai broder la peau de ces reptiles.

Li Ma éclata de rire.

– Vraiment, que tu es naïve, ma pauvre fille, ton oncle t'a vraiment ratée! Oui, c'est ça, tu vas devoir t'occuper de tous les serpents des hommes qui viennent dans ma maison pour chercher du plaisir.

– Chiu Xin qui ne comprenait pas très bien, se contenta de sourire.

– Bon, si je vends plus que ma voix, me laisserez-vous partir d'ici?

Li Ma agita les mains, comme si elle venait d'entendre une énormité.

– Vous laissez partir? reprit-elle.

– Oui, depuis des années que je travaille ici j'ai besoin de repos. J'aimerais prendre des congés.

– C'est ça! répliqua Li Ma. Je vais te donner des congés payés. Ecoute-moi, Chiu Xin, avant de diriger mon entreprise, j'étais comme toi, une ancienne courtisane. J'ai travaillé dur pour sauver des pauvres filles comme toi.

– Eh bien je verrai bien, répondit-Chiu Xin sèchement. Vos serpents, je les tuerai avec mon venin.

Chiu Xin avait finalement compris ce que Li Ma voulait obtenir d'elle: «vendre son corps»

– Comment oses-tu me répondre? Je suis ta bienfaitrice et je te permets de vivre alors que ton idiot d'oncle n'a même pas su te nourrir et te vêtir.

– Qui se ressemble s'assemble! Bon puisque je ne peux pas prendre de congé, je retourne dans ma chambre.

– Attends Chiu Xin, ne pars pas! dit elle d'une voix mélodieuse. je sais que tu n'aimes pas cet endroit et je comprends très bien ta situation. J'étais moi-même une courtisane, ne l'oublie surtout pas. Ne t'en fais pas pour ton avenir!Je suis comme ta mère qui te protège et t'aide à trouver un chemin dans la vie. Tu veux acheter ta liberté, alors travaille! Plus tu vends ton corps, plus tes chaînes seront coupées et je te promets que je te donnerai des congés payés. Penses-y!

– Bon je vois que vous avez compris ce que je veux. Oui vous avez raison, je déteste cet endroit et vous aussi. Je n'ai malheureusement pas d'autre choix. Il faut bien que je travaille dur pour sortir de cet enfer.
– Je vois que tu réfléchis. Ce soir, c'est un grand moment. Nous avons un fonctionnaire des douanes, monsieur Pan Zan Hua. Il viendra avec son oncle. Je veux que tu vendes ton corps à ce fonctionnaire. Bon, tu peux disposer. Ne me fais pas perdre la face en public, sinon tu t'en repentiras.

Chiu Xin sortit de la pièce en claquant la porte. Elle retourna dans sa chambre et se laissa tomber sur le lit. Ses cris, ses pleurs réveillèrent sa compagne de chambre.

– Mais que se passe-t-il? Je ne peux pas dormir un peu?
– J'ai plus de 16 ans et Li Ma veut que je vende mon corps, je ne sais comment faire.
– On ne peut pas attendre demain pour en parler.
– Non! Sois gentille, aide-moi!
– Bon puisque tu insistes, tu dois juste attendre que l'homme te grimpe dessus et tu imagineras le broder de fleurs.
– C'est-à-dire? demanda Chiu Xin.
– Il te grimpera dessus comme un chat et puis c'est tout.
– Il sera transformé en chat?
– Si tu veux, ces hommes sont tous des animaux
– Que fais-tu après avoir eu le chat chez toi?
– Je me lave pour enlever la saleté de cet animal et la douleur de ses griffes.
– La saleté?
– Oui, tu verras. Tu sais je ne songe qu'à gagner de l'argent pour payer ma liberté. Tous les soirs, je me glisse dans les draps d'un homme et m'y roule. Mon corps impur a enrichi ce diable de Li Ma. Tout ce que je veux c'est partir loin de cette maison ténébreuse.
– Bon, cela ne semble pas compliqué, il faut que l'homme me grimpe dessus comme un chat sale et après je me lave. Mais tout cela me répugne!

Chiu Xin versa des larmes rouges, puis les bruits de ses sanglots disparurent comme une brume qui s'évapore.

Ses lamentations reprirent le lendemain, pareilles à une houle. Ce jour-là, les gardes longeaient les couloirs du bordel en faisant un grand vacarme. On les reconnaissait au bruit arrogant de leurs pas. De sa fenêtre, elle regardait la terre humide et noire qui ressemblait à l'encre de Chine. Trouvant l'atmosphère oppressante qui l'environnait, elle alla voir les gardes et les supplia de la laisser sortir. Ils acquiescèrent et elle se promena dans le jardin, s'arrêtant pour reprendre son

souffle. Tristement, elle leva les yeux et vit apparaître la nuit. Elle regagna la demeure où elle vit sa patronne qui mangeait de bon appétit, riait et parlait joyeusement avec d'autres courtisanes.

Lorsqu'elle retourna dans sa chambre, elle s'assit sur une chaise bleuâtre dont les rayons de soleil reflétaient sa silhouette triste. Elle gémissait en apercevant à travers la fente de son rideau les clients dans le jardin. Sa compagne de chambre qui l'épiait à chacun de ses mouvements, tenait entre ses mains un bol rempli d'eau chaude. Une étrange plante y flottait.

— Prends! ordonna-t-elle à Chiu Xin. C'est pour t'endormir un peu. Cette boisson t'aidera à affronter l'animal.

Les feuilles lui rappelaient les broderies du paysage de sa mère. Elle avala d'un trait cette potion magique.

Après que Chiu Xin eut bu cette étrange boisson, sa compagne de chambre la coiffa et la maquilla comme si elle devait assister à l'opéra de Pékin.

Pendant que Chiu Xin se parait, monsieur Pan fit son entrée dans le salon, vêtu de son costume sombre et occidental. Son habit étranger choqua tellement M.Gao qu'il dût réprimer sa colère. Il s' approcha de sa patronne et lui dit doucement:

— Qui est ce?

— Monsieur Pan.

— Où a t-il acheté ce drôle d'accoutrement? Ne lui a pas-t-on dit de venir habillé d'une tunique longue?

— Oui, mais il a appris à se vêtir dans une école occidentale au Japon.

— Au Japon! s'exclama M. Gao.

— Oui, c'est un jeune révolutionnaire qui soutient Sun Yat Sen.

— Le bandit de médecin, murmura- t-il à Li Ma

— Oui, le terroriste qui a mis fin à notre chère dynastie.

— Et que fait-il ici?

— Je vais lui présenter la petite brodeuse.

— Sans blague.

— Oui, je vous assure.,

— Vous me direz un révolutionnaire avec une tigresse comme Chiu Xin, cela ne peut que marcher. Attention aux bombes.

Li Ma éclata de rire, mais elle se tut quand Zan Hua s'approcha d'elle pour la saluer. Il s'était emparé de sa main, et l'avait secoué de haut en bas. Rouge de honte, elle souffla à monsieur Gao:

— -Les temps ont vraiment changé.

Marie-Laure de Shazer

— Vous m'aviez dit que vous alliez me présenter une jeune fille. Puis je la voir? demanda Zan Hua.

— Oui, bien sûr. Je vais l'appeler. Alors, Chiu Xin, tu arrives? Monsieur Pan t'attend. cria-t-elle.

Quand Chiu Xin entendit la voix de Li Ma qui pénétrait dans sa chambre comme un vent de folie, elle se mit à trembler de tout son corps. Alors sa compagne lui prit la main et l'aida à descendre les escaliers. Quelques instants plus tard, elle arriva dans la salle des invités, elle aperçut les courtisanes qui buvaient en compagnie de marchands et de hauts fonctionnaires. Elles envoûtaient les hommes par leur visage radieux, leur bonne humeur et attendrissaient les cœurs par le récit de leur enfance malheureuse. Les mélodies exprimaient la joie et les peines de la vie. Elles reflétaient les changements de saisons. La voix des courtisanes était déchirée. En apercevant Chiu Xin, une lueur d'espoir et de joie se répandit sur le visage de Li Ma. Elle l'échangeait contre de l'argent: une courtisane vierge allait lui rapporter.

Li Ma s'approcha d'elle et lui présenta M. Pan Zan Hua.

Elle fut surprise au début quand elle le vit vêtu d'un costume étranger.

— Allez Chiu Xin, assieds toi près de ton seigneur. ordonna Li Ma.

Elle hésita un peu, ses lèvres se mirent à trembler comme une feuille agitée par le vent.

Sentant sa nervosité, Zan Hua l'aida à s'installer près de lui.

Ses mains glacées se pressaient l'une contre l'autre sur ses genoux. Elle tremblait de tout son corps. Mais sa peur, ses peines et ses angoisses s'évanouirent lorsqu'elle vit le sourire et les joues rondes de cet homme. Assis à ses côtés, Pan fixait son visage hâlé, ses yeux sombres et lugubres. Il s'évertua à lui parler, mais le courage lui manquait. Il lui versa juste un verre d'eau de vie qu'elle avala comme un élixir.

Après que les clients eurent bu plusieurs verres et dégusté des galettes de riz, ils se levèrent et se dirigèrent vers les chambres des courtisanes, laissant seuls Chiu Xin et Zan Hua dans la salle peu éclairée. Leurs yeux étaient pleins d'un désir qui faisait rougir le ciel et la nature.

En voyant une courtisane embrasser un homme, Chiu Xin sentit le sang s'échauffer dans ses veines. Le silence régnait comme un décor sombre et hivernal. Profitant d'être seul avec Chiu Xin, Zan Hua demanda:

— Chiu Xin, savez-vous chanter?

— Oui, mon seigneur.

— S'il vous plaît, ne m'appelez pas mon seigneur ou mon maître, je m'appelle monsieur Pan ou Zan Hua.

Chiu Xin fut abasourdie. Jamais les femmes chinoises appelaient les hommes par leur prénom. Elle étaient leurs servantes et devaient les traiter comme des seigneurs.

— Bon monsieur Pan, dit-elle, quelle chanson voudriez-vous que je vous chante.

- Ce que vous voulez.

- Alors, monsieur Pan, je vais vous chanter une chanson sur les saisons pour vous donner une idée de la vie des courtisanes. Vous allez comprendre l'ambiance qui règne dans cet établissement. Etes-vous prêt?

- Oui, dit-il d'un air intrigué.

A ces mots, elle se mit à chanter la chanson suivante:

- Dès le commencement du printemps le vent traverse la terre en emportant avec lui l'air du feu et le fait se fondre dans les paysages.

 Il caresse nos peines, les tristesses qui ont parcouru la nature et les êtres humains.

 En été, c'est le temps de se recueillir, de grandir. Nous nous épanouissons et pensons à nos libertés en regardant les fleurs ouvrir leurs beaux pétales. Le monde change comme les quatre saisons.

 Nous grandissons, mûrissons et mourons.

 L'automne nous amène les couleurs froides de l'hiver.

 Le passé et le présent se rejoignent en se tenant la main. Les feuilles mortes nous rappellent notre propre destinée funeste.

 L'hiver est la saison de l'inaction et de la mort.

Zan Hua était surpris de la voir chanter un chant si poétique et troublant.

- Qui est l'auteur de ce chant? demanda-t-il.

- C'est moi! Je l'ai imaginé dans ma tête.

- C'est poignant et triste, dit-il d'une voix émue.

Soudain, ils furent interrompus par l'arrivée de la patronne. Li Ma les invita à se rendre dans une chambre réservée à la clientèle de luxe. Alors ils la suivirent en baissant les yeux. Lorsqu'ils furent tous les deux dans la chambre, ils se sourirent puis s'assirent sur le lit. Zan Hua s'empara de sa main glacée et lui dit, en la regardant droit dans les yeux:

- Chiu Xin, voulez-vous faire quelque chose pour moi?

- Oui, dites-le moi monsieur Pan!

- Chiu Xin, poursuivit-il, je voudrais que vous me montriez vos pieds.

Le cœur de Chiu Xin bondit. Les femmes chinoises ne montraient jamais leurs pieds devant un homme. Même dans la nuit, elles portaient des chaussons.

- Pourquoi voulez-vous que je fasse cela? demanda-t-elle en lui lançant un regard inquiet. Cherchez-vous une femme aux pieds bandés?

- Non, au contraire, je veux m'assurer que vous avez des grands pieds. Les petits pieds en forme de lotus sont mauvais pour la santé.

— Comment savez-vous que j'ai des grands pieds?

— Votre patronne m'a vanté la beauté de vos pieds qui n'étaient pas bandés. De toute façon, ne vous inquiétez pas si vous avez les pieds bandés, j'appellerai un de mes amis médecins qui a été formé à la médecine occidentale au Japon. Je vous débanderai les pieds et il vous les soignera.

Chiu Xin demeura silencieuse. Elle n'en revenait pas. Sa mère lui avait dit que les hommes riches aimaient les petits pieds qui volaient comme les hirondelles.

Alors armée de courage, elle se déchaussa et lui montra ses grands pieds.

— Ils sont magnifiques! dit-il soulagé.

Elle lui sourit tout en remettant ses souliers en vitesse. Mais son cœur bondit quand il lui posa des questions sur sa patronne.

— Comment est Li Ma avec vous? Est-elle gentille? Etes-vous bien traitée?

— Je dois tout accepter d'elle. Je dois la chérir, la respecter et accepter les coups, les injures et les humiliations. Je travaille dur pour payer ma liberté.

— Qui vous a vendue?

— Mon oncle.

— Quel âge aviez-vous?

— Quatorze ans. Il m'a fait croire que je travaillerais en tant que brodeuse, et il m'a trahie. L'opium, le jeu, l'alcool ont détruit sa vie et son commerce.

— Donc si j'ai bien compris, Li Ma vous maltraite et vous devez épargner de l'argent pour racheter votre liberté.

Chiu Xin baissa les yeux. Saisi d'un étrange sentiment de culpabilité, Pan Zan Hua se leva puis sortit un morceau de papier et un pinceau de sa poche.

— Chiu Xin, savez-vous écrire?

— Non, on ne m'a jamais appris. Mon oncle dit que les hommes aiment les femmes illettrées et ignorantes.

— Ah! fit-il embarrassé. Voulez-vous que je vous apprenne à écrire votre nom Chen? Vous vous appelez bien Chen?

Elle fit oui de la tête, puis d'un air intrigué elle regarda le pinceau noir rempli d'encre tracer son nom

— Voilà, vous pourrez vous entraîner toute la nuit. Vous penserez à moi lorsque vous toucherez le pinceau. Le manche est l'homme et les poils sont vos cheveux que je touche et caresse. Ecrire votre nom rappelle cela. Il faut de la souplesse, de la gaieté et être fier de porter son nom. Ne l'oubliez jamais!

- Mais vous n'allez pas vous transformer en chat et me grimper dessus? Ma compagne de chambre m'a dit que les hommes ici étaient des chats qui grimpaient sur le corps des pauvres courtisanes. Alors, j'attends de voir le chat griffeur et sale.

Il fut tellement surpris qu'il resta bouche bée. Il lui sourit, et tendit la main pour caresser son visage. Saisie de peur, Chiu Xin se mit à trembler.

- Qu'avez-vous donc?
- La patronne va me tuer. Elle veut que je vende mon corps à un *chat révolutionnaire et à son serpent*!
- Voulez-vous? demanda-t-il en se retenant de rire.
- Non, je préfère me sauver. Mais où aller?

Alors pour la rassurer, il lui tendit un pinceau et tous les deux se mirent à tracer leurs noms: « Pan Zan Hua» et «Chen Chiu Xin». Ils caressèrent les doux traits de l'encre en se jurant de se revoir.

Soudain, le soleil se leva, rompu de fatigue, Pan Zan Hua la laissa se reposer.

Ayant entendu les pas du fonctionnaire des douanes s'éloigner de la maison, la patronne, curieuse de cette nuit, vint la voir.

- Ah, ce monsieur Pan est vraiment un excellent client. Il m'a bien payée et il m'a même murmuré à l'oreille que tu étais une femme très intelligente. Tu lui as plu et il veut que tu ailles demain chez lui.
- Demain?
- Oui, tu as de la chance, c'est un homme riche et généreux. C'est un révolutionnaire qui a étudié au Japon.

Le lendemain un chauffeur s'arrêta devant la maison close et la patronne fit vite venir Chiu Xin. Elle monta dans la voiture noire et se laissa conduire chez cet homme mystérieux. Arrivée devant la grande propriété, elle songea à s'enfuir.

Mais elle ne savait comment traverser les rues et les herbes grimpantes de cette résidence où Zan Hua aimait se retirer loin de sa famille. Zan Hua qui se tenait devant la porte d'entrée, lui tendit la main pour la conduire jusqu'à la maison. Il la fit entrer dans la petite bibliothèque, et après lui avoir servi une tasse de thé, il commença son cours sur les caractères chinois. Il lui enseigna un des poèmes du poète Du Fu:

> Une belle femme seule.
>
> Il est une femme qui, par sa beauté, l'emporte sur les générations passées, comme sur la génération présente ;
> Elle vit dans la solitude, au fond d'une vallée déserte.
> Elle se dit: Je suis fille d'une maison illustre ;
> Tombée dans le malheur, c'est aux lieux sauvages que je demande un asile.
> De grands désastres ont ensanglanté ma patrie,

Marie-Laure de Shazer

> Mes frères aînés et mes frères cadets sont morts égorgés ;
> Ils étaient grands, ils étaient puissants parmi les hommes,
> Et je n'ai pas même pu recueillir leur chair et leurs os pour les ensevelir.
> Les sentiments du siècle sont de fuir et de haïr tout ce qui tombe,
> Se croire assuré de quelque chose, c'est compter sur la flamme d'une lampe qu'on promène au vent.
> Mon époux n'a ni force ni grandeur ; il est comme les gens du siècle ;
> Que sa nouvelle épouse soit belle comme le jade, et cela lui suffit.
> L'oiseau youën n'abandonne jamais sa compagne:
> La fleur du soir est toujours fidèle à la nuit.
> Mon époux! Il a devant les yeux le sourire de sa nouvelle femme ;
> Est-ce qu'il entendrait les pleurs de celle qu'il ne voit pas!
> L'eau de source se maintient pure, tant qu'elle demeure dans la montagne ;
> Mais qu'elle s'épanche au-dehors, elle perd bientôt sa limpidité.
> J'envoie mes femmes vendre au loin les perles de ma parure,
> Et ne m'adresse qu'aux plantes grimpantes, pour réparer ma maison de roseaux.
> Mes femmes m'apportent des fleurs, je refuse d'en orner ma chevelure ;
> Ce que je prends à pleines mains ce sont des branches de cyprès
> Le ciel est froid. Les manches de ma robe bleue sont légères.
> Quand le soleil se couche, je cherche un abri sous les grands bambous.

- Que c'est triste, dit Chiu Xin, pourquoi a-t-on écrit ce poème?

- Ce poème a été écrit à la suite des guerres civiles qui déchirèrent l'Empire et des sanglantes révolutions de palais qui en furent la conséquence, durant les dernières années du règne de l'empereur Ming. Une jeune femme fut abandonnée par son mari après la chute des siens, malgré tous les malheurs qu'elle endura, elle conserva sa dignité. C'est un peu comme toi, n'est ce pas? dit-il en la tutoyant.

- Oui, répondit-elle en baissant les yeux. Mes parents sont morts et mon oncle m'a vendue à l'âge de 14 et je vis dans ce bordel en avalant ma douleur. Je survis en inventant des histoires et je compose des chants pour exprimer la vie des courtisanes. Je ne peux hélas partir, il faut que j'achète ma liberté.

- Mais tu sembles forte, un peu comme cette belle jeune femme que le poète Du Fu décrit.

Elle lui sourit et le regarda écrire ce poème.

Après qu'il l'eut aidée à mémoriser ces vers, il sortit de la pièce. Pendant qu'elle récitait le poème, Zan Hua revint avec un cadeau.

Elle leva la tête puis s'empressa d'ouvrir la boîte rouge. C'était un bracelet de jade.

Des larmes coulèrent sur ses joues comme des perles. Il lui mit le bijou autour du poignet, et lui dit:

- Je te donne ce bracelet en témoignage de notre rencontre.

Le lendemain, Zan Hua envoya une lettre à Li Ma l'informant que Chiu Xin resterait avec lui quelque temps.

Chiu Xin se réveilla de bonne heure, et alla le voir.

Elle resta d'abord silencieuse, puis elle dit:

— Pourquoi faites-vous cela pour moi?

— La société a changé. Nous sommes tous égaux. Les hommes et les femmes sont libres et ils ont droit à un amour partagé, à une éducation.

Elle parut décontenancée. Visiblement, elle n'avait jamais songé à l'égalité des sexes.

Des larmes jaillirent de ses yeux et troublèrent sa vue. Le monde extérieur la fit frissonner. Elle retourna dans sa chambre pour méditer. Le jour suivant, Zan Hua continua son enseignement par les récits des origines.

Elle avait soif d'entendre les histoires anciennes de la création du monde avec Pan Gu et Nu Wa. Elle s'imaginait être une géante en train de créer les nuages, les rivières et les premiers êtres chinois. Elle regardait aussi les livres de la bibliothèque et rêvait parfois d'être un calligraphe quand elle caressait les idéogrammes. Le soir tombé, elle récitait inlassablement les poèmes, les récits et les caractères chinois, et le lendemain Pan l'écoutait avec des yeux remplis de larmes Elle se disait qu'elle aurait voulu connaître le fondateur de l'écriture chinoise: «Cang Jie».

Pendant les jours de repos, Zan Hua aimait se promener avec Chiu Xin dans le jardin pour contempler la nature. Les fleurs et les touffes d'herbes escaladaient les murs. Les arbres fruitiers abondaient et il aimait manger des pommes. Souvent, ils fixaient les étoiles en rêvant d'un monde meilleur. Ils regardaient ensemble la lune qui jetait une lumière dorée sur les arbres.

Un jour, Chiu Xin fut surprise de voir arriver un homme en costume. Celui-ci était de taille moyenne et son habit la surprenait. Zan Hua l'avait fait venir pour lui enseigner l'écriture chinoise. Emue, Chiu Xin se prosterna devant son maître, lui jurant de devenir une étudiante diligente, puis l'invita à s'asseoir. Après que son maître fut confortablement installé, elle lui versa lentement le thé, fraîchement infusé, et le lui présenta des deux mains. Il la remercia puis l'interrogea sur ses études. En voyant que Chiu Xin s'intéressait à la calligraphie, il lui proposa aussi de lui enseigner cette matière.

Les yeux de son maître pareils à des perles noires avaient voyagé sur des mers sombres et agitées. Il aimait la Chine et sa riche civilisation. Mais déçu par l'échec de la réforme des cent jours, il partit pour le Japon étudier les matières occidentales dont les sciences. Cependant, il n'était pas comme tous les révolutionnaires qui rejetaient Confucius, au contraire, il appréciait les préceptes de ce grand Sage.

Après avoir vécu au Japon, il s'engagea dans plusieurs sociétés secrètes pour renverser la dynastie Qing et enseigna dans plusieurs écoles réformistes et révolutionnaires. Afin de contribuer au redressement de son pays, il passait son temps à aider les femmes et les paysans analphabètes à écrire et à lire.

Touché par le passé de prostituée de Chiu Xin, il accepta de devenir son professeur.

Chaque fois que son Maître lui enseignait l'écriture, ses doigts caressaient les mots qu'elle écrivait. Elle avait l'impression de toucher de la soie et de la broderie. Elle recommençait maintes fois à calligraphier les différentes expressions poétiques telles que « la lune s'allume, le jour s'éteint; l'herbe pousse et l'herbe flétrit. » Le bonheur jaillissait dans ses yeux. Après ses cours d'écriture, elle errait dans le jardin et contemplait les arbres, les fleurs qui abondaient. Elle avait l'impression que le monde s'ouvrait à elle.

Un soir, alors que Zan Hua contemplait un peuplier, Chiu Xin, vêtue d'une robe fleurie apparut soudain devant lui. Il sursauta et la regarda avec admiration. Ses cheveux brillaient dans la nuit. Son visage illuminait et la lune semblait jeter ses rayons sur elle. Elle lui tendit la main et ils marchèrent ensemble.

- Je ne veux pas retourner chez Li Ma, dit-elle en sanglotant.
- Oui, j'ai une bonne nouvelle à t'annoncer. J'ai acheté ta liberté. Tu pourras faire ce que tu veux ici.

Cette nouvelle inattendue au début la saisit sur le moment mais après qu'elle eut réfléchi, elle se mit à trembler de tout son corps.

- Mais. dit elle en balbutiant. J'ai peur de ne pas pouvoir t'aider. Puis- je devenir votre servante?
- Je n'ai pas besoin d'une servante chez moi, répondit Zan Hua, mais d'une compagne qui savoure sa liberté.

Emue Chiu Xin appuya sa tête sur son épaule. Zan Hua prit sa main et l'"enmena dans sa demeure. Sous le charme, il la porta dans la chambre puis la déshabilla. Il la serra tremblante dans ses bras. Il la respirait avec ivresse. L'odeur de son corps répandait un parfum de pêche. Elle l'enlaçait et le caressait comme si son corps eût été de la soie.

Elle se leva le matin heureuse comme elle n'avait jamais été malgré la douleur qu'elle ressentait. Les oiseaux élevaient le chant ardent d'une vierge devenue une femme. Soudain, elle aperçut des traces noirâtres sur les draps.

La peur, les frissons, la clouèrent au lit toute la journée. Le soir, Zan Hua rentra de son travail et fut surpris de la voir trembler et glacée de mélancolie. La lumière brûlait comme un feu ardent. Il l'entendit pleurer et la vit étendue sur son lit en chemise de nuit, la tête dans les coussins. Elle sanglotait au point qu'il en éprouva un saisissement.

- Mais, qu'as-tu? Tu es malade?
- Oui, je vais mourir. Du sang rouge coule. Je n'ose plus bouger de mon lit.

Un sourire se répandit sur le visage de Zan Hua et il lui expliqua la raison de ces traces noires, semblables à l'encre de Chine. La comparaison avec l'apprentissage de la calligraphie la rassura. Elle oublia ses craintes et se mit à écrire, elle se sentait libre. Peu à peu la confiance lui revint, la vie s'écoula.

De temps en temps, Zan Hua la laissait seule parce qu'il devait retourner voir sa femme et son fils. Pour extirper la mélancolie, elle s'adonnait à la lecture et passait son temps à calligraphier des caractères nouveaux. Elle aimait réciter le fameux poème de Bai Juyi:

L'herbe

Fraîche et jolie, voilà l'herbe nouvelle qui pousse abondamment dans la campagne;
Chaque année la voit disparaître, chaque année la voit revenir.
Le feu brûle l'herbe luxuriante à l'automne sans épuiser en elle le germe de la vie
Que le souffle du printemps surgit, l'herbe renaît bientôt avec lui.
Sa verdure vigoureuse envahit peu à peu le vieux chemin,
Ondulant par un beau soleil, jusqu'aux murs de la ville en ruines.
L'herbe s'est flétrie, l'herbe a repoussé, depuis que mon seigneur est parti ;
Hélas! En le voyant si vert, j'ai le cœur assailli de souvenirs douloureux.

Mais chaque fois que Zan hua retournait la voir, après un long voyage, Chiu Xin l'assaillait de questions comme un petit enfant, sur le sens de ces caractères. Alors, il se sentait comme un maître d'école et un mentor. Il n'avait jamais rencontré une femme aussi intelligente et perspicace. Elle était si différente de son épouse, analphabète aux pieds bandés.

Marie-Laure de Shazer

28 - ZAN HUA, GRAND ADMIRATEUR DU JAPON

Avant de commencer à peindre, j'ai dessiné et étudié la perspective, le temps qu'il fallait pour composer un sujet que je voyais. - Van Gogh

Issu d'une famille pauvre et analphabète, Zan Hua avait reçu une éducation confucéenne qui reposait sur la piété filiale, les rites et les traditions ancestrales. Son père qui caressait l'ambition de voir son fils accéder à la fonction publique, engagea le meilleur précepteur de la région. Son maître, baigné dans les valeurs confucéennes, lui transmit les connaissances dans la lecture des classiques chinois et le goût d'apprendre. Mais conscient des failles du système éducatif, Zan Hua délaissa la culture classique confucéenne qu'il avait reçue et se mit à étudier les matières occidentales. Aspirant à redresser son pays, il étudia à l'université de Waseda. Là bas, il fit la connaissance de l'intellectuel Chen Du Xiu qui lui parla de Sun Yat Sen, le chef du parti nationaliste chinois.

Il avait choisi d'étudier au Japon car depuis l'ère Meiji qui commença le 28 octobre 1868, le pays du soleil levant avait abandonné son système féodal et s'était modernisé et industrialisé, en important les technologies occidentales. Le Japon était selon Zan Hua le seul pays capable d'affronter le monde occidental et de traiter d'égal à égal avec les puissances étrangères. Zan Hua admirait ce pays qui ne voulait pas ressembler à la Chine avec ses traités inégaux et ses concessions étrangères.

Quand il rencontrait son ami intellectuel Chen Du Xiu, il lui vantait les réformes entreprises par le gouvernement japonais: L'instauration d'un système scolaire obligatoire, la construction des voies ferrées, le remplacement de l'ancienne monnaie par le yen, et la création de l'université de Tokyo.

Depuis que Zan Hua avait étudié dans une école occidentale au Japon, son épouse, une femme illettrée aux pieds bandés, ne le reconnaissait plus. Il portait des costumes étrangers et réprouvait l'esprit féodal ambiant et ses pratiques. Madame Pan devait tout le temps fermer la fenêtre quand Zan Hua maugréait contre les méfaits du féodalisme. Quand ses beaux parents voyaient leur gendre habiller à la mode occidentale, ils réagissaient violemment, l'accusant de trahir ses ancêtres, de ternir son identité et de bafouer les conventions. Du fait de sa position et de ses idées, il avait des amis de camps opposés: ceux du Kuo Ming Tang et ceux du parti communiste.

Madame Pan souffrait en silence, car son mari n'appréciait pas ses petits pieds en forme de lotus. Comme elle marchait tout le temps avec difficulté, Zan Hua avait fait venir plusieurs médecins pour soigner ses pauvres pieds déformés et mutilés par les bandelettes, mais tous lui avaient dit qu'ils étaient très sensuels! Emporté par la colère, il les avait tous chassés de la maison.

Aigri, déçu de la condition instable du pays, il dénonçait la corruption qui frappait de plein fouet les autorités douanières et le gouvernement. Alors qu'il pensait que les valeurs républicaines et

les lois pouvaient maintenir l'harmonie entre les hommes du pouvoir et le peuple, ses beaux-parents prônaient les rites, la vertu et la morale confucéenne.

Chaque fois que son mari revenait de son travail, madame Pan entendait sans cesse ses mêmes litanies:

— Ah, ces hauts fonctionnaires ne comprennent rien du tout! Ton frère ne comprend rien du tout! Seules les lois permettraient une République stable et égalitaire. Ton frère ne pense qu'à ses relations. Dans ce pays, sans piston, tu ne réussis pas. Ne me parlez-pas des droits du peuple et de la République dans ce pays. Les gens ne changeront jamais. Ils ne veulent plus se battre pour changer le pays. Il nous faut de vrais révolutionnaires, capables d'innover et de permettre aux jeunes de s'épanouir. Si la République est ébranlée, la démocratie sera en danger.

Lassée de ses discours, elle l'interrompait en lui montrant ses robes, ou elle lui faisait couler un bain pour le détendre. Elle avait autrefois exprimé ses idées sur cette nouvelle République dont il était question, mais il s'était emporté comme une eau bouillante qui déborde. Il soupirait de désespoir quand il découvrait que certains de ses collègues recevaient des pots de vin pour calmer la tempête des affaires frauduleuses. Quand il leur demandait d'où ces dons provenaient, ils leur répondaient que c'était juste des petits cadeaux pour la famille.

Comme sa belle famille ne partageait pas ses idées révolutionnaires, il participait à des colloques pour répandre les idées nationalistes de Sun Yat Sen.

Un jour, un des ses amis l'invita à une conférence à An Hui pour prononcer un discours sur le modèle occidental et le Japon. La foule s'était rendue très tôt dans la salle où se trouvait Zhan Hua. Il était habillé d'un costume étranger, et souriait au public qui l'acclamait. L'enthousiasme se répandait dans les rues. Il monta sur l'estrade et prononça un discours touchant, le premier du genre qui commençait par ces mots:

— Chers concitoyens, les jeunes talentueux sont la richesse de notre pays. Nous voulons l'égalité entre les hommes et les femmes. Tout le monde a le droit à une éducation et au même travail. Cependant, il s'avère difficile de combattre l'inégalité régnante. La corruption qui fait rage dans notre pays est un frein au progrès et à l'éducation. Sans progrès, il n'y a ni éducation ni égalité. L'Europe et le Japon doivent être des modèles pour la Chine, leur science et leurs modes de pensée doivent servir de guide. Si nous importions les technologies de l'Occident, nous serions alors comme le Japon, un pays fort, respecté et capable de faire face aux puissances étrangères et aucune nation ne pourrait nous coloniser.

La foule, enflammée par les paroles de Zan Hua, l'applaudit chaleureusement. Les jeunes se tenaient la main en répétant les trois principes de Sun Yat Sen: *indépendance, souveraineté et bien-être*

Emu, Zan Hua serra la main à ces jeunes révolutionnaires qui étaient venus de loin l'écouter.

Parmi les spectateurs se trouvait un client de Li Ma: M. Tang.

C'était un homme véreux, sale, crapuleux qui se plaisait à avilir les femmes et à détruire la réputation des gens. Furieux, il tempêta contre le discours de Zan Hua et sortit en trombe de la

salle de conférence. Essoufflé, il alla s'asseoir sous un vieux bambou. Des questions tourbillonnaient dans sa tête: Comment monsieur Pan pouvait-il prôner la fin du mariage arrangé et l'égalité entre les hommes et les femmes? Comment pouvait-il s'opposait aux hommes qui prenaient des concubines, alors qu'il avait acheté une ancienne prostituée qui était devenue sa maîtresse, sinon sa concubine? Comment pouvait-il vanter l'Europe et le Japon qui s'accaparaient les territoires de l'empire du milieu? Leur science, leur littérature, leur technologie, leurs modes de pensée ne valaient pas ceux de la Chine confucéenne.

Il n'aurait pu imaginer une telle hypocrisie.

– Ce Pan Zan Hua est un illuminé, un fou, un terroriste, dit-il en colère.

Fermement déterminé à ternir la réputation de Zan Hua, il retourna d'un pas rapide chez lui, prit une feuille de papier, une plume et se mit à écrire une lettre de dénonciation à un journal de ragots:

Monsieur le journaliste:

Vous avez pu entendre le fameux discours de monsieur Pan, un républicain qui se dit contre le libertinage et le concubinage en Chine. Savez-vous que celui-ci fréquente le bordel de Li Ma et entretient une prostituée du nom de Chiu Xin? Monsieur Pan est un vrai manipulateur qui prône la morale et l'égalité entre les hommes et les femmes. En réalité, il nous ment. Il entretient une relation illicite avec une courtisane et sa pauvre femme illettrée aux pieds bandés devra accepter bientôt sa nouvelle concubine.

Client du bordel de Chun Li.

Marie-Laure de Shazer

29 - LE SCANDALE

Tous ces gens qui vous rasent sur l'art, allez donc leur apprendre que ce n'est pas seulement une question de métier, qu'il faut, en plus, un certain quelque chose, dont aucun professeur n'enseigne le secret de la finesse du charme et cela, on le porte en soi. - Renoir

Le printemps était descendu depuis plusieurs jours déjà sur la ville, quand un vent de rumeurs s'infiltra dans les rues commerçantes; les bruits et les dires grondaient comme un tonnerre destructeur. La nouvelle défrayait la chronique et éclaboussait Pan, qui ne savait rien.

Ce jour-là, Zan Hua rentra tôt dans la maison familiale. Alors qu'il n'avait pas lu les journaux, sa femme était au courant qu'il la trompait avec une courtisane du nom de Chiu Xin. Elle était affligée. Une immense souffrance enveloppait son cœur. Terrassée par la douleur, elle ne comprenait pas ce qui lui arrivait. Des questions sans réponses bourdonnaient dans ses oreilles. Comment un homme droit et bon comme son mari pouvait-il fréquenter des bordels et des prostituées? Comment avait-il pu devenir un homme aux mœurs légères? Qu'avait-elle fait de mal? Pourquoi la trompait-il avec une courtisane dont le corps était impur? songeait-elle en regardant Zan Hua. Elle se sentait souillée, avilie, trahie et rejetée. Elle regrettait amèrement d'avoir reçu une éducation traditionnelle qui reposait sur la soumission et l'ignorance du monde extérieur. Pendant trente ans, elle ne s'était pas accordé un seul jour de liberté. Elle avait gâché sa vie à plaire à son mari et à lui donner un fils. Elle se morfondait, et tout en étouffant sa colère et sa souffrance, elle absorbait l'humiliation comme une boisson amère. Son cœur se serra quand elle aperçut le sourire de son époux. Ce sourire avait été, pendant trente ans, la musique de son cœur. C'était maintenant un rire adultère qui lui déchirait le cœur, comme un fer brûlant. Elle pensait tristement qu'elle avait gâché sa vie à s'occuper de lui et de son fils. Chaque nouvelle pensée augmentait en elle la déchirure.

Voyant la pâleur de son épouse, Zan Hua s'approcha d'elle et lui demanda pourquoi elle ne sentait pas bien.

Alors, madame Pan, s'armant de courage, lui dit d'une voix triste:

– Aujourd'hui, je suis allée chez le couturier et il m'a dit que la mode actuelle était aux vêtements occidentaux. Il m'a suggéré d'acheter une robe occidentale pour te plaire. Etonnée, je lui ai demandé pourquoi. Je suis une épouse baignée dans la culture confucéenne, pourquoi devrais-je m'occidentaliser. Alors il m'a dit que tu devais aimer ces robes. Pendant qu'il me montrait les robes venues d'Europe et de Shanghai, une cliente lettrée s'est approchée de moi et m'a montré le journal avec ta photo. Comme je ne sais pas lire, elle m'a lu l'article en question.

Elle se tordit les mains, puis continua:

— Oh Ciel, pourquoi me faire cela à moi? Tes discours hypocrites sur l'égalité me font perdre la face! Ta courtisane doit avoir la conscience tranquille, tandis que moi, je me déchire le cœur. J'ai sacrifié ma vie pour m'occuper de toi et te donner un fils. Comment peux-tu partager tes nuits avec une femme au corps impur? Qu'ai je fait de mal pour que tu me trompes? Tu ne te rends pas compte combien ta conduite me fait souffrir.

Zan hua la regarda d'un air gêné et ne se sachant que répondre, il lui dit:

— Mais notre mariage n'est qu'un mariage arrangé? Comment pourrais-tu être heureuse?

— Après trente années de mariage, tu penses toujours à ce mariage arrangé. Tu me déçois. Tu pensais que j'allais me contenter de ravaler ma colère, comme un enfant qui retient sa nausée. J'ai le cœur brisé en te voyant chercher de l'amusement avec cette femme impure et éhontée. Elle doit être bien facile, excitante et belle pour que tu te précipites dans son lit!

— Tu ne la connais pas. Elle est très intelligente et mérite le respect.

— Qu'ai -je-fait de mal?

— Mais tu n'as rien fait de mal. Tu oublies seulement que je n'ai jamais consenti à notre mariage, c'est l'entremetteuse qui a tout arrangé avec nos parents. Comment peux-tu croire à ces mensonges? Elle nous a unis parce que nos horoscopes concordaient. J'espérais que tu comprendrais avec le temps que la superstition est néfaste dans le choix d'un mariage. Je suis désolé de t'avoir fait souffrir, mais je veux être libre, aimer librement. Je ne suis pas hypocrite, je prône l'amour libre. Je suis désolé...

— Tu es désolé! voilà tout ce que tu trouves à me dire! Pendant des années, je me suis sacrifiée, je t'ai toujours épaulé pendant les moments difficiles que tu traversais dans la vie, et toi que faisais- tu? J'ai enduré avec toi la pauvreté et les difficultés. Comment peux-tu être ingrat? Je n'aurais jamais pensé que tu deviendrais un homme aux mœurs légères. Tu ne comprends pas que j'en souffre! Sais-tu que les femmes nationalistes et féministes m'ont ouvert les yeux? Elles luttent contre le libertinage et moi aussi. Je veux que tu quittes cette prostituée.

— Non! dit-il. Je suis amoureux d'elle. Je ne t'ai jamais aimée.

— Comment peux-tu me dire cela après tant d'années de mariage? J'espérais qu'avec le temps tu m'apprécierais et que tu tomberais amoureux de moi.

— C'est une erreur, je te répète que notre mariage n'était pas libre. Tout a été arrangé. J'en ai toujours souffert. Maintenant j'aspire à un amour libre et je suis contre les entremetteurs qui se mêlent des unions et empêchent les époux de s'aimer librement. Je ne te connaissais pas avant notre mariage, je ne t'avais jamais vue, comment peux- tu parler d'amour?

— Va-t-en! Ton odeur lourde d'adultère m'écœure. J'ai partagé ma vie avec un homme faux, menteur, à la recherche des femmes frivoles et indignes. Je te déteste. Comment as-tu pu me faire cela! Menteur, hypocrite. Ah! Tes discours sur les hommes et les femmes sont un mensonge. Tu me disais que tu ne prendrais jamais de maîtresses, de concubines. Tu étais contre le concubinage, les pieds bandés. Tu me plaignais de ne pas pouvoir me déplacer

librement à cause de mes pieds mutilés. J'avais une confiance aveugle en toi. Va t-en, Zan Hua, tu m'écœures. Menteur! Menteur! Ah je souffre…

Elle cria tellement qu'elle s'effondra sur une chaise. Elle eut juste la force de lui faire signe de sortir de la maison.

Désemparé, Zan Hua retourna chez Chiu Xin. Pour lui, il possédait maintenant deux roses: la rose blanche et la rose rouge. La rose blanche évoquait la pureté, la soumission et la naïveté de sa femme. La rose rouge évoquait la femme passionnée, ne refusant pas le plaisir. Toute sa vie Pan Zan Hua avait essayé de cultiver ses deux roses en les arrosant de mots tendres et sensuels. Il savait bien que les hommes chinois voulaient posséder ses deux fleurs pour les jardiner dans un lieu érotique. Ses amis lui disaient souvent:

– Zan Hua, tu es un homme chanceux. Tu as les deux roses chez toi. Je rêve d'avoir les deux roses dans ma vie. Où est la rose rouge que je puisse jardiner et la planter à côté de ma femme, la rose blanche?

Alors, Zan Hua répondait:

– Attention, la rose rouge a des épines semblables au venin d'un serpent. Elle peut te piquer.

– Certes elle a des épines, mais les femmes sont importantes dans notre vie, car une course sans femmes est un jardin sans fleurs. On dit bien que François premier aurait eu 27 maîtresses à la fois.

Marie-Laure de Shazer

30 - ZAN HUA QUITTE SA FEMME

L'œuvre qu'on fait est une façon de tenir son journal. - Picasso

Le lendemain matin, Zan Hua se leva très tôt. Son cœur était rongé de désespoir. Il considérait sa première épouse comme une maîtresse de maison et une bonne mère. Certes, elle n'était pas comme beaucoup de jeunes femmes révolutionnaires qui voulaient s'instruire. Elle n'avait pas l'héroïsme de ces cavalières qui menaient des combats sanglants contre l'ennemi.

C'était une femme simple, pure et sans instruction, victime des coutumes ancestrales. Son âme le torturait de lui avoir fait du mal, mais il était tombé amoureux de Chiu Xin, une femme moderne et intelligente. Il était miné par le scandale et il savait que son épouse souffrait au fond d'elle. Puisqu'elle ne voulait pas le revoir, il fallait trouver une solution. Toujours sombre, il se mit à réfléchir.

Une heure s'écoula, Yu Liang se réveilla à son tour. Elle alla dans la cuisine lui préparer du thé. Après qu'il en eut bu une petite gorgée, il s'en alla au parc où il trouva un endroit gazonné sec. Il y déplia un mouchoir et s'assit, en regardant tout autour de lui. Le soleil flambait au milieu du ciel, l'air semblait plein de gaité bruyante. Aucun frisson de brise ne venait remuer les feuilles des arbres. Les herbes pointaient ses aiguilles vertes, acérées, exhalant un parfum enivrant. Alors qu'il contemplait le paysage, ses yeux tombèrent sur un trou qui répandait une odeur de mort. Intrigué, il se leva et s'approcha pour voir ce qu'il y avait à l'intérieur. Mais il fut frappé de stupeur quand il découvrit le corps d'une jeune femme dont la main droite tenait une lettre.

Pétrifié, Rongé par l'angoisse et tremblant de peur, il jeta des regards inquiets tout autour de lui, puis saisit la lettre d'un geste brusque. Il fut bouleversé en lisant le contenu. La jeune fille de dix neuf ans avait mis fin à ses jours parce que ses parents voulaient la marier.

Zan Hua pensa tristement à son sort et à celui de sa femme. Il avait été obligé de l'épouser contre son gré. Il n'avait jamais aimé son épouse, mais il appréciait sa gentillesse et les bons soins qu'elle procurait à son fils. C'était une bonne mère. Il soupira de désespoir et ne supportant pas la vue et l'odeur du cadavre, il sortit en trombe du parc et s'en alla dans les rues animées de la ville. En passant devant l'appartement de son ami Peter, il décida de lui rendre visite. Le vrai nom de Peter était Cai Yan mais il avait anglicisé son nom pour faire chic. Il aimait qu'on l'appelât ainsi. Zan Hua avait appris qu'il avait récemment divorcé et il voulait le concerter au sujet de Chiu Xin. Peter avait lu le journal et était au courant de sa liaison avec sa courtisane.

Il le reçut, lui serra la main comme les Occidentaux le faisaient et lui offrit du café italien.

Tout en buvant Zan Hua lui parla de l'enfance de Chiu Xin et de l'amour qu'il éprouvait pour elle.

– Je te comprends, tu prônes l'amour libre et non les mariages arrangés. Nous sommes tous les deux des victimes du système féodal. On nous as imposés des épouses et nous en avons souffert. Tu sais, j'ai eu la force de divorcer et cela ne fut pas facile.

- Que me conseilles-tu? demanda Zan Hua en humant le parfum qui se dégageait de sa tasse de thé.
- Ton cas est difficile. Je ne suis pas certain que ton épouse acceptera d'être répudiée.
- Et si je divorçais?
- Le mot répudiation a été remplacé avec les nationalistes au pouvoir par le mot divorce.
- C'est la même chose! soupira Zan hua. Alors que me reste-t-il à faire?
- Eh bien prends ta courtisane comme concubine. Je suis certain que ton épouse acceptera.
- Pourquoi penses-tu qu'elle acceptera Chiu Xin?
- Parce que c'est une femme traditionnelle qui est bercée dans la culture confucéenne. Les épouses traditionnelles acceptent les concubines de leur époux. De surcroît, ton patron conservateur ne dira rien car il a cinq concubines. Il croira que tu n'es plus républicain et que tu n'approuves plus les idées de Sun Yat Sen. Il ne sera pas choqué, tu pourras même l'inviter à la cérémonie du mariage avec la deuxième épouse. Ta belle famille acceptera plus la situation. Si tu divorçais, ton épouse perdrait la face.
- Tu as raison, mais tu oublies que Chiu Xin est une ancienne prostituée.
- Ah oui, fit Peter, ton histoire est compliquée. Ecoute, fais ce que je te conseille et tu verras bien. Envoie-lui un message.
- Elle ne sait pas lire.
- Fais lire alors le message par son frère.

31 - CHIU XIN DEVIENT PAN YU LIANG

Aucun art n'est aussi peu spontané que le mien. Ce que je fais est le résultat de la réflexion et de l'étude des grands maîtres. - Edgard Degas

Trois jours s'écoulèrent, madame Pan avait eu connaissance du message de Zan Hua. Un des amis de son frère était venu la voir et lui avait lu la lettre qui annonçait que son mari voulait faire de Chiu Xin sa concubine. Elle était triste et déçue. Zan Hua avait oublié sa promesse de ne jamais prendre une seconde épouse. Il lui avait menti. Elle avait perdu la face.

Les voisins étaient tous au courant que son mari l'avait trompée avec une prostituée. Ils avaient lu les journaux. Ils lui jetaient des regards froids quand ils la croisaient dans la rue. Quand un mari quittait son épouse, on la blâmait de tout et on l'accusait surtout d'être responsable de ses malheurs. Si Zan Hua n'habitait plus dans sa maison familiale, il y avait sûrement une raison sérieuse. Elle ne le satisfaisait plus. En plus, il l'avait abandonnée pour une courtisane; c'était l'humiliation et le déshonneur pour ses ancêtres. Madame Pan était bouleversée. Comment son mari qui condamnait la polygamie pouvait- il la blesser de cette façon? Elle avait épousé un menteur, un tricheur et un hypocrite.

Depuis le scandale elle ne dormait plus. Elle avait la diarrhée, la colique et des maux de tête. Elle rêvait même de trancher la tête de cette courtisane qui avait pris son mari et qui l'avait humiliée en public. Madame Pan était déçue par cette nouvelle République. Au fond d'elle, les gens n'avaient plus de valeurs, plus de morale. Elle craignait la fin du rôle de la femme traditionnelle dans la société chinoise. Elle n'aurait jamais pu imaginer qu'un jour son mari la délaisserait. Elle blâmait les diables étrangers et le Japon de son malheur.

Même si Zan Hua ne l'avait pas répudiée, elle était anéantie. Mais pourquoi madame Pan, une épouse traditionnelle, analphabète aux pieds bandés, n'acceptait-elle pas que son mari ait une concubine? Que se passait- il en elle? Habituellement, les femmes baignées dans la culture confucéenne admettaient les concubines de leur mari. Mais la situation était différente, depuis des années son mari, de confession républicaine, s' était opposé à ce que les hommes aient une ou plusieurs concubine et cela la décontenançait.

Pour échapper à cette atmosphère oppressante, elle se rendit chez son amie qu'elle considérait comme sa sœur. Celle-ci l'accueillit en lui offrant du thé parfumé.

— Je suis venue te conter mes malheurs, ma sœur. Je ne peux hélas en parler à ma famille. Mon frère s'emporte quand je mentionne le nom de mon mari. Es-tu au courant de ma situation? As-tu eu vent des rumeurs à mon sujet?

— Bien sûr que oui, mon mari m'a lu le journal qui évoquait la liaison de ton mari avec cette prostituée immorale. Est ce vrai ma sœur?

– Oui, ma sœur, répondit madame Pan qui retenait ses yeux brulés de larmes.
– C'est vrai que je n'ai pas vraiment compris la passion de ton mari pour le Japon et l'Europe qui ne reconnaissent ni mon peuple ni mes coutumes ancestrales. Au contraire, ils les rejettent.
– Je sais...
– Zan Hua t'a proposé le divorce?
– Oh non, il n'a pas osé imiter les Chinois occidentalisés.

Son amie fut soulagée.

– Il t'a répudiée? Oh ciel Confucius, il veut ta perte!
– Non ma sœur, calme-toi, il a pris cette trainée comme concubine. Je pensais que mon mari était différent des autres hommes.
– Dieu soit loué, il a peut-être étudié dans une école occidentale au Japon, mais il n'a pas adopté une coutume des étrangers que je réprouve: le divorce.

Il y eut un silence.

– Je ne te comprends pas pourquoi tu es agitée. Il a pris une concubine. Mon mari en a trois. Tu t'y feras!
– Mais tu ne comprends pas que Zan Hua est différent de ton mari. C'est un révolutionnaire qui s'oppose aux hommes qui ont des concubines, à la doctrine des trois Sujétions et des trois autorités Cardinales.
– Ah bon? Il s'oppose à la doctrine des trois Sujétions et des trois autorités Cardinales, mais c'est la base de la société!
– Oui je sais.
– Mais ma sœur, ton mari est devenu fou. Les Trois Sujétions qui exigent qu'une femme obéisse à son père avant le mariage, à son mari durant sa vie conjugale et à ses fils dans le veuvage permettent la paix et l'harmonie dans les familles. Et les Trois Autorités Cardinales qui disent que le souverain dirige ses sujets, le père ses fils, et le mari sa femme permettent la stabilité sociale dans le pays.
– Certes, je suis d'accord avec toi, ma sœur. Mais je n'aurais jamais imaginé que mon mari prendrait une courtisane comme concubine et me l'imposerait. Il me disait d'être libre. J'avais entendu qu'il existait des femmes modernes qui s'habillaient comme des hommes et qui étudiaient dans des écoles mixtes en Europe. Elles allaient et venaient librement. Depuis que Zan Hua a parlé de cette prostituée qui apprend à lire les idéogrammes chinois, j'ai pensé qu'elle devait être comme ces femmes occidentalisées dont Zan Hua me loue les louanges. Je commence à me poser des questions sur l'avenir des femmes de tradition confucéenne dévouées à leur mari.

Son amie qui s'irritait but une gorgée de thé pour se calmer.

- Comment a-t-il pu te quitter pour une prostituée? C'est insensé! Les idées occidentales l'ont rendu fou. Il a perdu la tête. Que lui trouve-t-il?

- Il paraîtrait qu'elle est belle et qu'elle a de grands pieds. Que veux-tu, il ne me trouve pas attrayante et il ne supporte pas mes pieds bandés. Je suis différente des femmes qui étudient dans des écoles occidentales au Japon. Je ne connais rien du mode de vie et des coutumes des étrangers. Je sais qu'il me trouve ennuyeuse, me reproche de ne pas avoir essayé d'apprendre à lire et à écrire. A ses yeux je ne suis qu'une pauvre illettrée aux pieds bandés. Je ne suis pas intelligente. Tous mes talents culinaires ou de brodeuse ne me servent à rien. Zan Hua aime cette prostituée qui, d'après lui, est une excellente brodeuse.

- N'as-tu pas remarqué qu'il avait changé depuis des semaines? demanda sa sœur

Elle réfléchit un instant en touchant ses cheveux qui répandaient une odeur de jasmin.

- Oui, attends tu as raison ma sœur. J'aurais dû me douter que quelque chose allait se produire. Il y a une semaine, j'ai aperçu l'oncle de mon mari. Il avait l'air troublé. Il me souriait à peine et son regard s'évadait sur les livres, les fleurs du bureau de Zan Hua. Il m'ignorait. Avant d'apprendre l'affaire dans les journaux, j'ai entendu les servantes dire à voix basse que leur maître s'ennuyait avec moi, parce que j'étais sans instruction. J'ai fondu en larmes et suis montée aussitôt dans ma chambre. Et quand je suis allée dans cette boutique de mode et que j'ai appris le scandale, tu sais ce que m'a dit un ami de Zan Hua?

- Non, ma sœur.

- Qu'il ne s'agissait pas de mon mari. Le journaliste avait confondu son nom avec celui d'un autre fonctionnaire corrompu et immoral qui fréquentait la maison close de Li Ma. Je sais bien que je suis illettrée et que les gens peuvent me tromper facilement. Tu sais ma sœur, je ne suis pas vraiment sans instruction, je sais tenir une maison et m'occuper de mon fils; Quant à mes pieds, ils sont petits et plus beaux que ceux des paysannes aux grands pieds vulgaires. J'ai toujours été aimable envers Zan Hua. Quand je pense que tous les matins je lui présentais du thé et écoutais en silence ses paroles gentilles ou méchantes sur le gouvernement mandchou. J'ai pensé remplir mes devoirs de dame confucéenne. J'ornais mes cheveux de bijoux, mais il préférait en fait les coiffures de ces femmes occidentales. Quand je pense à mes années de mariage avec Zan Hua, je réalise que j'ai appris à me soumettre et à tout accepter. Mais depuis que la presse a répandu ce scandale dans toute la ville, je ne sais pas ce qui s'est passé en moi, je n'ai pas accepté cette humiliation, je me suis rebellée.

Il y eut un silence. Elle repensa à sa jeunesse, au géomancien qui lui avait prédit un mariage heureux avec Zan Hua. Elle regrettait amèrement le temps qui avait volé sa beauté. Quand elle pensait à la jeune courtisane qui séduisait son mari, ses yeux qui d'habitude brillaient de bonheur se transformèrent en joyaux tristes.

Peinée de la voir plongée dans des pensées profondes, son amie interrompit le silence lourd et pesant qui régnait dans la pièce.

— Ma sœur, ton mari devrait être fier de toi. Tu lui as donné un fils, et tu es une bonne mère. Tu as toujours été une épouse dévouée et délicate. Ma pauvre sœur, je savais bien qu'il était bizarre.

— Ah bon?

— Oui, tu sais très bien que ton mari est étrange et qu'il est différent de mon mari confucéen. Le problème avec Zan Hua c'est qu'il a rejeté son éducation traditionnelle et a oublié les livres anciens qui recommandaient la morale.

— C'est vrai ce que tu me dis. Quand mon père a appris qu'il avait étudié dans une école occidentale, il a froncé les sourcils. Zan Hua lui a parlé de son héros, Sun Yat Sen, du parti nationaliste et de tous ces révolutionnaires. Mon père en souffrait car il ne voyait pas l'utilité de ces connaissances étrangères dans la vie d'un gentilhomme chinois.

— Cela explique tout!

— Ma sœur, que me conseilles-tu?

— Accepte sa proposition. Tout le monde verra qu'il est fourbe. C'est un menteur qui rejette Confucius.

Madame Pan acquiesça, se prosterna devant son amie, puis se retira.

Il faisait déjà nuit quand madame Pan retourna chez elle. Elle était rassurée, sa sœur la comprenait, l'épaulait.

Quand elle franchit le seuil de sa maison, elle s'empressa d'aller dans la chambre de son fils. Quand celui-ci la vit entrer, il s'inclina devant sa mère d'un geste paisible.

— Mon fils, asseyez-vous, j'ai à vous parler, j'ai une nouvelle importante à vous annoncer.

— Oui, Mère, qui y a-t-il? répondit-il en s'asseyant dans un des fauteuils en cuir.

— Comme vous êtes beau mon fils, dit-elle en regardant son visage. Vous ressemblez à votre père.

Ce matin-là, son fils portait une veste grise et un pantalon noir, ses cheveux étaient coupés courts. Sa peau brune, olivâtre luisait dans la lumière du jour. Il régnait entre eux une grande affection. Il avait plus confiance dans la sagesse maternelle que celle paternelle.

— Alors Mère, qu'avez-vous à me dire de si important? dit-il en se frottant les mains.

— Eh bien mon fils, votre père a décidé de prendre une concubine.

— Quoi? Que dites-vous, Mère?

— Oui, votre père m'a proposé de prendre Chiu Xin comme sa nouvelle concubine.

— Avez-vous accepté?

— Oui, dit-elle en baissant les yeux.

Son fils fut stupéfait.

- Mais mère, ce n'est pas possible ce que vous me dites. Mon père s'oppose aux hommes qui prennent des concubines. Il les méprise. Il recommande la fidélité et désapprouve la polygamie.
- Je sais.. dit elle en baissant les yeux.
- Pourquoi Mère avez-vous accepté? Vous auriez dû m'en parler avant de prendre une telle décision.
- Mon fils, des raisons personnelles expliquent ma conduite. Mais je voudrais que vous, mon fils, vous acceptiez sa concubine dans la famille, que vous respectiez la décision de votre père, et que vous aidiez la maisonnée à l'accepter, lorsque la nouvelle en sera connue. Il y aura des rumeurs sur moi, c'est naturel. Je serai vue comme une mauvaise épouse.
- Je soutiendrai votre dignité. Dites- moi, Mère, que fait Chiu Xin?
- Eh bien...
- Quoi? Que fait-elle?
- Eh bien c'est une ancienne courtisane.

Les mots de sa mère l'assourdirent comme un fracas de tonnerre.

- Vous plaisantez, Mère, ce n'est pas sérieux?
- Je vous en supplie mon fils, acceptez-la! Ne vous énervez pas! Respectez le choix de votre père et n'enfreignez pas l'obéissance filiale!
- Savons nous ce que cette courtisane nous apportera?
- Eh bien, elle pourra donner à Zan Hua un fils, et à vous un frère.

Il soupira puis dit sur un ton nonchalant:

- Mère, vous êtes libre, après tout. Comme dit Confucius, quand père et fils sont d'accord, la famille prospère.

A ce moment là, la bonne apporta le riz sucré avec du bœuf. Chacun parut enchanté à l'apparition du plat savoureux.

Quelques jours plus tard, madame Pan retourna chez son amie pour lui demander d'écrire une lettre à Zan Hua. Lorsque celui-ci la reçut, son cœur bondit. Son épouse avait accepté Chiu Xin comme concubine.

Marie-Laure de Shazer

32 - NOUVELLE VIE A SHANGHAI ET NOUVELLE IDENTITÉ

Jamais le soleil ne voit L'ombre. - Léonard De Vinci

Pour calmer les rumeurs, Zan Hua annonça à ses amis que Chiu Xin était devenue sa concubine et qu'il avait décidé d'emménager à Shanghai. Pour fêter cet événement heureux il organisa une cérémonie. Mais cela ne fut pas facile de faire venir ses amis de An Hui. Après la mort du général Yuan Shi Kai en 1916, des conflits entre les seigneurs de la guerre éclatèrent et se propagèrent dans l'empire du milieu. Le pays était divisé entre deux cliques principales: la clique de An Hui dirigée par Duan Qi Rui et celle de Zhi li dirigée par Feng Guo Zhang. Les seigneurs se disputaient le pouvoir à Pékin.

Zan Hua dut attendre le début de la fête de la lune pour célébrer son mariage avec Chiu Xin.

Ce soir là, Chiu Xin, la tête ceinte d'une éblouissante coiffure ornée de bijoux et de fleurs, monta dans un palanquin drapé de rouge. Les porteurs traversèrent les rues en effleurant le sol, sans une secousse, dans un accord parfait. Lorsque le palanquin fut posé devant l'hôtel où était organisé la cérémonie, Chiu Xin écarta délicatement les rideaux, et un des serviteurs s'empressa de l'aider à descendre de la voiture, puis la conduisit dans la salle où se trouvaient les invités. Tout le monde se prosterna à sa vue étincelante. Emue de cet accueil chaleureux, elle les salua. Des larmes de joie semblables à des cascades de perles coulaient sur ses joues poudrées.

Zan Hua avait invité toute sorte d'amis, des néo confucéens, des communistes et des nationalistes. Son patron fut étonné quand il apprit que la cérémonie du mariage de la deuxième épouse de son employé se déroulait au milieu de la nuit. Il se demandait si Chiu Xin était veuve. En effet selon la coutume, si une femme voulait se remarier, elle ne pouvait le faire que pendant la nuit.

Ses amis révolutionnaires furent aussi étonnés.

— Penses- tu qu'il a honte de Chiu Xin? demanda l'un d'entre eux à Chen du Xiu

— Non, je ne le pense pas. Répondit-il.

Ils furent encore plus abasourdis quand Zan Hua demanda de poser un chapelet de pétards sur le seuil de la porte.

— Est- il superstitieux? demanda son ami Peter à un autre invité nommé Bei.

— Je ne le crois pas, mais je pense qu'il respecte les coutumes anciennes car il a invité des conservateurs. Au fait pourquoi me poses-tu cette question?

— Eh bien les pétards sont là pour faire chasser les mauvais esprits.

— Peut-être, après tout, suggéra Peter, qu'il veut préserver Chiu Xin des influences néfastes et des mauvais esprits. Cette pauvre fille a eu tellement de malheurs que Zan Hua veut la protéger.

Pendant que les invités se divertissaient, Chiu Xin repensait à son passé. Son oncle l'avait trahie, vendue comme prostituée; elle n'avait pas connu le monde extérieur, Cao Lan était partie pour épouser un escroc, elle avait été battue par Li Ma. Mais elle chassa vite ses idées noires quand ses yeux croisèrent le visage de Zan Hua qui rayonnait de joie. Celui-ci dansait, chantait, riait. Il était enfin heureux d'épouser la femme qu'il voulait. Mais cette belle soirée fut interrompue par l'arrivée d'un invité indésirable: M. Gao. Il était venu féliciter la petite brodeuse, il lui avait même apporté des cadeaux.

— Félicitations, madame Pan. dit il en s'avançant.

Zan Hua fit signe de continuer la fête et de lui servir des mets et du vin.

Il aurait bien voulu le chasser, mais il y renonça, il se dit qu'il avait contribué à la libération de Chiu Xin.

Avec la venue de M. Gao, la soirée se détériora. Il buvait tellement qu'il s'adressait d'une façon impolie à Chiu Xin.

— Bravo madame la Courtisane! Vous êtes libre! Vive la République et le Président fantoche Sun Yan Tsen.

Au début les invités ignorèrent ses insultes, mais il continua:

— Alors, Madame la courtisane, vous allez ouvrir un bordel comme Li Ma. Si vous avez besoin d'un conseiller de filles de joie, pensez à moi. Je pourrai acheter des filles orphelines vierges et nous pourrons nous enrichir. Vive la République, vive les bandits de nationalistes.

Ces mots choquèrent tellement les révolutionnaires et les nationalistes présents dans la salle, ils l'invitèrent à les suivre dans une autre pièce.

— Je vais être franc avec vous, dit l'un d' eux. Nous sommes des intellectuels qui respectons toutes les opinions, car nous croyons en la liberté d'expression. Mais vous devez mesurer la portée de vos mots, Chiu Xin est une femme impulsive, ne la provoquez pas. Vous savez comment sont les femmes chinoises occidentalisées qui fréquentent les bandits révolutionnaires que nous sommes, ce sont des tigresses, des meurtrières. Elles peuvent vous tuer avec les fusils des diables étrangers. Si vous ne vous pliez pas à nos règles, nous n'irons certes pas chercher les gardes de votre respectueuse patronne Li Ma, nous ferons appel à l'armée révolutionnaire du pays.

M. Gao eut tellement peur qu'il se précipita vers la sortie.

— Ils sont fous, ces chinois occidentalisés! cria t-elle.

Après son départ, les visages des convives luisaient sous la lumière argentée des lampes.

— Ce n'est rien, dit Zan Hua à Chiu Xin. Il avait seulement trop bu.

Chiu Xin s'était reprise, elle aurait voulu l'étrangler, lui donner des coups, mais elle s'était dit qu'elle ne devrait pas se disputer en un tel jour.

— Tu as raison, dit elle.

Elle lui prit la main et ils dansèrent, chantèrent et parlèrent ensemble de leur avenir.

La lune était déjà haute lorsque les invités quittèrent l'hôtel. Des larmes de joie perlaient dans leurs yeux.

Zan Hua emmena Chiu Xin dans la chambre nuptiale.

Avant de retirer sa robe de mariée, il lui demanda de s'approcher.

– Regarde ces deux caractères, Yu Liang, que veulent-ils dire?

– Jade, gentil, joli.

– Oui, tu es jolie comme du jade, c'est ton nouveau nom.

Ses amis l'avaient aidé à choisir ce nouveau nom qui convenait bien car selon eux, son visage ressemblait à du jade pur et innocent.

Ils prirent tous les deux un pinceau pour écrire son nouveau nom. Assise sur son lit, elle caressa les deux caractères, comme si elle avait peur de ne plus exister sans eux.

Le nom de Chiu Xin s'effaçait de sa mémoire comme une tache délébile. Sa nouvelle identité lui permettait de s'ouvrir à une vie nouvelle semblable à une fleur.

Le lendemain, Zan Hua fit apporter du thé et des galettes de riz, il y versa lentement le thé, fraîchement infusé, et le lui présenta des deux mains.

– C'est nouveau dit elle, je pensais que seules les femmes devaient servir les hommes.

– N'oublie pas, YU LIANG, que la société à changé et que nous sommes tous égaux. Ah j'ai oublié de te dire que je vais recruter une servante.

– Zan Hua, je sais que tu veux que quelqu'un s'occupe de moi, mais je ne veux pas de bonne. Je préfère faire le ménage moi même.

Il réfléchit et acquiesça.

Quand ils eurent fini de boire leur tasse d'eau bouillante où flottaient des feuilles de lotus, Zan Hua sortit de sa poche un fil rouge:

– Qu'est ce que c'est? demanda Yu Liang en écarquillant les yeux.

– C'est pour toi.

– Et pourquoi me donnes-tu un fil rouge? As tu peur que je m'échappe de ta belle demeure et que je revienne chez Li Ma? dit elle en riant.

– Non, ce n'est pas du tout cela.

– Alors, c'est quoi ce fil rouge?

– Le fil rouge que tu vois relie deux êtres destinés à s'aimer, quelles que soient la distance et les différences de classe sociale qui les séparent. As-tu entendu parler de la légende du fil rouge?

– Non!

Alors il se mit à lui raconter l'histoire:

- Un soir, un jeune homme nommé Wei Gu arriva devant une auberge. Près de l'entrée, dans la clarté de la nuit, se trouvait un vieillard qui consultait un registre. Intrigué, Wei Gu s'approcha et lui demanda:

«Que contient ce registre?»

- Le vieillard répondit:

«Toutes les unions matrimoniales du monde sont inscrites dans ce registre.»

- Voyant que le vieillard tenait un sac de toile, le jeune homme lui dit:

« Que contient votre sac? »

«Ce sont des fils de soie rouge qui, une fois attachés aux pieds de deux personnes, les vouent à être époux, quelle que soit la distance sociale ou géographique qui les sépare à cette heure, même si leurs familles sont ennemies jurées.»

«Vraiment! Alors dites moi quelle fille j'épouserai.»

«Contre le mur nord de l'auberge, il y a l'étal d'une vieille marchande de légumes. Ta future épouse, c'est sa petite-fille.»

- Le jeune homme haussa les épaules et s'éclipsa; il ne croyait pas du tout le vieillard. Mais comme il était curieux, le lendemain, il se leva très tôt et alla voir la marchande de légumes. Quand il aperçut la petite fille, il s'écria: «je ne vais pas épouser ce laideron, c'est une blague.». Il fut tellement énervé, que lorsque la jeune fille passa devant lui, il la poussa et la fit tomber sur le sol, renversant les fruits. Quelques années s'écoulèrent. Wei Gu se maria à une jeune fille qu'il n'avait jamais vue. Dans l'ancien temps, les mariés ne se connaissaient pas et l'homme découvrait le visage de son épouse le jour des noces. Lorsqu'il ôta le voile de la jeune fille, Wei Gu fut surpris de voir sa belle épouse qui portait une mouche entre les sourcils. Intrigué, il se tourna vers elle et lui dit : «d"où vient cette cicatrice», alors la jeune fille lui expliqua « quand j'étais petite, je tenais souvent compagnie à ma grand-mère qui était une marchande de légumes. Un jour, alors que je l'aidais à ranger les fruits, un voyou m'a fait tomber sur le front et j'en ai gardé une cicatrice. » Wei Gu dut alors se rendre à l'évidence: Sa femme était bien la petite fille de la marchande de légumes et le vieillard était donc un dieu. Il raconta son histoire à tout le monde et le vieillard sous la lune devient une divinité.

Emue, Yu Liang embrassa Zan Hua et ils passèrent toute la journée à se promener dans le parc, et à visiter la ville de Shanghai qui était si différente de An Hui. Elle fut surprise du changement. Les jeunes filles ne se bandaient plus les pieds et étaient fières de montrer leurs pieds nus. Les musiciens jouaient de la musique étrangère. Les femmes portaient des robes largement fendues qui laissaient voir le haut des jambes. Certaines d'entre elles s'habillaient comme des femmes européennes. Elles portaient des diamants et des robes qui s'arrêtaient aux genoux. Yu Liang fut séduite par la mode de Shanghai. Elle se mit à porter des robes mandchoues. Elle coupa très court ses cheveux pour montrer qu'elle était une femme égale à l' homme. Cependant, elle se

sentait seule dans l'appartement. Pour ne pas l'isoler du monde, Zan Hua embaucha un nouveau professeur d'écriture qui enseignait tous les jours à Yu Liang la poésie et la calligraphie. Elle éprouvait un vif plaisir à apprendre le symbolisme de la nature.

Les fleurs fanées évoquaient la fuite du temps et la perte de la beauté. Elles étaient comme les hommes. La lune exprimait la solitude. Les saisons passaient et revenaient. Les tempêtes, les orages symbolisaient la cruauté de la nature. L'eau et le lac signifiaient la tranquillité.

Dans son jeune âge on lui avait enseigné le taoïsme et le confucianisme. Elle aimait les pommes, les oranges et les abricots parce qu'ils symbolisaient la beauté féminine. Elle savait que la célèbre concubine Yang Gui Fu fut appelée la pomme paradisiaque. On lui avait aussi appris que l'empereur distribuait des oranges à ses ministres pour leur souhaiter une bonne année. Elle fut surprise de connaître l'histoire cachée du mot orange en chinois. Selon la légende, on donna deux oranges à un garçon, nommé Ju Zi. Mais fidèle à la piété filiale, il préféra les donner à sa mère. Et depuis ce jour, on offre des oranges aux enfants.

Yu Liang en offrait au fils de Zan Hua pour l'encourager à étudier.

Tous les jours, après avoir révisé ses cours et calligraphié des mots, elle regardait un homme qui peignait. Cet homme était son voisin et se nommait Hong.

Il était professeur à l'institut d'art de Shanghai et passait son temps à peindre la nature ou des portraits comme Renoir.

Mais un jour, tandis qu'il regardait dans le miroir tout en peignant son portrait, un visage envahit toute la surface réfléchissante. Il se retourna et aperçut Yu Liang qui l'observait, Il dit alors:

— Pourquoi m'espionnez-vous madame?

— Je ne vous espionne pas monsieur. Je vous regarde seulement peindre.

— Et pourquoi madame?

— Parce que vous savez peindre de beaux portraits. J'ai l'impression de voir des photos.

— Dans ce cas madame, venez chez moi vous seriez mieux pour me voir peindre.

Arrivée chez lui, Yu Liang découvrit un décor somptueux de tableaux de Manet et Monet. Monsieur Hong avait lui-même reproduit les tableaux de ces grands peintres impressionnistes. Elle crut qu'il s'agissait de photos et fut séduite par leur réalisme.

La rencontre avec ce professeur lui permit de s'immerger dans le monde impressionniste. Un jour qu'elle contempla les tableaux de nus de Cézanne, Manet, et Seurat, poussé par la curiosité, il lui demanda

— Trouvez-vous cela obscène?

— Non, répondit-elle.

— Bien, regardez cette peinture maintenant , c'est l'Olympia de Manet, la femme nue représente le corps de toutes les femmes, y compris les courtisanes. Et oui, madame Pan, toutes les

femmes ne sont pas Vénus. Aucun Chinois n'a peint des femmes nues. Je l'ai fait un jour et ma femme a aussitôt jeté mon tableau. Avez-vous entendu parler de Liu Hai Su?

- Non, dit Yu Liang.
- Il invite des modèles à poser nus dans les classes d'art, ce qui va à l'encontre des préceptes de Confucius. C'est une révolution dans l'art!
- Fut-il facile pour lui de trouver un modèle nu?
- Non, cela fut difficile pour lui. Au début il ne trouva qu'un jeune garçon de quinze ans qui accepta de poser nu. Il avait besoin d'argent. Il le regretta bien vite dès qu'il pénétra dans la classe, mais Liu Hai Su l'aida à se détendre pour enlever ses vêtements et il le fit. Il fut le premier modèle nu en Chine.
- Maître Liu Hai Su a t-il trouvé ensuite une poseuse nue?
- Oui, mais elle ne fut pas chinoise, c'était une biélorusse.
- Et n'y a t-il pas eu une Chinoise qui osa se dévêtir?
- Oui, Liu Hai Su finit par trouver une fille de notre pays pour poser nue avec des étudiants habillés en costume occidental. Quand son père fut mis au courant, il la battit tous les jours.
- Le public sait-il ce qu' a fait Liu Hai Su?
- Bien sûr que oui! Quand il fut informé par les journalistes, les néo confucéens, les pudibonds ils clamèrent que le directeur de l'école exposait des femmes nues, il fut traité de peintre sale, de provocateur et d' immorale. Il fut aussi accusé de trahir l'art des grands peintres chinois. On a fermé son école pendant des mois, mais il s'est battu pour la rouvrir.
- Mais pourquoi avions- nous décidé de peindre le nu? Qui nous a donné cette idée?
- Le Japon.
- Le Japon!
- Oui, comme le Japon est ouvert aux connaissances de l'Occident et a importé ses technologies, des artistes se sont intéressés aux peintres européens comme Goya, Manet et Degas et ont exposé quelques unes de ses œuvres.
- Comment a réagi le public?
- Croyez-moi Yu Liang, au début les visiteurs se mettaient à rire en découvrant les peintures de nus de Goya, la Maja nue, de Manet, L'Olympia et le déjeuner sur l' herbe, de Degas *Attente d'un client*.
- Mais le gouvernement avait t-il permis qu'on expose ces tableaux?
- En fait il a toléré, mais peu de temps, en 1893 le gouvernement japonais a interdit à un des tableaux du peintre Kuroda Seiki, la toilette du matin, que celui ci exposé à Tokyo, parce qu'on voyait les poils pubiens dans la glace! Depuis 1901, les autorités ordonnent qu'on recouvre les bas ventre de tous les nus présentés dans le cadre d'une exposition. Vous voyez,

le nu n'est pas très bien accepté en Chine ou au Japon, même ma femme a honte de mes peintures. Elle pense que je suis vicieux, alors je range soigneusement mes tableaux dans mon atelier que je ferme à clef. Venez, je vous invite à aller voir mes peintures.

Yu Liang se leva et se dirigea avec lui vers la pièce où se trouvaient les tableaux des peintres occidentaux.

– Ces tableaux, sont-ils des reproductions?

– Bien sûr! C'est moi qui les ai reproduits

– C'est magnifique, on dirait vraiment des photos. dit Yu Liang.

Monsieur Hong sourit, puis demanda:

– Dites-moi avez -vous entendu parler des impressionnistes?

– Non, fit elle.

– Alors venez demain matin chez moi et je vous parlerai de la vie de ces peintres révolutionnaires qui ont osé défier l'art des grands maîtres et l'académie des Beaux Arts.

Elle se prosterna devant lui et heureuse de sa rencontre avec monsieur Hong, elle se dirigea d'un pas gai et rapide vers la sortie. De retour chez elle, elle s'empressa de raconter sa visite chez le professeur d'art et les reproductions des tableaux des Impressionnistes. Elle savait dans son for intérieur que sa vie allait changer.

Marie-Laure de Shazer

33 - LA VIE DES IMPRESSIONNISTES INSPIRE PAN YU LIANG

Le dessin n'est pas la forme, il est la manière de voir la forme. -
Degas

Pan Yu Liang s'était levée de bonne heure de son lit, enfilant sa nouvelle robe brodée de fleurs. Elle regarda le soleil qui envoyait ses rayons cuivrés sur les plantes de son jardin.

De son air calme, elle s'assit sur sa chaise rougeâtre. Devant le miroir incliné de sa coiffeuse, elle peigna ses longs cheveux noirs et raides. Elle posa sur ses joues pâles du rouge Vermillon. Elle releva ses cheveux et y glissa deux épingles de jade. Ensuite elle humecta ses mains d'huile parfumée et les passa sur sa tête.

Quand elle eut fini d'arranger sa coiffure, elle ouvrit le tiroir de sa coiffeuse, et en tira les boucles de perles blanches qu'elle fixa à ses oreilles. Elle jeta un dernier coup d'œil dans la glace avant de sortir, puis elle alla d'un pas ferme et majestueux dans la cuisine. Mais elle soupira en voyant que Zan Hua avait recruté une servante, contre son gré. Pan Yu Liang aimait faire le ménage et la cuisine car, lorsqu' elle était chez Li Ma, les tâches domestiques étaient un moyen pour elle de s'évader, d'oublier ses malheurs.

La servante accourut dans la cuisine, elle avait entendu les souliers de sa maîtresse claquer sur le sol.

– Je vous remercie madame, mais je sais préparer du thé. dit Yu Liang d'un ton sec.

– Madame Pan, votre mari a insisté que je devais vous servir, autrement je serais renvoyée.

– Bon, bon, fit Yu Liang. De toute façon je savais bien que mon mari allait embaucher une bonne. Il ne veut pas que je reste seule.

– Que comptez-vous faire aujourd'hui? demanda la servante.

– Je vais rendre visite au professeur Hong.

– Oh, vous parlez bien du professeur Hong qui habite dans l'autre bâtiment?

– Oui, c'est cela. Vous le connaissez?

– Bien sûr que oui! Je fais le ménage chez lui et son épouse m'interdit d'aller à son atelier car il paraît qu'on peut y trouver des peintures de femmes nues.

La servante s'approcha et souffla

– C'est un peintre pervers qui enseigne dans une école d'art! Il collectionne des peintures des étrangers. Faites attention madame Pan, il est vicieux.

Yu Liang dissimula un sourire.

– Ne vous inquiétez pas! dit-elle à la bonne.

Mais celle-ci n'était pas rassurée. Elle se sentait très nerveuse. Elle craignait pour la pauvre Yu Liang et se demandait ce qu'allait faire sa patronne avec ce pervers qui ne peignait que des femmes nues occidentales.

Depuis des années la bonne avait travaillé pour Zan Hua. Elle connaissait très bien son patron et approuvait son union libre avec Yu Liang. Il la payait bien et elle avait droit à des vacances. Il la laissait voir sa famille pendant la fête de la lune. Il ne criait jamais ou ne la réprimandait pas quand elle oubliait d'épousseter son bureau. Depuis le départ de Zan Hua, sa première épouse avait passé à son fils le gouvernance de la maison et de tous ses occupants. Comme Zan Hua avait besoin d'une servante dans sa maison de Shanghai, la servante accepta de travailler pour lui.

— A présent, je dois y aller, dit Yu Liang en reposant sa tasse de thé.

— Bien entendu, répondit la servante. Mais attention au peintre pervers!

Elle sourit puis sortit de la maison. Yu Liang se sentait prête pour cette journée.

Elle se dirigea d'abord dans le jardin et cueillit des orchidées.

Quand elle entra et se présenta au professeur Hong, la servante s'empressa de mettre les plantes dans un vase de porcelaine bleue.

Yu Liang s'assit, en roulant ses quelques mèches autour de son doigt. Elle se sentait un peu nerveuse. Elle ne connaissait rien du monde impressionniste.

— Madame Pan, je suis si content de vous revoir et de vous parler de ces grands peintres impressionnistes et révolutionnaires.

— Merci, je vous avais promis de venir.

— Avez-vous déjà rencontré des étrangers?

— C'est à dire? Des Mandchous, des Coréens, des Japonais?

— Non, des Occidentaux.

— Ah oui, j'en ai vu quand j'étais petite avec ma mère. C'étaient des missionnaires qui avaient le teint très malade et de grands yeux gris. Mère me disait qu'ils avaient de grands nez et qu'il fallait se méfier d'eux.

— Oui, c'est bien cela ils sont différents des hommes chinois. Cela vous dérangerait- il que je vous montre les portraits de ces fameux peintres impressionnistes et vous dise comment ils se sont rencontrés?

— Pas du tout! J'accepte volontiers.

— Attendez-moi un instant

Alors il alla vers son atelier, et revint au bout d'un moment avec des petites reproductions qu'il posa sur la table.

— Voici les portraits des impressionnistes que j'ai élaborés en l'absence de ma femme. En effet, je dois les cacher, parce qu'elle en a peur. Elle est horrifiée de les voir. Vous savez je ne lui

en veux pas. C'est une femme sans instruction qui vient de la campagne. Malgré nos divergences de points de vue sur l'art occidental, je l'apprécie beaucoup, mais que voulez-vous c'est difficile de discuter avec elle, alors je m'enferme dans mon monde impressionniste.

— Ah! Je comprends.
— Comme ma femme est partie aujourd'hui voir sa famille, j'en profite pour vous montrer les portraits de ces grands peintres que j'ai faits. Savez-vous comment les voisins me surnomment?
— Non.
— Le pervers sexuel! Avez-vous peur de moi, madame Pan?
— Non, bien sûr que non. Vous semblez être un homme très convenable.
— C'est étrange. Toutes les femmes que je rencontre se méfient de moi quand elles apprennent que je peins des femmes nues. Que faisiez-vous avant?

Elle hésita.

— Pas la peine de le cacher! dit monsieur Hong. Je sais tout sur vous. J'ai lu la presse qui parlait de votre passé de prostituée.
— Ah, vous êtes au courant! dit Yu Liang en baissant les yeux.
— Oui, mais ne vous inquiétez pas je vous admire d'apprendre les idéogrammes. Beaucoup de femmes ne veulent même pas essayer. Malgré l'instauration de la Nouvelle République, elles pensent qu'elles ne valent rien. Il nous faudrait en fait une femme peintre moderne qui révolutionne notre société masochiste. Qu'en pensez-vous, madame Pan?
— Oui, Euh... répondit Yu Liang qui ne savait pas quoi répondre. Que signifie le terme impressionniste? demanda Pan Yu Liang.
— Eh bien ce terme a pour origine l'anecdote suivante: les peintres reprirent le mot impressionniste, une injure qui leur était adressée par leurs détracteurs et en firent leur titre de gloire. Quand on dit impressionniste, on pense au réel et aux couleurs vives et gaies.
— Pourquoi dit-on cela? demanda Yu Liang
— Parce que les peintres impressionnistes peignent en plein air et privilégient les couleurs pâles, vivantes et les jeux de lumière. Ils s'opposent à la tradition académique des grands maîtres qui peignent dans leurs ateliers et utilisent des couleurs sombres.
— Que peignent-ils vraiment?
— Eh bien le plus souvent des scènes de la vie quotidienne et des paysages. Il sont différents des grands maîtres qui peignent des batailles du passé, des scènes historiques et mythologiques.
— Ont ils été appréciés?

- Pensez-vous, pas du tout. Comme ils rompaient avec les traditions et aux grands peintres classiques, ils furent fustigés, salis, humiliés par la critique et le public.
- C'est passionnant ce que vous me dites, j'ai hâte d'en connaître plus
- Je vous remercie de votre intérêt, madame Pan.
- Pouvez vous me dire comment les peintres impressionnistes se sont rencontrés, dans quels instituts ils étudièrent et qui furent leurs professeurs?
- Eh bien commençons par Monet, dit il en lui montrant le portrait du peintre.

Yu Liang écarquilla les yeux. Monet avait une grande barbe argentée comme celle de Confucius.

- Alors dites-moi qui était ce peintre?
- Eh bien, Monet était issu d'une famille de commerçants. Il apprit très tôt la peinture et dès l'âge de quinze ans il se mit à vendre des caricatures. Un jour qu'il se rendait dans une librairie il fit la connaissance de M. Boudin, un peintre naturaliste. Impressionné par le talent du jeune homme, M. Boudin lui proposa de regarder le paysage, la campagne et lui apprit à peindre la nature, les collines, l'eau, la lumière du jour, le coucher du soleil etc.
- Quelle heureuse circonstance! Le hasard fait bien les choses. Monet a eu vraiment de la chance. Sa vie a dû être facile.
- Oui, mais vous allez voir, il lui a fallu se battre.
- Ah bon?
- Oui, il perdit sa mère peu après, et sa vie paisible bascula. Il ne voulait plus aller à l'école et annonça à son père qu'il ne passerait pas les examens de fin d'année, celui-ci furieux, tempêta contre sa décision.
- Alors çà alors, je pensais que les occidentaux étaient libres de faire ce qu'ils voulaient. En fait, en Europe, les parents issus d'un milieu bourgeois ou aisé décident de l'avenir de leurs enfants.
- Oui, mais grâce à l'intervention de sa tante Lecadre, une passionnée d'art, il se résolut à le laisser étudier à l'académie Suisse. A cette époque, des maîtres, nullement convaincus que le programme de l'académie exclusivement orienté vers le Prix de Rome fut le meilleur moyen de faire de bons artistes, avaient ouvert leurs ateliers pour favoriser les nouvelles techniques et les talents originaux. Tel était le cas du professeur Suisse, un ancien élève de David, qui ouvrit son atelier avec modèles vivants au coin du quai des orfèvres, dans le but de préparer les élèves au concours d'entrée des Beaux-arts de Paris.
- Ah mais il y avait des professeurs non conformistes.
- Oui madame Pan et pour les jeunes artistes ardents à devenir peintres, l'école des Beaux-arts apparaissait comme une étape essentielle et obligée. Sous Napoléon III elle était hiérarchique et traditionnelle.
- Et que faisaient les élèves dans les cours?

- Eh bien ils se formaient eux-mêmes et passaient leur temps à copier les tableaux des grands maîtres comme Leonard De Vinci, Goya, Rembrandt, Rubens etc..
- Et à quoi ressemblait l'atelier du professeur Suisse? demanda Yu Liang.
- C'était une vaste pièce dont les murs, peints en gris, située au deuxième étage d'une vieille maison dont le locataire était un dentiste qui arrachait les dents pour 20 sous. Monet assistait tous les jours aux cours dispensés par le professeur Suisse.
- Qui rencontra-t-il chez Suisse?
- Monsieur Hong lui prit un autre portrait
- Oh encore un barbu! s'exclama Pan Yu Liang. Qui est ce?
- C'est Pissarro! Connu comme l'un des «pères de l'impressionnisme», il a peint la vie rurale française, en particulier des paysages et des scènes représentant des paysans travaillant dans les champs. Il est également connu pour ses scènes de Montmartre. Né dans une famille de commerçants, sa mère lui communiqua son goût pour les grands maîtres. Elle l'emmenait souvent au Louvre pour regarder les étudiants qui copiaient les tableaux. Après avoir vécu un temps au Venezuela, il retourna en France pour étudier à l'Académie Suisse. La rencontre avec Monet lui permit de développer son talent de peintre impressionniste.
- En fait, monsieur Hong, les étudiants qui allaient aux Beaux-arts ne faisaient que reproduire les grands maîtres.
- Exactement.
- Y avait-il un autre peintre avec qui il s'entendait bien dans la classe?
- Oui, bien sûr! Parmi les étudiants qui suivaient les cours chez Suisse, se trouvait Cézanne. Mais même si ses camarades de classe se moquaient des dessins sombres et bizarres de Cézanne et de son accent venu du sud de la France, Pissarro l' appréciait.
- Qui était- il?
- Cézanne longuement ignoré en son temps est devenu celui dont le regard a inventé la peinture moderne. Il naquit en 1839, l'année de l'invention de la photo. Fils de banquier, il s'initia très tôt à la peinture. Dans son jeune âge, il passait son temps à dessiner en compagnie du romancier, Zola, né comme lui à Aix en Provence. Le climat, la luminosité, et la pureté du ciel permettaient à Cézanne de peindre en plein air. Après avoir étudié à la faculté de droit, il abandonna ses études pour suivre des cours à l'Académie Suisse dans la classe de Nu, faisant également des copies des anciens maîtres comme Rubens ou Poussin au Louvre. Il échoua plusieurs fois à l'école des Beaux-arts de Paris, ce qui le rendait malheureux et dépressif. Chaque fois qu'il échouait ou qu'il était abattu, il prenait un couteau et en détruisait ses toiles.
- Ah bon? c'est terrible! Comment Cézanne s'est il sorti de ce mauvais pas?
- Cela ne fut pas facile car Cézanne était perçu comme un peintre étrange qui peignait des scènes violentes, sexuelles et des natures mortes. De 1872 à 1883, l'immense majorité du public ne comprenait pas sa peinture et se moquait de son travail. Les gens et les journalistes

pensaient qu'il était fou et qu'il n'avait pas de talent. Heureusement pour lui, Pissarro l'appréciait, l'encourageait et l'aida à surmonter toutes les moqueries qu'il subissait. Je pense que cela fut Pissarro qui influença Cézanne à s'initier aux techniques des impressionnistes.

— Pourquoi Cézanne et Pissarro s'appréciaient-ils autant? demanda Yu Liang

— Parce que Pissarro et Cézanne avaient beaucoup de points en commun: une origine bourgeoise, une rébellion contre l'autorité paternelle pour obtenir l'autorisation de réaliser leur vocation de peintre, soutenus en cela par leurs mères toutes deux d'origine créole, le sentiment d'être des étrangers à Paris, l'un de nationalité danoise venu des Antilles danoises, l'autre français d'Aix-en-Provence au très fort accent méridional. Voilà ce que je sais de Pissarro!

— C'étaient donc des originaux.

— Oui et cela a joué contre eux toute leur vie.

Puis M. Hong lui montra un autre portrait

— Oh, on dirait un dandy, un aristocrate.

— Vous avez raison, c'est Edouard Manet.

— Je suppose qu'il est issu d'un milieu aisé et qu'il devait être un bon élève?

— Oui, il était issu de la haute bourgeoise, mais c'était un élève très moyen. Il tenta de faire carrière dans la marine, mais après avoir échoué deux fois aux concours d'entrée à l'école navale, il annonça à son père qu'il souhaitait devenir peintre. Celui-ci fut tellement inquiet du choix de son fils qu' il le fit embarquer à l'âge de seize ans, contre son gré, à bord du navire" Havre et Guadeloupe" en qualité de peloton. Malgré les recommandations de monsieur Manet Père au capitaine d'empêcher son fils de dessiner, ce dernier demanda à Edouard Manet de donner des cours de dessin aux marins afin de les distraire. Manet en fut ravi. Dès son retour, son père le laissa devenir peintre à condition qu'il prenne des cours avec le peintre académique Thomas Couture, ce qui était pour lui un gage de réussite.

— Qui était Thomas Couture?

— Thomas Couture! C' était un peintre d'histoire français qui fut médaillé en 1847 pour son tableau "Les Romains de la décadence". Malgré son immense talent, il manqua six fois au concours du prix de Rome, avant de l' obtenir enfin en 1837. Le 11 novembre 1848 il fut élevé au rang de chevalier de la Légion d'honneur. Comme il était devenu célèbre et apprécié dans les milieux artistiques et académiques, Thomas Couture ouvrit un atelier indépendant qui concurrençait l'école des Beaux-arts de Paris en formant les meilleurs talents de la peinture historique.

— On est loin de la liberté impressionniste! s'exclama Yu Liang.

— Vous ne croyez pas si bien dire.

— Comment étaient ses cours? demanda Yu Liang.

– Eh dans ses cours, Thomas Couture était cynique, vaniteux et arrogant; il traitait les autres peintres de barbouilleurs. Quand il parlait de Delacroix et Ingres, il disait:

«Delacroix est un pauvre plagiaire, une aberration, un monstre, un copiste! Et Ingres est juste un petit peintre romantique.»

– En effet, il était médisant. Et Manet s'entendait- il avec son professeur?

– Au début, Couture communiqua son amour des Maîtres anciens à Manet mais leurs relations amicales prirent fin lorsqu'il s'aperçut que son élève avait abandonné le goût que nourrissait son professeur pour les scènes historiques et qu'il préférait des scènes de sujets anecdotiques. Pour montrer qu'il rompait avec le style académique et qu'il souhaitait marier les thèmes des maîtres anciens et les scènes de la vie courante, ou prises sur le vif, Manet osa un jour vêtir son modèle d'un costume de ville et non d'un drap à l'antique comme faisaient les grands maîtres. Quand Couture vit son œuvre, il lui dit:

– Monsieur Manet, vous ne serez que le Daumier de votre temps.

– Comment a réagi Manet à cet affront? interrompit Yu Liang.

– Eh bien figurez vous qu'il fut flatté.

– Ah Bon!

– Oui, Daumier était très connu pour ses caricatures d'hommes politiques et ses satires du comportement de ses compatriotes. Manet appréciait ce dessinateur prolifique, auteur de plus de quatre mille lithographies! A partir de ce moment, Couture et Manet se disputaient sans cesse. Je dois dire que Thomas Couture n'eut pas toujours la vie facile avec Manet. Celui-ci contestait son enseignement académique et il rejetait entre autres les teintes sombres et l'éclairage funèbre que Thomas Couture conseillait.

– Oh là là le pauvre Manet n'a dû pas rester longtemps dans l'atelier de Couture.

– C'est ce qu'on pourrait croire en effet, dit Hong. Pourtant, malgré ses rapports conflictuels avec son professeur, Manet fréquenta son atelier pendant six ans et demi. Il faut dire que pendant ses études, Manet voyagea et visita les musées italiens, espagnols, hollandais et allemands où il passait son temps à copier les grands maîtres. Il rêvait d'être "un peintre de musée". Malheureusement pour lui, il fut rejeté, incompris, critiqué durant toute sa vie car ses tableaux étaient vus comme provocateurs, ou trop réels. Manet espéra toute sa vie d'être accepté par les membres du jury, mais la plupart de ses œuvres furent ignorées.

– Et qu'est devenu Couture?

– Eh bien un jour Couture ferma son atelier et passa son temps à vendre ses tableaux aux Américains, férus de l'histoire de Rome. Quand il mourut en 1879, il était déjà oublié. Il n'a jamais écrit de biographie car il disait *la biographie est l'exaltation de la personnalité et la personnalité est le fléau de notre époque!*

Yu Liang éclata de rire.

- Bien dit monsieur Couture. A part Couture, Suisse, y a-t-il eu un autre professeur qui a formé les futurs impressionnistes?

- Oui, Charles Gleyre, qui fut l'auteur d'un célèbre tableau: *le soir ou les illusions perdues*. Monet prit des cours avec ce professeur qu'il n'aimait pas trop. Il y avait une trentaine d'élèves qui suivaient les cours à l'académie de Gleyre, préparant le concours des Beaux-arts. M. Gleyre encourageait les élèves à copier les Maîtres Anciens. Il détestait les couleurs vives et claires et n'estimait que les teints sombres et funèbres. Quand les modèles masculins venaient poser, il leur demandait de mettre un caleçon pour ne pas heurter les étudiantes qui prenaient elles-aussi des cours, vous voyez que cela n'était pas mieux. D'ailleurs quand une de ses étudiantes d'origine anglaise, osa un jour lui demander:

- Monsieur Gleyre, je connais la chose, j'ai un amant, enlevez au modèle son caleçon.

- Gleyre qui était misogyne, continua le professeur Hong, refusa catégoriquement de le faire.

- On ne s'ennuyait pas dans ses cours. dit Yu Liang en éclatant de rire.

- Je vois que vous êtes très gaie madame Pan.

Yu Liang redevint sérieuse et demanda:

- Quels peintres assistèrent aux cours du professeur Gleyre?

- Eh bien ils étaient trois: Renoir, Bazille et Sisley.

- Qui étaient-ils? demanda Yu Liang

- Bon, dit M. Hong en prenant un des portraits, commençons par Renoir qui assista aux cours de Gleyre. Alors que la majorité de ses collègues appartenaient à la bourgeoisie, ou à la haute société, Renoir venait d'une modeste famille d'artisans. Son père était tailleur, sa mère couturière. Avant de devenir un peintre connu et respecté, il fit son apprentissage dans un atelier de peinture sur porcelaine. Après sa formation, il peignit des éventails et coloria des armoires pour son frère Henri, graveur en Héraldique. Caressant l'ambition de devenir un peintre professionnel, il s'inscrivit aux cours de dessin de l'école des Beaux-arts où il travailla chaque soir d'après modèle. Comme il cherchait l'enseignement libéral, mais cependant reconnu, il prit des cours avec Gleyre. C'est là qu' il fit la connaissance de Monet, de Bazille et de Sisley. Une solide amitié se noua entre les quatre jeunes gens qui allaient souvent peindre en plein air dans la forêt de Fontainebleau.

- Cette pratique existait-elle avant eux?

- Non les peintres peignaient seuls ou dans leurs ateliers dit M. Hong. Ceci dit Renoir ne subit pas que l'influence de ses amis. Ses œuvres furent marquées par Ingres dans les portraits, de Gustave Courbet, particulièrement dans les natures mortes, mais aussi de Delacroix, à qui il emprunta certains thèmes comme les femmes orientales.

- Ses œuvres furent-elles appréciées au Salon?

- Oui, sa première œuvre *l'Esméralda* fut admise au salon en 1864, mais il la détruisit. En 1865, *Portrait de William Sisley* et *Soir d'été* furent acceptés par le Salon.

- Mais qui l'a influencé à peindre en plein air?

- C'est Monet. Il apprit avec lui les effets de la lumière, et à ne plus forcément utiliser le noir pour les ombres. Cependant, Renoir fut plus intéressé par la peinture de portraits et le nu féminin que par celle des paysages.

- Intéressant. Et Sisley?

- Sisley naquit à Paris de parents anglais et baigna très jeune dans le monde des affaires. Comme il ne souhaitait pas être dans le négoce comme son père, il réussit à le convaincre de le laisser étudier l'art à Paris avec le professeur Gleyre. Une fois les cours terminés, il aimait peindre en plein air en compagnie de Renoir et Pissarro dans la forêt de Fontainebleau. Sisley passait son temps à peindre les scènes rurales, les paysages, les villages, les vues des rivières. Les paysages l'inspiraient beaucoup. Alors que Renoir préférait des paysages ensoleillés, Sisley aimait peindre des campagnes ou des paysages hivernaux et enneigés. Durant sa carrière, il envoya souvent des tableaux au salon, et y exposa en 1863, 1866, et 1870 sans connaître de succès auprès du public. Son père mourut ruiné par la guerre franco-russe, laissant son fils sans ressources. Sisley dut apprendre à vivre de sa peinture.

- Ah bon être peintre pouvait être un métier.

- Oui, mais vous savez on ne gagne pas beaucoup d'argent surtout quand on n'est pas admis dans les salons.

- Et le troisième peintre?

- Madame Pan voudriez vous une tasse de thé pour vous détendre un peu. Etes-vous fatiguée de mes narrations?

- Non pas du tout. Continuez.

- Bon d'accord. Bazille venait comme Cézanne du sud de la France. Sa famille habitait Montpellier et était assez riche pour le faire vivre pendant qu'il étudiait la peinture. Il s'inscrivit à l'atelier de Gleyre où il fit la connaissance de Sisley, Monet et Renoir. Mais l'atelier de Gleyre ferma en raison de difficultés financières et aussi de la mauvaise santé du maître. L'aisance de Bazille permettait d'aider Renoir à payer son appartement. Avec Renoir, Pissarro, Sisley et Monet il apprit à peindre en plein air. Comme il était sociable, il eut le privilège de fréquenter de nombreux salons d'artistes et de rencontrer Emile Zola, Verlaine, Charles Baudelaire et le photographe Nadar.

- A-t-il eu du succès?

- Même s'il fut admis au salon de Paris en 1886, il n'eut lui non plus guère de succès. Malheureusement, il est mort jeune!

- Ah bon? Comment cela?

- Eh bien pendant la guerre franco-prussienne, il s'engagea dans un régiment de Zouaves, et il fut tué, à 28 ans, au combat de Beaune La Rolande. Bazille n'a jamais su qu'il allait devenir l'une des figures emblématiques de l'histoire de l'art.

— Il est mort jeune, en effet. dit Yu Liang d'une voix triste.

— Oui, que voulez-vous c'est le destin qui veut ça! Bon, continua monsieur Hong, parlons alors du dernier peintre impressionniste qui était différent de tous les autres peintres impressionnistes. Il n'aimait pas les peintres en plein air et n'a jamais suivi de cours chez Gleyre, Couture et Suisse.

— Qui était ce peintre? demanda Yu Liang en ouvrant grand ses yeux.

Il sortit le portrait du peintre et le montra à Yu Liang.

— Voici le visage de Degas.

— Ah, il semble un peu hautain.

— Vous avez raison, il a l'air arrogant.

— Alors dites-moi d'où cela venait il et qui était-il?

— Degas était froid, distant, intellectuel et arrogant du fait qu'il était issu de la haute société aristocratique. Il abandonna très tôt ses études de droit pour se consacrer à sa passion: la peinture. Il travailla un temps comme dessinateur. Comme il caressait l'espoir de devenir un peintre de salon, il s'inscrivit à l'école des Beaux-arts de Paris et passa son temps à copier les grands Maîtres. Déçu de la formation dispensée par l'Académie, il alla en Italie pour étudier les grands Maîtres. Au fil du temps, il abandonna les sujets historiques inspirés de l'Académie, et préféra traduire les sujets de la vie courante et moderne dans ses toiles.

— Une chose m'intrigue, comment ces artistes sont-ils devenus impressionnistes?

— Eh bien, les différents endroits où ces peintres allèrent et les paysages leur permirent de développer les techniques de l'impressionnisme. A Barbizon, ils découvrirent le plein air. A Honfleur, ils étudièrent les reflets de l'eau, le jeu changeant de la lumière et des nuages au-dessus des paysages. Enfin sur les bords de la Seine, ils analysèrent les effets et le miroitement de l'eau. A ce moment, ils sont devenus des impressionnistes. Vous voyez le point central c'est la nature.

— Ils sont comme les taôistes qui aiment peindre la nature, dit Yu Liang.

— Oui, vous avez raison. Voilà, madame Pan, je vous ai tout dit.

— Ah! fit elle, c'était intéressant. J'ai beaucoup aimé.

— Je vous remercie, madame Pan.

Yu Liang regarda M. Hong comme si elle voulait lui communiquer son envie d'apprendre la peinture, mais elle n'osait pas lui révéler, il se moquerait sûrement d'elle, c'était une ancienne courtisane. La voyant songeuse, monsieur Hong l'interrompit.

— A quoi pensez vous?

— J'aimerais...

— J'aimerais quoi?

– J'aimerais bien apprendre... apprendre...dit elle d'une voix hésitante.

– Apprendre quoi? reprit Hong.

Elle regarda les tableaux des impressionnistes en répétant:

– j'aimerais bien apprendre..

Comme Monsieur Hong avait deviné les intentions de Yu Liang, il dit:

– Vous voulez dire que vous aimerez vous initier à la peinture.

– Oui, c'est cela. dit elle. Pensez- vous que c'est possible?

– Bien sûr, répondit-il en souriant. Cela vous direz d'apprendre la peinture impressionniste?

– Oui, volontiers. Mais combien dois-je vous payer?

– Vos progrès seront ma récompense.

– Oh merci, professeur Hong!

– Surtout ne dites rien à ma femme, elle déteste les impressionnistes et a peur que la Chine devienne occidentalisée!

Il était déjà tard quand Yu Liang quitta la demeure du professeur Hong. Le soir, elle raconta à Zan Hua sa rencontre avec monsieur Hong.

Marie-Laure de Shazer

34 - MONSIEUR HONG L'INITIE AUX TECHNIQUES DES IMPRESSIONNISTES

Toute ma peinture est sortie du sourire. - Olivier Debré

Monsieur Hong se considérait comme un peintre révolutionnaire qui apportait une vague de modernisme, une puissance et une vitalité nouvelles à une tradition classique dépassée et fatiguée. Il caressait l'espoir de mêler les arts orientaux et occidentaux. Malgré cela il n'était pas connu par les néo confucéens qui critiquaient en lui l'innovateur et seuls les jeunes peintres aimaient ses œuvres pour leur couleur expressive et leur coup de pinceau audacieux.

Dès son premier cours, il encouragea Yu Liang à peindre les natures mortes, les femmes nues montrées de dos, les champs, les blanchisseuses et les paysages. Il lui expliquait le style et les techniques de Cézanne et lui demandait de les imiter. Quand Yu Liang regardait et observait les œuvres des impressionnistes, monsieur Hong lui disait : « Vous faites comme Degas et Manet qui copiaient les grands maîtres. Vous pratiquez leur style et leurs techniques. Vous les copiez tout en combinant l'art impressionniste et l'art Chinois. » Il lui apprit non seulement à imiter les œuvres des peintres impressionnistes et des maîtres anciens mais il la forma aussi à la méthode de Lecoq de Boisbaudran, le dessin de mémoire, qui favorisait l'originalité. Comme Ingres, le professeur Hong accordait une grande importance au dessin. Il conseillait à Yu Liang de dessiner longuement avant de songer à peindre.

Inspirée par Cézanne et attirée par elles, et en souvenir des œuvres qu'elle avait vues, Yu Liang commença à peigner des bouquets de fleurs. C'était pour elle comme si elle brodait de la soie.

Toutes ses peintures débordaient de vie. Elles évoquaient la fragilité féminine et la beauté. Comme Zan Hua aimait les fleurs rouges, jaunes et blanches Yu Liang les peignait avec passion pour se souvenir de cet homme qui l'avait sauvée de la misère et de la prostitution. Sans lui, elle n'aurait pu se délivrer de son passé.

En voyant les toiles fleuries de Yu Liang, une fois par semaine, Zan Hua lui ramenait des brassées de fleurs rouges comme le sang, des fleurs blanches comme la neige, et des fleurs jaunes comme le soleil. Il était différent de Degas qui détestait les fleurs, les femmes et les parfums.

Yu Liang pensait comme Cézanne: « La reproduction de scènes de la nature, la composition des formes naturelles est impressionnante et le paysage est majestueux »

Comme Renoir, Sisley et Pissarro, elle sortait avec son chevalet pour aller au bord du fleuve. Elle observait les jeux de lumières et le paysage. Quand elle peignait Shanghai elle avait l'impression de capturer la ville en la dessinant. Elle accordait tout une place très importante à l'effet produit par les variations constantes et imperceptibles de la lumière sur la nature. Ses peintures n'étaient pas réalisées dans des ateliers obscurs, où la lumière n'entrait pas. Son style et ses tons vivants reflétaient sa passion pour l'art moderne. Ses coups de pinceau étaient vifs et ses tonalités en touches franches faisaient ressortir ses œuvres.

Puis sur les conseils de son professeur elle produisit plusieurs œuvres des impressionnistes comme la loge de Renoir, la plage à Sainte- Adresse de Monet, la repasseuse de Degas. Dans une nouvelle phase elle imita les thèmes favoris des peintres: pour Monet c'étaient ses nénuphars, pour Sisley c'étaient le brouillard, la neige et l'eau, et Cézanne, les villages. Influencée par le style et les tableaux de Degas, elle cherchait à saisir le corps nu féminin, en mettant en scène des femmes déshabillées se lavant, s'essuyant, se séchant les pieds, et se faisant peigner. Elle représentait aussi des prostituées bien en chair et oisives, recevant des clients. Cependant Pan Yu Liang était différente de Degas, le percevant de l'intérieur elle ne considérait pas le corps de la femme comme un animal, mais comme un atout. S'éloignant de plus en plus des pâtes sombres des grands maîtres, monsieur Hong était persuadé qu'elle serait la première femme impressionniste de Chine et qu'elle entrerait dans l'histoire comme Edouard Manet et qu'elle parviendrait à marier les maîtres anciens, la calligraphie et les scènes prises sur le vif.

35 - L'EXAMEN D'ENTREE AUX BEAUX ARTS

Il ne s'agit pas de peindre la vie. il s'agit de rendre vivante la peinture. - Pierre Bonnard

Quelques années s'écoulèrent où Yu Liang accompagnée des conseils et des encouragements de Monsieur Hong et de l'affection de son mari, vint le jour où après avoir discuté avec elle de son talent et de son avenir, monsieur Hong lui suggéra de passer l'examen d'entrée de l'école des Beaux-arts de Shanghai.

La nouvelle captiva l'âme joyeuse de Zan Hua et il emprunta à un ami des livres d'art impressionniste. Yu Liang dévorait les pages remplies de peintures et les baigneuses nues de Renoir l'envoûtaient. Elle aimait toucher le contour des personnages des tableaux. La passion pour ce peintre jaillissait dans ses yeux, et elle s'initia à son style

Pendant des mois elle se concentra à la peinture de la nature morte et les portraits en plein air. Elle employait une pâte plus ou moins épaisse pour obtenir une luminosité expressive.

Elle réalisa la fugacité du temps, et quelle ne fut sa surprise quand monsieur Hong lui annonça qu'elle était prête pour le concours.

Le jour de l'examen, elle se leva de bon matin. Zan Hua dormait encore, vers sept heures, lorsque la servante lui monta un gros bouquet de lilas blancs, que M. Hong avait envoyés. Elle comprit que son professeur fêtait à l'avance son succès, car c'était le grand jour, il y avait pas moins de 500 candidats qui se présentaient au concours d'entrée. Pendant des semaines, elle s'était entraînée à peindre des natures mortes, des bouquets de roses et d'orchidées. Elle respira les lilas frais et parfumés qui l'éveillaient. Elle fut très touchée par la bonté de monsieur Hong. Pourquoi lui avait-il offert des lilas? Parce que Manet adorait ces fleurs. En chemise de nuit, elle mit les lilas dans un vase, puis, les yeux inondés de larmes, elle s'habilla de sa robe brodée de perles blanches, chantant un air traditionnel. Elle avait tout préparé et vérifié son travail de maître. Elle but une tasse de thé tout en soufflant sur la vapeur d'eau chaude qui se dégageait. Mais à peine fut-elle levée de sa chaise qu'elle devint agitée, elle avait peur d'arriver en retard devant les membres du jury. Pendant cinq minutes, elle chercha ses souliers, à genoux sous son lit. Elle les trouva, se chaussa, mit sa veste et alla dans son atelier où se trouvait sa toile qui représentait un vase rempli d'anémones. Elle contempla son tableau qui mettait en valeur le style oriental avec le vase chinois et le style impressionniste avec les fleurs. Plus elle regardait son œuvre plus la nature morte l'enchantait. Elle saisit son tableau, puis elle sortit de chez elle d'un pas assuré.

Ce matin-là, les nuages se bousculaient dans le ciel bleu et des oiseaux sauvages survolaient le vieux Shanghai. Après qu'elle eut traversé une longe rue, elle arriva devant un bâtiment ancien. Elle poussa la porte, monta par un grand escalier, écoutant le bruit de ses pas qui résonnaient au dessus d'elle comme s'il y avait d'autres gens. Quand elle atteignit la salle où étaient réunis les membres du jury, elle se prosterna devant eux. Parmi eux se trouvait un homme, petit, laid, mal rasé.

Marie-Laure de Shazer

– Bonjour, mademoiselle, dit-il en la dévisageant d'un air grave. Pouvez-vous vous présenter?
– Bonjour messieurs les membres du jury, je m'appelle Pan Yu Liang et je vous soumets une toile impressionniste inspirée de Renoir qui disait: « Il me faut surtout avoir des fleurs, toujours, toujours.»

Elle s'avança vers les membres du jury imperturbables et leur remit son tableau. Ils se penchèrent tous pour l'examiner. Parmi eux était assis le président, un homme de taille moyenne, les traits tirés, qui portait des lunettes. Intrigué, il lui demanda:

– Vous êtes bien madame Pan?
– Oui, dit-elle, c'est bien moi.
– Ah, c'est donc vous madame Pan, s'exclamèrent tous ensemble les membres du jury.
– Oui, c'est bien moi, répéta-t-elle.
– Vous pouvez disposer, intervint le président du jury qui la dévisagea jetant sur elle des regards froids.

Yu Liang les salua, puis s'éclipsa de la salle. De retour chez elle, elle s'agita. Elle pensait aux membres du jury qui s'étaient exclamés:

– C'est donc vous madame Pan.

Elle se demandait pourquoi le président lui avait jeté ce regard froid semblable à une lame glaciale.

Pour échapper à cette atmosphère étouffante, elle se dirigea vers la porte d'entrée et sortit pour errer dans les rues de Shanghai; peu après elle chassa ses idées noires et les passants regardaient son visage d'où la passion jaillissait en plein air.

36 - L'ÉCHEC AUX BEAUX ARTS DE SHANGHAI

La calligraphie ouvre les portes de la peinture. - Fabienne Verdier

Deux semaines s'écoulèrent et les noms des candidats admis furent affichés à la porte de l'école. Les yeux de Pan Yu Liang, gonflés de rouge, découvrirent avec effroi que le sien ne figurait pas sur la liste. Elle avait échoué à l'examen.

Elle regardait le sourire joyeux des candidats qui découvraient leurs noms. Frissonnante d'angoisse, elle se mit à courir pour se réchauffer et échapper à cette situation pénible. Elle se sentait seule, rejetée et incomprise. On n'avait pas reconnu son talent. Elle avait peur de son destin comme d'une forêt ténébreuse qu'on doit traverser. Qu'allait dire son professeur en apprenant la nouvelle? En songeant à monsieur Hong elle éclata en sanglots. Le ruisseau de larmes qui coulait sur ses joues était comme une recherche d'assistance contre l'horreur de l'échec.

Quand elle retourna chez elle, le professeur Hong se tenait devant la porte d'entrée, le sourire aux lèvres.

– Alors, tu es admise? Viens, on va fêter ça!

N'osant pas parler, elle restait muette et silencieuse comme un tombeau. Le silence impénétrable, la douleur sourde, sans cri, sans larmes révélaient l'échec de son étudiante. Alors le désarroi l'envahit et une tempête de rage tourbillonna dans son sang. Dans l'agitation, il monta les escaliers laissant Yu Liang enlisée dans la détresse. Il prit deux tableaux dans l'appartement et redescendit comme une flèche. Il parcourut les rues de Shanghai comme un voleur qui tente d'échapper à la police. Il bousculait les passants en les heurtant avec ses toiles. Arrivé devant la porte de l'école d'art, il entra précipitamment. Ses pas faisaient trembler comme un volcan en éruption. Sa silhouette se répandait sur les murs. Après avoir gravi la dernière marche, M.Hong s'enfonça dans un couloir sombre qui menait au bureau du directeur. Il frappa durement à la porte et une voix forte résonna.

– Entrez!
– Monsieur le directeur nous devons parler.
– Ah, professeur Hong, cela me fait plaisir de vous revoir.
– Je ne suis pas là pour vous rendre une visite de courtoisie. Je suis venu pour discuter d'une erreur que vous avez commise.
– Moi?
– Oui, mon étudiante a échoué à l'examen et je pense qu'il s'agit d'une regrettable erreur. Son style est semblable à celui de Renoir et de Manet. Regardez ce vase garni de fleurs, ne vous fait-il pas penser à Renoir ou à Cézanne?

– Oui, en effet. Mais, qui est cette personne?

– Elle s'appelle Pan Yu Liang.

– D'où vient-elle? Et que faisait-elle avant?

– C'est une ancienne prostituée qui a beaucoup de mérite et je vous assure, monsieur le Directeur, c'est une artiste très douée qui sait mêler l'orient et l'occident.

– Une ancienne prostituée?

– Eh bien à l'âge de 14 ans son oncle l'a vendue à une maison close et son mari, monsieur Pan a racheté sa liberté. Pour la faire accepter dans la société, il l'a instruite, et a embauché des tuteurs pour lui apprendre à lire et à écrire. Elle a beaucoup de mérite, cette petite.

– Incroyable! s'exclama le directeur. Monsieur Pan ne m'en a rien dit. Il m'a juste parlé de son talent, de sa passion pour les impressionnistes et que vous lui donniez des cours.

– Monsieur le directeur, je vous en supplie, admettez-la dans votre école! Elle a de l'avenir. Pan Yu Liang est une jeune femme appliquée qui aime l'art occidental, la calligraphie et la peinture des impressionnistes.

Un professeur qui se trouvait dans le bureau interrompit brusquement la conversation:

– Ah, non! Quelle honte! Nous ne pouvons pas ternir la réputation de notre établissement, monsieur le directeur. Elle va souiller nos toiles. Déjà que nous sommes en pénurie d'encre de Chine, alors là vous y allez fort! Refusez-la! Nous avons d'autres candidats qui aimeraient bien être admis. Je vous rappelle le règlement de notre établissement: le népotisme est interdit.

– Pourquoi dites-vous cela, intervint monsieur Hong, vous n'avez même pas vu ses tableaux.

Le professeur se pencha alors pour regarder les toiles et dit:

– Mais madame Pan n'a pas du tout de talent, ni quoi que soit d'exceptionnel. Je constate qu'elle n'est qu'une élève médiocre qui ne sait pas peindre des fleurs. Ecoutez, si au moins madame Pan était comme notre grand peintre Zhao Meng Jian qui peignait des bambous, des narcisses et des orchidées, je l'admettrais. Monsieur le directeur, ne perdez pas votre temps, refusez-la!

Le directeur se leva de sa chaise, puis déclara:

– Non, je l'accepte dans notre établissement. N'est-ce pas professeur Hong?

– Oui, merci monsieur le directeur. Je vous le dis la Chine sera fière de cette femme impressionniste.

Hong, fou de joie, regagna la rue poussiéreuse. En même temps qu'il marchait, le vent se leva. Le soleil déjà blanc semblait regorger de flocons de neige.

Il traversa les rues de Shanghai. Les oiseaux se turent sur son passage. Les arbres respiraient, ondulaient et s'étiraient vers le ciel. Accablé de fatigue, il parvint à pousser la porte d'entrée de l'immeuble. Il entra chez Pan Yu Liang sans frapper.

Le visage de son étudiante était glacé de mélancolie et de tristesse. Le petit col de sa chemise de soie serrait son cou, laissant voir la peau douce de ses épaules. Brusquement, elle leva la tête et vit Hong qui rayonnait de joie. Il respirait avec ivresse et tenait à la main une lettre du directeur Liu Hai Su. Elle se leva pour le recevoir et il lui tendit la lettre. Elle la prit et en lut attentivement le contenu. Sa chair frissonnante commençait à respirer le bonheur. Elle lui sourit et l'interrogea alors sur cette décision inespérée

Elle relut la lettre, mais son esprit était troublé.

Elle ne pouvait pas croire à son admission. Des pensées noires lui rappelaient les cailloux durs, brûlants, qui meurtrissaient son cerveau. Son corps tremblait lourdement. Elle pressait de sa main l'endroit de la douleur, puis elle dit:

– Je préfère refuser d'y aller plutôt que d'être admise par compassion.
– Non, ce n'est pas de la compassion. Tu as du talent. Le directeur reconnaît son erreur et il croit en toi. Zan Hua et moi croyons nous aussi en toi. Demain, il faudra que tu assistes à ton premier cours avec le professeur Chang.

Alors, brusquement ses yeux de douleur s'éteignirent et un sourire apparut sur son visage. Monsieur Hong la laissa se reposer. Il préférait songer à son avenir glorieux et prometteur.

Lorsque Zan Hua rentra à l'heure habituelle et qu'il apprit la bonne nouvelle, une pluie de joie se mit à tomber dans la pièce. Ils mangèrent ensemble et échangèrent des paroles douces et affectueuses.

Marie-Laure de Shazer

37 - LE MEPRIS DE SON PROFESSEUR

Mes peintures ne correspondent jamais à ce que j'avais prévu, mais je ne suis jamais surpris. - Andy Warhol

Le lendemain, Yu Liang se leva tôt. Une centaine d'hirondelles volaient autour de son toit rougeâtre en poussant des cris aigus. Elle but du thé sucré sans rien d'autre, puis descendit les escaliers et son pas lourd faisait penser à un tonnerre. Elle se dirigea vers le centre historique où se trouvait l'école et monta les ruelles. Plus elle montait, plus les peintures des impressionnistes s'imprimaient sur le sol. Elle vit apparaître les baigneuses de Renoir, les pommes de Cézanne, l'Olympia de Manet.

Les toiles qui se déversaient sur les rues étaient aussi brûlantes que les flammes du soleil.

Monet, Renoir et Manet étaient comme des compagnons qui la conduisaient à l'école d'art.

Quand elle franchit le seuil de sa classe, le professeur Chang la toisa d'un regard noir. Les autres élèves, plongés dans leur toile, restèrent indifférents à sa présence.

L'œil du professeur et sa bouche s'ouvrirent avec haine.

– Bonjour, professeur Chang.

– Je sais d'où vous venez. Pas besoin de courtoisie entre nous. Où puis-je vous trouver une place non souillée?

Le sarcasme fleurissait sur ses lèvres comme une herbe grimpante.

Yu Liang s'assit sur un siège qu'il lui indiquait et se mit à peindre une des sept natures mortes que Cézanne aimait représenter. Elle choisit les pommes, car elles étaient selon le peintre des modèles faciles. Ces fruits ronds évoquaient non seulement la fugacité du temps, la dégradation et la mort, mais aussi l'amitié entre Zola et Cézanne. Ainsi, l'écrivain avait offert un panier de pommes au peintre pour l'avoir défendu lors d'une bagarre entre élèves. Cézanne gardait les pommes dans sa chambre. Il ne les mangeait pas, il les admirait.

Alors que Yu Liang pensait à la fameuse citation de Cézanne " Avec une pomme je veux étonner Paris", elle fut interrompue par son professeur qui se moquait de son dessin.

– Madame Pan, je ne vous ai pas dit de peindre de vulgaires pommes, mais des portraits! Vos traits sont d'une vulgarité et grossiers avec cela! Les couleurs sont trop vives! Comment voulez-vous être peintre avec le milieu d'où vous venez! Si au moins vous aviez le talent de Cézanne, mais puh.... j'étais contre votre admission mais personne ne m'a écouté. Vous auriez dû rester chez vous au lieu de venir peindre ces horribles pommes.

Yu Liang serra les poings pour ne pas hurler de colère. Résignée, elle préféra se taire et attendit la fin du cours.

A partir de ce jour, le professeur Chang critiqua ses tableaux qu'il jugeait vulgaires et médiocres. Non seulement il l'humiliait devant ses camarades mais il lui rappelait aussi qu'elle était une ancienne courtisane, qu'elle avait échoué au concours d'entrée et qu'elle avait pris la place d'une autre étudiante douée en peinture.

Chaque fois que Yu Liang terminait ses cours pour se réfugier dans son monde impressionniste. Elle partait peindre en plein air. Ses peintures à l'huile originales et envoûtantes inspirées de Monet, de Renoir et de Cézanne, incluaient des paysages, des natures mortes et des peintures florales. Fascinée par la beauté captivante de la nature et sensible aux jeux de lumière, elle se plongeait aussitôt dans un monde poétique. Les tons, le dynamisme rythmique de la lumière et de l'ombre jaillissaient dans ses œuvres.

Ses peintures florales lui offraient un univers de paix et une profonde émotion. Pour calmer ses angoisses, elle ouvrait les bras à la beauté de la nature et découvrait la magnificence des roses et des arbres. De la lumière de sa peinture rejaillissait le mélange des femmes occidentales et orientales. Elle suivait la nature sans pouvoir la figer.

Mais ce monde impressionniste s'écroulait chaque fois qu'elle devait soumettre ses peintures à son professeur, les critiques affluaient. L'air moqueur se dessinait sur ses lèvres glaciales. Il la foudroyait du regard.

– Mais que c'est vulgaire! disait-il avec mépris. Regardez ces fleurs. Ces traits sont mal tracés. C'est du travail de cochon que vous me faites. Allez, il faut refaire tout cela. Je l'avais bien dit au directeur qu'il ne fallait pas vous accepter dans cette école. Vous n'avez aucun talent. Mon fils qui a cinq ans sait mieux dessiner que vous.

Sa main tremblait quand il jugeait ses œuvres devant ses camarades. Une atmosphère de haine et de mépris régnait dans les cours. Yu Liang se sentait comme Cézanne, un peintre incompris.

Malgré les conseils de Hong et de Zan Hua d'ignorer ces critiques gratuites, ses nerfs craquèrent, elle en eut assez. Fatiguée d'absorber les quolibets, elle décida de ne plus retourner à l'école des Beaux-arts. Elle était fatiguée d'absorber les quolibets, les médisances et les humiliations.

Inquiet du choix de son élève, le professeur Hong s'empressa d'aller la voir pour lui parler des impressionnistes et de l'école des Beaux-arts de Paris.

– Voyons Yu Liang, il faut retourner à l'école.

– Non, monsieur Chang pense que je suis médiocre et que je ne devrais pas étudier à l'école des Beaux-arts.

– Vous savez, monsieur Chang est misogyne et je l'aurais bien vu travailler à l'école des Beaux-arts de Paris sous le second empire et humilier les nouveaux venus.

– Ah bon, l'atmosphère y était aussi désagréable que dans la classe de monsieur Chang?

– Oui, elle était même pire.

– Pire! Mais comment ça?

— Eh bien, quand un jeune homme arrivait dans les ateliers des Beaux-arts, il était sujet à des brimades, et l'une d'entre elles était le passage à poil. Dévêtu, humilié, ses camarades se moquaient de son anatomie et peignaient ses testicules en rouge. Hélas, il fallait passer par la. Personne ne pouvait échapper à ces séances odieuses et sadiques.

— Quelle horreur! Degas, Monet et Renoir ont-ils subi ce traitement? demanda Yu Liang.

— Sûrement, et je suis persuadé que monsieur Chang aurait aimé participer à ces séances de bizutage.

— Vous avez raison monsieur Hong, heureusement que les Beaux-arts de Shanghai n'ont pas importé cette horrible coutume.

— Yu Liang, je sais que vous êtes une femme sensible, mais vous n'êtes pas la seule à subir des critiques, il doit y en avoir d'autres dans la classe, non?

— Non, je suis la seule. Monsieur Chang encourage le reste de mes camarades, mais pas moi. Je suis selon lui une diablesse, une sale prostituée qui n'a pas de talent. soupira-t-elle.

— J'espère que vous n'allez pas réagir comme Manet qui gifla un jour un journaliste.

— Ah bon? Mais qu'a-t-il fait?

— Eh bien il gifla un journaliste qui avait osé publier une critique de ses œuvres.

— Vous me direz, j'ai vraiment envie d'en faire de même avec monsieur Chang. Mais j'aimerais bien que vous me racontiez l'histoire de Manet et de ce journaliste!

— Eh bien un jour que Manet lisait tranquillement son journal ses yeux tombèrent sur un article qui fustigeait ses tableaux. L'auteur de cette critique s'appelait Duranty. Fou de rage, Manet se dirigea vers la maison de presse et attendit le journaliste à la sortie. Quand il aperçut Duranty, il se jeta sur lui, le gifla puis le provoqua en duel. Accompagnés de leurs témoins, ils allèrent tous les deux dans la forêt. Manet qui n'avait jamais touché une épée se jeta sur Duranty et le blessa au sein droit. Les témoins annoncèrent alors que le combat était terminé. Manet, généreux, avait remarqué que son adversaire portait des souliers usés. Avant de repartir, il échangea les siennes, des bottines anglaises. Après ce duel, Manet devint l'ami de Duranty.

— Qui était Duranty?

— Un critique d'art, grand ami de Degas et romancier de valeur, dont sa renommée fut éclipsée par celle de Flaubert. Il fut le seul écrivain de son époque dont Degas fit le portrait. Je pense que, comme Duranty avait perdu sa notoriété, il s'était attaqué au talent de Manet pour l'enrager.

— Monsieur Hong, comment était l'atmosphère dans l'atelier de monsieur Gleyre? Etait-elle la même chez monsieur Chang?

— Vous plaisantez, j'espère.

— Non, pourquoi?

— Eh bien parce que la vie de l'atelier de Gleyre était joyeuse et s'exemptait de grossièretés qui étaient monnaie courante aux Beaux-arts de Paris. On organisait des fêtes et des pièces de théâtre. En hiver, les étudiants comme Renoir, Monet, Sisley, Bazille dansaient la polka ou le galop. Gleyre était souvent la cible des farces. Par exemple, un jour il eut la visite de l'ambassadeur de Hollande dont la fille souhaitait prendre des cours de dessin. Prévenus de son arrivée avec sa fille et son épouse, les élèves accrochèrent des affiches de corps nus masculins et féminins. Très gêné, M. Gleyre se collait aux murs, en essayant de cacher les dessins obscènes à ses hôtes.

— Que me conseillez -vous de faire? Demanda Yu Liang que l'anecdote avait fait sourire.

— Ma chère enfant, ressaisissez-vous! Continuez de vous battre, d'aller aux cours, surtout n'abandonnez pas, ou alors faites comme Degas qui s'est formé lui-même. Et puis, vous avez connu pire avec la prostitution, non? Monsieur Chang est jaloux de votre talent. Il ne supporte pas que vous, en tant que femme, vous puissiez étudier. Sachez que les impressionnistes n'abandonnèrent jamais leur passion malgré les injures, les méchancetés du public et des journalistes. Alors, bon sang, faites comme eux, vous avez du caractère pour cela, persévérez! Vous n'allez quand même pas vous laissez abattre par ce professeur qui envie votre art et votre talent de savoir combiner la calligraphie et les techniques impressionnistes.

— Vous avez raison, professeur Hong, je vais persévérer.

Soulagée, rassurée, Yu Liang se prosterna devant lui, et retourna chez elle, en songeant aux impressionnistes qui avaient eux-aussi subi les foudres du public et essuyé de nombreux échecs dans leur vie.

Deux jours s'écoulèrent, Yu Liang reprit les cours. Quand monsieur Chang la revit, il lui dit d'un ton indigné:

— Comment osez vous revenir! Vous auriez dû rester chez vous. Vous avez pris la place d'une autre candidate qui aurait mérité d'assister à mes cours.

Le frisson qu'elle éprouva au plus profond de son corps devint de la rage, quand monsieur Chang s'éloigna d'elle en murmurant des paroles méchantes et douloureuses:

«Cette prostituée ne sait vraiment pas peindre.»

Empourprée de colère, elle prit son pinceau, dessina une femme nue, puis se leva de son siège et lui donna le dessin.

— Voilà, ce dessin vous plaît? Prenez-le! Cela représente la condition de la femme dans notre société.

Outré par l'audace de son comportement, il la pria de sortir. Entêtée, elle retourna à son siège. Furieux, il sortit en courant pour montrer le dessin aux autres professeurs

— Regardez ce que cette prostituée a osé me donner. Ces tracés sont maladroits et quel travail bâclé!

— Cela ne m'étonne pas, ajouta l'un de ses collègues, c'est une femme impure. Ses toiles ne peuvent que ternir la réputation de l'école.

Sans qu'ils s'aperçussent de sa présence le directeur les écoutait parler de Yu Liang. Le craquement de ses pas les fit tressaillir. Honteux, ils n'osèrent plus rien dire.

— Je pense que ce dessin ressemble à l'Olympia de Manet, dit le directeur. C'est magnifique. Permettez-moi de le juger et de le noter. Regardez ces traits vifs! Pan Yu Liang a l'art de mélanger l'Occident et l'Orient. Je n'ai pas vu jusqu'ici d' œuvres qui dépassent les siennes. Savez-vous le faire?

Les professeurs se regardèrent en lançant des regards noirs comme l'encre de Chine. Le tonnerre dans leurs yeux amusait le directeur.

— Ah! Mes chers professeurs, son origine vous aveugle. Si elle était aristocrate, elle serait alors une femme peintre impressionniste très douée. Mais comme madame Pan est une ancienne courtisane, vous ne voyez en elle une femme immorale et sans talent. Vous avez tort!

Le directeur jaugea le dessin de Yu Liang et le redonna au professeur Chang.

Saisi d'un malaise, celui-ci retourna dans la salle en baissant les yeux. A la fin du cours, il remit discrètement à Pan Yu Liang l'évaluation de son œuvre et vit le visage de son élève rayonner de bonheur.

— Merci monsieur Chang.

— Ne me remerciez pas! C'est le directeur qui vous a notée. dit il sèchement

Depuis ce jour, le professeur Chang n'osait plus rien dire, et on pouvait noter que ses lèvres tremblaient d'envie de vomir la méchanceté qui nouait son ventre.

Quand Yu Liang raconta ce qui s'était passé, monsieur Hong lui parla des membres du jury qui fustigeaient le talent des impressionnistes.

— M.Chang me rappelle cette bande de fous qui présidaient le salon. Ce jury n'abandonna jamais son hostilité envers les impressionnistes.

— Ah bon? Et pourquoi donc?

— Eh bien parce qu'ils étaient vus selon les membres comme des barbares, des traîtres à l'art traditionnel, des dangers pour la morale et des communards. Les plus acharnés furent Cabanel, Gérôme et Bonnat.

— Qui était Cabanel?

— Cabanel était un artiste peintre-français, considéré comme l'un des plus grands peintres académiques, du second Empire, dont il fut l'un des artistes les plus admirés. Fils d'un modeste menuisier, il commença son apprentissage à l'école des Beaux arts de Montpellier. A la fois peintre d'histoire et peintre de genre, il devint célèbre avec son œuvre la *Naissance de Vénus* exposée au Salon de 1863. Sa toile fut achetée par Napoléon III pour sa collection personnelle. La célébrité et le succès le rendirent tellement vaniteux que lorsqu'il devint

peintre officiel et membre du jury, il fit preuve d'une farouche opposition à l'égard de toute tendance novatrice. Cabanel détestait l'art de Manet et contribua à retarder l'octroi d'une mention par le jury du salon. En 1884, un an après la mort de Manet, quand il apprit que Antonin Proust, le fondateur de l'école de Louvre, avait l'intention d'organiser la rétrospective du peintre impressionniste à l'école des Beaux-arts, il menaça de démissionner de l'école et de l'institut. On le supplia de rester. Curieusement il intervint en 1881 lors de la présentation du portrait de *M. Pertuiset, le chasseur de lions* d'Édouard Manet et défendit celui-ci en s'écriant «Messieurs, il n'y en a pas un parmi nous qui soit fichu de faire une tête comme ça en plein air!»

— Qui était Antonin Proust? demanda Yu Liang qui confondait son nom avec celui de Marcel Proust.

— Artiste, critique d'art, collectionneur, il fut le premier ministre de la culture de la République et indéfectible ami d'Edouard Manet. Il est connu aussi pour avoir fondé l'école du Louvre.

— C'est intéressant ce que vous me dites, je pensais que vous me parliez de Marcel Proust!

— Non, je parlais de Antonin Proust. Marcel Proust n'a jamais connu Manet!

— Et Gérôme?

— Ce fut pire! Il détestait lui aussi Manet parce qu'il rejetait l'art académique et le style des grands Maîtres. Comme Cabanel, il était l'un des principaux représentants de la peinture académique du Second Empire, Il aimait composer des scènes orientalistes, mythologiques, historiques et religieuses. Les sujets égyptiens ou ottomans l'inspirèrent beaucoup qu'il produisit plusieurs œuvres comme par exemple *la Porte de la mosquée, le Charmeur de serpent, le Marché d'esclaves, le Marché ambulant au Caire* et *Promenade du harem*. Convaincu que les impressionnistes étaient dangereux pour la morale du pays, Gérôme fit tout pour les empêcher d'être admis au salon. Il les traitait de fous, de peintres médiocres, de nuls. Sa hargne se s'apaisa pas. En 1900, il tenta même d'empêcher le président de la République Loubet, visitant l'exposition universelle, d'entrer dans la salle où étaient exposées les œuvres des impressionnistes: «Arrêtez monsieur le Président, dit-il, c'est ici le déshonneur de la France».

— Mais c'est lui le fou, ce ne sont pas les impressionnistes! s'écria Pan Yu Liang.

— Vous avez raison, mais il n'appréciait pas les œuvres modernes qui selon lui étaient dangereuses pour la morale du pays.

— Et que lui est-il arrivé ensuite? demanda Yu Liang, intriguée

— Après avoir connu du succès et une notoriété considérable de son vivant, son hostilité violente vis à vis des avant-gardes, et principalement des impressionnistes, le fit tomber dans l'oubli après sa mort en 1904. Cependant, je dois admettre que de nombreux collectionneurs américains possèdent ses œuvres et de nombreux musées aux Etats-Unis conservent ses tableaux.

— Incroyable! Gérôme est donc tombé dans l'oubli en France, mais pas aux Etats-Unis.

- Oui, c'est cela et il inspire le cinéma hollywoodien.
- Et Bonnat?
- Bonnat! Ce vieux garçon rejetait les impressionnistes.
- Et pourquoi donc?
- Eh bien parce qu' ils étaient selon lui des barbares, des illuminés et des fous. Ce peintre portraitiste les considérait comme des illuminés, des fous.
- Et qu'a-t-il peint pour se croire supérieur à Manet?
- On lui doit ainsi près de deux cents portraits de personnalités de son temps parmi lesquels ceux de Louis Pasteur, Alexandre Dumas fils, Victor Hugo, Dominique Ingres, Léon Gambetta, Jules Ferry et bien d'autres encore.
- Les fonctionnaires des Beaux Arts étaient-ils tous contre les impressionnistes?
- Oui, bien sûr, beaucoup d'entre eux étaient contre le progrès et l'art impressionniste.
- Et pourquoi donc?
- Parce que c'étaient des conservateurs. Ils ressemblaient un peu à nos ministres qui poussèrent l'impératrice CiXi à faire avorter toutes les réformes entreprises par Kang You Wei et l'empereur Guang Xu pour redresser le pays.
- Ah bon?
- Oui, et j'ai une histoire savoureuse à vous partager. Quand les fonctionnaires des Beaux Arts apprirent que le collectionneur Gustave Caillebotte léguait 67 peintures impressionnistes à l'Etat, ils s'indignèrent. Les membres du jury furent effarés en lisant le testament de Caillebotte. Quand Gérôme fut mis au courant du legs, il fut tellement outré qu'il s'écria «Pour que l'Etat accepte de telles ordures, il faut bien une grande flétrissure morale.» Renoir décida alors de rencontrer monsieur Roujon, le directeur des Beaux-arts, pour tenter de le convaincre. Sais-tu ce qu'il lui a dit?
- Non!
- Eh bien, il a déclaré «Monsieur Renoir, les legs sont un fardeau! Mettez-vous à ma place, si j'accepte toutes ces peintures, surtout celles de Manet et de ce fou de Cézanne, j'aurais tout l'institut, les journalistes et les conservateurs sur le dos. Si je les refuse, ce sont les gens de votre mouvement qui s'en prendront à moi. Comprenez-moi, monsieur Renoir, je suis pour la peinture moderne, les couleurs, je crois au progrès car je suis SOCIALISTE.»

Yu Liang pouffa de rire, puis poursuivit:

- Renoir a -t-il finalement réussi à convaincre ce SOCIALISTE?
- Bien sûr que oui, mais Roujon poussa des cris lorsqu'il regarda les tableaux du pauvre Cézanne«Mon dieu, ne me dites pas que Cézanne est un peintre! C'est un fou, je n'ai pas voulu lui octroyer la Légion d'honneur! Il a certes de l'argent, son père était banquier, mais

c'est un peintre sans talent! Les enfants de quatre ans peignent mieux que cet illuminé» Finalement Roujon accepta toutes les peintures mais les tableaux furent accrochés dans deux petites salles sombres, au fond du musée. Les fonctionnaires des Beaux-arts avaient tout fait pour que les gens ne voient pas ces horreurs. Mais quand Gérôme vit les tableaux au Louvre, il s'écria «qu'est ce qu'un Manet? Un barbouilleur, un copiste, un plagiaire! Quant à Renoir, Pissarro et Sisley, ce sont de véritables malfaiteurs qui intoxiquent les pauvres artistes et qui sont responsables de la flétrissure morale du pays » Voilà, ma chère Yu Liang, les impressionnistes étaient comme vous incompris, rejetés, et humiliés.

Après la conversation avec son élève, monsieur Hong alla voir le directeur pour la faire changer de classe. Le lendemain, Yu Liang fut soulagée. L'année suivante, elle eut un nouveau professeur aux idées modernes, et passionné d'art occidental. Il s'appelait monsieur Wang. Grâce aux idées créatrices de ce professeur, elle put s'épanouir et dévoiler ses talents. Il lui conseillait sans cesse d'exprimer ce qu'elle ressentait et ce qu'elle voyait.

38 - 4 MAI 1919 LA REVOLUTION CULTURELLE ET LE BOYCOTTAGE DES PRODUITS JAPONAIS

Ce dessin m'a pris cinq minutes, mais j'ai mis soixante ans pour y arriver. - Renoir

Trois ans s'écoulèrent. Yu Liang avait amélioré son style et sa technique. Elle avait appris à utiliser une palette très colorée avec des couleurs vives et contrastées dans les rouges, jaunes, verts et bleus. Elle avait finalement maîtrisé les jeux de lumières et de couleurs. Elle affectionnait particulièrement les moments de la journée où régnaient par des couleurs plus chaudes comme le rose, l'orange et bleu profond. Pour exprimer ses émotions violentes elle s'inspirait des couleurs intenses qu' utilisait Van Gogh. Grâce à l'appui de ses professeurs d'avant garde, Yu Liang s'était habituée à sa nouvelle vie et prenait un vif plaisir à se rendre à l'école des Beaux-arts de Shanghai dont la journée débutait de bon matin. La classe de dessin se tenait à huit heures et se terminait généralement vers midi. Yu Liang se présentait même plus tôt afin de nettoyer et mettre de l'ordre dans l'atelier. Les professeurs d'Avant-garde de l'école lui rendaient souvent visite pour lui donner des conseils, faire leurs critiques constructives et lui remettre des exercices de composition ou de reproduction. Quand ils regardaient ses peintures, ils avaient l'impression d'être présents dans les scènes de la vie quotidienne reproduites et d'être mêlés aux hommes et aux lieux. Ils l'encourageaient à peindre le paysage en plein air, à imiter les sujets des peintres impressionnistes et à mêler l'art occidental et chinois.

Comme tous les matins, depuis trois ans, Yu Liang se levait à sept heures, peignait ses cheveux lisses et les parfumait. Dès qu' elle entendait les pas de sa servante résonner dans la cour, elle traversait la salle à manger, ouvrait la porte extérieure qui donnait sur une rue commerçante bordée de boutiques luxueuses, puis traversait les routes poussiéreuses qui la menaient à l'école des Beaux-arts. Il existait une certaine routine dans sa vie depuis qu'elle avait vécu à Shanghai. Pourtant ce matin là fut différent. Quand elle arriva devant la porte de l'institut elle fut bousculée par une vingtaine de jeunes étudiants qui s'étaient rassemblés pour protester contre le traité de Versailles. Agitant des drapeaux nationalistes, ils brandissaient des pancartes sur lesquelles on pouvait lire "Boycottons les produits japonais! Annulons le traité de Versailles!"

Yu Liang cacha vite les estampes de peintres japonais qu'elle avait récemment acquises. Suite à ce mouvement protestataire l'école ferma ses portes. Ne comprenant pas ce qui se passait, Yu Liang s'approcha d' une des étudiantes qui criait sa haine contre le Japon.

— Dites-moi mademoiselle, que se passe-t-il ici?

— Quoi! Tu n'es pas au courant? répondit- elle en la rudoyant.

— Au courant de quoi?

— Eh bien du traité de Versailles!

Marie-Laure de Shazer

- Du traité de Versailles?

La jeune fille leva les yeux au ciel.

- Mais d'où sors-tu à la fin?
- De chez moi.
- Tu n'as pas lu les journaux de ce matin?
- Non mais dis-moi, pourquoi manifestes-tu contre le Japon.
- Eh bien c'est simple, la Chine qui a aidé les alliés à vaincre l'Allemagne pendant la guerre, a été trahie et humiliée.
- Ah bon? Mais pourquoi nos alliés nous ont trahis? Le gouvernement chinois a envoyé des soldats pour aider les alliés contre l'Allemagne?
- Oui, tu as raison, mais à la conférence de paix à Paris, les alliés ont attribué Shandong à l'empire du Japon. Ce traité a provoqué immédiatement l'indignation du peuple. 3000 étudiants se sont réunis pour manifester devant la porte Tian An Men à Pékin, et nous voulions les soutenir.
- Qui est le chef de ce mouvement? demanda Yu Liang
- L'intellectuel Chen Du Xiu. As-tu lu sa revue "la nouvelle jeunesse"?
- Oui, bien sûr, c'est un ami de mon mari.
- Ah bon! Mais alors viens nous rejoindre pour manifester contre le Japon et pour nos traditions ancestrales.

Yu Liang hésita. Elle n'avait jamais participé à une manifestation. Elle pensa à Zan Hua. Elle craignait la police et les journalistes. Si elle était arrêtée, son nom apparaîtrait dans les journaux et on évoquerait son passé de prostituée. Elle ne voulait pas provoquer encore de nouveaux scandales. Elle refusa et rebroussa chemin.

En route, elle fut bousculée par de jeunes intellectuels progressistes et des étudiants qui dénonçaient non seulement le traité de Versailles mais aussi le confucianisme, et les coutumes des Ancêtres chinois, qui étaient selon eux responsables de l'inertie du pays et de son incapacité à se moderniser. Le bandage des pieds, la condition de la femme et le pouvoir nationaliste corrompu étaient mis en cause. Les jeunes mettaient en avant le slogan du ministre de l'éducation, Cai Yuan Pei "la science sauvera notre pays" et prônaient la langue parlée comme langue officielle.

Yu Liang se désola de voir l'état chaotique de son pays qui avait encore été une fois humilié.

Un quart d'heure plus tard, elle arriva devant sa cour. Quelle ne fut sa surprise quand elle vit monsieur Hong.

- Bonjour Yu Liang, vous êtes déjà revenue de vos cours.
- L'école est fermée aujourd'hui.

— Ah bon pourquoi?

— Parce que les jeunes manifestent contre le traité de Versailles.

— Ah je suis fier de ces jeunes patriotes. Ils me rappellent certains peintres impressionnistes durant la guerre franco-prussienne. Si vous voulez que je vous en parle, venez chez moi prendre une tasse de thé.

Elle accepta et suivit son professeur. Dès qu'ils arrivèrent, la bonne s'empressa de leur servir du thé chaud. Et aussitôt Yu Liang impatiente d'écouter M.Hong lui parler des peintres patriotes, demanda:

— Monsieur Hong, qui étaient les peintres patriotes qui défendaient les valeurs de la France quand celle-ci fut envahie par la Prusse en 1870?

— Eh bien ce furent Manet, Renoir, Degas et Bazille.

— Et qu'ont ils fait pendant la guerre?

— Ils furent embauchés à la garde nationale tandis que Degas fut un simple artilleur. Renoir qui n'avait jamais monté à cheval fut affecté à la cavalerie. Il pensa au début qu'il s'agissait d'une erreur, et il alla voir le capitaine pour lui en parler. Après qu'il l'eut informé de la situation le capitaine lui posa des questions:

— Que faites-vous?

— Je suis peintre.

— Vous peignez bien?

— Oui, je suis vraiment peintre.

— Bon, écoutez-moi, vous faites le portrait de mon épouse et je vous apprends à monter à cheval, qu'en dites-vous? Renoir accepta et il paraîtrait qu'il passa une guerre particulièrement agréable.

— Et Bazille?

— Le pauvre Bazille comme tu sais fut tué pendant la guerre. Il fut frappé à mort de deux balles, une première dans le bras puis une seconde dans le ventre en montant à l'assaut de Beaune-la-Rolande, où étaient retranchées les troupes allemandes. Il allait avoir vingt-neuf ans. Sais-tu ce qu'il avait dit avant de s'engager dans l'armée en tant que sergent-fourrier au 3e régiment de zouaves?

— Non, dites-le- moi. dit elle en écarquillant ses beaux yeux noirs en forme de perles.

— Voici les mots qu'il prononça: "Pour moi, je suis bien sûr de ne pas être tué ; j'ai trop de choses à faire dans la vie."

— Eh bien il était vraiment optimiste, fit Yu Liang. Le pauvre, il s' est vraiment trompé comme un peu les boxers qui pensaient être invulnérables aux balles des fusils des étrangers.

— Madame Pan, ne comparez pas les boxers à Bazille!

- Oui, je sais que c'est un peu extrême. Bon, vous m'avez parlé de Renoir, de Degas, de Manet et de Bazille, mais les autres peintres impressionnistes, étaient-ils eux-aussi engagés dans cette guerre franco-prussienne?
- Non seulement ils se conduisirent comme des lâches mais ils furent aussi indignes!
- Pourquoi dites-vous cela?
- Eh bien la guerre ne les concernait pas. Pendant que les soldats français se battaient pour libérer leur pays des oppresseurs prussiens, Monet, Pissarro et Sisley prirent la fuite pour se réfugier à Londres. Cézanne et son ami Zola, se cachèrent dans le sud de la France, passant de bons moments sous les pins et les platanes, accompagnés de leurs épouses. Quant à Pissarro, il avait dû fuir devant l'avance des troupes prussiennes. Il apprendra plus tard que les soldats avaient pillé sa maison, détruit ou endommagé ses 1500 peintures qu'il avait laissées dans son atelier. Les blanchisseuses avaient transformé certaines de ses toiles en planches et les soldats prussiens avaient utilisé ses tableaux pour recouvrir le plancher de l'abattoir. Voilà madame Pan, maintenant il est temps pour moi de retourner dans mon atelier. Mon épouse est partie voir sa famille, alors j'en profite.

Yu Liang s'empressa de boire sa tasse de thé, puis s'éloigna, songeant au sort des jeunes patriotes du pays.

Le lendemain, Chen Du Xiu vint voir Zan Hua et lui annonça que les seigneurs de la guerre au pouvoir à Pékin avaient emprisonné 1150 étudiants et qu'il allait encore manifester pour faire libérer ces jeunes patriotes.

39 - L'OLYMPIA DE MANET

Une œuvre d'art, c'est un monceau de cicatrices. - Jean Lurçat

Yu Liang avait vingt-deux ans et la fin de l'année universitaire approchait. Le directeur de l'école des Beaux-arts de Shanghai avait demandé aux élèves d'exposer leur chef d'œuvre au public. Ce jour-là, un soleil doux de printemps tombait sur le sol noir de cendres. Les fleurs et les arbres s'épanouissaient dans le jardin de l'immeuble où résidaient Pan Yu Liang et le professeur Hong. Le gazon verdoyant semblait respirer l'air printanier avec délice et gaieté. La luminosité du soleil raffermissait les tiges de chaque fleur et les herbes luxuriantes.

Le Professeur Hong avait installé sa toile sur le rebord de sa fenêtre et contemplait le jardin d'un air séduit. Malgré son âge, il était toujours actif et passionné. L'art lui avait permis de s'accrocher à son destin malgré les vicissitudes de sa vie. Un mince trou de lumière passait à travers sa palette et semblait l'aider à choisir ses tons. Ses yeux caressants regardaient fixement les feuilles s'envoler comme des chauves-souris. Combien de temps y avait-il que Yu Liang le trouvait ainsi, en rentrant de l'école, occupé à peindre et parcourant péniblement avec son petit doigt les couleurs de sa palette. Sa première pensée fut de lui demander conseil pour son examen final. Elle l'appela d'une voix joyeuse:

— Professeur Hong, venez chez moi prendre le thé. J'ai besoin de vous pour mon examen final.

Etonné d'être interrompu, le pinceau lui glissa des mains. Il se baissa comme une colline pour le ramasser, puis il se redressa et posa le pinceau sur un chiffon.

Il se retourna et aperçut Yu Liang qui lui souriait. Son sourire était la musique de l'espoir et de la bonne humeur. Il était si heureux de partager sa passion avec son étudiante. Ses amis l'appelaient le Cézanne chinois parce qu'il s'enfermait dans son monde. Il s'empressa de quitter la pièce pour la rejoindre chez elle.

Yu Liang avait préparé du thé vert accompagné de biscuits. Cet accueil chaleureux réchauffa son cœur et ses yeux rayonnaient de gentillesse et de bonheur. Il s'assit et but une tasse de thé en gloussant de contentement. L'odeur douceâtre des fleurs de la pièce l'enivrait. Pendant qu'il se reposait calmement, Yu Liang saisit une reproduction de la peinture de l'Olympia de Manet, puis la posa sur la table

— Professeur Hong, j'aimerais présenter l'Olympia pour mon examen final.

— Pourquoi pas, mais vous risquez gros. Pensez-vous aux conservateurs de l'école qui défendent la morale et le confucianisme. Le nu peut choquer! Vous voulez votre perte?

— Non, je veux prouver qu'un peintre chinois sait peindre le nu.

— Est-ce vraiment la seule raison?

– Oui et Non, je veux aussi dénoncer la prostitution qui sévit dans notre pays. On se dit défenseur du confucianisme, mais on achète des filles pour vendre leur corps. Où sont les idées de Confucius et du taoïsme?

– Où sont les vertus enseignées par Confucius dans ce pays?

– Je l'ignore. Ne mélangeons pas l'art et le confucianisme. Je me fais du souci de vous voir si passionnée pour cette Olympia. Bon, dites-moi que je puis-je faire pour vous? soupira-t-il.

– J'aimerais que vous me décriviez cette toile. J'ai besoin d'inspiration pour mon examen final.

– Eh bien, vous avez remarqué que l'Olympia représente une femme nue allongée sur le lit qui cache son sexe de sa main, tout en lançant un regard froid et hautain au spectateur. A côté d'elle se tient sa servante noire qui lui présente un bouquet de fleurs et à l'extrémité droite du lit se dresse un chat noir qui a la queue levée! Manet a fait ce tableau pour dénoncer la prostitution sous le second empire.

– Mais s'est il inspiré de quelqu'un?

– Manet s'est inspiré de Titien et de sa célèbre peinture la Vénus d'Urbin qu'il a vue à Florence. Il en a fait une copie et de retour à Paris, il s'est nourri de ce tableau mythologique pour la moderniser et l'adapter à son temps. Il faut savoir que Titien a peint la Vénus en 1538. Le modèle de la Vénus posséda une pose identique à celle de l'Olympia. Elle est allongée sur son lit, elle a les yeux en amande, les cheveux blonds et la peau laiteuse. Mais la reprise de la posture va être transformée. Dans le premier cas, nous avons une figure chaste et innocente, le chien, symbole de fidélité, et les deux servantes rangent les affaires dans le coffre de mariage. Dans l'Olympia de Manet, le chien a été remplacé par un chat afin de désigner ce que cache précisément la femme de sa main. L'Olympia représente une prostituée aux cheveux roux qui fixe le spectateur en le narguant.

– Que signifiait "Olympia"

– C'était un surnom couramment porté par les courtisanes de l'époque.

– Les membres du salon ont-il accepté l'œuvre de Manet? Si oui, comment le public a t-il réagi?

– En 1865 le jury accepta l'Olympia de Manet, mais en réalité, ces membres voulaient l'humilier, car ils jugeaient cette œuvre grossière, scandaleuse et médiocre.

– Ah bon?

– Oui, souvenez-vous de Cabanel?

– Oui, le peintre académique qui stigmatisa le talent de Manet.

– Précisément, les membres du jury voulaient ridiculiser son tableau en comparant l'œuvre de Manet à un des tableaux de Cabanel.

– Et comme a réagi le public?

– Eh bien quand il fut alerté par la presse que Manet exposerait son Olympia, les gens se précipitèrent pour voir son œuvre. Mais ils furent outrés lorsqu'ils virent cette jeune femme nue aux cheveux roux dans un décor moderne. Le public pouvait accepter une Eve nue dans un décor antique, mais pas dans une scène de la vie courante. Les visiteurs crièrent au scandale et déclarèrent que cette femme rousse était maigre et hideuse et avait un regard froid et provocateur. Ils se demandaient qui était ce modèle laid au ventre jaune. Bien que le sujet s'inscrivît pourtant dans la tradition du nu féminin cultivée par Titien ou Goya, l'Olympia était trop réelle.

– Mais pourquoi trop réelle? pourquoi cet acharnement?

– Eh bien parce que le modèle ressemblait vraiment à une courtisane dont les hommes de la haute bourgeoisie fréquentaient. Les hommes bourgeois, présents au Salon, se sentirent mal à l'aise en regardant cette Olympia qui paraissait réelle et moderne. Elle ressemblait beaucoup aux prostituées qu'ils fréquentaient. Et ce n'est pas tout, les visiteurs furent aussi choqués de voir une servante noire tendre un bouquet de fleurs. Ce bouquet certainement envoyé par un amant, a été ressenti à l'époque comme une provocation de la part de Manet. Certaines personnes dirent que cette Olympia était une vierge sale, qu'elle avait une face stupide et que son teint était cadavérique. Théophile Gautier alla jusqu'à déclarer que le modèle de l'Olympia était quelconque, vulgaire et sale!

– C'est terrible! s'exclama Yu liang qui prenait des notes.

– Vous avez raison. Pensez-vous que l'Occident était si rétrograde et si méprisant pour les femmes?

– Non, je suis surprise. Je m'aperçois que la condition de la femme en Occident ressemble à celle de la Chine. Et Manet a dû être choqué en apprenant toutes ces critiques blessantes?

– Bien sûr, Manet ne comprenait pas ce qui lui arrivait et se désespérait. Il alla même voir Baudelaire pour trouver réconfort. «Pourquoi me détestent-t-ils? lui demanda-t-il j'ai fait ce que j'ai vu, je n'ai pas voulu provoquer le spectateur. Ma démarche a été dictée par la sincérité». Baudelaire lui répondit «Les gens ne comprennent pas ton art. Crois-tu qu'ils comprennent mes poèmes. Je suis comme toi, un homme incompris » Il lui conseilla de persévérer. Mais les paroles douces et encourageantes de son ami ne le réconfortèrent pas. Il fut tellement meurtri qu' il s'enferma dans son atelier pendant des jours, refusant de sortir. Il se sentait humilié, on avait injustement critiqué son chef d'œuvre. On le surnommait le peintre sale, provocateur et immoral. Et ce n'est pas tout pour couronner l'ensemble, Napoléon III avait même rejeté son œuvre et préféra acheter pour 50.000 francs la naissance de Vénus de Cabanel. L'impératrice Eugénie en compagnie de son mari Napoléon III fut elle aussi choquée. Elle avait souffleté de son éventail en regardant l'Olympia. «Que cette fille est laide.» avait elle dit. « On dirait une fille de joie. Qui est ce Manet? Sûrement un bohémien qui habite dans un grenier. »

– Y a-t-il eu d'autres peintres qui connurent le même sort que Manet

– Bien sûr Monet. Quand les visiteurs virent son nom sur l'un de ses tableaux, ils furent troublés. Ils se demandaient si Monet n'était pas Manet, car leurs noms se ressemblaient.

Quand Manet fut mis au courant, il voulut connaître cet imposteur, ce peintre qui portait un nom semblable au sien. On le lui présenta, et ils devinrent amis.

— C'est incroyable je n'arrive pas à imaginer que ces membres du jury et le public avaient rejeté l'Olympia de Manet. Je pensais vraiment qu'ils l'appréciaient. dit elle étonnée.

— Que voulez-vous les mentalités n'avaient pas évolué, quels que soient les pays ou les époques les novateurs ont rarement eu du succès.

A cet instant le soleil descendant éclaira la pièce animant d'une teinte chaude les tentures des murs et faisant briller les vernis des meubles. Yu Liang ouvrit grand les yeux et promena son regard.

— Ah, monsieur Hong, comme la lumière est belle!

— Ah oui, la lumière. répondit il en souriant.

Elle hocha la tête en signe d'assentiment.

— Ah, fit elle, je dois y aller, il faut que j' adapte les œuvres de la Vénus d'Urbin du peintre Titien et de l'Olympia de Manet à notre époque. Je compte aussi ouvrir la voie à la modernité, aux images d'une réalité contemporaine non idéalisée. Encore merci de vos conseils et de m'avoir aidée.

— Je vous en prie, Yu Liang. Cela me fait un immense plaisir de vous aider. Espérons que votre œuvre ne sera pas aussi provocante que celle de Manet.

Yu Liang prit la reproduction de l'Olympia et pendant qu'elle regardait les couleurs, le style et la forme du tableau de Manet, le professeur Hong s'éclipsa discrètement de la pièce, emportant avec lui des gâteaux.

40 - RECHERCHE LA MUSE DE MANET EN CHINE: VICTORINE MEURENT

Monet, ce n'est qu'un œil, mais quel œil! - Cézanne

Yu Liang avait besoin d'un modèle qui ressemblerait à celui de l'Olympia. Elle se demandait au début qui était le modèle de Manet, pourquoi cette jeune femme si jolie avait-elle décidé de poser nue devant le peintre? Que lui était-il arrivé?

Brûlant de curiosité, elle alla voir monsieur Hong pour lui poser des questions sur cette femme mystérieuse, belle, sensuelle, envoûtante à la chevelure rousse flamboyante.

— Professeur Hong, pensez-vous que je trouverai facilement une jeune femme qui accepte de se dévêtir chez moi? Le directeur de l'école des Beaux-arts a eu beaucoup de problèmes à trouver un modèle.

— C'est un peu délicat, mais après tout qui sait. Il y a toujours des filles qui voudront se déshabiller pour de l'argent. Je ne sais pas si vous allez rencontrer le même modèle de Manet.

— Pourriez vous me parler de cette jolie jeune femme au corps sensuel? Comment s'appelait-elle?

— Elle s'appelait Victorine Meurent. Issue d'une famille ouvrière, elle se passionna très tôt pour la musique, la peinture et l'art. Caressant l'espoir de devenir une femme peintre, elle prit des cours à l'académie de Thomas Couture et c' est là qu'elle fit la connaissance de Manet. Le peintre, subjugué par la beauté fraîche et un peu insolente de la jeune femme, en fit très rapidement son modèle préféré, notamment pour ses peintures de nus. Victorine Meurent n'était pas un modèle comme les autres. Elle fut aussi un peintre de grand talent. Ses tableaux calqués sur les grands maîtres furent plusieurs fois acceptés et appréciés par les membres du jury du Salon. Comme elle était mythomane et instable ,elle avait l'habitude de disparaître pendant des mois et des années de la vie parisienne; elle n'eut pas la renommée qu'elle méritait. Pourtant Manet n'a pas uniquement peint son modèle favori nu, loin de là. Elle apparaît vêtue dans d'autres tableaux comme *la Chanteuse des rues en costume d'espada*, *la Femme au perroquet* et l*a Joueuse de guitare*. Comme elle était maigre et rousse Victorine Meurent fut appelée l'écrevisse.

— Pourquoi a-t-elle posé nue?

— Parce qu'elle avait besoin d'argent. En plus de peindre, de poser pour Manet, elle chantait, jouait du violon et de la guitare dans les cafés.

— Qu'est elle devenue?

— De nombreuses rumeurs circulent à son sujet. On a dit qu'elle a fini vendant des dessins aux clients des cafés pour survivre, ou encore qu'elle a sombré dans l'alcool et la prostitution.

Marie-Laure de Shazer

Le visage de Yu Liang s'assombrit. La muse de Manet n'avait pas eu de chance.

– Est-elle toujours en vie?
– Certains disent qu'elle est morte, d'autres disent qu'elle ne l'est pas. On peut penser qu'elle a sombré dans l'alcool, comme beaucoup d'artistes.

Monsieur Hong lui montra un portrait d'une femme dont le visage était fatigué et usé par le temps

– Qui est ce?
– C'est Victorine Meurent quand elle avait quarante ans.
– Mon dieu, elle a changé. Elle ressemble à une alcoolique.
– Oui, hélas! soupira monsieur Hong, sa vie n'a pas été facile.

Il fit une pause pour boire, puis il poursuivit:

– Dites- moi Yu Liang, après tout ce que je vous ai raconté, voulez -vous toujours peindre votre Olympia?
– Absolument et je compte chercher ma Victorine Meurent en Chine.
– Ah! s'exclama M.Hong. Je n'aime pas les rousses, je n'aime que les brunes. Mais je vous conseille de vous rendre à l'institut des Beaux-arts et de demander un modèle, vous allez sûrement trouver une jeune femme. Je vous souhaite de rencontrer la muse de Manet en Chine.

Elle lui sourit, le salua puis retourna vite chez elle. Elle prit une feuille de papier et écrivit une annonce: «recherche poseuse nue.»

Elle enveloppa son châle autour d'elle et ouvrit prestement sa porte qu'elle referma d'un geste agile. Elle descendit rapidement les escaliers puis traversa les fleurs qui jonchaient le pâle sentier. Le soleil éclairait ses souliers de satin qui éclaboussaient la boue noire et les surfaces d'eau des bassins. Le ciel était couvert de rouleaux de nuages blancs. Il ressemblait à un rideau infini. Elle réalisait qu'elle était vulnérable et que le temps s'écoulait comme une cascade. Elle arriva à l'école et posa son annonce sur le tableau d'affichage. Elle attendit quelque temps, puis elle reconnut soudain une poseuse qui s'approchait du tableau. C'était une jeune femme d'une vingtaine d'années, de taille moyenne et maigre. Ses sourcils abritaient des yeux mornes et mélancoliques. Elle était froide comme le modèle de l'Olympia. Yu Liang percevait sa sensualité à travers sa robe et l'imagina en rousse. Voyant qu'elle la dévisageait, la jeune femme lui dit:

– Vous cherchez quelqu'un?
– Oui, vous!
– Moi?
– Oui, vous!
– Et pourquoi faire?

— Eh bien, j'ai besoin d'un modèle pour mon examen final.

— Quelle sorte de pose? demanda-t-elle.

Yu Liang lui montra alors la reproduction de Manet.

Le visage de la jeune femme prit soudain une expression tendue, et ses yeux en forme de perles noires trahissaient sa nervosité.

— Je sais ce que vous pensez, dit Yu Liang, que je suis une femme perverse. Je vous assure que je ne le suis pas. Je veux que vous posiez pour moi. Vous êtes le modèle même de Manet.

— Mais je ne suis ni rousse ni blanche, répondit-elle.

— Non, mais vous êtes aussi belle et sensuelle que le modèle de Manet.

— Dites-moi qui est Manet? demanda la jeune fille.

— Manet! Eh bien c'est un grand peintre qui est le premier à avoir peint des femmes nues dans un décor moderne. Même si vous n'êtes pas rousse ou blonde, il vous aurait choisie pour ce tableau car votre corps est sensuel et magnifique.

La jeune fille avait un regard aussi insolent et audacieux que celui de Victorine Meurent.

— Mais pourquoi tenez-vous à cette pose?

— Parce que je suis une ancienne courtisane et que je veux dénoncer la prostitution dans ce pays. La beauté du corps est un atout pour une femme et n'en fait pas une viande de consommation. Les hommes prônent le confucianisme, les vertus, mais en réalité, ils achètent nos corps. J'ai besoin de prouver qu'un peintre chinois sait peindre le nu comme Manet ou Renoir. Ah, j'oubliais, voici mon annonce. Vous pouvez prendre l'adresse. Je paye très bien. Si vous êtes d'accord, je vous attendrai donc demain matin à huit heures.

— Je vais y réfléchir, dit la poseuse d'une voix émue. J'ai besoin d'argent, mon père est malade et je dois travailler pour le soigner.

— Vous savez, vous ne vendez pas votre corps, vous vendez la beauté de la femme!

Bien que leur conversation fût terminée, Yu Liang sentit une froideur dans ses yeux noirs.

Après un silence, Yu Liang lui dit:

— Cela serait pour moi un honneur si vous acceptiez de vous dévêtir afin que je puisse prouver qu'un peintre chinois sait peindre le nu féminin. Dans ce pays nous n'avons jamais osé représenter des corps dévêtus.

Et d'un pas plus rapide que d'habitude, elle se dirigea vers les ruelles recouvertes de poussière dorée. Sa marche énergique trahissait sa nervosité. Les rues apparaissaient agitées comme une mer déchaînée. Et dès ce moment, une certaine inquiétude, un certain désordre l'assaillirent. Si la fille refusait, songea-t-elle, elle ne pourrait pas exposer son œuvre au public. Cette peur de l'échec la hantait et elle parcourut les magasins pour échapper à l'angoisse torturante de l'âme qui

montait en elle comme une nausée. Puis elle suivit le tourbillon poussiéreux qui la conduisait chez elle.

Zan Hua, assis sur le divan, lisait le journal. D'un geste lent, il leva les yeux et lui lança un sourire rayonnant de joie.

– Ah, te voilà. Tu es prête pour ton examen final? J'ai hâte d'assister à l'exposition de ta peinture. Je parie que tu vas choisir d'exposer une œuvre inspirée de Cézanne avec des fleurs ou des pommes.

– Non, pas du tout. J'attends une poseuse.

– Une poseuse pour peindre des pommes ou des fleurs? Tu n'as pas besoin d'une femme pour tenir un vase garni de fleurs.

– Je te dis que j'ai besoin d'un modèle pour mon esquisse

– Tu présentes un portrait comme Renoir?

– Oui, comme Renoir. Tu as très bien compris.

– Bon, j'attends ton œuvre avec impatience. Mais tu es Cézanne, ne l'oublie pas! Si tu veux, tu peux faire mon autoportrait et le présenter au public.

– Non, c'est notre vie privée. Bon, je suis fatiguée, je vais me reposer. Mange sans moi, demain je dois me lever tôt.

Elle l'embrassa et ses lèvres parfumées de pêche frôlaient la peau lisse de Zan Hua. Celui-ci la retint et elle le laissa faire. Elle ferma les yeux pour sentir la douceur de ses caresses somptueuses. Il la prit dans ses bras et dégrafa sa robe, puis comme un sculpteur qui contemple son œuvre, il toucha la volupté de son corps doux et délicat qui ressemblait à une vallée de plaisir. Le plaisir et la passion se mêlaient dans cette atmosphère érotique. Jamais il n'avait pu connaître une sensation aussi forte avec sa première femme. Leur mariage arrangé avait anéanti ses désirs. Il n'avait jamais savouré ses caresses et se désolait qu'elle en ait souffert en silence. Après trente années de vie commune, il réalisait combien sa vie aurait été différente s'il l'avait partagée avec Yu Liang. Il avait acheté la liberté de celle-ci et leur mariage les avaient coupés de leurs chaînes. Ils avaient été tous deux victimes du féodalisme. Leur nuit ressemblait à un vent lisse qui tissait et caressait leur lit d'amour. Après avoir traversé cette nuit de caresses et de plaisir, Yu Liang se leva très tôt pour préparer son matériel. Il était sept heures du matin et le temps pressait. Une sorte d'ivresse enthousiaste tourbillonnait dans son sang. Elle s'enferma dans son atelier, posa la palette sur la table. Elle saisit un pinceau et travailla les mélanges de couleur. Ses couleurs vives montraient une exaltation de l'âme. Tantôt elle obtenait des tons foncés tantôt les tons s'émoussaient comme sous une buée de vapeur.

Alors qu'elle baignait dans un monde coloré, elle regarda soudain la pendule qui était accrochée au mur: il était huit heures et la poseuse allait sans doute arriver. Brusquement, elle se précipita vers la porte d'entrée, sous les yeux étonnés de sa voisine de palier, puis elle courut dans la rue. Avec une fureur aveugle, elle s'élança vers la foule. Elle regarda fixement, en tremblant de tous ses membres, en espérant accueillir son modèle dans la cohue sans cesse renouvelée des gens qui

passaient devant elle. Ses yeux jetaient des lueurs d'espoir de la voir et elle éprouvait une immense joie chaque fois que par hasard elle apercevait des visages. Elle semblait être au milieu de personnes recouvertes d'un masque. Soudain, ses yeux se posèrent sur le dos d'une femme dont la robe en soie faisait ressortir le charme sensuel. Elle comprit subitement que ce corps était son modèle. Elle courut alors vers elle l'atteindre comme un chasseur qui s'élance vers sa proie. Sa main effleura l'épaule de la jeune fille et celle-ci se retourna effrayée. Mais ses yeux devinrent calmes et caressants dès qu'elle reconnut Yu Liang.

Elle la suivit et entra avec elle dans son appartement. Mais à peine eut-elle pénétré dans l'atelier que la crainte de poser nue la fit tressaillir. Elle resta debout longtemps, sans bouger. Yu Liang voyait comme un léger tremblement de son dos. Brusquement, la jeune femme s'assit pour reprendre son souffle. Sa tension et sa peur augmentaient comme le son d'un haut-parleur. Yu Liang lui versa vite du thé pour la réchauffer et s'entretenir avec elle.

La poseuse tremblait tout en buvant sa tasse de thé. Puis, une voix faible sortit de sa bouche:

– Je ne me suis jamais déshabillée devant un peintre, mais je vais le faire. J'ai besoin d'argent pour soigner mon père.

– Que fait votre père? demanda Yu Liang, intriguée.

– Eh bien, vous savez il ne fait rien. Il est au chômage et passe son temps à fumer de l'opium. Vous voyez, les pauvres vendent des fruits dans la rue, mais mon père préfère dissimuler sa honte derrière ses longues tuniques d'homme lettré chinois. Il n'ôtera jamais son habit mandchou pour travailler dans une entreprise étrangère, une université ou se faire vendeur ambulant. Il ne coupera jamais sa longue natte mandchoue pour se présenter à un travail. Depuis l'abdication du dernier empereur Qing, mon père a sombré dans l'opium et s'est noyé dans l'alcool. Il boit, il fume toute la journée et blâme les nationalistes de son malheur. Les hommes modernes qui veulent redresser le pays ont des cheveux courts, portent des costumes étrangers, pas mon père. C'est un monarchiste qui déteste le parti nationaliste. Mon père est malade. C'est un opiomane et un parasite.

– Et votre mère?

– Ma pauvre mère, soupira la jeune femme, s'affaire du matin au soir pour payer la drogue de mon père car l'opium apaise ses douleurs et son mal être. Si ma mère ne trouve pas d'argent il la menace de se suicider. C'est seulement après avoir fumé de l'opium que mon père oublie ses soucis, sa douleur de vivre et son désespoir.

La jeune femme cacha le visage dans ses mains moites, et poursuivit, la gorge nouée par l'émotion:

– Il veut oublier l'humiliation nationale, il a honte de voir tous ces hommes aux cheveux courts, vêtus comme les occidentaux. Mon père ne le fera jamais. Alors j'ai accepté de poser pour vous, mais je n'ai jamais fait cela auparavant.

– Tu as peur?

– Oui, c'est la première fois.

– Je comprends, mais je suis fière que tu le fasses pour moi. Je vais te faire un massage pour te soulager. Tu verras, tout ira bien.

Elle la déchaussa, puis dégrafa sa robe. Elle caressa la peau hâlée qui couvrait ses épaules. Cette peau lisse et satinée rayonnait de beauté. Le regard de Yu Liang effleurait ses bras, ses jambes. Soulagée par les caresses de la femme peintre, la jeune femme déboutonna son soutien gorge qui lui serrait la poitrine. Voulant s'imprégner de sa poitrine aux deux montagnes pointues, elle les toucha comme un sculpteur qui mouille sa pâte. La main douce et ensorcelante de Yu Liang lui donna le courage nécessaire pour se dévêtir entièrement. Son corps, nu, contracté, clair et léger était devenu souple comme le pas d'une danseuse. Fascinée par la beauté de ce corps, Yu Liang lui montra la peinture de l'Olympia. La jeune femme la regarda, puis analysa les formes géométriques du corps. Pour la soulager, Yu Liang lui demanda de se regarder dans un miroir et d'imaginer la scène.

– Regarde dans le miroir, tu pourras voir la scène que je vais te décrire. Le reflet de ton corps est celui de l'Olympia. Tu es une courtisane, et un client va pour la première fois posséder ton corps. Tu es comme un désert qui veut protéger son territoire vierge.

– Oui, je vois la scène. Je suis prête. Je comprends ce que vous voulez que je fasse. Mais c'est une situation un peu pénible pour moi.

Yu Liang l'aida à s'allonger sur le lit tout en lui caressant les épaules pour la soulager des craintes qui la reprenaient parfois.

– Bien, allonge-toi sur le côté droit, et fais en sorte que tes beaux seins ressemblent à deux montagnes pointues.

Elle s'allongea et dit:

– Ça y est. Vous pouvez commencer.

– Pousse-toi un peu à droite, respire. La forme de tes seins est comme le caractère chinois, montagne 山. Sens-tu la forme de ce caractère 山 lorsque tu les touches?

– Oui, dit-elle. C'est très poétique. J'aime votre façon de me soulager.

– Maintenant, regarde-moi! Voilà, parfait. J'aime tes yeux en forme de perles noires qui fixent le regard des clients luxurieux. Il faut lancer un regard froid parce qu'il s'agit d'un amour vénal. On donne son corps pour acheter sa liberté. Tu es Victorine Meurent qui lance un regard insolent au spectateur et tes yeux expriment la froideur de ton regard. Maintenant un client arrive et tu veux protéger ta virginité. La partie à préserver est comme une forêt noire touffue.

Le modèle plaça d'un trait sa main sur la partie du corps défendue à l'homme. Elle s'imaginait être une végétation luxuriante qui essayait de se défendre contre les agressions.

Le pinceau de Yu Liang s'enfiévrait à la recherche des couleurs. Il traçait la tendre courbure des seins et on avait l'impression qu'il dégageait une chaleur torride. Des couleurs vives, naturelles et de chair jaillirent sur la toile. On avait l'impression que la nouvelle Olympia chinoise était

réelle. Le corps était semblable à un lit doux où les amoureux s'enlacent. Le ventre était comme une colline lisse qu'on aurait aimé caresser. Le visage lunaire jetait des rayons sensuels. Le corps dégageait une atmosphère érotique. La bouche, semblable à une vallée, exhalait la sensualité et la pudeur des mots. En parcourant les jambes, Yu Liang crut apercevoir un tunnel impénétrable. Elle imaginait la beauté du corps de son modèle transformé en montagnes, en collines ou en lacs. Elle ne pensait pas qu'elle était Cézanne parce que celui-ci avait peint ses baigneuses d'imagination. La poseuse, exténuée, garda la position pendant six heures. La peinture terminée, Yu Liang lui montra son œuvre. Le visage de la jeune femme, rouge de flamme, ressemblait à un volcan en éruption. Des larmes coulèrent sur ses joues. Elle songea qu'elle allait ternir la réputation de sa famille et que tous ses ancêtres allaient la haïr. «Que va-t-on penser de moi?» se disait-elle. Elle se sentait comme au bord d'une falaise escarpée. Yu Liang la coiffa et lui versa du thé. Voyant la jeune fille agitée, elle prit sa main glaciale et lui dit:

– Ne t'inquiète pas! Je ne révélerai pas ton identité au public. Je dirai que tu ressembles à Victorine Meurent, la muse de Manet.

– Est elle connue en France?

– Oui, bien sûr pour avoir inspiré ce grand peintre impressionniste. Peut-être que tu seras célèbre comme elle et que tu deviendras la Victorine Meurent chinoise.

– Qu'est-elle devenue?

Il y eut un silence lourd comme une souffrance.

– Que se passe t-il? poursuivit-elle

– Eh bien il paraît que Victorine Meurent a sombré dans l'alcool et la prostitution.

Les paroles de Yu Liang firent frémir les lèvres du modèle qui devint pâle.

– Mais ne t'inquiète pas, tu ne seras pas comme elle.

– Vous m'aviez dit que vous étiez une courtisane? Exercez-vous encore ce métier? Travaillez vous dans l'une des premières maisons closes de Shanghai qui accueille des étrangers.

– Non, j'ai arrêté de le faire. Je suis étudiante et j'ai confiance en l'avenir des femmes. Maintenant les femmes analphabètes aux pieds bandés, les prostituées, les paysannes peuvent s'instruire. Nous sommes maîtres de notre destin. Alors, ne t'en fais pas, la Chine va se redresser et les jeunes femmes y joueront un rôle important.

Ses mots doux et attentionnés rassurèrent le jeune modèle. Après qu'elles eurent discuté de la vie de Manet, Yu Liang remit l'argent à la jeune femme et la vit disparaître comme un vent glacial qui cingle les vitres des maisons abandonnées.

Marie-Laure de Shazer

41 - CONFISCATION DE LA PEINTURE

Manet a les qualités qu'il faut pour être refusé à l'unanimité par tous les membres du jury. Son coloris aigre entre dans les yeux comme une scie d'acier; ses personnages se découpent à l'emporte-pièce avec une crudité qu'aucun compromis n'adoucit. Gazette de France

Quelques jours s'écoulèrent et c'était la fin de l'année. Le directeur de l'école des Beaux-arts de Shanghai avait organisé une exposition pour exposer les meilleures œuvres de ses étudiants.

Après une longue nuit de sommeil, Yu Liang s'éveilla. Dès qu'elle vit la lumière orangée s'infiltrer dans son atelier, elle s'y glissa pour contempler ses tableaux. Elle avait déjà envoyé son Olympia au directeur de l'école. Avant de sortir chez elle, elle prit le livre des impressionnistes que monsieur Hong lui avait donné et pensa à ses paroles: «Tu ouvriras ce livre une première fois pour apaiser ta curiosité, une deuxième fois pour découvrir les techniques et les secrets de ces grands peintres impressionnistes, une troisième, pour te donner de l'inspiration. »

Quand elle feuilleta le livre des impressionnistes, elle avait l'impression de voir devant elle un rayon de soleil envahir une mer sombre et lui dessiner une nouvelle destinée. Elle le reposa, mit sa veste courte aux longues manches, sortit de chez elle et emprunta les sentiers jonchés de pétales de fleurs parfumées. Quand elle arriva devant l'école des Beaux-arts, elle vit une foule de gens qui se pressait d'aller voir l'exposition. Les cheveux des femmes, ornés d'épingles dorées, dansaient dans le vent. Elégamment vêtues de satin, elles portaient des chapeaux à larges bords qui emprisonnaient leurs yeux. Les hommes étaient arrivés avant leurs épouses. Ils portaient soit des costumes occidentaux soit des robes longues mandchoues. A peine furent ils entrés dans la salle d'exposition qu'ils se mélangèrent aux étudiants de l'école.

Toutes les peintures étaient recouvertes d'un voile blanc. Parmi les amateurs, Zan Hua attendait impatiemment le portrait de Yu Liang, inspiré de Renoir. Il était persuadé que la toile représentait une femme dans son jardin. Les premiers étudiants découvrirent leur toile et les peintures inspirées de Cézanne, Renoir, Pissarro, Manet, Monet jaillirent sous les yeux du public. La luminosité des toiles accentuait la beauté du décor de la salle. Les yeux rouges des spectateurs reflétaient la passion pour l'art impressionniste. On entendait des cris de joie, des applaudissements semblables à des tambours. Ces œuvres d'art les transportaient et les divertissaient. Ils avaient l'impression de voyager en Europe et de voir défiler les grandes œuvres des futurs peintres impressionnistes chinois. Ils étaient fiers de ces jeunes talentueux et se disaient que la Chine pouvait elle aussi engendrer des chefs d'œuvre. Puis vint le tour de Pan Yu Liang.

Elle commença à lever tout doucement le voile ombragé, lorsque la peinture fut mise à nu, des cris de réprobation se répandirent comme un feu.

- C'est une honte, cria un spectateur. Une femme nue! Quelle horreur! Qui a osé peindre cette vulgarité? Cela ne peut pas être une femme car c'est déshonorant pour la femme.

- Ce modèle est sale, vulgaire et son ventre est gros! cria une femme enceinte. On devrait interdire de telle peinture. Et puis cet artiste ne sait pas peindre, les couleurs qu'il utilise sont grossières, je ne vois rien d'intéressant. Sa peinture est une insulte à nos grands maîtres.

- C'est de la pornographie, ajouta un autre pudibond. Il faut confisquer ce tableau. Ce peintre devrait être envoyé en prison. Il fait honte à la Chine.

- Cette nouvelle République ne produit que des artistes médiocres, immoraux et provocateurs. intervint un homme vêtu d'une longue robe ancienne.

- Vous avez raison, dit un de ses amis, elle ne fait que pervertir les gens.

- Oui, crièrent les spectateurs d'une seule voix.

Fous de rage, certains crachèrent sur la toile et la frappèrent à coups de cannes. Et à ce moment là, les groupes confucéens, défenseurs de la vertu, des rites et de l'art classique chinois, échangèrent des coups de poing avec les hommes modernes, habillés d'un costume occidental. Dans la salle s'élevait une fumée de haine. Les conservateurs étaient déçus, ils s'attendaient à des estampes japonaises ou à des peintures qui représentaient des bambous, des pins ou des orchidées.

Zan Hua qui se tenait à l'écart des deux camps se sentait humilié, trahi. Un tonnerre gronda dans sa gorge puis il cria:

- Rentre vite à la maison! Tu m'as fait perdre la face.

Au même moment, un groupe de policiers alertés par le bruit, arriva précipitamment et confisqua l'œuvre démoniaque.

Pourtant, un homme souriait parmi la foule: le directeur de l'école de Shanghai.

Il était heureux et fier de Pan Yu Liang. Elle allait, selon lui, entrer dans l'histoire. Comme Manet, elle avait osé représenter la nudité d'une femme dans un cadre moderne. Elle avait osé défier les anciens, les grands maîtres et apporter une brise printanière dans l'art. Pour le directeur de l'école, elle savait mêler l'Orient et l'Occident.

Pendant que Zan Hua prenait le bras de Yu Liang, le directeur rejoignit le couple et dit:

–Yu Liang, je suis fier de vous, vous êtes la nouvelle Manet en Chine qui a osé défier les Anciens. Vous avez eu l'audace de prouver qu'un peintre chinois pouvait peindre le nu dans un environnement moderne. Vous avez su adapter l'œuvre de Manet à notre époque. Je vous conseille d'aller sans tarder à Paris. Vous avez réussi votre examen de fin d'année et je pense que La France a besoin de vous connaître. Les Parisiens sont très ouverts, vous verrez. Ils vous apprécieront.

- Comment ça, vous êtes fier de ma femme? intervint Zan Hua. Mais elle m'a fait honte. Vous auriez dû plutôt ouvrir le salon des refusés et exposer sa toile avec celle de Manet " le déjeuner sur l'herbe ".

– Merci, monsieur Pan, de me proposer le salon que l'empereur Napoléon III avait organisé pour faire découvrir au public les impressionnistes.

Puis le directeur se tourna vers Yu Liang et poursuivit:

– Quand vous aurez du temps libre, venez me voir et nous discuterons de vos études en France.

– Mais je ne sais pas parler le français. répondit Yu Liang toute tremblante.

– Oui, je sais bien, mais vous pouvez dans un premier temps vous inscrire à l'école franco chinoise de Shanghai. Qu'en pensez-vous monsieur Pan? Je pense que vous seriez content que votre épouse puisse apprendre une autre langue, n'avez vous pas appris le japonais?

Zan Hua, stupéfait, ravala sa colère comme un enfant qui réprime sa nausée. Il acquiesça, et lorsque le directeur s'éloigna, il prit le bras de Yu Liang avec force. Il voulait savoir pourquoi elle avait peint l'Olympia.

– Yu Liang, cria-t-il. Tu me déçois. Tu me mets dans une situation difficile. Pourquoi cherches-tu à t'avilir? Cela n'a pas suffi un séjour chez Li Ma? Ne t'en fais pas, elle t'a remplacée.

– Mais je voulais dénoncer la vie des courtisanes. Tu ne comprends rien à l'œuvre de Manet. Je peins ce que je vois, et non ce qu'il plaît aux autres de voir.

– Ça suffit! Ah! Si j'avais su que tu voulais peindre l'Olympia à la chinoise, je ne t'aurais jamais payé les cours dans cette école. Ton Manet m'a fait perdre la face. Rentre à la maison!

– Hors de question! Je sors boire un verre. Je suis libre!

– Quoi? Que dis-tu?

– Je suis libre et j'ai eu raison d'exprimer les maux de mon enfance. Tu n'as rien compris. L'art est un moyen pour moi de soulager mes peines et d'exprimer la condition de la femme.

Zan Hua désorienté, demeurait silencieux comme un tombeau. En même temps il se dit qu'il aimait son opiniâtreté et son audace. Le mariage avait libéré Yu Liang de la chaîne de son douloureux passé de prostituée. La courtisane avilie était libre. Alors que les autres femmes souffraient en silence, Yu Liang rayonnait de joie comme une fleur. Il y avait deux types de femmes: les fleurs qui se ferment la nuit et les fleurs qui s'ouvrent et qui s'épanouissent. Yu Liang était une fleur épanouie et libre. Comprenant son état d'âme et la bonté lui revenant, il lui prit la main et ils s'engagèrent dans les ruelles endormies. Ils rentrèrent, soupèrent puis mirent de côté le scandale. Avant d'aller se coucher, Yu Liang se glissa discrètement hors de chez elle et alla voir monsieur Hong pour lui raconter comment s'était déroulée l'exposition.

– Ça a été un désastre, un groupe de conservateurs a même essayé de détruire ma toile. D'autres ont craché dessus, en insultant le modèle. Une femme aux pieds bandés a même dit que je mériterais d'être décapitée. C'était affreux, et Zan Hua a mis des heures avant d'oublier ce qui s'est passé.

— Yu Liang, je vous avais bien dit que cette toile allait vous attirer des ennuis, mais vous ne m'avez pas écouté. Vous auriez dû penser au peintre Théo Van Rysselberghe qui se méfiait des pudibonds et les considérait comme des crapules ou comme des gens stupides et immondes. Il savait bien que le nu pouvait choquer et scandaliser la haute société, surtout les conservateurs.

— Oui, certes, mais je voulais dénoncer la prostitution et les maux de mon enfance.

— C'est louable, mais malheureusement les spectateurs n'ont rien compris, comme ceux qui visitèrent le salon des refusés.

— Le salon des refusés? Oh, Zan Hua m'a parlé de ce salon organisé par Napoléon III. Quel drôle de nom! D'où vient il?

— Eh bien, en 1863 les membres du jury du salon avaient refusé 4000 œuvres, ce qui provoqua un formidable tollé dans les cafés. A l'époque le salon officiel était la seule façon pour un artiste de se faire connaître et d'obtenir des commandes et une clientèle. La devise du salon était « sans jury, ni récompense». la rumeur parvint jusqu'aux oreilles de l'empereur Napoléon III qui redoutant les élections, il vint au palais de l'industrie et parcourut les salles où étaient entassés les tableaux rejetés. Il ne vit rien qui, à ses yeux, différaient des œuvres sélectionnées par les membres du jury. De retour chez lui, il donna l'ordre d'organiser le salon des refusés. Le public allait juger les œuvres rejetées.

— Comment ont réagi les membres du jury en apprenant la décision impériale?

— Vous pensez ils étaient consternés. L'empereur remettait en doute leurs évaluations. Ils trouvaient insultante la décision impériale. Quant à nos chers peintres impressionnistes, Monet, Manet, Cézanne, Renoir et Pissarro, ils sautèrent sur l'occasion, naïvement convaincus que le public aimerait leurs œuvres. Mais le public ne connaissait rien à l'art, à la peinture et à ses techniques. Quand les gens apprirent que l'empereur avait organisé le salon des refusés, il y eut foule. Aller au salon des refusés était une attraction comique. Les gens voulaient voir ce que les membres du salon avaient refusé.

— Et les journalises qu'en pensèrent-ils?

— Ils pensèrent que ce salon était une farce et qu'on n' allait voir que des peintres sans grand talent. Quand les visiteurs se rendirent au salon, ils se moquèrent des tableaux de Pissarro, de Cézanne et de Monet dans les salles. Puis en arrivant à l'espace dédié à Manet et apercevant son tableau, le déjeuner sur l'herbe, qui représentait une femme nue assise au milieu de jeunes hommes en costume de ville, certains d'entre eux éclatèrent de rire en se poussant du coude, tandis que d'autres étaient ulcérés au point qu'ils crachèrent sur le modèle nu. Ils étaient non seulement choqués des regards froids et indifférents des deux hommes mais aussi du regard provocateur de Victorine Meurent dont la maigreur offusquait. Les spectateurs avaient l'impression que le modèle les narguait. Ils étaient habitués à voir des tableaux qui dépeignaient des scènes historiques, religieuses ou mythologiques, mais non de la vie quotidienne. Cette femme nue était trop réelle, elle choquait. En outre ce qui était grave c'est qu' à cette époque il était interdit aux femmes de se baigner avec des hommes.

– Et comment a réagi le pauvre Manet?

– Vous pensez bien, ma chère Yu Liang, encore une fois il ne comprenait pas du tout ce qui lui arrivait. Il s'était inspiré du tableau du grand peintre Giorgione le concert champêtre qui représentait des femmes nues et des hommes en habit. Suite à ce salon, Manet fut définitivement considéré comme un peintre immoral, provocateur, sale, sans grand talent qui faisait l'apologie de la prostitution. Les journalistes traînèrent dans la boue ses œuvres.

– Ah, fit Yu Liang, je comprends maintenant pourquoi Zang Hua a conseillé le salon des refusés au directeur de l'école des Beaux Arts.

– Bon, fit-il en soupirant, il est au temps pour moi de retourner dans mon atelier. Mon épouse est partie à Yang Zhou.

Alors Yu Liang salua son professeur, et se dépêcha de retourner chez elle. Allongée sur son lit, elle songea au salon des refusés et aux journalistes qui avaient sali la réputation de Manet.

Marie-Laure de Shazer

42 - LA PRESSE SURNOMME PAN YU LIANG LA FEMME PEINTRE PROVOCATRICE ET IMMORALE

S'il y avait une seule vérité, on ne pourrait pas faire cent toiles sur le même thème. - Picasso

Le lendemain, Pan Yu Liang eut le pressentiment que quelque chose d'étrange allait se passer. La servante qui tous les jours lui apportait le journal vers sept heures, ne vint pas cette fois là. Cela ne lui était encore jamais arrivé. Quand elle sortit, elle vit sa voisine, une vieille dame aux cheveux argentés en train de l'observer avec une curiosité tout à fait inhabituelle. Au moment où elle traversait la rue, elle aperçut monsieur Hong, l'air abattu, lui qui était habituellement gai et plein de vie. Elle s'approcha et l'aborda.

– Bonjour professeur, comment allez-vous?

Il baissa la tête. Il avait l'air de mauvaise humeur. Il ignora sa question et lui parla abruptement si elle avait lu les journaux du matin.

– Non, répondit Yu Liang, étonnée de sa question. Sommes-nous encore en guerre?

– Quoi! Vous n'êtes pas au courant.

– De quoi?

Alors le professeur Hong sortit de son sac le journal. Yu Liang se pencha pour y jeter un coup d'œil, mais elle fut atterrée quand elle vit sa photo dans le journal. Elle souriait en montrant fièrement le portrait d'une femme nue. Elle lut l'article du journaliste qui critiquait son talent et dévoilait son passé de prostituée. Il la surnommait la femme libre, la peintre immorale et provocatrice ou encore la courtisane qui se prétendait être un grand peintre. Le journaliste l'accusa d'avoir aussi détruit le mariage de la première épouse de monsieur Pan, une femme traditionnelle, analphabète aux pieds bandés. «Madame Pan avait soumis son tableau, disait le journaliste, dans le but de promouvoir son passé de prostituée».

Folle de Rage, Yu Liang déchira le journal. Elle se demandait qui avait bien pu dénoncer son passé de courtisane. Monsieur Chang? Sûrement, il la détestait et ne croyait pas en elle. Madame Pan pour se venger de la séparation d'avec son époux? Li Ma et M. Gao? Tout était possible.

Voyant que Yu Liang était plongée dans des pensées ténébreuses, monsieur Hong lui proposa de boire un café avec lui.

– Venez chez moi, boire une tasse de café!

– Oh! Vous ne m'offrez pas du thé vert.

– Non, aujourd'hui je préfère que nous buvions du café. Nous en aurons grand besoin.

Elle accepta et le suivit. Dès que la bonne leur servit les boissons, monsieur Hong montra à Yu Liang deux portraits de jolies femmes.

- Qui est ce?
- Deux femmes libres qui ont été les maîtresses de Manet.
- Ah, je comprends pourquoi ce journaliste m'appelle la femme libre et immorale.
- N'est ce pas! répondit monsieur Hong.
- Qui est cette jolie femme vêtue de noir?
- C'est Nina de Callias
- Comment était-elle?Et d'où venait-elle? demanda Yu Liang intriguée.
- Elle était différente de Victorine Meurent. Nina de Callias, fille d'un riche avocat, était une femme libre difficile car excentrique, survoltée, et hystérique.
- Etait- elle mariée?
- Oui, elle épousa le comte Hector de Callias, écrivain et journaliste au Figaro, et tous les deux tinrent un des grands salons intellectuels de Paris. C'est dans son salon qu'elle rencontra Manet. Ebloui par sa beauté celui-ci fit un portrait d'elle intitulé la dame aux éventails. Nina de Callias posa dans un de ses costumes "à l'algérienne" qu'elle aimait porter pour recevoir ses invités de marque. Quand son mari fut mis au courant du portrait, il tempêta et interdit à Manet de l'exposer dans un salon. Comme Nina de Callias était une femme frigide, frivole et avait beaucoup d'amants tel l'écrivain, Villiers De l'Isle Adams, Manet se lassa d'elle et la quitta.
- Dites-moi que lui est- il- arrivé?
- Eh bien elle avait été marquée, sombra dans l'alcool, ce qui la conduisit à la folie et à une mort prématurée à trente-neuf ans. Elle mourut dans une maison de repos.

Yu Liang regarda le second portrait.

- Tiens, une femme rousse! Décidément Manet aimait les rousses.
- C'est Mery Laurent. Maîtresse d'un célèbre chirurgien dentiste qui avait soigné l'impératrice Eugénie, le Dr. Evans, Mery Laurent était une femme frivole, désinvolte et libertine. Elle ressemblait un peu à George Sand. Avide d'argent et insatisfaite de la rente de 50.000 francs que le Dr. Evans lui versait chaque année, elle prit pour amant Manet qui lui donna 50.000 francs de rente.
- Eh bien professeur Hong, c'était une femme de 100.000 francs par an. Mais comment faisait elle pour voir Manet en cachette?
- Chaque soir, Manet déguisé en Roméo, passait sous la fenêtre de Mery Laurent de la rue de Rome. Si le Dr. Evans n'était pas chez elle, elle agitait son mouchoir. Mery Laurent aimait

tellement Manet que lorsque le peintre mourut, elle alla avec son nouveau amant Mallarmé déposer des lilas sur sa tombe.

– En tout cas, dit Yu Liang en finissant de boire son café, je ne ressemble pas à ces femmes libres, les journalistes ont tort de m'appeler ainsi.

– Ils devraient vous appeler la première femme impressionniste qui a ouvert la voie à la peinture moderne, en sachant mélanger les arts occidentaux et chinois.

Yu Liang lui sourit, et après qu'ils eurent discuté ensemble les techniques des peintres impressionnistes, elle retourna chez elle. Zan Hua l'attendait. La servante avait tout préparé. Il y avait du bœuf et du riz sauté.

– Oh, tu n'aurais pas du dire à la servante de faire la cuisine. Tu sais bien que j'aime cuisiner. J'ai besoin de faire les tâches ménagères pour oublier les critiques des journalistes.

– Je sais, mon patron m'a montré le journal. Oublie ces mensonges!

– Qui a pu bien me calomnier? demanda Yu Liang

– Sûrement monsieur Chang. Il est tellement jaloux de toi qu'il a dû parler de ton passé aux journalistes.

– D'après les critiques je suis une femme libre qui n'a pas de talent. Je suis un peintre médiocre. Mon style et mes techniques sont vulgaires. Un enfant pourrait mieux dessiner que moi.

– Oublie ces critiques! dit abruptement Zan Hua. As-tu vu monsieur Hong?

– Oui, j'en reviens. Il m'a parlé de Manet qui eut pour maîtresses deux femmes libres.

– Ah, tu veux dire qu'il t'a parlé de Mery Laurent et Nina de Callias

– Oui, c'est cela!

– Eh bien tu devrais être fière d'être considérée comme une femme libre, madame Pan.

Yu Liang lui prit la main et l'embrassa tendrement jusqu'à ce que le reflet de la lune s'éclipsât de la chambre. En posant sa tête sur le costume de Zan Hua, elle se sentit protégée du monde hostile et des critiques virulentes des journalistes. Elle avait cru que le public l'accepterait et oublierait son passé de prostituée. Comme Manet elle avait eu tort.

Marie-Laure de Shazer

43- L'HISTOIRE DE RENOIR

Les erreurs ont presque toujours un caractère sacré. N'essaye jamais de les corriger. - Salvador Dali

L'aube à peine levée Yu Liang prit son matériel de peintures, et s'empressa de se rendre au parc où elle installa sa toile et sa palette. Un calme délicieux avait enveloppé cet espace public. Pas une seule feuille, pas un bruit ne troublaient la méditation de la nature. Elle pouvait se consacrer tranquillement à l'œuvre quand elle entendit soudain des voix étouffées se propager dans le parc. Deux jeunes garçons, un grand boutonneux et un petit, maigre et moche, qui avaient reconnu le visage de Yu Liang, se glissèrent discrètement derrière un rideau de bambous qui lui faisait face et commencèrent à la provoquer: Ils se mirent à l'insulter en la tutoyant. Leur regard était haineux et méchant.

– Ah, c'est toi, la prostituée qui peint des femmes nues,dit le jeune garçon boutonneux. Combien prends tu pour la passe? Mon père m'a montré ta photo dans le journal.

Ces dernières paroles glacèrent le sang de Yu Liang qui préféra ne pas répondre.

Puis ce fut au tour du deuxième garçon de provoquer le peintre.

– Mon père m'a parlé de toi, il m'a dit que tes œuvres étaient sales et médiocres. Tu es une prostituée sans talent. Dis donc, combien d'hommes as-tu eu dans ton lit?

Yu Liang serra les poings pour refouler sa colère. Elle ne voulait surtout pas répondre à leurs insultes.

– Personne ne veut de toi ici. dirent les garçons en chœur.

Yu Liang serra de nouveau les poings tout en continuant de se taire. Fous de rage, ne supportant pas que Yu liang demeurât silencieuse, ils se jetèrent sur elle et la firent tomber. Dans sa chute, elle renversa sa palette et sa toile.

Hors d'elle, elle se releva et se mit à poursuivre les deux voyous.

Alors les deux jeunes garçons crièrent

– Au Voleur! Au voleur! Arrêtez cette femme qui veut nous voler!

Alerté par leurs hurlements, un homme de taille moyenne se précipita vers eux. Il s'arrêta en apercevant Yu Liang. C'était monsieur Hong. Furieux, le professeur courut vers eux, les rattrapa puis leur donna des coups de pied et les menaça d'appeler la police. Affolés, ils quittèrent en trombe le parc. Après qu'il eut repris son souffle, le professeur Hong aida Yu Liang à ramasser ses affaires et dit:

– Vous n'avez rien? J'espère que vous n'êtes pas blessée.

– Non, je vais bien professeur, j'ai eu juste peur.

- Ah tant mieux, fit-il rassuré, venez-vous reposer chez moi?
- Vous savez ce sont des voyous et il faut oublier ce qui s'est passé. Ils sont jeunes et ne savent pas ce qu'ils disent. Ces garnements me rappellent ces voyous qui avaient agressé le pauvre Renoir. dit il en ouvrant la porte de son appartement.
- Ah bon, lui aussi s'est fait attaquer!
- Oui lui aussi! dit il en prenant un siège. Cela vous intéresse-t-il de parler de Renoir?
- Oui bien sûr.dit elle en s'asseyant elle aussi confortablement sur une chaise.
- Eh bien, un jour un groupe de jeunes voyous attaquèrent Renoir alors qu'il peignait en pleine forêt. Ces adolescents désoeuvrés et curieux de voir ce que le peintre faisait, commencèrent à se moquer de lui, ne comprenant rien à sa peinture. Comme Renoir les ignorait, ils se mirent à le pousser et à le frapper violemment. Ils donnèrent aussi des coups de pied à sa toile.
- Combien étaient ils? demanda Yu Liang
- Ils étaient 12 jeunes, et parmi eux il y avait aussi des filles qui piquèrent Renoir du bout de leurs ombrelles.
- Mais qu'a fait Renoir? N'a t-il pas réagi?
- Non, il n'en a pas eu besoin. Il fut secouru par un vieil homme fort, grand et robuste. Quand il se releva, il fut surpris de découvrir que l'homme qui l' avait secouru était infirme. Emu, il remercia son sauveur et se nomma. L'inconnu à son tour donna son nom. C'était Narcisse Diaz de La Pena, un peintre espagnol qui avait perdu sa jambe des suites d'une morsure de vipère. Quand l'artiste regarda le tableau de Renoir, il dit" Pas mal du tout, vous êtes doué, très doué. «Mais pourquoi peignez-vous si noir?» Depuis cette rencontre avec le célèbre peintre Barbizon, Renoir modifia sa palette de couleurs et peignit de plus en plus clair. Renoir ne devait jamais le revoir de sa vie. Voilà c'est tout.
- Oh merci professeur Hong de m'avoir réconfortée et de m'avoir donné du courage.
- Je vous en prie. Cela me fait toujours plaisir de vous épauler. Vous êtes une femme exceptionnelle et remplie de talent.
- Merci professeur, dit-elle émue.

Il était déjà tard quand Yu Liang retourna chez elle. Harassée de fatigue, elle s'allongea sur le lit, puis s'endormit dans la chambre obscure. Malgré la nuit noire et chaude, embaumée de l'épais parfum de lilas, son sommeil devint mouvementé. Yu Liang fit un cauchemar dans lequel elle regardait à l'intérieur d'un énorme coffre attaqué par la rouille un objet mystérieux. Elle y glissa une main puis l'autre. Quand elle saisit l'objet, elle fut étonnée de voir qu'il s'agissait d'une reproduction de l'Olympia de Manet. A peine l'eut elle contemplée qu'elle sentit une main qui effleurait sa robe longue fleurie. Elle se retourna et aperçut monsieur Chang qui la menaçait de brûler l'œuvre de Manet. Soudain une voix familière la fit réveiller en sursaut. Elle frotta les

yeux et aperçut la bonne qui lui annonçait que le directeur de l'école des Beaux-arts avait envoyé un message et qu'il souhaitait la voir pour lui parler de ses études.

Marie-Laure de Shazer

44 - LE GÉNÉRAL SUN QUANFANG, INTERDIT LA PRATIQUE DU NU ET ORDONNE DE FERMER L'ÉCOLE DES BEAUX ARTS

Le laid peut être beau, le joli, jamais. - Gauguin

Un chapelet de nuages sombres se bousculait dans le ciel bleu et limpide quand elle atteignit l'école des Beaux-arts de Shanghai. il en était également ainsi de l'âme de Yu Liang. Elle fut déçue quand elle vit une affiche collée sur la porte: *Fermeture de l'institut*. Le Général Sun Quanfang, qui voulait interdire de peindre le nu, avait menacé d'arrêter Liu et décidé de fermer l'école pendant un certain temps. Il voulait donner une leçon aux peintres de nus qui étaient accusés de pervertir la société. Dépitée, elle se dirigea vers l'arrière cour de l'institut, mais au moment où elle traversa la grande allée, elle tomba sur le directeur.

— Monsieur Liu Hai Su, je vous cherchai.

— Moi aussi, j'ai des choses à vous dire.

Il l'invita à s'asseoir sur un banc pour lui parler de la situation de l'institut des Beaux arts et de ses études en France.

— Le général Sun Quan Fang menace de fermer définitivement l'école parce que j'ai introduit des modèles nus dans mon école et que vous avez exposé une toile de femme nue. Mais ne vous inquiétez pas, madame Pan, je vais réagir et écrire des articles. Quant à vous, je vous conseille d'étudier le français à l'institut franco- chinois, et quand vous aurez maîtrisé la langue de Molière, vous partirez étudier en France. Je crois en vous, je vous l'ai déjà dit à maintes reprises et je suis persuadé que le public vous reconnaîtra comme la première femme impressionniste qui a osé peindre des femmes nues dans des décors réels et modernes, un peu comme Manet avec son Olympia et son déjeuner sur l'herbe.

— Mais..

— Mais quoi?

— Il y a un problème.

— Ah oui lequel?

— Je suis mariée et je dois m'occuper de mon mari.

— Ne vous inquiétez pas, je lui en ai déjà parlé et il a accepté.

— Qui va payer mes études?

— Zan Hua, il vous parraine.

— Ah, dit-elle, les larmes aux yeux, il va payer mes études.

— Bien sûr et il croit en vous. Pourquoi pleurez-vous?

— Je suis émue. Jamais je n'aurais pensé que mon mari me laisserait partir à l'étranger, toute seule.

— Vous avez raison, c'est si rare. C'est un rêve pour toutes les femmes de s'émanciper et de partir étudier à l'étranger. Elles envient leurs époux chinois qui étudient en Europe ou aux Etats Unis.

Yu Liang comprenait bien que les femmes de son pays qui avaient été écartées des études depuis des siècles étaient libérées de cet interdit par la nouvelle République. C'était une occasion à saisir et elle était déterminée pour cela à maîtriser coûte que coûte la langue française.

— Je vous remercie de m'aider. Quand dois-je commencer les cours?

— Eh bien demain matin.

Après l'entretien avec le directeur de l'école des Beaux arts, elle s'empressa de revenir chez elle. Elle attendit toute la journée le retour de Zan Hua. A peine eut il pénétré dans l'appartement qu'elle se dépêcha de lui ôter sa veste.

— Merci de me laisser étudier en France, dit elle d'une voix douce en l'embrassant.

Zan Hua sourit, et sortant un livre de sa mallette, il lui dit:

— Tiens, regarde ce que j'ai acheté.

Elle jeta un coup d'œil au livre, et après avoir lu le titre elle dit:

— Un manuel d'apprentissage de la langue française? C'est pour moi?

— Oui et il te sera utile.

Alors elle le saisit et feuilleta quelques pages, songeant à son avenir radieux. Elle rêvait d'être un peintre reconnu en Europe et de faire carrière à Paris. «Oui, disait-elle, enfin je ne ferai pas scandale, les Français ont bien fini par accepter les tableaux nus de Manet. »

Le lendemain, Yu Liang s'inscrivit dans une école Sino-française pour apprendre le français. Cette école, fondée par l'ancien ministre de l'éducation nationale chinois Cai Yuan Pei, avait pour mission de promouvoir les échanges culturels et éducatifs entre les deux pays et de placer les étudiants dans les usines ou dans les classes préparatoires dans les collèges en France. Environ 1400 étudiants originaires des provinces de Sichuan, Hunan, Guandong, Zhejiang, Jiang su et Hubei, vinrent en France à ce titre, entre 1919 et 1920, parmi lesquels figuraient Zhou En Lai, Deng Xiao Ping, Chen Yi, Li Fu Chun, Li Wei Han. Yu Liang étudia avec passion la langue française. Celle-ci était comme un lac empli de douceur et d'élégance. Elle s'imaginait traverser la Seine lorsqu'elle étudiait les mots. Malgré la difficulté de la langue, elle en aimait les sons et les comparait avec ceux du chinois. Enthousiaste et obstinée elle traversait les pages de grammaire comme un bâtisseur de cathédrales. Tous les jours, elle assistait aux cours de français et elle aimait calligraphier le mot France 法国 qui voulait dire le pays de la loi. Elle savait qu'elle y était attendue et qu'on reconnaîtrait son talent.

A la maison la bonne trouvait tout le temps Yu Liang traçant l'un après l'autre des mots étrangers à l'aide d'une plume anglaise. Un jour alors qu'elle rangeait l'encrier dans son tiroir, la servante posa des questions à sa patronne:

— Madame Pan, que faites- vous?

— Je m'exerce au français?

— Pourquoi faire?

— Parce que je compte partir pour Lyon.

— Lyon?

— Oui, c'est une ville qui se trouve en France.

— Ah vraiment! Et c'est pour quoi faire?

— Je compte étudier l'art dans cette ville française.

— Toute seule?

— Oui.

La servante demeura abasourdie et il y eut un long silence. Elle n'en revenait pas que la Chine eût vraiment changé à ce point. Les femmes pouvaient maintenant étudier et voyager sans le consentement de leur belle famille et de leur mari. Pour rompre le silence, elle dit à sa patronne:

— Oh Yo, comme les temps ont changé! Les femmes ne se bandent plus les pieds et maintenant elles étudient "l'étranger". C'est incroyable! Vous savez, ma mère se désolait, personne ne voulait bander mes pieds, car il fallait que je travaille dans les champs. J'ai de très grands pieds et mes grands pieds grossiers sont à la mode parmi les jeunes filles de la haute société. Comme les temps ont changé!

Yu Liang ne put s'empêcher de pouffer de rire.

Marie-Laure de Shazer

45 - PAN YU LIANG ÉTUDIE À L'ÉCOLE DES BEAUX-ARTS À LYON

Je suis las des musées, cimetières des arts. - Alphonse de Lamartine

Le jour arriva où Pan Yu Liang dut partir pour Lyon. Zan Hua, la veille, était triste et sa main était agitée de tremblements. Il se réveilla la nuit parce que son corps était étreint par l'angoisse, et le souffle pouvait à peine sortir de sa poitrine oppressée. Il n'était pas habitué à vivre sans elle et son départ le tourmentait. Yu Liang resta dans son atelier toute la nuit jusqu'à l'aube. Elle peignit son autoportrait pour l'offrir à Zan Hua, l'homme qui l'avait éduquée et lui avait enseigné tous les cinq mille caractères. Elle était devenue une femme libre et cultivée grâce au mariage.

Saisie de mélancolie, elle utilisa le miroir puis dessina son visage qui sombrait dans un gouffre morbide. La tristesse de ses yeux, ses lèvres semblables à une allée perdue, évoquaient une longue séparation. Les couleurs sombres et mornes de cette peinture dépeignaient une atmosphère ténébreuse. La séparation était cruelle et tranchante et le cœur poignardé. Quand Zan Hua se leva de bonne heure, elle tressaillit de douleur en voyant ses cernes pareils à une pâte brisée. Elle réalisa la différence d'âge. Il était plus vieux qu'elle et on allait penser qu'elle le quittait pour fuir ce scandale. Son cœur était déchiré et elle semblait le trahir.

« Si je le quitte, que pourra-t-il faire sans moi?» songea-t-elle.

Elle prépara du thé et le lui versa dans sa tasse. Ils se regardèrent silencieusement, puis elle lui dit:

– Ferme les yeux, j'ai un cadeau pour toi.

– Un cadeau? Depuis quand les femmes offrent-elles des cadeaux aux hommes?

– Tu ne m'as pas dit que les hommes et les femmes sont égaux?

– Oui, c'est vrai. Je ferme les yeux.

Elle se leva vite de sa chaise et prit le tableau, puis elle dit:

– Ouvre les yeux, voici ton cadeau.

– Oh, c'est toi! Qu'il est beau!

– Attends, moi aussi j'ai un cadeau. Ferme les yeux. Ne triche pas!

Il sortit de sa poche un pendentif qui contenait leurs photos.

Elle ouvrit les yeux et fut émue en voyant les portraits. Elle l'enlaça tendrement.

Avant de partir il contempla le portrait de Yu Liang et le caressa. En regardant son visage glacé de mélancolie, il se disait qu'elle souffrirait en silence, d'être loin de ses bras. Il regardait souvent la cascade de tons vifs et animés qui jaillissaient autour de ce tableau.

Puis ce fut l'heure du départ. Le soleil disparu avait laissé le ciel tout rose de son passage, frotté de poudre d'or. Au loin, le port de Shanghai fourmillait de bateaux. Un essaim d'étudiants chinois montait à bord d'un très grand navire pour aller en France. La mer, sans une ride, sans un frisson, lisse, semblait une plaque de métal polie. Zan Hua la regardait monter les escaliers de la passerelle et il avait l'impression qu'elle se dirigeait vers une destination ténébreuse. Ses yeux étaient pleins de souvenirs troublants. Tout à coup, on donna le signal du départ et la foule agitait ses bras comme des ailes d'un couple d'oiseaux inséparables. Yu Liang, le regardait de loin en souriant et ses lèvres tremblaient.

Ils restèrent longtemps à se contempler jusqu'à ce que le bateau s'enfonçât dans les nuages de la mer. Zan Hua avait financé le voyage et les frais d'études parce qu'il croyait au talent de Yu Liang. Tout ce qu'elle souhaitait, il le lui donnait. Il pleurait en songeant que sa vie allait changer. Son sang battait furieusement. « Que va être ma vie sans elle? » disait-il à voix basse.

Lorsqu'il revint dans son appartement, il réalisa que l'obscurité l'entourait. Ce silence était hostile comme un poing fermé. Il regagna sa chambre et se mit au lit. Zan Hua, seul avec lui-même, fixait de ses yeux tristes le vide illimité de la nuit. Le corps qu'il buvait tous les soirs de la même chambre n'était plus là. Il allait dans un autre lit étranger: la France. Cet être chaud et doux qui partageait sa vie et qu'il pouvait toucher de sa main était parti. Son âme était une tempête qui le déchirait. Il s'enfonça dans un monde de ténèbres pendant des mois avant d'écrire une lettre à sa première femme. Il voulait revenir, retrouver son fils, sa vie d'autrefois parce que Yu Liang était loin. Malgré l'écrasement des sentiments qu'il y avait eu dans le couple, sa première femme accepta.

Il retourna dans leur maison de campagne à An Hui, et son fils eut un mouvement d'effroi quand il le vit. Il y avait dans son être, dans son regard, quelque chose de triste. Son fils s'avança pour l'embrasser. Lorsqu'il lui toucha les lèvres, le cœur de sa femme se réchauffa. Le temps amortit tous ses sentiments de haine et de rancune. Son visage respirait une libération de toute lourdeur intérieure, une délivrance. Elle était fière à la pensée que son mari revenait la voir. Elle avait un visage serein et calme comme une fleur épanouie dans un jardin. Mais sa tendresse ne réussissait qu'à faire du mal à Zan Hua, il avait honte de ce respect et de cet accueil chaleureux alors qu'il revenait chez lui pour fuir la solitude.

Le voyage de Yu Liang lui avait paru une éternité. A peine arrivée à sa chambre, elle rangea ses affaires, puis après s'être reposée une partie de l'après midi, elle sortit pour explorer la ville. Le paysage de Lyon brillait maintenant tout autour d'elle. La ville, appelée colline de lumière, rayonnait de bonheur et de beauté. Elle flânait dans les quartiers historiques, elle se trouvait projetée dans des époques plus ou moins lointaines. Elle admirait les vestiges des Romains, la colline de Fourvière et son théâtre, son temple de Cybèle et son Odéon. Elle avait l'impression de flâner à travers le temps. Elle regardait la ville, émue, ébranlée, et fascinée. Elle s'imprégnait des noms et des lieux. Les rues lavées de frais étaient brillantes et baignées de soleil. Son œil impressionniste allait avec bonheur d'un horizon à l'autre. Son immeuble n'était pas loin de l'école Sino-française mais il lui fallait la force de grimper les rues en pente. Après avoir traversé les grandes artères, elle fut de retour dans son immeuble. Elle poussa la porte et monta l'escalier. Arrivée dans sa chambre, elle se changea rapidement. Elle éprouvait un sentiment nouveau pendant qu'elle enfilait sa robe mandchoue. Ensuite, elle se rendit en hâte à la banque pour

chercher de l'argent et envoyer un télégramme à Zan Hua. Là elle connaissait déjà le chemin alors qu'elle se perdait parfois dans cette immense ville. En chemin elle regardait les boutiques de fleuristes. Les vendeuses déballaient les plus belles fleurs multicolores. Sa peau hâlée attirait souvent les regards des passants et ses robes mandchoues laissaient des empreintes dans les yeux de ces inconnus qui admiraient la mode chinoise. Elle revint chez elle dans la lumière radieuse et ruisselante de cette journée.

Après avoir passé une nuit calme, elle se hâta d'aller à l'école des Beaux-arts. Mais quel ne fut son soulagement à l'issu de son premier cours ses professeurs ne l'avaient pas interrogée sur son passé de prostituée; ils l'encourageaient à peindre ce qu'elle voyait et à exprimer ses émotions. Elle réalisa alors la chance qu'elle eut d' étudier dans l'une des plus prestigieuses écoles d'art. Dans ses cours, elle apprit le style de Renoir et de Degas. Les baigneuses de Renoir et le nu dans la nature la fascinaient. Elle voyait la lumière qui faisait ressortir sur la toile la chair des modèles. Elle s'inspirait des œuvres d'Ingres, de Van Rysselberghe et de Raphaël pour réaliser les esquisses et les poses. Les baigneuses en prenaient différentes: assises, debout, allongées, ou de dos. Selon elle le corps exprimait la beauté des gestes et des émotions de l'âme. Comme Renoir, elle cherchait à traduire la plénitude d'un corps de femme et la pleine féminité. Elle réussissait la plupart du temps à obtenir des nuances extraordinaires dans les jeux de lumières sur la peau de ses modèles nus et à interpréter la souplesse et la fermeté d'un corps. Comme Van Rysselberghe elle était folle des effets de lumières et il lui arrivait parfois de se demander si la lumière venait de l'esprit de l'artiste ou de la réalité.

Après ses cours, Yu Liang se hâtait de retourner dans son appartement. Dès qu'elle franchissait la porte de sa chambre elle déballait aussitôt sa toile, ses pinceaux et sa palette de couleurs. Elle se mettait à peindre différentes périodes de sa vie: les prostituées qui dansaient et chantaient les chansons printanières, des courtisanes nues assises dans l'herbe qu'elle mettait en scène en s'inspirant de Gauguin, les couvrant parfois de vêtements orientaux et les faisant danser tout en agitant leurs éventails. Les couleurs chaudes et vives exprimaient les émotions fortes de Yu Liang à l'égard de la condition de la femme. En s'inspirant de l'Olympia de Manet, elle rajoutait des chats pour tenir compagnie aux courtisanes qu'elle peignait. Sa palette était dominée par des tons jaunes et oranges lumineux. Le style oriental et celui de Gauguin se mélangeaient dans les couleurs et les traits. Sa vie à Lyon gravitait autour de ses souvenirs de courtisane. Les cours de l'école d'art à Lyon lui donnèrent beaucoup d'inspiration pour achever ses œuvres. L'université était différente de l'école des beaux-arts à Shanghai, parce qu'on offrait comme modèles une panoplie de femmes blondes, brunes, corpulentes aux seins volumineux.

Un jour, pendant que les modèles se déshabillaient, Yu Liang aperçut le dos d'une jeune femme coiffée d'un chignon. Elle trouvait qu'elle ressemblait à la baigneuse de Renoir. Elle dessina fébrilement cette beauté callipyge et les cheveux noirs qui ombrageaient son visage.

Elle l'imagina en Orientale. Quand elle eut fini son esquisse, elle la montra au modèle.

− Oh, c'est vraiment moi? Mais je ne suis pas orientale!
− Non, mais j'ai changé votre origine.

- Je suis plus mince que dans la réalité. C'est beau, mais vous exagérez, ce n'est pas moi. Regardez mon corps volumineux. Je vous remercie tout de même, qu'est ce que je serais contente si tout le monde pouvait changer ma tête.
- Pourquoi posez-vous pour les étudiants de l'école des Beaux-arts?
- Parce que j'ai besoin d'argent pour me nourrir et payer mon logement. Vous savez la crise est bien là. On a faim de nos jours.
- Aimez-vous les couleurs de la peinture?
- Oui, je les aime beaucoup. Elles sont pures, dorées, orangées et lumineuses. Votre style est différent de celui des autres peintres. C'est un mélange d'Orient et d'Occident. Le corps dégage une certaine sensualité et une froideur. C'est très beau.

Yu Liang nota que ce modèle observait les autres peintres et aimait les comparer.

- Voulez-vous continuer à poser pour moi?
- Oui, en femme chinoise?
- Oui et maintenant, je voudrais que vous mettiez ce beau foulard de soie?

Elle le lui tendit et l'aida à l'enrouler sur la tête, comme un corps qu'on couvre de soie.

- C'est soyeux! s'exclama la poseuse.
- Oui, vous avez l'impression qu'une vallée recouvre vos cheveux. Maintenant asseyez-vous et montrez-moi votre profil. Je ne devrais voir que vos longues jambes. On ne verra pas votre partie défendue. Je veux que cela dégage une atmosphère chaleureuse.

La poseuse s'installa comme Yu Liang lui demandait.

- Ah je préfère cette pose! On me demande tout le temps de me tenir debout et de regarder vers le peintre. Avec vous, je suis certaine que je prendrai différentes postures.
- C'est exacte mademoiselle. Vous serez assise, debout, allongée, ou je ne vous demanderai que de dévoiler que votre dos.
- Eh bien je serai ravie de poser pour vous.
- D'où venez-vous? Et que voulez-vous ?
- Eh bien de Lyon. Ah je rêve d'être comme Camille le modèle de Monet qui devint son épouse. Hélas! je n'ai pas trouvé un peintre qui ressemble au grand Monet.
- Espérons que vous le trouverez parmi les étudiants qui étudient à l'école des Beaux-arts. répondit Yu Liang.
- Vous avez raison, il y a toujours de l'espoir. Eh, dites-moi, madame Pan, savez vous comment Claude Monet et Camille se sont rencontrés?
- Non, dit Yu Liang

– Eh bien c'est en 1865 qu'ils se rencontrèrent pour la première fois dans la forêt de Fontainebleau. J'ai même imaginé dans ma tête la scène entre eux.

– Ah bon, racontez-moi! dit Yu Liang

– Voilà la conversation que j'ai imaginée, poursuivit la poseuse. Un jour alors que Monet peignait en plein air, Camille s'approcha pour l'aborder:

– Bonjour, vous êtes monsieur Monet? demande- t- elle.

– Oui, que me voulez -vous mademoiselle?

– Un de vos amis de l'atelier Gleyre m'a dit que vous cherchez un modèle qui accepterait de poser en plein air.

– Aimez-vous la peinture en plein air?

– Oui, bien sûr, à condition qu'il fasse beau.

– Vous êtes modèle?

– Oui, monsieur Monet. Je pose souvent pour les peintres. Mon physique leur plaît. J'adore faire ce métier.

– Que pensez-vous de ma peinture?

– Elle est belle. Les teintes sont claires, lumineuses et sont différentes de celles des grands maîtres comme Ingres ou Cabanel.

– Eh bien, mademoiselle vous me plaisez, je vous embauche. Quand voulez-vous commencer?

– Demain.

– Eh bien, c'est entendu, revoyons-nous demain ici à la même heure.

– Après leur première rencontre elle devint le modèle de Monet.

Yu Liang sourit. Le modèle lui rappelait Camille avec ses cheveux bruns relevés en chignon, une taille bien fine et des yeux grands et saillants.

Pendant que la jeune femme posait de dos, le pinceau de Yu Liang se mélangeait avec passion aux couleurs dictées par le peintre. Il se sentait lui aussi envoûté par le charme de la poseuse.

Les yeux de Yu Liang ressemblaient à une toile d'huile emplie de poseuses, de paysages, de portraits et de natures mortes.

Ainsi tous les jours et toutes les nuits, elle peignait sans cesse à s'en abîmer les yeux.

Pour oublier la solitude qui lui pesait parfois, elle allait à l'Institut franco-chinois de Lyon et dévorait des livres chinois. La mission de cette bibliothèque était de fournir aux étudiants des matériaux propres à leurs études. Elle rencontrait des étudiants chinois qui ressentaient eux aussi le vide et la solitude. Cependant, ils se passionnaient pour l'art et la culture française. Elle ne se sentait plus seule quand elle était à la bibliothèque. Vivant loin de leur pays d'origine, à une époque où l'information circulait lentement alors que la situation politique, sociale et économique

de la Chine était très troublée, ces jeunes lettrés ne pouvaient pas vivre sans la présence quotidienne de livres en chinois. De nombreux documents présents avaient appartenu à des étudiants qui les avaient offerts à l'Institut en quittant Lyon. De la même façon, Wu Zhi Hui avait lui aussi donné de nombreux ouvrages lui appartenant, portant tous sur la couverture une dédicace de sa main. Xiong Guang Chu, un proche de Mao Ze Dong fut un temps chargé de cette bibliothèque.

Le séjour de Yu Liang à Lyon dura un an, mais sa soif de connaissances la poussa ensuite à passer l'examen d'entrée de l'école des Beaux-arts de Paris. Quand elle fut admise, elle envoya une lettre à Zan Hua où elle lui disait qu'elle voulait prolonger ses études en France et il ne put la persuader de revenir à Shanghai. Alors il accepta de payer ses études et son logement à Paris

Avant son départ pour la capitale elle reçut un colis de monsieur Hong. Il lui avait aussi envoyé une note:

> Madame Pan, je vous envoie des couleurs en tubes, car elles sont faciles à transporter et permettent de peindre en plein air. N'oubliez pas que sans les tubes, pas de Cézanne, pas de Sisley et pas de Monet.
>
> Bien à vous. Professeur Hong.

46 - RENCONTRE DE CHOU XIN A PARIS

Le premier mérite d'un tableau est d'être une fête pour l'œil. -
Delacroix

Yu Liang était arrivée de bon matin à Paris. Fatiguée, elle alla d'un pas lourd dans les rues de la ville.

Elle s'arrêta devant celle qui portait le nom de deux fameux époux: Les Geoffroy-Marie, qui possédaient autrefois quelques lopins de terre sur lesquels ils vivaient en autarcie; quand la vieillesse vint les empêcher de cultiver, ils les cédèrent à l'Hôtel Dieu. Le nom de cette rue semblait représenter un amour éternel entre les deux époux. Elle pensa à Zan Hua quand elle la descendit. Quand elle arriva à la rue Montmartre, elle regarda le Sacré-Cœur et se mit à le visualiser comme si elle peignait le monument, puis elle descendit le boulevard qui donnait sur un lieu commerçant. Soudain, elle s'arrêta devant une enseigne qui comportait un nom chinois: Chou Xin. Son regard se porta sur les tissus et les soies qui s'amoncelaient. Pendant qu'elle contemplait les marchandises, elle entendit le craquement d'un pas qui fit peur à un essaim de pigeons. Elle se retourna et aperçut un jeune homme de taille moyenne au teint hâlé. C'était un Chinois d'outremer.

– Bonjour, lui dit-elle en chinois.

– Bonjour, répondit-il.

Ne sachant comment entamer la conversation, elle demanda:

– Habitez-vous à Paris?

– Oui, c'est ici ma boutique.

– Ah, c'est vous Chou Xin!

– Oui, c'est moi. Et vous, comment vous appelez-vous?

– Je m'appelle Pan Yu Liang, je viens de Shanghai. Et vous?

– Moi aussi. Que faites-vous ici?

– Je suis étudiante aux Beaux-arts de Paris et je cherche l'adresse de ma propriétaire.

– Quel est son nom? dit il jetant un coup d'œil sur le papier de Pan Yu liang.

Oh, mademoiselle Mi! Je sais où elle réside. Elle s'occupe des étudiants chinois qui veulent étudier à Paris.

– Venez, suivez-moi! Ce n'est pas loin.

Il la conduisit au studio où résidait la propriétaire. Il frappa à la porte et une jeune femme ouvrit.

– Bonjour, mademoiselle Mi. Cette étudiante voudrait une chambre et elle vous demande.

– Bonjour, dit la propriétaire en souriant. Qui êtes-vous?

– Je m'appelle Pan Yu Liang et mon mari vous a envoyé de l'argent pour payer mon logement.

– Oui, oui… Venez, suivez-moi. Le logement est un peu étroit mais vous allez vous y faire. C'est au deuxième étage.

Yu Liang et Chou Xin la suivirent avec empressement. Yu Liang soufflait en gravissant l'escalier. Déjà elle avait atteint le deuxième étage, lorsqu'il lui sembla qu'une douleur brûlante l'assaillait comme une flèche empoisonnée. La propriétaire ouvrit la porte de la chambre et ils entrèrent dans la fraîcheur ombreuse et bleuâtre de cette pièce. La fatigue broyait Yu Liang, la dévorait comme une flamme. Madame Mi et Chou Xin comprirent qu'ils devaient la laisser et partirent. A peine eut-elle fermé la porte qu'elle tomba sur le lit. Dès qu'elle fut ainsi couchée, la douleur s'apaisa. Epuisée, elle dormit à poings fermés.

Quand elle se réveilla, elle fut secouée par une sensation de froid, comme si un vent glacial s'était infiltré dans la pièce. Son regard fixait deux chaises vides. La solitude envahissait la chambre comme un paysage désolé. Elle se leva subitement et se hâta de sortir. Elle descendit les escaliers comme si la folie s'était emparée d'elle. Elle marcha vite et s'arrêta devant une grande entrée qui menait au métro parisien puis en descendit l'escalier. Zan Hua lui avait raconté qu'étant donné la détérioration des conditions de circulation dans la ville de Paris, et l'approche de l'exposition universelle de 1900, la municipalité avait décidé de lancer la construction du métro. Il voulait aussi qu'elle visitât le fameux boulevard Pereire, où les frères Emile et Isaac créèrent la première ligne de chemin de fer. Ils construisirent un boulevard de 10 mètres de chaque côté de la voie.

Quand elle montait dans un wagon du métro, elle avait l'impression d'être dans les tramways de Shanghai, puis elle descendait aux stations et courait vite pour soulager sa solitude. Là, elle sortit du métro et s'élança vers la rue de Beaune où Voltaire mourut au premier étage. Elle continua sa course dans le septième arrondissement et arriva aux Invalides, et elle avait l'air de sortir du couvent des oiseaux. Elle suivit un chemin sinueux, puis soudain la tour Eiffel apparut devant ses yeux. Elle rayonnait de beauté comme un diamant. Elle ne pouvait pas croire que certains Français détournaient leur regard pour éviter ce monument. La tour Eiffel était comme les impressionnistes, un symbole de progrès. Elle en atteignit le pied. Elle leva les yeux vers le sommet qui s'élançait vers le ciel. Le chant des oiseaux lui parvint. Elle sortit de sa poche un morceau de papier et un crayon bien taillé. Elle pensa à Henri Rivière, amateur d'estampes japonaises, qui eut l'idée de dessiner la Tour Eiffel, qu'il avait vue construire, comme un fil conducteur. Elle dessina ce monument et avait l'impression d'être le peintre japonais Katsushika Hokusai qui réalisa, entre 1831 et 1833, 36 vues du mont Fuji. Lorsqu'elle eut terminé ce dessin, elle regarda émerveillée la tour comme si elle dévorait des boules d'encre de riz.

Elle reprit la ligne de métro et retourna dans son immeuble. Quand elle monta les escaliers, elle fut surprise de voir Chou Xin devant sa porte.

– Ah, vous êtes revenue. J'ai préparé des raviolis de Shanghai. Si vous voulez, nous pouvons les manger ensemble.

– Oui, attendez. Je sors mes clés.

Elle lui fit signe d'entrer et il s'empressa de le faire avec ses raviolis chauds. Chou Xin avait suivi les cours de l'école d'art de Shanghai. Il avait reçu une bourse du gouvernement pour étudier en France et avait monté son entreprise. Ses yeux respiraient la jeunesse et la joie de vivre. Il avait trouvé son bonheur dans la belle langue française. Il fabriquait des mouchoirs, des robes chinoises et organisait des expositions pour promouvoir la peinture impressionniste et l'art chinois. C'était un homme d'affaires ambitieux et pragmatique. Depuis un certain temps, il avait noté que Yu Liang était déprimée. Elle ne parvenait pas à trouver des collectionneurs qui s'intéressaient à ses peintures. Pour apaiser ses craintes, Chou Xin lui parla de tous ces collectionneurs, amateurs et marchands d'art qui mirent du temps à acheter les tableaux des peintres impressionnistes.

– Avant de te parler de ces marchands d'art qui travaillèrent avec les peintres impressionnistes, je vais te raconter une histoire drôle sur Manet: Un jour, un acheteur proposa au peintre d'acquérir une de ses œuvres "la botte d'asperges" pour 1000 francs. Manet refusa, il souhaitait vendre son tableau pour 800 francs. Comme l'acheteur insista, Manet céda. Quelques jours plus tard, l'acheteur reçut un colis et une note de Manet qui disait: «voici un nouveau tableau, il manquait une asperge.»

Yu Liang éclata de rire.

– Tandis que Manet était généreux gentil et facile envers tout le monde, poursuivit Chou Xin, Degas était difficile en affaire, surtout durant les dernières années de sa vie. En salle de ventes, il se disputait avec les amateurs et les collectionneurs qui souhaitaient acheter ses œuvres. « Non, vous n'avez pas le droit d'acheter mes tableaux» criait il. Degas était un être impossible. Il lui arrivait de reprendre ses toiles chez le marchand d'art, Durand Ruel. Quand Degas cédait une toile, son plus cher désir c'était qu'elle ne soit pas vendue. Certains amateurs qui avaient acheté ses tableaux, les attachaient quand il se rendait chez eux.

Yu Liang éclata à nouveau de rire.

– C'est incroyable! s'exclama-t-elle.

– Tu as raison. Bon parlons des marchands, des collectionneurs et des amateurs qui investirent dans l'art impressionniste. Il y eut tout d'abord le chanteur d'opéra comique Jean Baptise Faure qui n'aimait ni Renoir, ni Cézanne, ni Monet, il n'aimait que les œuvres de Manet, à l'exception de l'Olympia. Il y eut aussi Choquet. Ce fonctionnaire de douanes achetait surtout les peintures qu'il estimait invendables comme la maison du pendu de Cézanne et le bal du moulin de Renoir.

– Vraiment! Choquet pensait que ces œuvres étaient invendables.

– Oui, et il s'est bien trompé, n'est ce pas?

– Oui, en effet.

– Y avait-il un autre collectionneur qui achetait les œuvres des impressionnistes qu'il jugeait invendables?

– Oui, Gustave Caillebotte. Ce peintre français et collectionneur achetait le plus souvent des tableaux qu'il jugeait invendables. En plus de Gustave Caillebotte, les impressionnistes aimaient aussi se rendre chez le père Tanguy qui non seulement leur fournissait leur matériel de peintures mais aussi exposait leurs œuvres dans son magasin. Un jour, alors que Cézanne se rendait chez celui-ci, il apprit qu'il avait exposé les peintures de Van Gogh. Indigné, il s'écria « Je vous en supplie, monsieur Tanguy, n'accrochez pas les œuvres de ce fou. »

– Cézanne a dit cela?

– Oui, il n'aimait pas du tout l'art de ce peintre hollandais.

– Et qui fut le grand marchand d'art qui fit connaître les impressionnistes dans le monde entier? interrogea Yu Liang.

– Durand Ruel.

– Où a-t-il rencontré les impressionnistes?

– A Londres. Quand la guerre franco-prussienne éclata, Durand Ruel se refugia avec sa famille en Angleterre où il ouvrit une galerie. Un jour, alors qu'il se promenait au bord de la tamise, il aperçut le peintre Daubigny qui peignait la vue du Fleuve. Il s'approcha de lui et le salua.

– Bonjour monsieur Daubigny. dit-il en le saluant.

– Bonjour monsieur Durand Ruel, quel plaisir de vous voir. Comment allez vous?

– Bien, bien, et vous?

– Eh bien, je m'habitue à la vie londonienne. Dites-moi, monsieur Durand Ruel, puis-je vous demander une faveur?

– Oui, bien sûr avec plaisir.

– Eh bien, j'ai un ami qui cherche un acheteur. Cela vous dirait de le rencontrer?

– Comment s'appelle t-il?

– Monsieur Pissarro.

– Durand Ruel accepta de rencontrer le peintre et Pissarro lui fit présenter en même temps Monet. Après la rencontre avec Durand Ruel, le destin des impressionnistes changea. Durand Ruel fut leur marchand d'art.

– Et Cézanne? Quelqu'un s'intéressait-il à ses œuvres? demanda Yu Liang.

– Oui, le marchand d'art Vollard. Impressionné par le talent de Cézanne, Vollard exposa les 150 meilleures peintures de l'artiste dans sa galerie. Comme les goûts avaient changé, les critiques furent subjugués par le talent du peintre provincial. On ne l'accablait plus d'insultes comme "atroces peintures à l'huile"! Vollard a enfin fait reconnaître le talent de Cézanne.

– A part Durand Ruel, y eut-il un autre marchand d'art qui s'intéressa aux impressionnistes? s'enquit Yu Liang.

- Oui, il y eut Goupil. Spécialisé dans la peinture du salon, Goupil décida d'ouvrir une galerie où l'on vendrait des œuvres d'avant garde. Vincent Van Gogh travailla un temps comme vendeur chez lui, mais il fut vite remplacé par son frère. En effet quand un amateur voulait acheter une peinture, Vincent Van Goh s'exclamait: «le commerce des œuvres d'art est une forme de vol organisé, je vous conseille monsieur de ne rien acheter. » Las de son comportement bizarre, Goupil le congédia et le remplaça par son frère Theo qui aida à promouvoir les œuvres des impressionnistes. Voilà Pan Yu Liang, j'espère que mon histoire sur les collectionneurs te réconfortera., et puis, si tu n'arrives pas à trouver une galerie, pense aux impressionnistes qui, malgré les critiques virulentes du public, des journalistes et des membres du jury du salon, ont trouvé des acheteurs ou des marchands d'art qui se sont intéressés à leurs tableaux.

Yu Liang lui sourit et quelques mois après leur entretien, elle trouva un collectionneur qui lui acheta une de ses peintures: les baigneuses. Grâce au soutien de Chou Xin, elle s'habitua rapidement à sa nouvelle vie.

Une fois par mois, Chou Xin aimait partager avec elle un de ses jeux favoris qui consistait à deviner le titre des peintures qui étaient roulées dans un grand sac. Il piochait un rouleau et Yu Liang devait deviner le titre et l'auteur du tableau. Si elle échouait, elle devait boire un verre de vin rouge. Elle gagnait tout le temps. Elle décrivait la grâce et la beauté de ces peintures. Un soir, alors que Chou Xin était ivre, Yu Liang eut une inspiration. Elle dégrafa les boutons de sa chemise verte orientale qui laissait entrevoir une partie de ses seins, puis posa deux bouteilles de vin rouge sur la table et en vida une aussitôt. Un cendrier rempli de mégots répandait une odeur nauséabonde. Elle vida la deuxième bouteille et s'enivra comme un clochard. Elle alla encore chercher du vin qu'elle versa dans son verre, puis se levant de sa chaise, elle se mit à danser et on entendait le bruit du frottement de son pantalon bleu. Enfin, elle prit un miroir et se regarda en éclatant de rire.

- Je suis comme ça quand je suis ivre. C'est merveilleux, je souris. Je devrais boire plus souvent.

Elle retira la barrette qui retenait ses cheveux longs, comme un barrage qui empêchait l'eau de couler dans une rivière. Puis elle prit un miroir et fit un autoportrait. Les couleurs de sa palette allaient du bleu pur, semblable à celui du ciel joyeux que les gens aiment regarder au vert criard des herbes qui escaladaient le bordel de Li Ma. Elle posa la main sur son front en pensant qu'elle s'était habillée aux couleurs favorites de Li Ma. Complètement ivre, elle répétait:

- Un pantalon bleu et une chemise verte plairaient aux clients. Li Ma veut que je montre ma paire de mamelles pour attirer les clients à boire. Cela permet de consommer plus dans la maison. Plus les clients boivent plus ils me donnent des pourboires pour acheter ma liberté.

Son autoportrait montrait que l'ivresse était un moyen de fuir son passé de courtisane. Les couleurs vertes, marron, bleues exprimaient l'agressivité et l'amour vénal. Elle s'imaginait recevoir un client qui fumait ses cigarettes et buvait avec elle ce vin rouge.

Après avoir vidé l'autre bouteille, elle s'endormit profondément, songeant aux professeurs qui allaient la former à l'école des Beaux-arts de Paris

Marie-Laure de Shazer

47 - LE PEINTRE LUCIEN JOSEPH SIMON DEVINT LE MENTOR DE PAN YU LIANG

La douleur passe, la beauté reste. - Renoir

L'automne arriva et c'était la rentrée des classes aux Beaux-arts de Paris. Ce matin-là, Yu Liang orna ses oreilles de boucles de jade, tira ses cheveux en arrière, enfila sa robe brodée et ses souliers de satin ornés de perles blanches. Après avoir bu une tasse de café, elle se dirigea d'un pas feutré vers la sortie. Elle salua la concierge qui la dévisagea, ouvrit la porte d'entrée et dévala les rues de Paris, jonchées de feuilles mortes rougies par le soleil cuivré. Elle savait que les Beaux-arts étaient situés rue Bonaparte. Arrivée devant la porte de l'école, elle pensa à Renoir qui avait suivi les cours et à Degas qui fut déçu de sa formation académique. Soudain son cœur bondit, elle eut un pressentiment. Monsieur Hong lui avait dit que tout artiste novice était sujet à des brimades et l'une d'entre elles qu'elle redoutait le plus était le passage à nu. Ses lèvres se mirent à trembler en imaginant les nouveaux venus se déshabiller devant leurs camarades. Figée devant la porte, Yu Liang resta là, ne sachant quoi faire. Trouvant son comportement étrange, un homme barbu, de grande taille, vint la voir.

— Bonjour mademoiselle, vous cherchez quelqu'un?

Yu Liang se retourna et vit que c'était un professeur. Il portait un cartable et un costume européen.

Elle chercha ses mots en français.

— Oui, dit elle d'une voix tremblante, je cherche mon professeur.

— Ah comment s'appelle t-il?

— Monsieur Lucien Simon.

— Eh bien, je suis enchanté de vous connaître, je suis Lucien Simon, et vous, comment vous appelez vous?

— Madame Pan.

— Ah! C'est donc vous la jeune femme peintre artiste qui vient de Chine. Vos professeurs de l'école des Beaux-arts de Lyon m'ont loué vos talents de peinture qu'ils trouvent exceptionnels et parlent de vous comme la première femme peintre impressionniste de Chine.

— Merci beaucoup, répondit-elle en rougissant.

— Dites- moi madame Pan que faites-vous figée devant cette porte?

— C'est que je n'ose pas entrer.

— Ah bon? Et pourquoi donc?

— Eh bien parce que...

— Parce que quoi?

— Parce que mon professeur de Chine, monsieur Hong, m'a dit que tout étudiant novice devait se dévêtir devant ses camarades de classe.

Lucien Joseph Simon éclata de rire.

— Pourquoi riez-vous?

— Eh bien parce que nous ne sommes plus à l'époque de Napoléon III, les temps ont changé. Allez, entrez et suivez moi.

Soulagée, elle fit ce qu'il lui dit et tous les deux traversèrent un long couloir, puis montèrent un grand escalier qui menait vers la salle de classe. Quand elle pénétra à l'intérieur, elle fut surprise de voir que la plupart des étudiants étaient présents.

— Suis-je en retard? souffla-t-elle à son professeur.

— Non, madame Pan, les élèves viennent en avance pour nettoyer l'atelier.

A ces mots, il lui fit signe de prendre sa place.

A peine fut elle installée que monsieur Simon la présenta aux élèves.

— Je vous présente madame Pan qui vient de Chine. Elle est venue apprendre l'art occidental, applaudissez-la!

Les élèves se levèrent et la saluèrent avec des bravos.

Yu Liang émue, se leva les saluant à son tour. Elle se demandait dans son for intérieur si les étudiants l'apprécieraient vraiment s'ils savaient qu'elle était une ancienne courtisane. Que penseraient- ils de moi? songea-t-elle en les dévisageant. Me rejetteraient-ils? Yu Liang aurait voulu leur dévoiler son passé, mais elle se tut. Elle redoutait les rumeurs, la méchanceté et la jalousie.

Après qu'ils eurent échangé des mots de sympathie, Yu Liang s'assit, écoutant le cours de son professeur qui évoquait sa carrière de peintre en France.

Issu d'une famille de médecins, Lucien Simon avait fait ses études au Lycée Louis-le-Grand et prépara même l'École polytechnique après son baccalauréat tout en maniant crayons et pinceaux. Bien qu'il fût doué en peinture et en dessin, il hésita entre une carrière scientifique et littéraire. C'est durant son service militaire, qu'il se tourna vers la peinture et suivit les cours du peintre d'histoire et portraitiste français Tony Robert Fleury et du peintre académique William Bougereau à l'Académie. Les débuts de Lucien Simon furent difficiles. Ses premières œuvres présentées au salon des artistes français furent ignorées par la critique ou le public. Malgré les échecs, il persévérait. Comme Monet, Van Gogh, Manet, les œuvres et le style du peintre hollandais Franz Hals l'influencèrent. Alors que Manet se considérait comme un peintre de musée, Lucien se disait être un peintre autodidacte. Lassé de l'autoritarisme académique du Salon des Artistes français, il rejoignit la Société nationale des Beaux-arts qui avait été créée entre autres par Auguste Rodin et

Pierre Puvis de Chavannes et institua un nouveau salon plus ouvert aux conceptions nouvelles. Après son adhésion, ses œuvres furent appréciées et reconnues. La critique l'associait au mouvement appelé *bande noire* qui s'opposait aux toiles claires des impressionnistes. Grace à sa renommée, il fut chargé de décorer le grand escalier du Sénat.

Après que Lucien Simon se fut présenté à ses élèves et eut parlé de sa carrière, Yu Liang voulait s'inspirer de ses œuvres et imiter les sujets qui lui étaient chers: Sa famille, les bretons au travail, les fêtes, les paysans, les pêcheurs et les bals populaires. Malheureusement, elle n'était pas comme ce peintre qui portraiturait ses proches, elle devait recruter des poseuses. Chaque fois qu'elle faisait un portrait elle pensait aux personnes du monde qui faisaient appel aux services de Renoir et de Théo Van Rysselberghe.

Le cour terminé, le professeur fit signe à ses élèves de sortir, mais retint Yu Liang.

— Madame Pan, j'ai à vous parler.

Etonnée, elle hésita, puis s'approcha.

— Venez, je vais vous présenter à un autre étudiant chinois monsieur Xu Bei Hong qui prend des cours avec le professeur peintre naturaliste Pascal Dagnan-Bouveret. Connaissez vous cet étudiant chinois qui adore peindre à l'encre de Chine les chevaux?

— Non, mais j'aimerais bien le rencontrer.

— Alors, suivez-moi.

Pendant qu'ils traversaient un long couloir sombre, Lucien Simon lui annonça qu'elle prendrait des cours avec Pascal Dagnan-Bouveret.

— Vous verrez madame Pan, il aime la nature, les grands Maîtres et aime peindre les scènes de la vie quotidienne.

Yu Liang connaissait la réputation de Xu Bei Hong qui apprit la peinture dans son enfance auprès de son père, Xu Da Zhan, un portraitiste de renommée locale. Sa rencontre avec l'instigateur de la réforme des cent jours, Kang Youwei, fervent partisan de la réforme de l'art chinois, le fit prendre conscience que seule la peinture moderne occidentale était en mesure de revivifier l'art chinois. Comme Zan Hua, il étudia au Japon et dès son retour, à l'instigation du président de l'établissement Cai Yuan Pei, il devint enseignant à l'Association d'étude des méthodes de peinture de l'Université de Pékin. Partisan du Mouvement pour la nouvelle culture qui se développait en ce moment, il favorisa le renouveau artistique en Chine, mêlant les techniques occidentale et chinoise. Il avait décidé d'étudier à l'école des Beaux-arts de Paris pour se familiariser avec les techniques du dessin et de la peinture à l'huile.

— Voilà madame Pan, nous sommes arrivés. Attendez- moi un instant, je vais parler à Pascal Dagnan-Bouveret qui vous présentera monsieur Xu Bei Hong. Nous pensons qu'il deviendra un peintre reconnu en Chine. Il est très doué, et peut-être qu'il vous communiquera son goût pour les chevaux?

Il entra dans la salle et s'approcha de son collègue qui conversait justement avec Xu Bei Hong. Après avoir échangé quelques mots, il fit signe à Yu Liang de venir les rejoindre. Elle fit ce qu'il lui dit et s'avança vers eux pour les saluer.

– Bonjour messieurs, dit elle timidement.

– Voici madame Pan, dit Pierre Simon. C'est une élève intéressante et très douée pour la peinture. Elle sait combiner les arts occidentaux et orientaux. Quand je regarde ses œuvres j'ai l'impression de voir resurgir tous les sujets des impressionnistes.

– Merci professeur de m'encourager. Vos paroles m'émeuvent. répondit Yu Liang.

– Eh bien je serai ravi de lui communiquer mon goût pour le paysage et les scènes religieuses. intervint Pascal Dagnan-Bouveret.

– Merci professeur!

– Ah, dit monsieur Pascal Dagnan Bouveret, j'ai oublié de vous présenter un de nos élèves venu de Chine, monsieur Xu Bei Hong.

– Enchantée de faire votre connaissance, dit Yu Liang en se prosternant devant lui. Monsieur Simon m'a dit de votre passion pour les chevaux et que vous étiez très doué pour la peinture. Vous êtes en fait le nouveau Hang Han, le peintre de la Chine antique qui adorait peindre les chevaux.

– Merci madame Pan, je suis moi même enchanté de vous connaître. J'ai déjà entendu parler de vous et de vos talents. Le directeur des Beaux-arts de Shanghai, ami de Cai Yuan Pei, m'a loué vos talents. Il paraîtrait que vous savez combiner la calligraphie chinoise et la peinture à l'huile.

– Oui, c'est ce qu'on dit de moi.

– Bon, je vous laisse, interrompit monsieur Simon, monsieur Pascal Dagnan-Bouveret et moi même devons retourner travailler. A demain madame Pan.

– A demain professeur.

Dès que les deux professeurs s'éloignèrent Xu Bei Hong proposa à Yu Liang de se restaurer. Elle accepta et tous les deux se dirigèrent vers une brasserie populaire où les artistes se réunissaient pour parler des techniques impressionnistes et des Anciens Maîtres.

– Je me suis habitué au café, cela a été difficile, dit -il en buvant une gorgée. Et vous?

– Oui, je dois vous avouer que j'ai dû me forcer à en boire, et puis c'est comme un excitant, cela me donne de l'inspiration quand je peins.

– Madame Pan, je vais être franc avec vous. Quand j'étais à Shanghai j'ai lu les journaux qui vous discréditaient et qui révélaient votre passé de prostituée. Je tenais à vous dire combien je suis choqué que des journalistes aient pu vous humilier de cette façon, je vous respecte et n'ayez pas peur de vous confier à moi si vous avez des problèmes d'adaption dans cette grande ville.

- Merci beaucoup.
- Je suis ravi que nous allons prendre les mêmes cours avec le professeur Pascal Dagnan-Bouveret.
- Moi aussi! Vous le connaissez? Qui est il? Comment est il devenu peintre?
- Pascal Dagnan-Bouveret a étudié à l'académie des Beaux-arts et fut l'élève préféré de Gérôme. repondit Xu Bei Rong.
- Non vous plaisantez! Il eut comme professeur le peintre académique qui rejetait les impressionnistes?
- Oui c'est bien cela, mais notre professeur adore les impressionnistes. En plus de prendre des cours avec Gérôme, Il a suivi des cours à l'atelier de Cabanel.
- Incroyable! Il a pris des cours avec ce professeur qui détestait Manet?
- Vous avez raison et pourtant, notre professeur aime bien les œuvres de Manet.
- Vous me rassurez. J'aurais changé vite de cours si vous m'aviez dit qu'il était comme Cabanel. Que peint- il?
- Pascal Dagnan-Bouveret se consacre aux scènes de la vie quotidienne d'inspiration naturaliste et il aime aussi peindre des sujets religieux. Il accorde une importance au monde paysan et à la nature. Ses séjours en Bretagne lui donnent de l'inspiration. Ainsi, *Le Pardon en Bretagne* lui a valu une médaille d'honneur à l'exposition universelle de 1889. Nous avons de la chance d'avoir comme professeur, un peintre réputé qui enseigne l'art occidental, la peinture à l'huile et les techniques des grands maîtres occidentaux.
- Oui, vous avez raison, nous en avons de la chance et comment sont les cours?
- Ils sont très vivants et intéressants. J'apprécie beaucoup ce professeur.
- Ce n'est pas Cabanel! ajouta Yu Liang.
- Encore heureux, dit Xu Bei Hong en engloutissant une dernière gorgée de café.

Il était tard quand Yu liang quitta la brasserie. Après ses rencontres avec Xu Bei Hong, Lucien Simon, et Pascal Dagnan-Bouveret, son style changea. Elle avait choisi le fauvisme qui se caractérisait par l'audace et la nouveauté des recherches chromatiques. Elle avait recours à de larges couleurs violentes, pures et vives et revendiquait un art basé sur l'instant.

Son style reflétait sa vie à Paris et son tempérament. Les tons violents, l'agressivité des couleurs évoquaient son dynamisme et son pays d'accueil. Avec les couleurs pures elle obtenait des réactions plus fortes. Comme la ville de Paris était animée, elle utilisait ce style. Elle disait comme Matisse: « Quand je mets du vert, ça ne veut pas dire de l'herbe, quand je mets du bleu, ça ne veut pas dire le ciel.»

Chaque fois qu'elle terminait ses cours, elle aimait peindre au bord de la Seine. Elle contemplait le fleuve qui coulait tranquille et serein, comme un ruisseau champêtre et l'orage passé, reprend son cours paisible avec un doux murmure.

Elle regardait avec son œil impressionniste les Parisiens qui s'arrêtaient sur les ponts, les quais et les berges, pour voir couler l'eau. Elle les voyait pêcher. La Seine semblait lui montrer un beau paysage entre deux jeunes amis Claude Monet et Auguste Renoir, qui mettaient au point la technique de la peinture impressionniste, à la recherche de la couleur et de la lumière justes. Ils se retrouvaient pour peindre à la Grenouillère, guinguette des bords de Seine où, au sein d'une végétation luxuriante, les jeunes danseurs venaient se refléter dans l'eau.

Comme Claude Monet, elle était fascinée par l'eau et sa transparence se reflétait dans certaines de ses peintures telles que les bateaux, les baigneuses. Elle mélangeait le style de Monet et le fauvisme, quand elle peignait l'eau. La richesse des couleurs semblait jeter une lumière de calme et de paix. Cependant, la Seine détenait le secret d'une légende qui enivrait Yu Liang : *l'inconnue de la Seine*.

Il s'agissait d'une femme non identifiée dont le masque mortuaire devenait un ornement populaire sur les murs des maisons des artistes après 1900. Son visage était source d'inspiration pour les peintres parisiens. Yu Liang trouvait l'histoire triste et touchante. Lorsque le corps de cette inconnue fut repêché dans la Seine à Paris, un employé de la morgue, saisi par la beauté de la jeune femme, fit un moulage en plâtre de son visage. Comme le sourire de la Joconde, elle devint un mythe.

L'inspiration des arts africains et océaniens resurgissait dans ses toiles. Elle se mettait à peindre des modèles africains et sa palette gravitait autour de couleurs de paix et de tolérance.

Yu Liang aimait traverser les rues de Paris et apprendre l'histoire de chacune d'elle. La rue du Texel lui rappelait l'histoire du cabaret de la mère Saguet, le rendez-vous des romantiques, qui était célèbre au début du 19e siècle. Cette femme accueillit de nombreux peintres venus de Montparnasse, dont Nicolas Charlet, qui par ses tableaux contribua à la légende napoléonienne.

Superstitieuse, elle évitait de peindre dans la rue De La Tour parce que celle-ci fut marquée par le destin tragique de la famille d'une actrice, nommée Rose Chérie. Le père de cette actrice populaire, tomba par la fenêtre et se tua. Plus tard, son frère se suicida, sa sœur devint folle. Son fils périt de la rage après avoir été mordu au nez par un chien. L'emplacement du théâtre Rossini y fut bref.

Pour oublier ses peines et ses soucis, elle écrivait et visitait les rues parisiennes à la recherche d'inspiration. Un jour, elle alla avec Chou Xin à la rue Simon le Roi. La voix criarde d'un des plus grands peintres du règne de Louis XIV, Nicolas de Largillierre, revenait dans ses oreilles: «mille cents pour faire votre autoportrait! » Elle voyait les couleurs vives et brillantes de ces toiles qui attiraient la foule. Ce peintre aux talents multiples, était à l'aise aussi bien avec les natures mortes, qu'avec les tableaux historiques, les paysages ou les portraits. Elle voulait acquérir sa technique qui lui permettait de jouer avec les matières, les couleurs et les lumières.

A la recherche d'un portrait, elle se rendit dans un café. Pendant qu'elle déposait son sac, elle aperçut une jeune femme élégante vêtue d'un beau chapeau fleuri. Le souvenir de son enfance lui revint et monta dans ses lèvres. Elle tapota l'épaule de Chou Xin et lui dit:

– Je veux peindre cette femme qui porte un tailleur blanc.

Chou Xin se leva de sa chaise et aborda l'inconnue.

– Bonjour madame, mon amie est peintre et voudrait faire votre portrait. C'est gratuit. C'est juste pour son examen final. Accepteriez-vous de poser pour mon amie?
– Oui volontiers, répondit la jeune femme flattée.

Yu Liang fit d'abord une esquisse tout en réfléchissant sur les couleurs. Elle voyait une femme active et aisée qui semblait mener une vie sans entraves. Elle respirait la joie de vivre et l'élégance parisienne. Sa poitrine serrée derrière son tailleur, faisait ressortir son beau teint lumineux.

La couleur blanche, bien que symbole de mort en Chine, contrastait avec la beauté et la joie de vivre de cette jeune femme. Son chapeau à fleurs lui rappelait la phrase de son père: « les femmes brodent des fleurs et les hommes confectionnent des chapeaux.»

Il y avait une communion entre le chapeau et les fleurs, le mariage de ses parents et de leur commerce. Le tailleur blanc mélangé au chapeau fleuri représentait le deuil de ses parents. La femme regardait fixement Yu Liang pendant qu'elle peignait et semblait jouir de son indépendance. Elle était seule dans ce café en train de boire. Son sourire et ses lèvres empourprées de rose reflétaient l'émancipation et l'épanouissement de la Parisienne aisée. Yu Liang se disait que si ses parents n'étaient pas morts, elle porterait un chapeau fleuri. Elle traça comme une calligraphe, les traits de son visage, les contours, et utilisa des couleurs pures, lumineuses et claires pour faire ressortir le visage resplendissant de cette femme.

Après avoir contemplé le beau portrait, Chou Xin invita Yu Liang à dîner chez lui. Tous les deux passèrent de bons moments à parler de l'art, de la situation de Shanghai et de leur avenir. Ils croyaient en un futur prometteur.

Peu de temps après, elle sombra dans une dépression quand elle vit la date de son calendrier lunaire, c'était le jour l'anniversaire de Zan Hua et elle n'était pas à ses côtés pour le célébrer. Ce jour-là, elle sombra tellement dans un gouffre morbide qu' elle fit son autoportrait. Son sourire ombreux ressemblait à un nuage enfumé. Les couleurs dépeignaient ses yeux lugubres et tristes. Elle était assise sur une chaise à côté d'un vase garni de fleurs. Les couleurs violentes décrivaient son mal de vivre et sa solitude. En touchant son autoportrait, elle réalisa que le temps défilait comme l'eau de la Seine et tout lui manquait. Etouffant de chagrin, elle sortit prendre l'air, mais chaque fois qu'elle apercevait les bateaux partir, elle pensait à Shanghai. Shanghai, son petit Paris, lui manquait. De peur de perdre l'homme qu'elle aimait, elle retourna chez elle, prit un papier, de l'encre de Chine et se mit à écrire une lettre enflammée à Zan Hua.

Malgré son mal de vivre qui enfiévrait son âme comme un feu massacreur, elle se ressaisissait chaque fois, car son indépendance et son goût de l'art parisien l'emportaient toujours.

Marie-Laure de Shazer

48 - LE CONCOURS DE ROME ET LE PEINTRE DINET CONVERTI A L'ISLAM

L'art de peindre n'est que l'art d'exprimer l'invisible par le visible. - Fromentin

Chaque année l'Académie organisait l'un des plus complexes et des plus prestigieux de tous les concours: le prix de Rome. Non seulement il attirait l'attention de la presse internationale, mais il assurait à son lauréat la célébrité après quatre ou cinq années à la villa Médicis. Les règles strictes du concours, le nombre de juges, l'anonymat des concurrents, le vote secret et l'appel au jugement de la presse et du public rendaient ce prix unique et difficile à obtenir. Bien que les étudiants pussent présenter le concours à plusieurs reprises, ils étaient très marqués quand ils échouaient. Ainsi le peintre Jean Louis Davis qui, après l'échec du prix de Rome, traversa une longe période de désespoir. Il tenta même de se suicider avant d'obtenir le Prix de Rome en 1774. Parmi les artistes célèbres qui n'obtinrent pas le prix, il y eut Degas et Delacroix. Parfois, certains artistes trichaient. Le cas le plus spectaculaire se produisit en 1849, lorsque les juges découvrirent que l'un des concurrents avait collé sur son paysage une figure découpée de Milon de Crotone. Le peintre fut bien sûr disqualifié.

Yu Liang mena avec succès un cycle de plusieurs années durant lesquelles elle étudia les techniques inspirées du naturalisme, et peignit plusieurs scènes de la vie paysanne bretonne. A la fin de ce cycle son professeur Simon conseilla à Pan Yu Liang de passer le concours de Rome.

– Qu'est ce que le concours de Rome? demanda-t-elle, intriguée.

– Le prix de Rome fut institué en 1663 en France sous le règne de Louis XIV. Il permet de sélectionner les étudiants qui séjourneront à l'Académie de France à Rome et aux pensionnaires de se familiariser avec les restes de l'antiquité grecque et romaine. L'attrait de l'art italien explique l'origine de ce prix. Le concours comprend trois épreuves: La première dure douze heures et les concurrents sont enfermés dans un atelier de l'école qu'ils ne peuvent quitter avant de soumettre une esquisse peinte à l'huile sur toile, de 32.5 cm par 40.5 cm, dont le sujet, toujours d'histoire, biblique ou mythologique, est annoncé par un professeur qui supervise l'examen. La deuxième épreuve comprend quatre sessions de sept heures chacune. Les concurrents sont enfermés dans le même atelier que pendant la première épreuve et exécutent une esquisse d'un modèle nu peinte sur toile.

– Et la dernière épreuve? interrompit Yu Liang.

– Elle comprend deux parties. Dans la première les concurrents reçoivent tous une feuille de papier, et ils ont douze heures pour exécuter une esquisse de leur composition finale. La deuxième partie est la plus difficile, les élèves travaillent à leur grande toile dans des salles. Les élèves qui détruisent leur œuvre au cours de cette épreuve parce qu'ils n'en sont pas

satisfaits se voient interdits de concours les années suivantes. Voilà, quand pensez vous? Voulez-vous essayer de passer le concours de Rome?

— Si j'ai bien saisi, le lauréat pourra obtenir une bourse et aller étudier l'art de la Renaissance en Italie.

— Oui, c'est cela!

— Mais je me demande si je devrais passer le concours...

— Ah bon pourquoi?

— Monsieur, je ne voudrais pas qu'on ternisse votre réputation à cause de mon passé.

— Ah? Quel lien y a t-il entre le concours du prix de Rome et votre passé. Que faisiez-vous?

— N'êtes vous pas au fait de mon passé? Monsieur Bei Xu Hong ne vous a pas dit ce que je faisais avant?

— Non, nous parlons de chevaux et de la peinture à l'huile.

Elle hésita.

— J'ai peur monsieur que vous me chassiez de votre établissement ou que l'on ferme l'école à cause de moi.

— Ah, bon Dieu! Que faisiez -vous avant? Avez-vous tué quelqu'un?

— Non, mais...dit elle en baissant la tête.

Il fut soulagé. Puis elle se redressa et dit:

— Voilà je suis une ancienne prostituée.

— Ah, c'est donc cela! Eh bien c'est un honneur pour moi de vous aider à vous racheter, dit- il avec humour.

— Mais... monsieur vous n'avez pas peur..

— Peur de quoi?

— Eh bien que je vous cause du tort.

Il éclata de rire.

— Vous savez, je ne vous juge pas. Ne vous inquiétez pas!

— Professeur, savez-vous que l'école des Beaux-arts de Shanghai a dû fermer ses portes parce que le directeur laisse les peintres comme moi peindre des femmes nues.

— Non, mais je ne suis pas étonné. Le nu choque. Et puis vous savez votre histoire me rappelle en ce moment un de mes amis peintres, Etienne Dinet. Avez vous entendu parler de lui?

— Non!

— Eh bien, il est très critiqué ces temps ci.

- Pourquoi?

- Parce qu'il s'est converti à l'Islam

Monsieur Simon regarda sa montre, et dit en se tournant vers Yu Liang.

- Il faut que j'y aille! Ecoutez, madame Pan, si vous avez besoin d'aide pour le concours de Rome, n'hésitez pas à me contacter. Je serai tout le temps disponible.

Il lui sourit et s'éclipsa dans les couloirs sombres de l'Académie.

Yu liang se demandait qui était ce peintre dont monsieur Simon lui avait parlé. Intriguée, elle alla retrouver Xu Bei Hong dans la brasserie proche de l'Académie. Assis sur un siège en cuir, il était en train de manger un ragoût de mouton. Quand il la vit entrer, Xu Bei Hong s'empressa de l'inviter à manger avec lui et de boire une bouteille de bordeaux.

- Bonjour Jupeon!

- Ah! Tu m'appelles comme les français le font. Je ne sais pas pourquoi ils m'appellent ainsi.

- Peut-être qu'il trouve que tu t'agrippes trop au jupon de ta mère.

- Ah oui! jupeon et jupon sont homonymes. Dis donc, pourquoi es- tu venue me voir?

- Parce que je sais que tu connais la vie de presque tous les peintres occidentaux, et je me demandais si tu avais entendu parler d'Etienne Dinet

- Ah oui le peintre qui fait scandale de nos jours, parce qu' il s'est converti à l'Islam. Il a changé son nom, et il porte un prénom arabe: Nasreddine. Le public pense qu'il est un illuminé qui se prend pour le prophète. On pense qu'il est une menace pour l'Occident.

- Qui est- il? Est- il- connu?

- Eh bien tout ce je sais de lui c'est qu'il est issu d'une famille d'avoués. Brillant élève, il a fait ses études au lycée Henry IV. Après avoir obtenu son baccalauréat, il s'est 'inscrit à l'école des Beaux-arts de Paris et entra dans l'atelier de Victor Galland. Ses séjours en Algérie l'ont tellement inspiré qu'il a peint des scènes qui représentent les traditions, les histoires et la vie à Bou-Saâda, considérée alors comme la « porte » du Sahara. Parmi les tableaux qui lui ont apporté la renommée on compte *la lutte des baigneuses dans lesquelles on voit deux femmes nues se battre, départ à La Mecque et le lendemain du ramadan.*

- Il crée des œuvres qui s'inspirent des traditions arabes, n'est-ce pas? demanda Yu Liang.

- Oui et Dinet aime représenter les indigènes du sud algérien,

- Et que pensent les milieux artistiques occidentaux de sa conversion à l'Islam?

- Malgré ses nombreuses médailles, sa conversion à l'Islam a provoqué dans les milieux artistiques occidentaux désolation et rancune. Le public lui reproche d'avoir publié aussi un essai sur l'orientalisme , *l'Orient vu de l'Occident*, d'avoir milité pendant la Première Guerre mondiale pour le rapatriement et l'enterrement des tirailleurs musulmans algériens en Algérie

et pour la construction de la Grande Mosquée de Paris. Depuis, son nom est inscrit sur la liste noire des artistes dits "ratés".

– Ah bon? coupa Yu Liang. Il est vraiment un peintre ou un religieux?

– Oui, c'est un peintre, mais il est dommage qu'il milite à ce point pour une religion car sa peinture mérite de l'intérêt notamment pour son traitement de la lumière. N'oublions pas qu'il a exposé avec les Impressionnistes, surnommés le groupe des Trente-Trois. Mais comme il souhaite vivement l'«union franco-musulmane» et l'égalité entre colons et colonisés dans le cadre de l'empire, beaucoup de gens pensent que c'est un illuminé qui milite pour Allah.

– Comment s'est-il converti?

– En faisant la connaissance d'un musulman algérien, religieux et érudit: Ben Ibrahim. Voilà c'est tout ce que je sais sur Dinet.

A ces mots Yu Liang se mit à manger son plat de frites tout en songeant aux œuvres qu'elle présenterait au Concours de Rome.

49 - PAN YU LIANG S'INSPIRE DE L'OLYMPIA DE MANET ET DE CÉZANNE POUR RÉALISER SON ŒUVRE" CONTRASTE ENTRE NOIR ET BLANC

Le luxe n'est pas un plaisir mais le plaisir est un luxe. - Francis Picabia

Yu Liang avait déjà soumis son esquisse d'Histoire pour la première épreuve du concours du prix de Rome, et s'entraîner à celle de nu pour la deuxième partie de l'épreuve. En feuilletant le livre des impressionnistes, elle eut une inspiration. Elle mélangerait les Olympias de Manet et de Cézanne et appellerait son esquisse *contraste entre le noir et le blanc*. La belle Olympia qu'elle peindrait aurait un style farouche et virulent. Elle voulait peindre les contrastes: le noir et le blanc, une femme blonde et une femme colorée, nues. Elle se souvenait que son professeur lui avait dit qu'il serait disponible si elle avait besoin de lui. Ce fut au mois de mai que Yu Liang alla voir Simon. Elle le trouva devant sa toile, le pinceau entre les dents.

— Bonjour monsieur Simon.

— Bonjour madame Pan, que me voulez-vous?

— J'aimerais faire une esquisse comme celle de Cézanne et de Manet, mais avec des couleurs plus vivantes et fortes.

— Ah bon? Quelles sont les œuvres de ces deux peintres qui vous inspirent?

— L'Olympia. Monsieur Hong m'a expliqué son œuvre, mais je ne connais pas grand chose sur celle de Cézanne. Pouvez-vous m'en parler un peu?

Il prit un livre et montra la page qui comprenait une reproduction de l'Olympia moderne de Cézanne. Yu Liang fut captivée par les couleurs lumineuses et éclatantes de la toile du peintre.

— Madame Pan, dit Simon, l'Olympia moderne de Cézanne avec ses couleurs vives et ses tons lumineux et éclatants est plus audacieuse que celle de Manet. Je dirai que cette œuvre est plus provocante.

— Mais d'où lui est venu l'inspiration de créer cette œuvre?

— Eh bien, quand le docteur Gachet lui parla de l'Olympia de Manet, Cézanne prit un bout de papier et un crayon et fit l'esquisse de son Olympia moderne. Manet l'a inspiré.

— Pourtant je pensais que Cézanne n'appréciait pas Manet. Monet a même dit un jour que Cézanne avait refusé de serrer la main de Manet en prétextant qu'il ne s'était pas lavé depuis huit jours.

— Oui, certes, mais Cézanne admirait secrètement Manet. Il voulait en fait défier ce grand peintre qui avait ouvert la voie à la peinture moderne.

– Et comment s'y est il pris pour le défier?

– Eh bien, en mettant en mouvement l'Olympia de Manet. Dans cette reproduction, vous voyez bien que tous les personnages sont en mouvement. L'Olympia est une femme nue qui est recroquevillée sur elle même. Elle a les cheveux roux qui bougent.. A côté d'elle se trouve sa servante qui dévoile la nudité de sa maîtresse en soulevant le voile qui la protège. Un homme assis, vêtu de noir, regarde le corps nu et sensuel de l'Olympia. Cet homme n'est autre que Cézanne qui est placé comme un spectateur dans une salle de théâtre. Le rideau sur le côté gauche du tableau renforce cette idée de mise en scène. Je pense que Cézanne a voulu dire que Manet était impuissant, sans doute parce qu'il avait la syphilis.

Pan Yu Liang éclata de rire.

– N'exagérons rien!

– Si, je vous assure, c'est ce que je ressens quand je regarde la toile de Cézanne. Il a voulu nous dire que Manet était en manque.

– Bon, admettons! dit Yu Liang, gênée. Dites moi professeur, le public avait- il apprécié l' Olympia moderne de Cézanne?

– Pas du tout, Cézanne a reçu des critiques virulentes. Il fut traité de fou, de peintre raté et de pervers sexuel. Il en fut même très affecté. Voilà madame Pan, que comptez vous faire?

– Il me faut trouver deux modèles, une femme blonde et une autre africaine. La belle Olympia que je peindrai aura un style farouche et virulent.

– Ah, le professeur Dinet aurait pu vous aider, dit Pierre Simon, mais il est en Algérie en ce moment.

– Bon je vais demander à mon ami Chou Xin de m'aider. Encore merci de vos conseils.

– Je vous souhaite bonne chance. En tout cas, j'ai vu votre œuvre que vous avez soumise au jury du concours de Rome et je peux vous assurer que vous obtiendrez une bourse qui vous permettra d'étudier en Italie.

Elle le remercia et se dépêcha d'aller voir Chou Xin. Quand elle pénétra dans son appartement elle le trouva assis sur le divan, confectionnant une robe de satin. Les bruits des pas interrompirent son travail et dés qu'il aperçut Yu Liang, il se prosterna devant elle.

– Ah Yu Liang, comment vas-tu?

– Bien, mais j'ai besoin de ton aide.

– Ah dis-moi, que puis-je faire pour toi?

– Chou Xin, dit elle, j'aimerais que tu me cherches deux femmes différentes, une blonde et une africaine.

– Pourquoi as-tu besoin de deux modèles?

– C'est pour le prix de Rome.

- Ah, tu veux donc devenir célèbre comme Manet!

- Mais non, c'est pour me prouver à moi même que j'ai du talent.

- Bon, si c'est juste pour cela, je vais te les trouver.

- Merci Chou Xin de m'aider.

Trois jours s'écoulèrent, les deux femmes se présentèrent. une créole et une femme européenne.

Elles semblaient froides et distantes. Yu Liang les invita à l'accompagner chez elle. Elles restèrent silencieuses et montèrent rapidement les escaliers derrière elle. Arrivées devant la porte, elles entrèrent et se déshabillèrent avant que Yu Liang les leur ait demandé. A peine Pan Yu Liang avait-elle sorti son matériel qu'à sa grande surprise elle les vit toutes les deux nues comme des animaux dont on aurait brusquement coupé la fourrure. Quand les deux femmes s'assirent, Yu Liang donna un peignoir oriental de couleurs rouge et noire à la blonde et des fleurs blanches à la femme africaine. Indifférentes aux fleurs, elles gardaient un air triste. Cette atmosphère suggérait un amour vénal. En peignant le corps nu de ces deux femmes, elle rêvait d'être Manet en songeant au bracelet à médaillon du modèle de l'Olympia, Victorine Meurent, qui contenait paraît-il, des cheveux d'Edouard Manet à l'âge de quinze mois.

La séance dura toute la journée. Yu Liang était ravie car elle avait reproduit la même scène que celle de Manet et de Cézanne avec ses couleurs vives et lumineuses, mais différemment. Les modèles étaient sur une chaise et restaient toujours indifférentes aux fleurs. Assises sur leur peignoir, elles étaient comme des branches dénudées. Aucune pudeur ne venait les perturber. L'amour vénal les avait envahies.

Les contrastes des couleurs et la décoration créaient une atmosphère érotique: un tableau représentant Vénus était accroché au mur. Les couleurs rouges, noires, violettes, marron et blanches répandaient des tons dynamiques et sensuels.

Deux jours plus tard, Yu Liang présenta son œuvre avec d'autres artistes qui concouraient comme elle pour le prix. Elle la remit et attendit le verdict, songeant à la phrase de Degas "Rien ne me plaît *comme les* négresses *de toute nuance, et les jolies* femmes *de* sang pur *et les jolies quarteronnes et les* négresses bien plantées". Les membres du jury reconnurent son talent. On lui accorda le prix sans hésitation. Des larmes tombaient de ses yeux. Elle avait réussi à prouver qu'elle était talentueuse. Elle avait enfin réuni le style de Manet et de Cézanne. Grâce à ce prix, elle put partir pour Rome où elle apprit l'art italien de la Renaissance.

Marie-Laure de Shazer

50 - L'HISTOIRE DES RUES DE PARIS LUI DONNE DE L'INSPIRATION POUR SES TOILES

La peinture est une poésie qui se voit au lieu de se sentir et la poésie est une peinture qui se sent au lieu de se voir. - Léonard De Vinci

Yu Liang s'apercevait avec tristesse que le temps passait vite. Elle disait souvent à Chou Xin:

— Les années sont comme des flèches empoisonnées. Elles nous rappellent que le temps est fugace. Nous sommes comme les fleurs qui se fanent.

Ce matin -là, elle réalisait qu'elle avait dépassé la trentaine. «Tu vois, dit-elle, je réalise que j'habite à Paris depuis des années. Qu'est devenu Zan Hua? Ses lettres parfumées trahissent quelque chose. Je pense qu'il a changé et vieilli»

Pour la réconforter Chou Xin lui répondit:

— Yu Liang, ta carrière est à Paris. Tes professeurs français t'encouragent et croient en toi. Que veux-tu faire à Shanghai? Tout le monde saura ton passé et tu seras dans de beaux draps. Penses-y! Il n'y a pas la guerre à Paris, et il n'y aura jamais de guerre. C'est la belle époque! Tout le monde est heureux. On vit bien et on s'amuse bien.

— Je ne sais pas si tout le monde est heureux à Paris, mais il me manque quelque chose.

— Quoi?

— Mon petit Paris est loin, il se trouve à Shanghai. J'ai besoin de sentir et de respirer cette ville. Les films de Ruan Li Yu me manquent.

— Que veux-tu que je te dise! intervint Chou Xin. Je te conseille de prendre l'air et de parcourir les rues de Paris pour réfléchir un peu. Je te les fais connaître et si tu décides de partir, regarde pour la dernière fois ces rues et imprègne-toi de leur beauté architecturale.

Yu Liang sortit de chez elle pour parcourir les rues. Elle avait acheté une bicyclette et aimait faire de temps en temps un tour de la ville.

Après plusieurs années à Paris, elle connaissait par cœur les rues historiques et les caressait lorsqu'elle répétait le nom des plaques qui dévoilait l'histoire de la ville.

Dans le 5e arrondissement, la rue Lhomond évoquait le nom d'un grand prêtre et enseignant Charles Lhomond qui rédigea de nombreux ouvrages de grammaire.

De nombreux missionnaires habitaient cette rue et la quittèrent pour partir au Canada, en Chine, aux Indes. Elle s'arrêtait pour la dessiner en pensant à ces missionnaires.

La rue Las Cases portait le nom d'un comte Emmanuel Augustin Daudonne Las Cases qui édita le mémorial de Saint Hélène contenant tous les propos de l'empereur durant sa captivité.

La rue des Saints Pères donnait de l'inspiration à Yu Liang parce que Manet y avait habité et y était mort. Combien de fois s'était-elle arrêtée pour admirer cette rue et rêver de devenir la grande Manet chinoise. « Un jour, les gens penseront que je suis Manet », disait-elle doucement lorsqu'elle suivait le chemin de cette longue rue.

Ses pas se faisaient plus joyeux en approchant de la rue Fontaine. En effet, la première Académie de peinture pour les femmes y fut fondée en 1870 par le peintre Rodolphe Jullian, et l'écrivain Villiers de Lisle Adam écrivit ses contes cruels dans cette même rue.

La rue Férou lui rappelait le chimiste Lavoisier qui y passa quelque temps pendant la révolution française, caché par une amie qui ne voulait pas le voir guillotiner.

Elle voyait le corps du chimiste qui gisait dans le sang après être passé sous la lame.

Dans la rue Fabre d'Eglantine, elle entendit l'auteur lui murmurer: «L'esprit, souviens-toi, est la mort du génie»

Le saint patron des noyés l'attendait rue Saint Placide. Cette rue avait maudit le poète Hégésippe Moreau, sur qui la misère était tombée. Elle pouvait entendre sa voix répéter « 36 métiers 36 misères ».

Lorsqu'elle passait dans la rue Cordelière, elle pouvait voir l'installation de la première internationale ouvrière animée par Eugène Varlene.

Parfois l'argent manquait et elle se rendait à la rue Rousselet où habita pendant des années l'écrivain Léon Bloy. Elle prononçait sa célèbre phrase: « Le manque d'argent est tellement le mystère de ma vie que même lorsque je n'en ai pas du tout, il a l'air de diminuer »

A l'avenue Hoche, où habitait Mme de Cavailler, maîtresse d'Anatole France, elle revoyait les deux amants s'embrasser dans une vallée perdue.

Elle se souvenait de l'instauration de l'impôt sur le revenu qui causa le meurtre du directeur du Figaro: Gaston Calmette. Il mourut dans une clinique, rue Piccini, après que la femme du ministre des finances de l'époque, Joseph Caillaux, l'eut assassiné pour défendre son mari que Gaston Calmette fustigeait dans son journal pour l'instauration de cet impôt. Après sa mort, il vit le jour. Yu Liang entendait dans cette même rue la musique du compositeur italien Niccolo Piccini que la reine Marie Antoinette fit venir à Paris.

Bien que la solitude frappât Yu Liang, les artistes qui avaient vécu dans ces rues avaient eux aussi connu des moments de désespoir.

La rue Cortot était pleine de souvenirs de Renoir. Les yeux de Yu Liang rayonnaient de beauté en admirant la belle demeure du peintre. Elle aurait voulu le voir et le rencontrer dans cette rue.

Elle montait souvent la rue des Martyrs qui menait au village de Montmartre. Cette rue très vivante abritait de nombreux petits commerces ainsi que des cabarets.

Elle allait sur la Colline Montmartre où s'élevait le Sacré Cœur. Elle dessinait les temples dédiés à Mars, Mercure, et l'Église Saint-Pierre. Elle se tenait la tête dans ses mains lorsqu'elle revoyait son passé. On avait l'impression de voir Saint-Denis, martyr sous l'empire romain.

Sans les rues de Paris, Yu Liang aurait sombré. Elle errait dans ces rues pour dissiper son chagrin. « Un jour, la Chine me reconnaîtra et je serai la nouvelle Manet et la première femme impressionniste à avoir oser ouvrir la voie du modernisme » disait-elle pour se donner du courage.

Après qu'elle eut flâné dans tout Paris, Chou Xin lui apporta une lettre de Zan Hua qui lui annonçait qu'il vivait avec sa première épouse. De peur de le perdre, elle prit la décision de retourner à Shanghai.

Marie-Laure de Shazer

51 - RETOUR A SHANGHAI ET L'INSTABILITE ECONOMIQUE ET POLITIQUE DU PAYS

Il en est des poètes, des peintres et des musiciens comme des champignons ; pour un de bon, dix mille de mauvais. - Proverbe chinois

Depuis le départ de Yu Liang pour la France en 1920 la situation de la Chine avait dramatiquement changé. Les seigneurs de la guerre luttaient entre eux pour s'accaparer le pouvoir à Pékin. Les jeunes intellectuels comme Chen Du Xiu, déçus par le traité de Versailles, prônaient la fin de l'impérialisme occidental et le rétablissement de l'union civile. De plus en plus de Chinois se tournaient vers l'union soviétique et le marxisme-léninisme. Mao Ze Dong fonda avec d'autres collaborateurs le parti communiste à Shanghai en `1921. Voyant l'importance de ce parti, Sun Yat Sen intégra des communistes dans son parti politique. Il répartit avec eux dans toute la Chine ses trois principes du peuple(nationalisme, démocratie et socialisme) et son désir d'unification du pays. En 1925, Zan Hua et ses amis, qui avaient soutenu le chef du parti nationaliste, Sun Yat Tsen, apprirent une nouvelle fracassante: son décès. Peu de temps après la mort de Sun Yat Tsen, Tchang Kai tchek, commandant de l'armée nationale révolutionnaire et du parti nationaliste, lança une expédition militaire du Nord dans l'intention de réduire le pouvoir des seigneurs de la guerre. En 1927 il procéda au sein du parti nationaliste à une purge sanglante des communistes. Il écrasa même l'insurrection prolétaire de Shanghai qui eut lieu durant la même année. Mais le gouvernement établi à Nankin en 1928 et dirigé par Tchang Kai Tchek était fragile. Ce dernier devait affronter plusieurs problèmes: les insurrections des communistes, le contrôle des provinces par les seigneurs de la guerre et l'agression japonaise en Mandchourie. A partir de 1928, le parti nationaliste se heurta au contrôle du chemin de fer sud-mandchourien par le Japon.

Malgré toute l'instabilité politique, économique et sociale qui régnait dans tout le pays, Pan Yu Liang était revenue. Zan Hua s'était levé très tôt pour venir la chercher à la gare. Ce matin-là, le ciel d'un blanc lumineux ressemblait à un plateau de glace.

Elle recula quand elle le vit. Le visage de Zan Hua était maigre, sec et ridé. Ses joues s'étaient creusées et ses traits durcis. On ne voyait plus cette rondeur et la vivacité de ses yeux. Les rides qui étaient apparues avec le temps ressemblaient à des aiguilles acérées. Ce n'était plus le même Zan Hua. C'était un homme abattu, désabusé, anéanti par la situation chaotique du pays. Refusant de travailler pour un gouvernement corrompu, haineux, chassant ses amis communistes et divisant le pays, il avait perdu son travail. Pan Yu Liang nota qu'il ne s'habillait plus comme avant. Il portait une veste démodée et usée, un vieux pantalon et de vieilles chaussures. Elle voyait différents visages: le fonctionnaire qui avait payé sa liberté, l'ami sincère et l'homme anéanti par les événements dramatiques qui frappaient de plein fouet la Chine.

Elle fut surprise de son accueil. Normalement il aurait commencé par lui demander comment s'était passé son voyage, lui dire qu'il avait pensé à elle, lui exprimer l'admiration qu'il éprouvait à son égard et la joie qu'il ressentait de la revoir. Et voilà qu'il restait là silencieux comme un tombeau, lui prenant ses bagages. Il ouvrit la portière de sa voiture noire. Elle monta puis entendit le bruit émouvant de la porte qui se refermait. Durant le trajet vers la maison, elle aperçut une autre ville et d'autres visages. Shanghai avait changé. Le peuple sombrait dans un gouffre morbide. On voyait le désarroi des gens dans les rues et on entendait leurs plaintes. Frappés par la crise économique et les divisions entre les communistes, les seigneurs de la guerre et les nationalistes, ils fuyaient les villages pour se réfugier à Shanghai. La douleur et la haine se mêlaient dans leurs cris. La faim les tenaillait et sévissait dans tout le pays. La rage froide courait dans les vallées et dans les montagnes. Les gens désespérés, se laissaient emporter par le flot du destin. Les cadavres frôlaient leurs pieds. Les communistes et le Guo Ming Tang luttaient entre eux. Pan Yu Liang regarda l'école franco-chinoise que Cai Yuan Pei et ses amis avaient créée. Comme Pan Yu Liang, Cai Yuan Pei était parti pour la France dont il avait appris la langue. Elle se souvint de son aide au fonctionnement de l'Institut d'éducation des travailleurs chinois et à la mise sur pied de l'Association franco-chinoise d'Éducation. Elle l'estimait beaucoup car il voulait redresser le pays en créant l'Academia Sinica, qui avait pour but de stimuler la recherche scientifique et technologique en Chine. Cette institution, dont il fut le premier président, contribua largement à élever le niveau de la recherche scientifique chinoise, et certains de ses instituts acquirent une réputation internationale. Les lèvres de Yu Liang frémissaient de rage de voir un pays plongé dans une guerre civile. Ses larmes ressemblaient à une pluie de perles qui tombe sur les toits.

Elle regardait les maisons désolées qui étaient perdues dans de vastes sombres et ténébreux brouillards. Des vieillards loqueteux, accroupis sur le seuil de leur porte, mendiaient. Autour d'eux, des enfants jouaient et tendaient la main aux passants dans l'espoir d'une pièce d'or. Un essaim de militaires nationalistes encerclait les villes et les villages. Les tireurs de pousse-pousse, assis le long du trottoir, attendaient les clients. Ils bavardaient et détaillaient les passants de la tête aux pieds. Une myriade d'oiseaux volait au-dessus des toits en poussant des cris plaintifs. Assis contre un mur, un moine taoïste tirait les caractères aux passants, anxieux de leur avenir.

Les commerces s'ouvraient sur des rues recouvertes de poussière. On y vendait des médicaments, des brochettes de viande, des raviolis.

On se chamaillait et on exhalait sa colère contre la situation instable du pays et la crise. Les passants jetaient des crachats sur les trottoirs, que le souffle du vent essuyait comme un mouchoir. Les accents de Shanghai se mélangeaient à ceux des autres villages lointains. Les jeunes protestaient avec violence contre le gouvernement, et la police les massacrait comme des animaux dans un abattoir. Des hommes âgés accroupis, vendaient des fruits pourris d'où sortaient des vers.

Elle regardait les affiches de la plus célèbre actrice du cinéma muet chinois, Ruan Ling Yu, surnommée la « Garbo chinoise ». Les gens se ruaient pour aller voir son dernier film.

Toute cette misère et ce sinistre décor reflétaient l'état d'âme de Zan Hua.

Zan Hua avait perdu toutes ses relations, et sombrait dans une crise financière. Grâce à ses économies, il avait pu malgré tout acheter un appartement et une maison de campagne. Depuis que Tchang Kai Tchek limogeait les communistes et que Zan Hua avait soutenu son parti, ses amis étaient divisés.

Quand ils furent arrivés devant la maison, un petit vent acéré piqua leur visage comme la pointe d'une lame. Mais au moment de franchir la porte, Pan Yu Liang fut frappée de stupeur en voyant la plaque en cuivre s'emporter par une rafale violente. Cet objet brillant et poli contenait son nom. C'était un souvenir de leur mariage. Dès qu'elle pénétra à l'intérieur, elle contempla sa chambre et le salon. Le décor était resté le même, mais Zan Hua avait changé. Il était devenu avare de paroles et elle devait faire face à une âme murée. Le silence de Zan Hua devenait hostile comme un pays ennemi. Epuisée par son long voyage, elle se mit au lit et s'allongea près de son corps. L'odeur viciée de la pièce rappelait à Zan Hua qu'il devait se réhabituer à l'haleine de sa deuxième épouse qui était couchée à côté de lui dans l'ombre et qui respirait profondément. Il épuisa son énergie à se rappeler que ce corps qui buvait le même air de la même pièce que lui, était celui qu'il avait connu des années auparavant.

Lorsque la lueur du jour traversa le rideau, Yu Liang se réveilla. Zan Hua était déjà levé. Elle sortit du lit et s'approcha de lui:

— Tu es déjà réveillé, si tôt? demanda-t-elle, encore assoupie.
— Je pense à l'argent. Sans argent, comment vivre? Mon oncle a été limogé et voilà, je me retrouve seul pour subvenir aux besoins d'une famille.

Yu Liang fut saisie d'effroi. Son vide ressortait de ses lèvres glaciales. Puis elle dit précipitamment:

— Je vais aller organiser une exposition de mes œuvres et avec l'argent recueilli, nous allons pouvoir vivre.
— Combien de fois t'ai-je-dit que l'art ne nourrit pas l'homme? Tu veux être Cézanne ou Van Gogh? Tu dois faire autre chose. Il faut trouver une solution. Maintenant tu veux organiser une exposition et cela va nous coûter beaucoup d'argent.
— Non, j'organiserai une exposition et je contacterai le directeur de l'école de Shanghai. Il m'aidera
— Ah, voilà, la nouvelle Cézanne qui va choquer les gens!
— Ecoute! Je sais que tu ne vas pas bien ces temps-ci. Ne me fais pas de mal! Cela n'est pas bien de penser tout le temps aux choses négatives.
— Ah! Oui! A quoi veux-tu que je pense? On n'a pas besoin d'argent pour vivre? Voilà, je vais penser à ce que tu me suggères. Etre positif, et nous aurons de l'argent. J'ai dépensé une fortune en France pour ton éducation. Mais tu sais d'où tu viens. Tu étais…
— Arrête, je vais m'énerver. Et puis, je m'en moque de ce que tu penses. Sans l'art, je n'existe pas. Puisque tu es en colère, va prendre l'air frais. Allez, sors de chez moi!

Marie-Laure de Shazer

— Quoi? Comment oses-tu me parler!
— J'exige le respect! Tu ne me respectes pas. Je te dis de sortir.
— Tu oses…

Sa voix s'éteignit et il prit son gilet pour sortir. Il claqua la porte et on avait l'impression que les murs tremblaient avec les peintures.

L'âme de Zan Hua était murée, glaciale. Même le professeur Hong remarqua la bizarrerie croissante de son voisin. Il allait d'entreprise en entreprise à la recherche d'un emploi, mais toutes lui fermèrent leurs portes. Il se sentait prisonnier, abandonné.

— Sans relations, la Chine vous délaisse! criait-il à voix haute.

Il buvait tellement que Yu Liang devait le ramener chez elle. Il l'insultait et l'appelait la courtisane et la femme peintre immorale. L'alcool le faisait s'enfoncer dans des délires de paroles.

Pour échapper à cette atmosphère étouffante qui l'opprimait, elle alla voir monsieur Hong.

Après qu'il l'eut reçue, eut servi du thé et écouté les détails de son séjour en France, il lui parla des impressionnistes pour la réconforter.

— Zan Hua connaît le même sort que les impressionnistes qui se disputaient entre amis.
— Ah bon, eux-aussi se chamaillaient?
— Oui, bien sûr, je vais même vous raconter pourquoi ils se disputaient.
— Je pensais qu'ils s'entendaient bien.
— Vous avez tort, bon commençons. Degas, connu pour ses mots cinglants et son sarcasme, fut le principal responsable des conflits ou des disputes entre les peintres impressionnistes. Fustigeant la peinture en plein air il osa dire un jour au marchand d'art, Vollard: « monsieur Vollard, si je travaillais pour le gouvernement, j'enverrais les gendarmes pour surveiller les artistes qui peignent en plein air. Je ne souhaite la mort de personne, mais je ne m'opposerai pas à l'idée qu'on mette du plomb dans les fusils. » En plus de critiquer les impressionnistes, il se disputa avec Manet parce que celui-ci avait fait un portrait très laid de son épouse. Manet mécontent du portrait de sa femme, coupa la partie de la toile où elle figurait et ne lui adressa plus la parole! Mais Manet se comporta de la même façon que Degas, quand il alla voir Monet pour conseiller à Renoir d'arrêter de peindre.
— Et Cézanne, avec qui se disputa-t-il? demanda Yu Liang
— Cézanne se disputa avec Renoir quand celui-ci lui dit que les banquiers étaient tous des escrocs. Le père de Cézanne était banquier. Cézanne avait aussi une aversion pour Van Gogh et quand le marchand Vollard a exposé les peintures du peintre hollandais, Cézanne s'écriait: «monsieur Vollard, n'affichez pas les tableaux de ce fou.».
— Et Renoir?

- Renoir, lui, il détestait Gauguin et pensait que celui-ci n'avait pas de talent.
- Ce sont juste des petites disputes dont vous me parlez! dit Yu Liang, en soupirant.
- Oui vous avez raison, mais cela fut en fait l'affaire Dreyfus qui causa une friction entre les groupes et les sépara à tout jamais.
- Qu'est ce que c'est? Vous pouvez m'en parler?
- Oui, oui, bien sûr. Tout d'abord, l'affaire Dreyfus a déchiré la France durant douze ans: Contrairement au cliché qui se répand dans la presse, rien ne permet d'affirmer que le capitaine Dreyfus a été condamné parce qu'il était juif. Il y avait des officiers juifs dans l'armée française et ils ne rencontraient aucune discrimination. L'affaire Dreyfus montre le clivage politique entre la droite et la gauche en France! La gauche est souvent antisémite par haine du capitalisme, et les ouvriers et artisans accusent les juifs d'industrialiser le pays. En septembre 1894 le contre-espionnage français prend connaissance d'un document, adressé à l'attaché militaire allemand par un officier d'artillerie français, et prévoyant de livrer plusieurs documents couverts par le secret militaire. Le ministre de la guerre, le général Mercier, ordonne une enquête, et des analyses graphologiques montrent que l'écriture du document est celle du capitaine Dreyfus, stagiaire au service de renseignements de l'état-major, officier pourtant très patriote et bien noté par sa hiérarchie. Arrêté, traduit en conseil de guerre et jugé à huis-clos, le capitaine Dreyfus est condamné à la déportation à vie. Suite à son arrestation, Clémenceau le traite de traître, tandis que Jaurès s'indigne de l'indulgence dont a bénéficié un capitaine, alors que de simples soldats ont été fusillés pour bien moins que cela. En 1896 le lieutenant-colonel Picquart, nouveau chef du service de renseignements, découvre un pneumatique, qui révèle les liaisons de l'attaché militaire allemand avec un officier d'artillerie français, le commandant Esterhazy, dont l'écriture correspond à celle du bordereau! Picquart est persuadé d'avoir trouvé l'auteur de la trahison, d'autant plus qu'Esterhazy a une personnalité louche, une réputation sulfureuse, criblé de dettes et ayant donc le mobile de l'argent. Il étudie aussi le dossier secret et n'y découvre rien contre Dreyfus. L'état-major refuse de prendre cela en compte et envoie Picquart en Afrique du Nord, avec l'aide de son propre adjoint au service des renseignements, le commandant Henry. En 1897 l'ancienne maîtresse d'Esterhazy fait publier dans le *Figaro* les lettres que celui-ci lui avait envoyées dix ans plus tôt, et dans lesquelles il exprimait son mépris de la France et de l'armée.

 Esterhazy demande alors à être traduit en conseil de guerre. Le 11 janvier 1898 il est acquitté, et Picquart, accusé de faux est interné et chassé de l'armée. Suite à de nombreuses manifestations pro et anti dreyfusard, en 1899 le président Emile Loubet accorde alors la grâce présidentielle au capitaine Dreyfus, épuisé par cinq ans d'exil. Ce n'est qu'en 1906 que son innocence est officiellement reconnue. Réhabilité, le capitaine Dreyfus est réintégré dans l'armée au grade de commandant, même si sa carrière est brisée et qu'il démissionne douloureusement en 1907. Il participera à la première guerre mondiale, en tant qu'officier de réserve. Il est fait chevalier de la légion d'honneur en juillet 1906. Picquart est réintégré également, avec le titre de général de Brigade.

- Parmi les peintres impressionnistes, qui était antisémite?

— Degas, Cézanne et Renoir étaient antisémites. Degas rompit avec Pissarro parce qu'il était juif et exhortait Cézanne à rompre avec lui, mais ce dernier refusa. Renoir qui s'était rangé dans le camp antidreyfusard décida ne plus recevoir son ami Pissarro. Il écrivit qu'il s'estimerait souillé s'il continuait à fréquenter l'Israélite Pissarro. Manet et Monet, eux, étaient neutres.

Voilà c'est l'affaire Dreyfus et la politique qui les séparèrent.

Sur ces mots monsieur Hong lui proposa de dîner et de lui parler de son mentor le professeur Julien Joseph Simon qui l'avait exhortée à peindre des scènes lumineuses, à esquisser des foules bariolées, des rires des enfants, des jeux bruyants et de retranscrire son ressenti. Elle avait appris aussi à isoler trois couleurs primaires (rouge, bleu, vert) et trois complémentaires (vert, violet, orange).

52 - ORGANISATION D'UNE EXPOSITION A SHANGHAI

Je suis comme un peintre qu'un Dieu moqueur Condamne à peindre, hélas! - Baudelaire

Le jour de l'exposition des œuvres de Yu Liang, le ciel bleu pâle ressemblait à un tissu délavé. Le directeur de l'académie des Beaux-arts de Shanghai Liu Hai Su s'y était rendu avec empressement. Ses yeux lumineux et resplendissants semblables à des diamants, exprimaient l'émerveillement devant les chefs d'œuvre qu'il découvrait. Il contemplait la femme au chapeau, la danse des prostituées, la position des différentes femmes nues, les natures mortes. Il ne s'était pas trompé, elle était bien la Manet chinoise qui avait ouvert la voie au modernisme. Elle était même supérieure à ce grand peintre français. Elle avait su combiner l'orient et l'occident. personne ne pouvait l'égaler, et il la soutenait. A la fin de l'exposition, elle s'empressa d'aller le saluer.

- Maître Liu Hai Su, je suis touchée de votre présence. Merci de m'avoir aidée à trouver la salle.
- Ce n'est rien. J'ai appris que vous avez reçu des médailles en France et en Italie.
- Oui, on a aimé mes œuvres.
- Vous êtes la nouvelle Manet Chinoise qui a osé ouvrir la voie au modernisme et su adapter vos œuvres à notre époque actuelle.
- Oh, vous exagérez. Je suis Pan Yu Liang. J'ai mon style bien à moi. Je mélange les arts calligraphique, oriental et occidental. Les peintres impressionnistes ont des styles différents. Par exemple, les nus de Degas ne peuvent se confondre avec ceux de Renoir, pas plus que les paysages de Manet avec ceux de Cézanne. En tout cas, je ne me considère pas comme Manet. Tout ce qu'il rêvait c'était de devenir un peintre célèbre et reconnu par les membres du jury. Je suis différente, je peins pour exprimer la condition de la femme et dénoncer la prostitution qui sévit dans tout le pays. Même si nous avons un gouvernement nationaliste, les vendeurs de filles sillonnent encore la Chine. La pauvreté, la division entre les nationalistes et les communistes sont un frein au progrès et à la démocratisation du pays.
- Hélas, je vois bien que vous êtes au courant de la situation actuelle de notre pays. Mais ne vous inquiétez pas, j'espère que l'art permettra d'apaiser le peuple.
- Vous avez raison, soyons positifs.
- En tout cas madame Pan, j'adore vos œuvres qui expriment l'enthousiasme, l'agressivité et le dynamisme de l'artiste. Les natures mortes me font rappeler Cézanne. Dites-moi, Je vous ai écrit à Paris et j'espère que vous allez accepter mon offre de travail.
- Je vous remercie de la renouveler et je serai très heureuse d'enseigner dans votre établissement.

– C'est formidable! s'exclama le directeur. Quand voulez-vous commencer?

– C'est comme vous voulez.

– Eh bien disons demain à huit heures. Ne soyez pas en retard.

– D'accord, à demain.

L'exposition se déroula à merveille, Yu Liang était ravie. Les journalistes qui avaient appris son succès au concours de Rome publièrent des critiques élogieuses sur son art. Ils la nommèrent la première femme peintre impressionniste de Chine. N'était-elle pas vue pour certains de ses détracteurs comme la Manet chinoise provocatrice qui était là pour choquer le public?

Le soir, Yu Liang retourna chez elle. Elle partagea son repas avec Zan Hua. Il mangeait avec elle, abîmé dans ses pensées. Lorsqu'elle regardait dans ses yeux, elle éprouvait un sentiment de tristesse. Il lui fallait toujours un moment pour sortir du sommeil intérieur où il était plongé. Il ne remarquait même pas le morne désespoir de Yu Liang. Pour rompre le silence qui alourdissait l'atmosphère de la pièce, elle lui montra le tableau que les journalistes avaient aimé " solitude et ombre " et dit gaiement:

– Le critique d'art Tao Yong Bai a déclaré que j'ai de l'avenir en Chine et que j'inspirerai la jeune génération à combiner les arts chinois et occidental. Je suis considérée comme la première femme impressionniste de Chine. Certains me surnomment Manet, le peintre d'avant-garde qui a osé défier son temps avec ses tableaux de nus.

Zan Hua souffla. Malgré son silence Yu Liang poursuivit.

– Qu'en penses-tu?

Elle lui montra l'article qui faisait l'éloge de ses œuvres et de celles des autres peintres qui avaient assisté à l'exposition.

Il y jeta un coup d'œil et s'exprima:

– Pourquoi les peintres de nos jours peignent-ils des scènes joyeuses de la vie quotidienne, des oiseaux, des paysages, des bambous magnifiques, alors que les vrais paysages de la Chine sont teintés de sang? Les seigneurs de la Guerre, l'armée japonaise, les nationalistes et les communistes s'entretuent pour le pouvoir. Il n'y a aucun peintre qui dénonce les guerres, les tortures infligées aux communistes qui avaient adhéré au parti nationaliste de Sun Yat Sen. Le paysage que je vois tous les jours en sortant de chez moi se transforme en champs de bataille. La Chine n'est pas unie et n'est pas harmonieuse comme ces tableaux que tu me montres. Tchang Kai Tchek se trompe d'ennemis, les vrais ennemis ne sont pas les communistes mais les Japonais. Malheureusement les natures mortes et les scènes de la vie quotidienne que tu peins, sont mensongères et irréalistes. Tes toiles ne dénoncent rien, c'est juste une illusion.

Ses paroles imposèrent un silence lourd et pesant.

– Tiens, la première femme impressionniste de Chine ne dit rien. dit-il d'un ton sarcastique.

- Tu as tort Zan Hua, je pensais que tu ne voulais pas que je provoque le public, et que je sois un peintre engagé. Tu voudrais qu'on parle encore de mon passé de prostituée. Bon écoute, j'ai une bonne nouvelle à t'annoncer. Tu écoutes?

- Oui, dit-il d'un air indifférent. Il était désabusé. Il savait dans son for intérieur qu'il ne pouvait pas la dissuader.

- Le directeur, Liu Hai Su m'a embauchée. Je commence demain.

- C'est bien. Je vais me coucher

Yu Liang le regarda se diriger vers la chambre, et assise à côté d'un vase, ses larmes coulèrent sur les pétales de fleurs. Il ne l'avait pas félicitée. Les problèmes l'assaillaient tellement qu'il ne pensait plus à rien. Sa vie ressemblait à une brume et il s'enfonçait de plus en plus dans la solitude. Il souffrait comme une pâte qu'on bat et rebat et qui en devient molle et fragile.

Après avoir débarrassé la table, elle se glissa dans le lit. La lumière obscure reflétait l'âme triste de Zan Hua. Il avait tout perdu. La division entre Le Kuo Ming Tang et les communistes et les seigneurs de la guerre avaient conduit le pays à la débâcle. Plongée dans des pensées ténébreuses, son âme était tourmentée. Elle regrettait d'être revenue à Shanghai. Elle se sentait dépaysée. Elle se disait que lorsqu'elle était à Paris elle ne pensait qu'à Shanghai. Et voilà que maintenant qu'elle était à Shanghai, elle ne rêvait que de Paris. Elle se disait aussi qu'elle aimerait que Shanghai fût à une heure de Paris pour chasser sa mélancolie. Elle aimait les deux villes à ne pas pouvoir les séparer.

Le lendemain monsieur Hong vint la voir pour la féliciter. Zan Hua était sorti assister à une réunion secrète communiste que présidait son ami Chen. Celui-ci avait enseigné à l'université de Shanghai, mais depuis la chasse aux sorcières contre les communistes, il avait dû démissionner.

- Yu Liang, je suis fier de vous. J'ai lu les critiques élogieuses de l'écrivain LI Yu Yi qui prône vos techniques dans le magazine féminin des arts modernes.

Voyant le visage sombre et triste de Yu Liang, il demanda.

- Que se passe t-il?

- Zan Hua ne semble pas vraiment apprécier mon travail et les œuvres que j'ai exposées.

- Ah bon et pourquoi?

- Il voudrait que je sois un peintre engagé. Il aurait voulu que je présente des œuvres qui dépeignent des champs de bataille et dénoncent les seigneurs de la guerre, la corruption, et le purge sanglant des communistes.

- Ah, intéressant! Il aimerait maintenant que vous soyez un peintre engagé. En fait, il souhaiterait que vous soyez comme Manet qui dénonça l'exécution de Maximilien.

- Vous croyez! Parlez-moi de la peinture que Manet a élaborée. Je l'ai vue dans le livre des impressionnistes, mais je ne me souviens plus de l'histoire. Voulez-vous me parler de cette peinture que Manet a élaborée?

— Oui d'accord! Allez me chercher le livre des impressionnistes.

Elle fit ce qu'il lui dit, et le lui apporta. Monsieur Hong le feuilleta et lui montra la reproduction de l'exécution de Maximilien.

— De quand date cette peinture? Pourquoi Manet a t-il fait ce tableau?

— Ce tableau fut réalisé en 1868 et retrace l'exécution de l'empereur du Mexique Maximilien. Napoléon III l'avait placé sur le trône sans lui offrir un appui militaire suffisant. Quand les républicains se soulevèrent trois ans plus tard, Napoléon III ordonna le retrait de ses troupes et demanda à Maximilien de retourner en Europe. Maximilien refusa d'abdiquer et préféra se battre contre l'armée républicaine. Hélas, il fut arrêté, puis exécuté à mort le 19 juin 1868 avec deux de ses Généraux.

— Comment a réagi Manet en apprenant la mort de Maximilien? demanda Yu Liang.

— Eh bien, quand Manet, un fervent républicain, apprit la nouvelle il fut tellement sous le choc qu'il décida de dénoncer cette exécution qu'il trouvait injuste. Il avait besoin d'inspiration, et devinez quel peintre va l'inspirer.

Yu Liang regarda attentivement la reproduction de l'exécution de Maximilien et s'exclama:

— Le deux ou trois mai de Goya

— Oui, el tres de mayo. dit il en imitant l'accent espagnol. Comme Goya, Manet dénonce une scène de guerre. Comme Goya, Manet met en scène des soldats en uniforme français. Cependant la toile de Manet est moins violente que celle de Goya. Les soldats abattent tranquillement Maximilien, tandis que l'un des officiers recharge son fusil. On ne trouve pas la passion du "deux ou trois mai" de Goya. Les personnages semblent insensibles à la violence. Les traits de Maximilien sont effacés. En fait, Manet a voulu dénoncer l'indifférence de Napoléon III.

— A-t-il pu exposer sa toile?

— Eh bien, Manet voulait la présenter d'abord au salon de 1868, mais il y renonça. Puis quand il voulut l'exposer au salon de 1869 le gouvernement s'y opposa.

— Que me conseillez-vous?

— Madame Pan n'êtes-vous pas engagée?

Elle réfléchit.

— Bien sûr que je le suis. Je suis là pour promouvoir l'impressionnisme et la beauté du corps féminin en Chine. Comme Lucien Simon, Manet m'inspire pour les sujets tirés de la vie quotidienne, pour la peinture des femmes nues et pour l'utilisation de couleurs franches.

— Exactement!

— Monsieur Hong, pourquoi Manet aime-t-il présenter des œuvres audacieuses?

– Eh bien Manet veut provoquer le spectateur, le réveiller, il veut qu'il participe et qu'il comprenne son œuvre. Bon, il est temps pour moi de reprendre mes tableaux et de continuer à peindre. Mon épouse est partie en province, alors j'en profite.

Avant de partir, il ajouta:

– Madame Pan, je vous déconseille de dénoncer la guerre, la corruption, les Seigneurs de la Guerre et le purge ensanglantant des communistes. Tchang Kai Chek limoge ses opposants. Promettez-moi que vous n'allez pas le faire!

Elle acquiesça et le regarda s'enfoncer dans le couloir sombre de l'immeuble qui menait vers sa demeure.

Marie-Laure de Shazer

53 - LA DEPRESSION DE ZAN HUA

La jalousie des autres peintres a toujours été le thermomètre de mon succès. - Salvador Dali

Le lendemain, Yu Liang se réveilla très tôt. Elle prépara ses affaires d'école et y ajouta un livre d'art occidental. Avant de partir, elle se pencha pour passer une main caressante sur le visage doux de son mari. Sa lèvre se desserra et un petit sourire apparut. Et émue par ce beau sourire, elle s'inclina pour baiser son front, puis s'en alla.

Elle se laissa guider par la poussière des pavés et semblait s'enfoncer dans des sables mous. Malgré cela elle marcha rapidement, puis se dirigea vers l'entrée de l'établissement. Soudain, un pas, bien que familier, la dérangea. Elle se retourna et elle fut frappée de stupeur quand elle découvrit que c'était son professeur qui la détestait: monsieur Chang. Son regard de haine et de mépris se posa sur le visage de Yu Liang. Et il dit d'un ton dédaigneux:

— Vous êtes revenue de France pour étaler vos peintures médiocres. Vous ne resterez pas longtemps ici.

— Comment professeur Chang? Répétez ce que vous avez dit à l'instant! Savez-vous que j'ai reçu des médailles en France et en Italie pour mes peintures? Pourquoi n'avez-vous pas essayé? Seriez-vous capable de réussir l'examen d'entrée des Beaux-arts de Paris et le concours de Rome? J'ai ouvert mon esprit et le vôtre est resté fermé. Pour un professeur d'art, c'est tout de même fort!

Il n'en revenait pas. Elle n'avait pas changé. La France avait fortifié son caractère comme la terre, une racine d'arbre. Il s'écarta et la laissa monter à l'étage. Les élèves l'attendaient avec impatience. Quand elle entra dans sa classe, ils se tenaient debout tout en applaudissant. Son premier cours fut une joie pour elle. Elle se donna avec entrain à sa tache et elle s'appliqua à transmettre à ses étudiants tout son savoir. Ils aimaient et apprenaient avec entrain l'art occidental. Elle les initiait aux techniques fauvistes, impressionnistes et le pointillisme.

A la fin de ses cours, elle rentrait chez elle, affrontant les humeurs de Zan Hua qui étaient semblables à une avalanche incontrôlable. Il se plaignait de ses retards, de ses sorties, de sa cuisine. Il n'était plus le même et le chômage l'avait rendu aigri et irascible. Tout espoir de trouver un travail était anéanti. Il savait dans son for intérieur que personne ne voudrait de lui parce qu'il avait des amis communistes qui s'opposaient au général Tchang Kai Check.

Yu Liang pensait à Paris et à Chou Xin. Il était son ami qui l'avait épaulée. Elle claquait la porte de l'atelier et restait sans bouger sur son siège. Pour oublier ses soucis et apaiser ses bouffées d'angoisse elle regardait les passants qui défilaient sous sa fenêtre. Elle s'amusait à les peindre et à leur voler leur regard, leur sourire.

Mais la chose la plus singulière et qui étonna le plus Yu Liang, c'était que ZanHua regrettait de n'avoir pas de fils. Alors il se montrait désagréable et répandait des fumées de sarcasmes, il ne

parlait presque pas. Un triste voile d'indifférence entourait sa tête comme le mur d'une prison. Il errait dans le jardin et regardait fixement les herbes mortes. Bien que presque aveuglé par les perles de larmes qu'il ne pouvait réprimer. Il ne pouvait pas se défendre de penser qu'un autre fils l'aurait aidé à surmonter sa solitude.

—Si nous avions eu un enfant, il aurait pu m'aider à monter une affaire! Tu aurais dû rester à Shanghai pour me donner un fils! Je porterai ce regret comme un fardeau, jusqu'à la tombe.

Yu Liang, restait impassible et glacée de mélancolie. Elle ne pouvait pas croire que Zan Hua avait changé. Ainsi tout avait changé, le pays, le peuple.

Zan Hua chancelait comme un homme ivre tout en murmurant

« de l'argent, de l'argent. »

Yu Liang était devenue blanche comme de la craie. La profonde indifférence de Zan Hua la perturbait. Elle finit par réaliser pourquoi il voulait un fils. Il avait bien son fils, qui l'épaulait et l'aimait, mais il préférait rester avec sa mère. Zan Hua se sentait seul. Il savait que son fils dans son for intérieur lui reprochait d'avoir pris une concubine.

Déçue, abattue et ne pouvant plus supporter cette atmosphère lugubre et oppressante, Yu Liang s'empressa d'aller à son atelier et se mit à imaginer un fils qu'elle aurait cajolé, dont elle aurait couvert les lèvres de baisers doux et chauds. Elle s'inspira de la toile de Renoir " Aline allaitant son fils Pierre", puis ferma les yeux tout en peignant ce fils qu'elle aurait tenu dans les bras. Elle balançait son pinceau comme si celui-ci était un enfant. Puis, lorsque le visage apparut sur la toile, ses doigts caressèrent lentement les yeux, le nez, la bouche et le doux visage. Elle lui parlait comme si elle lui avait donné la vie. Elle s'enfonçait dans un sommeil intérieur pendant des heures jusqu'à la fin du tonnerre coléreux de Zan Hua.

Le cœur rongé de chagrin de ne pas avoir d'enfants, Yu Liang se consacra à des toiles sur la maternité. Parmi les œuvres qu'elle aimait le plus fut celle qui représentait une mère allongée sur le sol, allaitant ses deux bébés.

54 - SON PASSE DE PROSTITUEE

Peindre, c'est aimer à nouveau. - Henry Miller

La classe de Yu Liang à l'école des Beaux-arts de Shanghai était animée, et Yu Liang attirait beaucoup de jeunes passionnés par l'art impressionniste et la calligraphie. Pendant les cours, elle encourageait ses élèves à apprendre le français et à étudier en Europe. Elle leur disait:

– A Lyon, nous avons une école franco-chinoise. Elle est très réputée et je vous conseille d'y aller. A Paris, les professeurs de l'école des Beaux-arts nous encouragent à devenir de futurs grands peintres comme Monet, Manet, Gauguin.

Les regards d'espoir jaillissaient dans la salle. Elle leur montrait des tableaux qui représentaient les rues de Paris et leur apprenait l'histoire qui était derrière chacune d'elle.

Yu Liang était une femme cultivée qui aimait partager ses connaissances avec ses élèves. Elle leur parla des premiers cafés, appelés « maisons à café », dont l'un était situé rue de l'ancienne comédie. Elle leur montrait des images de l'Opéra Comique qui brûla deux fois faisant plusieurs centaines de victimes. Elle leur montrait aussi l'endroit où grandit Alexandre Dumas fils. Et les étudiants, qui connaissaient ce grand auteur, demandèrent avec intérêt:

– Comment s'appelle cet endroit?

– La place Boieldieu, regardez, je l'ai peinte! Alexandre Dumas fils naquit dans la rue du même nom où sa mère, Catherine Labau, exerçait le métier de couturière. Et son père, ne le reconnut qu'à l'âge de sept ans. Vous avez sans doute lu: « la Dame Aux Camélias?»

– Oui, répondirent en chœur ses élèves.

– Je traversais cette rue en pensant aux fleurs de la dame aux Camélias.

– Et savez-vous où habita Francisco de Goya pendant quelques mois?

– Non, répondirent avec entrain les élèves.

– A l'hôtel Favart, situé rue Marivaux. Il réalisa comme moi des dessins anecdotiques sur la vie parisienne. Il m'a beaucoup inspirée.

– Professeur, pourquoi les plaques des rues de Paris sont elles en lettres blanches sur fond bleu?

– J'ai recueilli des informations sur ces plaques. Elles existent depuis 1844 grâce au comte de Rambuteau qui fit beaucoup pour Paris. Il fit construire des égouts, planta des arbres sur les quais, et remplaça l'éclairage à l'huile par l'éclairage au gaz. J'ai aussi vu le théâtre de la révolution qui se trouve rue Rambuteau.

Parmi les étudiants se trouvait une jeune fille appelée Mei que Yu Liang aidait et appréciait beaucoup. Issue d'une famille modeste, Mei travaillait dans une usine pour payer ses études à l'institut d'art de Shanghai. Admirant le courage, la persévérance et le talent de son élève, Yu

Liang lui donna des cours de soutien et lui communiqua son goût pour l'art impressionniste. Les yeux ronds et brillants, semblables à des perles de verres, s'émerveillaient devant les toiles de son étudiante qui peignait à la manière de Gauguin. Peu à peu une solide amitié s'était nouée entre son professeur et son étudiante et tout semblait leur sourire. Mais un jour, tandis que Mei était seule dans la classe en train de dessiner, elle entendit par inadvertance la conversation entre deux professeurs qui évoquaient le passé de Pan Yu Liang.

– On devrait appeler cette ancienne courtisane: «Madame la catin », mais elle veut qu'on l'appelle « professeur Pan ». Cette ancienne prostituée veut vraiment souiller notre établissement. Elle n'a sûrement pas étudié à Paris. Elle devait avoir des hommes d'Etat dans son lit pour recevoir le Prix de Rome et des médailles. Je te le dis, elle n'a pas de talent.

– C'est incroyable de voir une ancienne prostituée enseigner dans notre école.

– Tu as raison, elle a dû coucher avec le préfet de Paris pour recevoir des médailles en or. Et qui sait? Les directeurs de l'école d'art de Paris et de Lyon ont dû être ses clients!

– Ah, ces Français n'ont pas de goût.

– Et puis, elle est restée pendant des années à Paris. Comment a-t-elle pu financer ses études? Elle devait sûrement aller rue Pigalle pour payer son loyer.

– Ah, Ah.. tu as raison. J'ai honte de travailler ici. Nous avons recruté madame la courtisane, madame Pan Yu Liang. Comme elle parle français, on la croit éduquée et cultivée.

– Les femmes nues qu'elle peint devaient être sûrement ses collègues. Vraiment, elle n'a pas de talent. Et tu as vu les chats qu'elle peint. C'est se moquer du monde! Elle se prend vraiment pour Manet qui avait osé dessiner un chat noir à la queue dressée.

– Quelle femme perverse! Pauvres élèves! Quel malheur!

– Oui tu as raison, c'est une vicieuse! Bon, il est l'heure de rentrer chez nous. Je dois te laisser.

– A demain!

Effondrée, Mei laissa tomber sa palette et toutes les couleurs se mélangèrent à l'encre souillée sur le sol. Elle quitta la classe, plus elle descendait les escaliers, plus elle pensait au passé de son professeur. Elle courut loin de ce lieu et se lava les mains pour en retirer la souillure. Elle se sentait sale d'avoir été en contact avec cette courtisane. Elle n'en revenait pas. Son professeur mentait et ne méritait pas ce titre de peintre. Son talent était usurpé, et elle avait dû soudoyer quelqu'un pour obtenir le Prix de Rome et toutes ses médailles.

– Mon dieu! Je dépense mon argent pour suivre des cours avec une menteuse, cria-t-elle. Il faut que j'avertisse les autres.

Mei traversa à grands pas les rues recouvertes de feuilles. Elle poussait les gens qui l'empêchaient d'avancer. Elle courut comme un vent enragé. La haine et le mépris se répandaient dans ses pas agités.

Arrivée devant le logement des étudiants, elle frappa à la porte d'une de ses camarades, surnommée la reine des rumeurs.

- Chan es-tu là?

- Oui, qu'y a-t-il?

- Je dois te parler sans tarder. C'est urgent!

Chan ouvrit la porte et aperçut Mei tout en sueur. Elle la fit entrer et lui versa du thé dans une tasse. Après plusieurs minutes, sa voix commença à lui revenir.

- J'ai appris une terrible nouvelle sur le passé de notre professeur.

- Ah, oui quoi?

- C'est une prostituée. Ce n'est pas une artiste. Elle doit sûrement être la maîtresse du directeur.

- Ce n'est pas vrai! Tu plaisantes?

- Non, c'est une courtisane. J'ai entendu deux professeurs la critiquer. Ses clients dont le préfet l'ont aidée à obtenir le prix de Rome. Je ne veux pas être souillée. Elle va peut-être nous demander de nous mettre nues.

- Oh, mais c'est choquant! C'est vrai qu'elle peint des femmes nues. Elle nous les a montrées.

- Ah, ces femmes étaient des courtisanes! Il faut informer nos camarades de la situation. Une prostituée veut nous souiller avec ses cours. Elle veut peut-être créer un bordel.

- Mais, c'est sérieux! Ne t'en fais pas, je m'en occupe!

- Merci, je retourne travailler. Je suis de nuit. Demain, je changerai de cours.

- Ne t'en fais pas! On va dire ce qu'on pense à cette prostituée qui a eu des amants parisiens. Ah!

- Comment a-t-elle pu coucher avec des Européens? Ils sont blancs comme des fantômes, et ils ont de grands nez.

- Bon, j'y vais. Cette pensée m'écœure. Je ne pourrai jamais coucher avec un fantôme, le blanc de la mort.

Sa collègue la conduisit vers la sortie. Mei, retourna chez elle, puis prit le chemin de son travail.

Marie-Laure de Shazer

55 - LA HAINE DES ELEVES

Les hommes aiment les petites peintures, parce qu'elles les vengent
des petits défauts dont la société est infectée. - Vauvenargues

C'était un grand jour pour Yu Liang, elle devait enseigner les techniques de Manet. Depuis des mois, elle avait préparé son cours sur l'art contemporain et les techniques occidentales et chinoises. Ce matin de printemps inondé de pluie glaciale et musicale, Yu Liang, le cartable à la main, marchait d'un pas gai et rapide sous l'averse ruisselante. Tout en se dirigeant vers l'institut d'art, elle écoutait la musique des gouttes de pluie tomber sur ses lèvres desséchées. Cette mélodie pluviale accélérait ses pas qui la menaient vers les rues boueuses de Shanghai. Arrivée devant la porte de l'école, elle poussa celle-ci et s'enfonça dans les couloirs étroits où se trouvaient les salles de classe. Après avoir accroché sa veste ruisselante sur un des porte-manteaux cloués au mur, elle franchit le seuil de sa classe, mais quelle ne fut sa surprise de voir ses élèves assis. D'habitude, ils se levaient pour la saluer. Elle entra doucement en leur adressant des sourires. Des regards glacés comme du givre se répandaient dans la salle. Elle posa ses affaires, et feignit de ne rien remarquer.

Elle prit une peinture de Manet:

— Regardez cette peinture qui s'intitule «Le balcon »: Il existe une combinaison du jeu sur l'espace et l'éclairage: toute la lumière en avant du tableau, toute l'ombre de l'autre côté. Les trois personnages se tiennent à la limite ombre/lumière, intérieur/extérieur, vie/mort. On peut dire que Manet s'inspirait aussi de Goya, mais les tons de ses peintures étaient plus légers et plus lumineux…

— Pourquoi pas l'Olympia ou les tableaux de vos amies, les courtisanes? interrompit méchamment un étudiant.

Yu Liang surprise de cette agressivité, ne sut que lui dire:

— Pardon, je ne comprends pas votre question.

— Mais voyons, madame la courtisane. Qui vous a fait entrer dans cette école? Votre amant ou le préfet de Paris?

A ces mots des rires explosèrent dans la classe. Yu Liang, ne sachant que répondre, continua son cours.

— Regardez maintenant le tableau de Goya

— Camarades, partons de ce lieu souillé. J'ai bien peur qu'elle veuille nous former à un autre métier.

Les étudiants se levèrent et jetèrent leur chaise avec violence. Seuls trois élèves restèrent dans la salle.

Pan Yu Liang, effarée, s'effondra sur sa chaise. Puis, elle dit d'une voix faible:

– Vous pouvez sortir. Le cours est terminé.

Les trois élèves regardèrent les larmes d'eau couler sur le visage de leur professeur, puis sortirent avec regret.

Yu Liang rangea ses affaires et retourna chez elle pour affronter un autre univers hostile: la dépression de Zan Hua.

Quand elle regarda son visage, elle éprouva une petite douleur brûlante et lancinante comme toujours. Même si elle restait près de lui, il ne faisait pas attention à sa présence. Il s'enfonçait dans un sommeil intérieur. Sans la saluer, il regagna la chambre pour s'allonger. Il se mit au lit et éteignit la lumière. Elle ne vit sur la table qu'un verre de vin rouge et un maigre repas. Il mangeait à peine et fumait beaucoup.

Malgré les critiques, les mauvaises humeurs de Zan Hua, Yu Liang allait tous les matins d'un pas malaisé rejoindre ses trois élèves. Que ce peintre tant admiré et connu n'en eut que trois! C'était le comble de l'ironie. Les autres professeurs qui n'avaient jamais connu de notoriété ne la saluaient plus et la méprisaient. Avec leurs élèves ils critiquaient ses tableaux devant elle. Pan Yu Liang se moquait bien de ces critiques semblables à des coups de poignard. C'était de la jalousie. Elle regardait ses peintures et se disait: «Je peins ce que j'aime voir »

Elle leur disait tout haut:

– Pourquoi m'insultez-vous? je n'ai rien fait de mal. Si vous n'aimez pas mes peintures, n'en parlez pas! Honte à vous de me rappeler mon passé de prostituée et de montrer le mauvais exemple aux étudiants! La critique est facile mais l'art est difficile.

Etonnés de voir une telle arrogance chez cette ancienne courtisane, ils retournaient vite dans leur salle. Elle avait le tempérament de son père, et son opiniâtreté faisait qu'elle ne se décourageait pas. Sans cette ténacité, comment aurait-elle pu vivre à Paris?

Sans sa détermination, comment aurait-elle pu survivre dans un bordel?

Elle se lamentait de voir qu'aucun de ses collègues ne reconnaissait son talent. Elle s'en voulait d'avoir accepté un poste de professeur dans cette école. Sa réputation était souillée à cause de cet établissement de luxure où elle avait séjourné.

On n'oublie jamais le passé, songeait amèrement Yu Liang. Il est toujours enfoui dans la mémoire et il est ancré en nous. Il resurgira tôt ou tard.

Cette femme intelligente pensait beaucoup et son talent original soulevait l'indignation des professeurs, défenseurs de la vertu et de l'art classique. Des questions se bousculaient dans leur tête chaque fois qu'ils la croisaient dans les couloirs « Comment une ancienne courtisane pouvait-elle avoir appris le français? Ce n'était pas possible! Comment avait-elle pu obtenir des médailles et le concours du prix de Rome? » La plupart de ses collègues ne pouvaient pas le croire. Ils étaient enfermés dans leur mentalité ancienne. Ils voyaient en Yu Liang, une ennemie de la société traditionnelle. Une femme ne peut pas peindre aussi bien qu'un homme, entendait-elle parfois.

Quand elle pensait à ces médisances, la sueur perlait sur son front. Un étrange frisson lui parcourait ses membres, et puis il lui fallait attendre que toute tension disparaisse avant de reprendre haleine, comme un cycliste qui monte d'abord péniblement la côte, puis après avoir atteint le sommet, descend la pente en relâchant ses muscles.

Abattue et fatiguée d'écouter toutes ces rumeurs et d'affronter toutes ces humiliations, Yu Liang démissionna de son poste.

Marie-Laure de Shazer

56 - LE PEINTRE XU BEI HONG LUI PROPOSE UN POSTE DE PROFESSEUR A NANJING

Paysages de peintres: Toujours des plats d'épinards. - Flaubert

Un mois s'écoula. Pan Yu Liang reçut une lettre de son ami Xu Bei Hong

Chère Pan Yu Liang

J'ai appris récemment votre démission à l'institut de Shanghai, Monsieur Liu Hai Su m'a parlé de votre situation et m'a demandé de vous écrire pour vous offrir un poste de professeur à l'école des Beaux-arts de NanJing. J'attends avec impatience votre réponse.

Cordialement

Xu Bei Hong.

Lorsqu'elle eut terminé la lecture de la lettre, elle la plia, puis la remit dans l'enveloppe. Elle attendit toute la journée avant d'entendre le bruit familier des pas de Zan Hua. Dès qu'elle le vit entrer dans la salle à manger, elle s'empressa de lui servir le repas qu'elle avait préparé des crevettes garnies de riz.

Après qu'il fut installé confortablement sur sa chaise rougeâtre, elle s'adressa à lui.

— J'ai reçu une lettre de Xu Bei Hong.

— Ah! fit- il en fixant les yeux sur son assiette.

— Il me propose un travail à Nan Jing.

Zan Hua leva la tête, étonné.

— Tu veux déménager?

— Ecoute, je sais que tu ne vas pas bien ces temps ci, la situation économique du pays va mal et j'ai pensé que cela serait mieux pour nous de nous séparer pendant un certain temps. Qu'en penses-tu?

— Tu fais ce que tu veux, tu es libre.

— Tu pourras aller me voir.

— Et quel poste occuperas-tu?

— Professeur d'art.

Zan Hua soupira, posa les couverts à côté de l'assiette, se leva, puis se dirigea dans sa chambre. Yu Liang savait bien qu'il la laisserait partir. Il lui avait acheté sa liberté.

Emprisonné derrière le rideau en satin du lit, Zan Hua songeait à son avenir sombre. La crise économique et mondiale avait frappé la Chine. De nombreux investisseurs chinois avaient tout perdu leur argent en bourse. Ils étaient ruinés. Le sentiment d'impuissance à redresser son pays s'empara de Zan Hua. Il avait propagé en vain les idées du chef du parti nationaliste, Sun Yat Sen, et il se désolait.

Il sortit de ses sombres pensées quand Yu Liang vint le rejoindre. Il aurait voulu lui parler, mais il n'en avait pas la force. Il était trop déprimé pour s'exprimer. Dans son for intérieur il admirait son talent, car elle savait peindre ses émotions sur ses toiles colorées.

Dès que la lumière du jour se glissa sous les draps des deux époux, Yu Liang se leva, et se dépêcha de sortir. Arrivée devant le guichet de la gare elle acheta un billet. A sa grande surprise, le train était déjà là. Elle monta l'escalier et se dirigea vers son compartiment. Assise sur son siège, elle regarda le paysage défiler comme une broderie de soie.

Le voyage se passa agréablement. Elle n'eut aucun problème à se diriger dans la ville de Nan Jing. Elle marcha vers l'est où se situaient les montagnes pourpres. En les regardant elle pensa au célèbre stratège et politicien de la période des Trois Royaumes, Zhu Ge Liang, qui rédigea la phrase suivante:

«Avec les Montagnes Pourpres en dragon surgissant et les Murs de Pierre en tigre rugissant, Jinling (l'ancienne ville de NanJing) est la demeure consacrée des empereurs».

Elle leva la tête et aperçût les impressionnants remparts datant de la dynastie Ming. Et d'un pas gai et assuré, elle passa devant le palais présidentiel où siégea un temps Sun Yat Sen.

Son cœur se serra en contournant le lac Mou Chou, car son père lui avait raconté la triste légende de dame Mou Chou. Elle se souvenait encore de ses paroles: "Ma fille, si un jour tu te rends au Lac Mou Chou, tu penseras à la jolie Mou Chou qui mena une vie paisible avec son mari et son fils. Mais lorsque la guerre éclata son mari fut obligé de quitter sa famille pour défendre son pays. Inquiète de ne plus recevoir des nouvelles de son mari, Mou Shou se transforma en lac."

Après avoir fini d'explorer la ville de Nan Jing, elle alla d'un pas gai et majestueux à l'école des Beaux- arts, l'âme tranquille. Elle poussa la porte de l'institut, monta un large et sombre escalier qui menait au bureau de Xu Bei Hong. Elle frappa à la porte, attendit un moment avant d'entendre la voix de son ami. Il ne s'attendait pas à sa visite.

— Qui est-ce?

— C'est madame Pan

— Madame Pan, ça alors!

Xu Bei Hong se leva de sa chaise, s'empressa de lui ouvrir la porte et la fit asseoir confortablement sur un siège. Pendant qu'il lui servait le thé, il lui posa des questions.

— Quand est ce que vous êtes arrivée?

— Aujourd'hui.

— Aujourd'hui! Comment était le voyage?

— Très bien.

— Je ne m'attendais pas à votre visite.

— Oui je sais, mais je voulais vous faire une surprise.

— Acceptez vous donc mon offre de travail?

— Bien sûr que oui. Quand dois-je commencer?

— Eh bien commençons lundi prochain si vous voulez.

— Oui, bien sûr, cela me permettra de me reposer.

Xu Bei Hong ouvrit le tiroir de gauche, prit le calendrier et le lui tendit.

— Voilà, vous enseignerez la peinture occidentale et ses techniques. Vous pourrez faire partager votre expérience à Paris et parler aux élèves du peintre Lucien Simon, votre mentor.

— Savez-vous où je peux trouver un logement?

— Ne vous inquiétez pas, j'ai tout préparé. Vous logerez près de l'institut, nous avons des logements pour les professeurs et les étudiants.

— Oh, merci monsieur Xu. Mais combien serai-je payée?

Alors il lui tendit une autre feuille où était portée son salaire.

— Oh, mais c'est beaucoup, je ne peux accepter cette somme.

— Pourquoi? Vous avez reçu des médailles et vous savez enseigner. Je recherche des hommes ou des femmes de talent comme vous qui savent combiner les arts occidental et chinois, alors ne soyez pas humble à ce point, acceptez et revoyons nous demain. Votre salle est le numéro 306.

Elle acquiesça, se leva de sa chaise, le salua et sortit de la pièce comme une brise chaude qui caresse les vitres désolées.

Un quart d'heure plus tard elle posa ses affaires dans son nouveau logement.

Marie-Laure de Shazer

57 - PAN YU LIANG EST LE PROFESSEUR LE MIEUX PAYE DE L'ECOLE

Un homme qui n'a que de la mémoire est comme celui qui possède une palette et des couleurs. Pensées et maximes.

Six années s'étaient écoulées. Yu Liang attirait la foule dans ses cours. Elle était appréciée par ses élèves et ses confrères. Elle exposa plusieurs œuvres qui ressemblaient à celles de son mentor Lucien Simon. Quand elle parlait de ses peintures elle revoyait son professeur de France qui défendait une peinture fondée sur la composition plutôt que sur la couleur. Elle se souvenait de ses nombreuses conversations qu'ils avaient eues ensemble sur la Bretagne, le paysage et le naturalisme. Combien de fois l'avait-elle vu s'inspirer des tableaux de Velázquez pour dépeindre les paysages. Elle était fière d'avoir été formée par Lucien Simon, surnommé " le Peintre du Pays Bigouden", car il avait peint de nombreuses scènes comme les fêtes religieuses et les courses hippiques. Depuis son départ il avait été nommé membre du conseil supérieur des musées nationaux.

Tout semblait sourire à Yu Liang jusqu'au jour où on confia au professeur Sheng de s'occuper des fiches de salaires. Le comptable avait récemment démissionné et monsieur Sheng qui avait étudié les finances le remplaça en attendant de recruter un autre employé. Quand les yeux du professeur tombèrent sur le salaire de Pan Yu Liang, il crut qu'il s'agissait d'une erreur. Il jeta un coup d' œil sur le livre comptable, et vérifia les sommes antérieures. Quelle ne fut sa colère quand il réalisa que madame Pan était la mieux payée de l'école. Fou de rage, il reposa la fiche de paye et sortit en trombe. Originaire de Shanghai, il avait entendu parler de cette ancienne courtisane qui avait détruit le mariage de la première épouse du fonctionnaire des douanes. Il s'était tu car elle était l'amie de Xu Bei Hong. Mais la situation était différente, un malaise s'était installé. Madame Pan gagnait plus d'argent que ses homologues masculins de l' école des Beaux-arts, et on n'avait jamais vu cela en Chine.

Chaque nuit, monsieur Sheng, obsédé par le salaire de Yu Liang perdait quelques heures de sommeil. Quand il la croisait dans les couloirs, il essayait de contenir sa haine. Il sentait bien qu'elle jubilait d'être la professeure la mieux payée de l'école. Il lui semblait percevoir un air de supériorité et de dédain quand monsieur Xiu Bei Hong lui remettait son salaire, alors qu'elle souriait quand celui-ci lui serrait la main.

«Elle n'a pas de talent!» se disait-il en lui-même. «C'est injuste, c'est une catin qui gagne plus que moi. Je mérite un meilleur salaire que cette femme quelconque. On vante ses mérites dans la presse qu'elle a reçu le prix de Rome, mais ce prix ne vaut rien en Chine. Elle n'est rien cette femme! Elle n'a rien d'extraordinaire. Ses peintures sont comme Manet, vulgaires, provocantes et insignifiantes.»

Marie-Laure de Shazer

Persuadé qu'elle exerçait un pouvoir ensorcelant sur Xu Bei Hong, un matin seul avec lui-même, il éprouva le besoin de la dénoncer. Il alla voir son confrère pudibond qui enseignait la calligraphie et l'art classique.

– Sais tu mon cher confrère que monsieur Xu Bei Hong a embauché un professeur aux mœurs douteuses.

– Tu veux dire l'Anglais!

– Mais non, pas le jeune venu d'Oxford! Tu es fou, mon ami! Il admire Confucius et nous vante les mérites de nos empereurs Chinois et se désole de la mort de notre grande impératrice douairière CiXi.

– Alors qui?

– Tu ne vois pas qui sait.

– Non.

– Es-tu au courant que nous avons une prostituée qui enseigne la peinture?

– Quoi! Tu plaisantes! Comment s'appelle-t-elle?

Alors monsieur Sheng s'approcha de lui et lui souffla le nom: PAN YU LIANG.

– Tu plaisantes, j'espère.

– Non, c'est sérieux, c'était une ancienne prostituée.

– C'est impossible! Elle est instruite, parle le français et a étudié en Europe. Elle connaît même les maximes de Confucius.

– Tu parles, elle n'a pas de talent! C'est une femme.

Alors monsieur Sheng sortit de son sac la fiche de salaire de Pan Yu Liang.

– C'est scandaleux! s'écria son collègue. Je me demande si Xu Bei Hong a réfléchi à ce que nous penserions si nous découvrions que nous sommes moins payés qu'elle.

– Il l'a sûrement fait et s'est dit que nous accepterions.

– C'est scandaleux! s'écria de nouveau son collègue. Nous sommes sous payés. On n'a jamais vu cela en Chine qu'une femme pouvait gagner plus qu'un homme.

– Monsieur Xiu Bei Hong est-il marié? demanda monsieur Sheng

Son confrère réfléchit.

– Je ne suis pas certain. Il ne parle pas jamais de sa vie privée.

– Bon écoute, je crois que madame Pan est sa maîtresse.

– Sans blague! Mais que lui trouve-t-elle? C'est une femme perverse, provocante qui n'a pas de talent.

– Eh bien il aime son corps qui dégage un parfum amer et brûlant.

- Tu veux dire qu'elle lui offre sa paire de cuisses contre un salaire.
- Oui, c'est cela!
- Mais qui est l'auteur de ses peintures?
- C'est sûrement lui qui dessine toutes ces femmes nues. Ce que tu vois dans ses tableaux c'est le fantasme de Xu Bei Hong. Elle est sa muse et elle est fière de partager ses toiles avec les élèves.
- Le pauvre Xu Bei Hong est encore une victime de ses femmes modernes qui veulent tout révolutionner dans ce pays. Ce sont des dangers publics. Elles veulent occidentaliser nos femmes traditionnelles qui conservent l'esprit confucéen de la Chine.
- Tu as raison, il ne voit pas qu'elle profite de lui. Tout ce qu'elle veut c'est le renverser et en échange il lui verse un salaire supérieur au nôtre.
- Bon écoute, je connais un journaliste qui pourrait t'aider à dénoncer son passé de prostituée.
- Ah oui? dit monsieur Sheng en écarquillant les yeux.
- Je vais le voir ce soir et s'il est d'accord pour dénoncer cette ancienne prostituée, il viendra te rejoindre dans ton appartement, qu'en penses-tu?
- Excellente idée!

Marie-Laure de Shazer

58 - LA CONCUBINE ET LA FEMME PEINTRE IMMORALE SANS TALENT

Quelle vanité qui attire l'admiration par la ressemblance des choses dont admire point les originaux. - Pascal Blaise

Une légère pluie tomba contre la vitre de l'appartement de monsieur Sheng quand on sonna à sa porte. Le professeur regarda sa montre et demanda d'une voix grave:

– Qui est là?

– C'est le journaliste Seng Mo Qiu, et je viens de la part de votre collègue.

Le professeur Sheng courut vers l'entrée et fit entrer le journaliste.

Après qu'ils eurent discuté ensemble de banalités en buvant du thé, monsieur Sheng écouta attentivement la proposition de Seng Mo Qiu.

– Ecoutez, j'ai beaucoup songé à ce que vous aviez dit à votre collègue, à ces terribles révélations dont vous lui avez fait part. Voilà, j'ai beaucoup réfléchi à la manière dont nous pouvons transmettre vos informations sur cette ancienne courtisane du nom de Pan Yu Liang aux professeurs et aux élèves de votre établissement.

– Oui, dites-moi! Comment vous allez vous y prendre? s'écria monsieur Sheng qui salivait de plaisir.

– Eh bien, quand j'ai évoqué le cas de cette courtisane à mon patron, il s'est réjoui et m'a donné le feu vert.

– Et pourquoi votre patron a-t-il voulu m'aider?

– Parce que c'est un néo confucéen qui se désole de la situation catastrophique du pays et du pouvoir des féministes qui met en danger l'équilibre entre le Yin et le Yang. La Chine va mal depuis que Wu Yu, l'un des précurseurs les plus radicaux du Mouvement d u 4 mai a consacré un article sur l'un des philosophes les plus maudits de notre pays: Li Zhi

– Qui est Li Zhi? j'e n'en ai jamais entendu parler.

– Eh c'est normal que vous n' en ayez jamais entendu parler, Li Zhi est un philosophe hostile à l'institution confucéenne. De nos jours, les révolutionnaires radicaux célèbrent en lui un grand iconoclaste. Et maintenant ces bandits de nationalistes nous vantent les mérites d'une prostituée, Pan Yu Liang, en nous imposant ses peintures provocantes de femmes nues. Ils la surnomment la première femme peintre impressionniste de Chine.

– Ce sont des extrêmes, intervint Sheng. Madame Pan me rappelle Manet qui est tenu pour responsable de la destruction de l'académisme et de la décadence de l'art. Comme lui, cette courtisane sans talent fait l'apologie de la prostitution avec ses tableaux de nus.

Marie-Laure de Shazer

– Ah oui, vous avez raison, cette courtisane peint pas mal de nus. Bon écoutez, j'ai un plan.
– Ah dites-moi!
– Pour vous aider à dénoncer cette ancienne courtisane qui est la mieux payée de l'école, j'ai préparé pour vous une affiche qui évoque son passé de prostituée, son salaire et ses amants.
– Ah! Et l'avez-vous apportée?
– Oui, bien sûr!

Seng Mo Qiu sortit l'affiche de sa mallette et la lui tendit. Quand Sheng eut fini de la lire, il s'exclama:

– Excellent! Et que dois-je faire avec?
– Eh bien, quand tout le monde aura déserté l'institut, vous collerez l'affiche devant la porte d'entrée. Et dès que l'école ouvrira ses portes, tout le monde la verra et ensuite, mon patron et moi écrirons un article sur cette affiche mystérieuse qui révèle le passé de madame Pan.
– Excellent!
– Que pensez-vous de monsieur Xu Bei Hong? demanda le journaliste.
– Le pauvre homme, c'est un masochiste.
– Vous voulez dire que c'est un esclave de la condition féminine.
– Oui, c'est cela. Ces femmes sont dangereuses pour nos traditions ancestrales. Elles veulent devenir des Greta Garbo et occidentaliser toutes les femmes traditionnelles dans notre pays. Elles vont opprimer les pauvres confucéens que nous sommes.
– Oh ciel Confucius, ces femmes sont à la solde de l'Occident! S'exclama Seng Mo Qiu qui s'effraya de voir les Chinoises se transformer en une star de cinéma.

Il pleuvait quand Monsieur Sheng se glissa discrètement dans l'institut des Beaux-arts. Après qu'il eut collé l'affiche devant la porte d'entrée, il s'éloigna en chantant un air traditionnel. Quand les élèves et tout le corps enseignant l'eurent lue, ils éclatèrent de rage. Parmi les étudiants se trouvait une jeune fille qui avait manifesté contre les concubines. Rouge de colère, elle s'adressa à ses camarades:

– Beaucoup d'entre nous ont travaillé dur pour abolir le concubinage. Nous avons parcouru les rues de Nan Jing, manifesté contre les traditions ancestrales, la sueur coulant sur nos corps. Nous portions des bannières avec des inscriptions insistant sur le système conjugal en Occident, le droit aux femmes d'étudier et aux hommes de n'avoir qu'une seule femme. Je scandais à bas les concubines. Et lorsque j'apprends que madame Pan est la concubine d'un fonctionnaire des douanes, je hurle. Je ne veux pas d'elle dans les cours. Elle est dangereuse, elle peut nous faire revenir aux vieilles coutumes.

L'étudiante s'arrêta brusquement quand elle aperçut la silhouette de madame Pan.

— Regardez, c'est elle, cette courtisane qui enseigne les cours et qui est surpayée. C'est honteux de voir une concubine, une ancienne prostituée nous enseigner l'art et les techniques des grands maîtres occidentaux.

Une étrange frayeur s'était emparée de Yu Liang. Saisie de panique, elle lança des regards inquiets autour d'elle, puis s'armant de courage, elle s'approcha de l'étudiante et lui dit:

— Mademoiselle, vous êtes jeune, comment pouvez vous me juger?

— Mais madame la concubine, répondit l'étudiante d'un ton impérieux, nous ne voulons plus de vous dans nos cours. C'est honteux! Vous ne représentez pas les valeurs modernes que nous défendons. Nous sommes contre les concubines et la prostitution. Nous sommes des féministes.

— Mademoiselle, soyez tolérante, acceptez-moi, je suis un professeur.

— Vous plaisantez! Nous risquons notre perte si nous acceptons que vous restiez dans cet établissement

— Que voulez -vous dire par là?

— Nous allons exiger votre démission.

A ces mots, la fille demanda à ses camarades et à un groupe de professeurs de se diriger vers le bureau de Xu Bei Hong.

Une heure s'écoula, Xu Bei Hong convoqua Yu Liang

— Madame Pan, je suis désolé, mais je n'ai pas d'autre choix que d'exiger votre démission. Je dois continuer d'enseigner et de promouvoir l'art occidental. Je suis désolé, répéta-t-il en avalant sa salive salée de larmes.

— Je comprends, eh bien cela fut un honneur pour moi d'enseigner dans votre établissement pendant des années. J'avais cru que j'apporterais une brise printanière dans votre école et que je formerais des nouveaux peintres impressionnistes comme Manet, Renoir, Monet, Degas et Sisley. Je crois que je me suis trompée.

Elle se tourna vers lui, lui sourit, puis se dépêcha de retourner chez elle. Quelle ne fut sa surprise quand elle aperçut monsieur Hong devant sa porte.

Marie-Laure de Shazer

59 - LES CONCUBINES DES PEINTRES IMPRESSIONNISTES

Le dessin arabesque est le plus spiritualiste des dessins. - Charles Baudelaire

— Monsieur Hong, tout va mal, dit Yu Liang en pleurant.

— Voyant, ma petite, que s'est-il passé?

— J'ai dû démissionner de l'école.

— Ah bon? Mais pourquoi?

— Parce qu'une personne a dénoncé mon passé de prostituée.

— Mais pourquoi cette personne aurait elle fait cela?

— Parce que je suis la mieux payée de l'école.

— Savez vous qui a bien pu faire cela?

— Je ne sais pas. répondit elle en reniflant.

— Qui est chargé de la comptabilité dans votre école?

Elle réfléchit.

— Oui, je vois qui c'est.

— Ah oui? Qui est ce?

— Le professeur Sheng

— Eh bien c'est lui qui a contribué à votre démission. Ne cherchez pas plus loin. C'est un jaloux.

— Je suis rejetée parce que je suis vue comme une concubine immorale.

— Ne vous inquiétez pas, c'est un jaloux! martela le professeur.

— Professeur Hong, est-ce que les épouses des peintres impressionnistes étaient appréciées?

— Non, pas toutes.

— Vraiment?

— Allez me chercher le livre des impressionnistes et parlons de ces femmes cachées. Zan Hua vous a aussi caché un moment, mais il a eu le courage de vous prendre comme concubine. Nous vivons dans une société en pleine transformation. Certains se disent confucéens, d'autres radicaux ou modernes. Ma pauvre Yu Liang, la Chine est perdue.

Yu Liang alla dans sa chambre et quelques instants plus tard elle revint avec le livre des impressionnistes.

– Tenez professeur. dit elle en le lui tendant.

Monsieur Hong le saisit et pendant qu'il regardait les portraits des épouses cachées des peintres, Yu Liang lui servit du thé.

– La Chine est comme la société du second empire de France. On admettait qu'on trompât sa femme, voire manger sa dot avec des courtisanes, mais le concubinage était considéré comme une déchéance sociale, la fille-mère était méprisée et les enfants illégitimes rejetés. Comme vous avez peint "le contraste entre le noir et blanc" et que vous vous êtes inspirée de l'Olympia de Manet, je vais vous parler de ce peintre. A 20 ans, Manet eut un fils illégitime avec son professeur de piano hollandais, Suzanne Leenhoff. Quand Manet apprit que son professeur était enceinte, il s'affola, et confia tout à sa mère. Femme de tête, celle-ci s'employa à sauver les apparences en envoyant la jeune femme accoucher en un lieu discret, loin du père de Manet. L'enfant, né le 29 janvier 1853, fut déclaré comme étant le fils de Suzanne Leenhoff et de père inconnu. Quand il fut baptisé, Manet se présenta comme parrain. Le père de Manet n'avait jamais soupçonné la ressemblance de son petit fils, Léon, avec son fils.

– Vraiment? Son père ne s'est jamais aperçu de rien?

– Non, et quand il mourut, Léon avait 10 ans. Alors, Édouard Manet, attaché à Suzanne pour l'équilibre qu'elle lui apportait, finit par l'épouser et Léon fut élevé en enfant gâté.

– Manet a-t-il reconnu son fils?

– Non, il ne le reconnut jamais.

– Mais pourquoi ne l'eut-il pas reconnu?

– Parce que Manet avait peur qu'on sache qu'il avait eu un enfant illégitime, en dehors du mariage. Il voulait sauver l'honneur de sa famille.

– Comment était l'épouse de Manet? Acceptait elle tout de Manet? Ses infidélités?

– Suzanne Leenhoff était une femme corpulente, douce et déterminée que la femme peintre Berthe Morisot appelait affectueusement «la grosse Suzanne». Elle avait en effet le tempérament adéquat pour vivre aux côtés du peintre et supporter ses nombreuses infidélités.

– C'était donc l'épouse parfaite.

– Oui, vous avez raison. Parlons maintenant de Cézanne, le peintre paranoïaque qui vous inspire quand vous peignez les natures mortes. Dans la crainte d'un père soucieux de respectabilité, Cézanne cacha sa liaison avec son modèle, Hortense Fiquet et la naissance de son fils Paul pendant de très nombreuses années.

– Lui aussi! Mais pourquoi a-t-il fait cela?

- Parce qu'il redoutait son père et qu'il avait peur que celui-ci ne lui donne plus d'argent. Mais, tout finit par se savoir en 1874, son père apprit l'existence de son petit fils et de sa belle fille. Au début Cézanne nia, mais avec le temps, son père s'était fait à l'idée d'avoir un petit fils et accepta la relation.

- Vous me direz, interrompit Yu Liang, je comprends que son père n'ait pas soupçonné son fils d'avoir une épouse. Cézanne était tellement timide avec les jeunes filles qu'il n'a jamais employé comme modèle une jeune femme nue. Il avait peur des femmes, un peu comme Degas.

- Oui, certes vous avez raison. Mais Cézanne avait peur de son père. Il avait tout le temps tendance à se conduire devant lui en petit garçon craintif et coupable. Zola lui a même reproché son manque de caractère vis à vis de son père. En plus de Cézanne, il y eut Renoir, poursuivit monsieur Hong, qui vécut un temps avec Aline avant de l'épouser et de reconnaître leur premier enfant.

- Et Pissaro?

- Comme Manet et Cézanne, Pissarro cacha sa relation avec Julie jusqu'à ce qu'elle tombe enceinte. Son père, scandalisé par cette mésalliance, lui coupa les vivres.

- Décidément, monsieur Hong, leurs pères étaient durs et intransigeants envers eux. Et Julie a-t-elle mis au monde son bébé?

- Non, elle fit fausse couche et dut trouver un métier de fleuriste pour aider son mari peintre. Pissarro épousa enfin Julie quand elle fut enceinte de son quatrième enfant!

- Et Monet?

- Sa belle épouse Camille qui fut son modèle dans la dame à la robe verte vécut avec Monet pendant quinze ans. Elle ne fut pas du tout appréciée par sa belle famille. Fille de petit bourgeois Lyonnais, Camille avait une dot que Monet dilapida après son mariage. Durant les périodes de crise, Camille supportait tout, les sautes d'humeur du peintre, acceptait de manger du pain noir, d'être abandonnée au moment d'accoucher. Après sa mort, il se remaria à Alice Hoschedé et détruisit sur l'ordre de cette femme autoritaire, impérieuse, tous les souvenirs de Camille, n'allant même plus se recueillir devant sa tombe.

- C'est affreux! J'espère que mon mari ne s'inspirera pas d'Alice Hoschedé si un jour je mourais. Bon, professeur Hong, que me conseillez-vous de faire?

- Eh bien je vous conseille de prendre en main votre destin. N'êtes vous pas libre de faire ce que vous voulez?

Yu Liang sourit et lui proposa de manger une spécialité de Nan Jing: le canard salé.

Marie-Laure de Shazer

60 - PAN YU LIANG DECIDE DE QUITTER LA CHINE

La peinture est comme l'homme, mortel mais vivant toujours en lutte avec la matière. - Gauguin

Le sept juillet 1937 les troupes japonaises qui s'entraînaient près de Wang Ping, à l'extrémité est du célèbre pont Marco Polo, accusèrent les Chinois d'avoir enlevé un de leurs soldats. Face à cette situation, le gouvernement japonais demanda de fouiller les maisons de tous les habitants. Comme le gouvernement chinois refusa, les troupes japonaises lancèrent des tirs et déclenchèrent l'un des plus violents conflits entre les deux pays.

Yu Liang de retour à Shanghai, songeait à son avenir et à celui de la Chine qui sombrait de jour en jour. Dans sa chambre, elle écoutait, l'air inquiet, la voix criarde des vendeurs de journaux hurler dans la rue "incident du pont Marco Polo." Elle avait bien compris que cette agression nipponne marquait le début de la guerre. Elle songea à Tchang Kai Check qui était faible. Il avait temporisé avec les Japonais, négocié avec les seigneurs de la guerre et consacré son temps à limoger les communistes. Depuis 1928, le parti nationaliste se heurtait aux intérêts japonais concernant le contrôle du chemin de fer sud mandchou. Le 18 septembre 1931, le Japon avait prétexté un prétendu bombardement du chemin de fer par les nationalistes chinois pour étendre son emprise militaire sur toute la Mandchourie. Le gouvernement nippon avait ensuite réuni trois provinces Mandchouriennes en un nouvel Etat, le Mandchoukouo, puis placé à sa tête le dernier empereur de Chine, Pu Yi. Au début de l'année 1933, l'est de la Mongolie intérieure était intégrée au Mandchoukouo. Quelques mois plus tard, le Japon força la Chine à signer un accord de démilitarisation. Les intentions belliqueuses des troupes nipponnes étaient évidentes, mais Tchang Kai Chek n'osait pas les affronter jugeant que son armée n'était pas prête à attaquer. Il préférait alors se consacrer à la répression de ses opposants politiques.

L'esprit de Yu Liang était tourmenté. Toute la journée, la servante avait essayé de la rassurer, lui disait qu'elle devrait rester à Shanghai, que le Japon n'oserait jamais attaquer la Chine, et qu'il ne fallait pas faire confiance aux journalistes. Même ses mots doux ne l'apaisèrent pas. Incapable de contenir sa douleur et ses angoisses, elle alla d'un pas agité dans son atelier, pensant à l'avenir de son couple. Depuis son retour à Shanghai, Zan Hua était encore plus déprimé, un sombre chagrin l'accablait. La situation chaotique et l'affaiblissement des forces de l'armée nationaliste le démoralisaient. Elle ne le voyait presque plus. Il allait souvent rendre visite à sa première épouse. Elle avait bien compris qu'il l'évitait. N'avait il pas perdu la face? Elle avait été obligée de démissionner deux fois à cause de toutes les rumeurs qui circulaient sur elle. Elle était sûrement perçue comme une femme à problèmes, voire dans le langage parlé un cas social irrécupérable.

— Hélas! Je dois partir, je l'ai perdu. dit elle en touchant un de ses pinceaux.

Elle dut attendre des heures pour apaiser sa douleur et retrouver son calme. Déterminée à quitter le pays, elle prit un stylo et une feuille de papier et écrivit à la première épouse de Zan Hua.

Madame Pan,

Je vous demande pardon pour tout le mal que je vous ai fait. Je compte regagner Paris dans quelques mois. Mais, promettez-moi de vous occuper de Zan Hua. Il aura besoin de vous. Malheureusement, je n'ai pas pu lui donner ce qu'il voulait: un enfant. Je pense qu'il est grand temps qu'il regagne An hui, son lieu d'origine. Je vous écrirai pour connaître son état lorsque je serai installée à Paris. Je pense que la Chine n'a pas besoin de moi. J'espère seulement qu'un jour on m'y considérera un peu. Cordialement, Yu Liang.

Cela fut un jour d'automne que la première épouse accompagnée de son fils était venue chercher Zan Hua. Celui-ci n'avait pas réagi parce qu'il s'enfonçait de plus belle dans sa dépression. Son épouse était avec le chauffeur qui prenait ses bagages. Elle avait décidé de se remettre avec lui pour ne pas le laisser seul alors que la guerre faisait rage dans tout le pays. Elle semblait un peu émue de le revoir. Il avait en effet quitté le domicile conjugal lorsqu'il avait appris le retour de Yu Liang. Mais les années avaient créé un mur de séparation. «Le temps est comme le calendrier lunaire», songea-t-elle.

Yu Liang colla ses deux lèvres sur celles de Zan Hua comme si elle collait un papier sur sa toile, puis des larmes jaillirent de ses yeux. Elle regarda le paysage d'automne et aperçut des feuilles mortes qui tombaient des branches. Elles ressemblaient aux larmes qui partaient de ses yeux. Un léger vent soufflait et caressait son visage comme le sable d'un désert. Il emportait avec lui les larmes de tristesse dans un autre endroit. Elle les voyait se mêler avec les feuilles mortes.

Zan Hua monta dans la voiture et elle regarda celle-ci partir au loin comme un vent qui chasse les poussières.

Elle regardait la voiture noire qui s'en allait dans un lieu lointain.

Elle retourna dans son appartement, et prépara toutes ses affaires. Paris l'attendait.

Un pousse-pousse était déjà devant sa porte. Pendant le trajet vers le port ses yeux de peintre impressionniste et fauviste s'imprégnaient des rues, des marchands qui se chamaillaient pour un client, des mendiants qui passaient le long des murs, leur chapeau cabossé, vacillant presque à chaque pas.

Une odeur de pauvreté et de tristesse enveloppait leurs âmes. Elle regardait tout le temps ce triste paysage et le peignait dans sa tête.

Arrivée au port, elle paya le tireur de pousse-pousse en lui donnant une coquette somme. Très heureux, celui-ci la remercia de sa générosité. Elle monta d'un pas lourd et accablé les escaliers qui menaient au bateau. Elle se retourna à maintes reprises avant de voir le quai s'estomper comme une buée de vapeur.

61 - LA SOLITUDE A PARIS ET LA MORT DE ZAN HUA

Je ne peins pas ce que je vois, je peins ce que je pense. - Picasso

En 1939 peu avant l'occupation allemande à Paris, Yu Liang présenta sa même œuvre inspirée de l'Olympia de Manet à un concours de peinture, intitulée «contraste entre le noir et le blanc». Elle fut lauréate et cette œuvre lui permit de connaître un succès mondial. A la fin de ses expositions en Europe et aux Etats Unis, elle envoyait des lettres enflammées à Zan Hua. Elle ne parvenait pas à l'oublier.

Malgré son succès, la solitude lui pesait et elle se sentait comme un bateau solitaire sans gouvernail, balloté par le vent glacial sur les eaux sombres et immenses.

Elle peignait sans relâche, puis exposait ses toiles. Elle était membre d'une association chinoise, rencontrait des compatriotes chinois qui avaient fui le pays. Elle les aidait à s'établir dans les quartiers parisiens. Elle s'abandonnait souvent au désarroi, lorsqu'elle songeait à ses expériences professionnelles aux Beaux-arts de Shanghai et de Nanjing. Elle ne comprenait pas pourquoi les jeunes qui rêvaient d'une Chine meilleure la méprisaient et l'avaient forcée à quitter son pays.

Pour échapper à son passé douloureux, elle allait souvent au bord de la Seine ou dans des quartiers qu'elle ne connaissait pas. Alors elle prenait sa palette et peignait, songeant à Goya qui dessinait la vie parisienne.

Pan Yu Liang avait cru qu'en fuyant Shanghai, elle serait à l'abri de toute guerre ou de toute catastrophe naturelle, mais ses yeux qui normalement brillaient sous le soleil de plomb se transformèrent en larmes de sang, quand elle entendit une foule hurler de rage dans la rue" Les Allemands sont ici. La France a capitulé."

De peur que la Gestapo saisît ses tableaux, elle les cacha aussitôt dans sa cave. En effet, Hitler, peintre raté, souhaitait créer un musée de l'art européen et non dégénéré. Pour réaliser le rêve du Führer, les nazis confisquèrent les collections publiques et les collections privées dont les propriétaires étaient la plupart des juifs. Ainsi 4000 œuvres appartenant à la célèbre famille Rothschild furent saisies. Pendant toute la guerre, Yu Liang garda précieusement ses peintures comme des bijoux de jade.

De surcroît, confrontée à l'expérience de la guerre, elle peignait des scènes qui comprenaient les civils blessés, les bombardements, et les longues queues aux portes des boulangeries. Parfois quelques passants atterrés, cherchant un refuge contre les bombes allemandes, venaient poser pour elle. Ses couleurs autour du rouge, du bleu et du jaune doré exprimaient sa rage et sa haine contre l'occupation allemande. Elle était comme un photographe qui prend une image sur le moment. Chaque fois qu'elle finissait ses esquisses, elle pensait à son mentor Lucien Simon qui fut envoyé en 1917 sur le front pour dessiner les scènes de guerre, et au peintre engagé Eugène Delacroix avec son célèbre tableau *les Massacres de Scio*.

Après la guerre, Pan Yu Liang décida de rester à Paris elle ne voulait pas retourner à Shanghai. Comme elle avait connu le nazisme, son avenir en Chine était compromis et elle ne pourrait y continuer son activité de grand peintre.

Avec la création de la République Populaire de Chine, elle entendit dire que Mao Ze Dong était un sauveur. Elle pensait à ce moment là que c'était un homme aux valeurs démocratiques et qu'il voulait instaurer la liberté. Cependant, la situation économique et politique du pays était incertaine. Elle préférait rester à Paris pour continuer à exposer ses peintures.

Comme si son destin l'avait vouée à ne pas retourner à Shanghai. Elle reçut un jour de 1966 une lettre sombre qui lui annonçait un grand malheur. Elle ne reconnut pas tout de suite l'écriture sur l'enveloppe ; c'était celle du fils de Zan Hua. Elle ouvrit fébrilement la lettre comme si elle déchirait son cœur. Puis elle lut le caractère: "si, 死, mort".

Elle reposa la lettre sur la table et elle tremblait. Elle répétait inlassablement les mêmes mots:

– Qui est mort? Sa femme ou Zan Hua?

Elle regarda la lettre, et se dit: «il faut que je sache qui est mort dans cette famille. Madame Pan ou Zan Hua.»

Puis, elle souleva le papier blanc léger comme une plume et aperçut le nom: «Zan Hua.» A peine eut-elle fini de lire ce nom qu'elle s'effondra sur une chaise.

Elle resta pendant un mois sans bouger de son lit même si la tristesse dans ses yeux s'éteignait lentement. Le courage et l'espérance avaient déserté son cœur. Chou Xin, l'air inquiet, la forçait à manger et à continuer à peindre. Il lui disait toujours:

– Tu peins. Peins! Cela va t'aider. Tu n'as jamais dessiné Zan Hua. Pourquoi?

– Parce que cela pouvait porter malheur. J'avais peur de le perdre.

En lisant plusieurs fois la lettre, une scène lui apparut: La mort de l'épouse et le modèle de Monet: Camille. Monsieur Hong lui avait dit que quand Camille mourut dans la chambre funèbre de la maison deVétheuil, Monet contempla le fin visage de son épouse. Les yeux inondés de larmes, il accrocha autour de son cou le médaillon et recouvrit son corps de fleurs. Abbatu, déprimé d'avoir perdu son modèle et son épouse, il prit son pinceau, sa toile et sa palette puis la peignit sur son lit de mort. En visualisant la toile, peinte en traits hachés gris-bleus et chair., Yu Liang fit elle aussi le portrait de Zan Hua. Elle caressa pendant des heures ses joues creuses et abîmées par le temps et les déboires de la vie. Elle souriait en voyant son regard. Pendant des années, Zan Hua lui avait demandé:

– Pourquoi ne m'as-tu jamais dessiné?

A présent, elle pouvait lui dire:

– Maintenant que tu es mort, je te dessine.

Elle ne se séparait jamais de ce dessin qu'elle posait sur sa table de nuit. Elle lui parlait parfois et priait les ancêtres de Zan Hua qu'ils vinssent le protéger.

Elle se souvenait des longs détours qu'il faisait pour venir la voir lorsqu'elle était plus jeune. Il prenait sa voiture et de Shanghai à An Hui, il l'emmenait dans de magnifiques jardins, interdits au peuple. Ils étaient amoureux. Il lui avait donné un nom, Yu Liang, et elle se sentait si seule à présent. Personne ne lui avait donné autant d'amour. Zan Hua avait lui aussi connu le bonheur avec elle. Il avait, pour la première fois de sa vie, rencontré une femme moderne. Sans lui, elle ne serait rien. Sans lui, sa résilience ne se serait pas produite.

Depuis la mort de Zan Hua, Yu Liang rêvait d'une seule chose: créer un musée en son honneur à An hui. Vouloir mourir dans cette ville comme lui et ne pas prendre la nationalité française étaient un moyen pour elle de retourner dans son pays. Elle pensait au dénouement de l'œuvre qu'elle avait lu à Paris, «Romeo et Juliette»: Mourir et être enterrée près de l'homme qui l'avait sauvée. Bien que le ministère de la culture l'encourageât à prendre la nationalité française elle ne cessait de leur dire:

– Si je la prends, je ne serai jamais reconnue en Chine, et ne serai jamais enterrée avec l'homme que j'ai aimé.

Marie-Laure de Shazer

62 - LA REVOLUTION CULTURELLE N'A PAS EU LES ŒUVRES DE PAN YU LIANG

Un tableau ne vit que par celui qui le regarde. - Picasso

Paris commençait à se reconstruire et à panser les blessures de la seconde guerre mondiale, mais Shanghai s'enfonçait dans une autre folie: la révolution culturelle.

Un jour du mois de mai 1968, à six heures du matin, un torrent de folie et de haine se répandit dans les rues de la ville. Un groupe hurlant se dirigea vers l'école des Beaux-arts.

Des chants s'élevaient et des voix éclatèrent:

– La révolution est la raison suprême. Bienvenue à ceux qui veulent écarter les êtres immoraux. L'école des beaux-arts est impure. L'art occidental souille les âmes. Il faut détruire les tableaux qu'abrite cette école et la saccager. Allez, compagnons, mettons nos uniformes militaires verts et agrafons sur notre poitrine l'effigie de notre maître: Mao Ze Dong.

Vêtus de leurs uniformes, les gardes rouges allèrent coller sur les murs de l'école les caricatures des ennemis du peuple.

Au rythme des chants, le soleil se levait. Parmi les étudiants, une jeune fille hissait le drapeau révolutionnaire et criait:

– Les professeurs de cette école sont impurs. Une prostituée du nom de Pan Yu Liang y enseignait et ses cours souillaient les élèves. Camarades, nous vivons dans une époque de grande pureté. Nous avons lutté contre l'invasion japonaise, le Kuo Ming Tang. La guerre de l'opium nous a aussi appris une leçon qu'il ne fallait pas faire confiance aux Anglais.

Le président Mao Ze Dong nous a dit: «Les professeurs, les conservateurs, nos parents, sont devenus un obstacle au progrès. » Camarades, unissons-nous, abattons les bourgeois, les défenseurs de la société féodale de Confucius. Abattons les défenseurs de l'art occidental

Saisie d'une émotion violente, elle se jeta sur un des professeurs d'art et l'abreuva d'insultes, puis se retournant vers ceux qui l'accompagnaient, elle s'écria:

– Ce sont des ennemis du progrès, des êtres impurs. Ils essayaient d'endoctriner les gens avec l'impressionnisme. Allez, camarades, Brûlons leurs tableaux!

Une pluie de coups de poing se déversa sur les pauvres professeurs et l'odeur du sang se mêla à l'odeur des fumées. Les tableaux furent brûlés, les livres des impressionnistes furent déchirés.

Ce jour-là, le ciel se couvrait de nuages noirs comme des cendres. Des feuilles mortes, des bambous se laissaient emporter par le vent courroucé et atterrissaient aux pieds des professeurs.

La meneuse portait d'épaisses lunettes. Ses grosses lèvres exprimaient la vulgarité et la grossièreté était dans ses paroles.

Après avoir frappé à coups de poing les traîtres au pays, elle agita le bras et lança – Vive la révolution! Vive le président! Vive le maoïsme! Puis elle partit avec un autre groupe de jeunes et leurs silhouettes disparurent comme de la vapeur d'eau. L'école fut fermée et certains professeurs envoyés dans les camps, se suicidèrent.

A Paris, les Chinois d'outremer s'inquiétaient et demandaient à l'ambassade des nouvelles de leur famille. Mais on leur disait toujours la même chose:

– Camarades, tout va bien, la Révolution est la raison suprême.

Yu Liang était prisonnière. La mort de son mari, la révolution culturelle, la pensée maoïste l'empêchèrent de retourner à Shanghai pour se recueillir sur la tombe de l'homme qu'elle avait aimé.

Yu Liang savait qu'il ne lui restait pas beaucoup de temps à vivre. Plus les lunes décroissaient plus elle se souvenait du temps où monsieur Hong lui parlait des impressionnistes. Depuis la mort de son mentor, Lucien Simon en 1945, elle se sentait perdue et abandonnée. Elle songea à la carrière du peintre. En 1923, Lucien Simon fut nommé professeur à l'Ecole des Beaux-arts de Paris où il compta parmi ses élèves René Aubert, Jean Dries, Robert Micheau-Vernez et Henry Simon. Il fut élu à l'Académie des Beaux-arts le 5 mars 1927 et l'année suivante il fut nommé membre du conseil supérieur des musées nationaux. Il devint peintre officiel de la Marine en 1933. Reconnu et apprécié, l'État français lui commanda plusieurs œuvres, comme la *Messe du Soldat mort* et le *Sacrifice* pour l'église Notre-Dame à Paris, puis le chargea de la décoration de l'escalier du Sénat, inauguré en 1929.

En 1930 il s'impliqua dans la création de la Casa de Velázquez de Madrid, inaugurée en 1929. En 1931, il organisa à Buenos Aires plusieurs conférences sur la peinture contemporaine française. En 1934, il illustra le livre" *Pêcheur d'Islande"* de Pierre Loti. Enfin, en 1937, il obtint le grand prix de l'Exposition universelle de Paris pour ses panneaux décoratifs du pavillon du Luxembourg: *La procession dansante à Echternach, La Sûre* et *La Moselle*.

Pendant la Seconde Guerre Mondiale, il se retira à Sainte-Marie où il se consacra pleinement à des sujets bretons. Il peignit les paysages de l'Odet, la vie quotidienne des marins et des paysans.

Yu Liang prit le livre des impressionnistes pour se donner de la force, elle voulait savoir comment les peintres avaient fini leurs jours. Pendant qu'elle parcourait les pages, ses yeux tombèrent sur une date tragique: ***30 avril 1883: la mort de Manet.*** Elle lut la note et les réactions que cela avait provoquées, suite à l'annonce du décès de ce grand peintre incompris.

> *Les membres du salon étaient stupéfaits, ils n'en revenaient pas, le peintre qu'ils avaient haï, fustigé était mort. Ils baissèrent la tête, les larmes aux yeux. Pendant des années, ils l'avaient abreuvé d'insultes, s'étaient moqués de ses œuvres, l'avaient traité de fou, de provocateur, maintenant les mêmes membres du jury ne savaient plus quoi dire. Ils s'étaient habitués à s'indigner devant ses œuvres. Avant de mourir Antonin Proust, ministre de la culture, lui décerna la légion d'honneur. La presse se moqua de lui*

d'avoir reçu un tel honneur. Manet trouva ces critiques tellement amères qu' une douleur dans les jambes l'envahit. Après avoir bataillé avec les membres du jury du salon, ceux-ci lui accordèrent une médaille pour son œuvre M. Pertuiset, le chasseur de lions.

Yu Liang sourit, Manet était enfin reconnu. Mais son visage s'assombrit quand elle lit les derniers jours de la vie du peintre.

Manet travaillait sans relâche sur le portrait de l'Amazone en vue du prochain salon. Le peintre avait tellement mal à la jambe qu'il se traînait dans son atelier. Il ne parvenait pas à manier ses pinceaux. Il avait tellement mal à la jambe qu'il creva d'un coup de couteau sa toile.

Yu Liang s'arrêta. Elle avait soif. Elle avait la gorge serrée. Elle versa du thé dans sa tasse, en but une gorgée, et continua de lire la suite.

Le 24 mars 1883, le pied gauche de Manet était devenu noir. Le médecin arriva aussitôt pour le soigner et lorsqu'il l'ausculta il déclara qu'il fallait amputer sa jambe. Manet fut opéré chez lui, sans aucune précaution d'asepsie. Il cria, hurla quand il se réveilla. Le médecin avait coupé la jambe au dessous du genou et avait abandonné son membre à côté de la cheminée.

Manet mourut quelques jours après. Avant son décès, il avait évoqué à Monet, Antonin Proust et Mallarmé ses luttes passées, les échecs qu'il avait essuyés et les critiques virulentes qu'il avait subies. L'une des dernières paroles dites à Antonin Proust furent terribles à entendre:

— Tu vois, dit-il les critiques m'ont fait tellement mal qu'on a dû me couper la jambe.

Il poursuivit en pensant à un des membres du salon qui l'avait toujours critiqué avec véhémence:

— Au moins le peintre Cabanel ne souffre pas, il est toujours en vie.

Le 30 avril 1883 Manet mourut dans les bras de son fils Léon qu'il n'avait jamais reconnu. Le 3 mai 1883, Monet, Antonin Proust, Pissarro, Cézanne, Zola se trouvèrent derrière le cercueil pour accompagner leur ami au cimetière de Passy. Renoir et Degas étaient absents. Degas avait crié" c'était un grand homme." La presse hypocrite qui avait amputé son talent répandit des larmes hypocrites.

Pan Yu Liang ferma le livre. Il était déjà tard. Le lendemain matin, Chou Xin lui rendit visite, il savait qu'elle n'allait pas bien, et qu'elle était déprimée. Il ne resta pas bien longtemps. Elle lui offrit du thé accompagné de galettes. Et dès qu'il s'éclipsa de son appartement, elle prit aussitôt le livre des impressionnistes. Elle pensa à Degas. Comment est-il mort? A-t-il souffert? songea-t-elle. Elle fut bouleversée et frappée d'effroi en lisant le passage de la mort tragique du peintre

Les dernières années de Degas furent sombres. Devenu presque aveugle, il allait droit devant lui, tâtant le sol avec sa canne. Ne pouvant plus peindre, il passait ses jours à déambuler dans les rues. Il s'arrêtait parfois pour boire du lait dans un café et écouter les discussions de billards. Il ressemblait à un clochard avec ses cheveux argentés mal

coiffés et ses lunettes d'aveugle. Quand il finissait sa promenade, il allait vers sa demeure où ne l'attendait qu'une servante tyrannique, Zoe, qui ne lui servait que des nouilles ou du veau insipide. Ce vieil homme maussade, aigri, cynique n'avait pas légué ses œuvres à l'Etat. Pourtant il y avait songé. Mais quand il visita le musée Gustave Moreau, il changea d'avis. Les œuvres entassées dans des salles sombres lui firent penser à un tombeau glacial. Il préféra ne rien léguer, songeant que les œuvres continueraient de vivre. Degas mourut dans l'indifférence en 1917.

Elle reposa le livre. Elle fut interrompue par les miaulements du chat de son voisin. Elle pensa à Baudelaire qui disait:

— Manet a un grand talent, un talent qui résistera, mais il a un caractère faible. Il me semble désolé et abasourdi par le choc. Ce qui me frappe c'est la joie de tous les imbéciles qui le croient perdu.

Après que le bruit se fut évanoui dans l'air frais elle reprit le livre des impressionnistes et lut les notes sur Renoir, Monet, Sisley et Pissarro.

Jusqu'à sa mort Renoir passait son temps à peindre des nus. Malgré les rhumatismes il continuait à s'adonner à sa passion. Et puis, en décembre 1919, il s'en alla, laissant sur son chevalet une toile représentant des anémones cueillies dans son jardin.

Quant à Monet, il finit sa vie à cultiver son jardin et à recevoir Clemenceau chez lui, partageant des repas ensemble.

Sisley mourut d'un cancer de la gorge peu de temps après la mort de son épouse le 29 janvier 1899. Un an avant sa mort, il apprit que sa procédure de naturalisation française avait échoué, faute d'argent. Sisley mourut pauvre et ne connut la gloire que posthume. Quant à Pissarro, il continua de peindre jusqu' à son dernier souffle, laissant de nombreuses peintures à l'huile. Avant sa mort, il pensait qu'il avait peint pour plaire aux collectionneurs et que Durand Ruel avait sous-estimé la valeur de ses tableaux. Il s' éteignit au mois de novembre 1913.

Pan Yu Liang était fatiguée et alla s'allonger sur le lit. Un quart d'heure s'écoula, une brise glaciale la réveilla en sursaut. Elle se frotta les yeux, se leva et enfila un gilet qui faisait ressortir sa taille fine. Elle versa du thé dans son bol, puis en regardant les feuilles de lotus flotter dans l'eau, elle pensa à Cézanne. Que lui est- il- arrivé?

Elle saisit le livre qui se trouvait sur la commode et se mit à lire les derniers jours de Cézanne.

Le peintre s'enfonça de plus en plus dans la solitude, mais il n'en souffrait pas; il était entièrement pris par sa passion. Il se méfiait tout le temps des gens et des critiques. Rongé par les regrets à la mort de Zola, il s'était enfermé dans son atelier pendant des jours, hurlant de douleur. Il avait coupé les ponds avec celui-ci. Des années auparavant en 1886, Zola avait écrit un roman "l'Œuvre" dans lequel il décrivit la vie de Claude Lantier, un peintre raté, en prenant Cézanne pour modèle. Bouleversé, le peintre ne voulut plus jamais le revoir. En effet, il trouvait le roman" l'œuvre" absurde. «Un peintre ne se tue pas parce qu'il a raté un tableau, avait il dit au marchand d'art,

> *Ambroise Vollard, quand un tableau n'est pas fini, on le jette au feu et on recommence un autre. » Cézanne voulait peindre jusqu' à la fin de la vie. Sentant ses derniers jours, il travaillait beaucoup, multipliant les œuvres. A l'automne 1906 après sa séance de peinture, il rentra chez lui inconscient, puis quelques jours plus tard, il mourut dans son lit.*

En lisant comment les peintres étaient morts, Pan Yu Liang se disait qu'elle voudrait mourir comme Cézanne en peignant jusqu' à son dernier souffle.

Ainsi, elle s'enterra dans sa petite chambre et peignit 4000 tableaux. Quelques jours avant sa mort, le directeur du musée Cernuschi était venu la voir et lui avait demandé:

– Quelles peintures voudriez-vous que l'on garde de vous?

Elle lui donna les tableaux de femmes nues pour qu'on se souvînt qu'elle avait été la première femme peintre chinoise à avoir fait scandale comme Manet avec l'Olympia, mais avoir eu le courage de peindre la nudité et de dénoncer la prostitution en Chine.

Elle laissa un testament dans lequel elle exprimait la volonté qu'on retournât en Chine les 4000 peintures entassées dans sa cave. Elle avait vécu quarante ans à Paris sans avoir voulu prendre la nationalité française, dans l'espoir d'être enterrée en Chine avec son mari. Elle adorait Paris. C'était une femme cultivée que les Français respectaient.

Passionnée aussi de sculpture, elle exécuta le Portrait de Grousset et celui de Montessori. On l'appelait la Manet-fauviste Sino-française. Elle disait souvent tout bas à Chou Xin:

– La France m'a permis de m'exprimer. Mais, les Français ne m'oublieront-ils pas un jour?

Fin

Pan Yu liang est reconnue en Chine où un musée consacré à son œuvre à a été créé à An Hui. En 2008, la ville de Beijing organisa en son honneur une grande exposition où le public put découvrir 200 peintures du peintre, la première femme impressionniste qui osa ouvrir la voix du modernisme en Chine. Sans la France, Pan Yu Liang n'aurait jamais connu la gloire

SOURCES

Voici les références ci-dessous qui m'ont servi à écrire ce roman:

Pan Yuliang. Black and White in Contrast, 1939.

Le film en chinois 画魂电视剧

Huahun: Pan Yuliang (2006 by Taipei's National Museum of History.

Les tableaux de Pan Yu Liang

"Autumn Auctions in Hong Kong", Orientations, Vol. 37, No. 1, Jan/Feb 2006, 102-108.

Le film de 1993 Soul Painting, La peintre. Pan Yu Liang.

Pan Yuliang Meishu Zhuopin Xuanji (1988)

La biographie en langue chinoise du petit fils de Pan, Xu Yong Sheng

2003. Orientalist Aesthetics: Art, Colonialism and French North Africa, 1880-1930, Berkeley, Los Angeles and London: University of California Press.

Berger, John. 2003. "Ways of Seeing", The Feminism and Visual Culture

2003. Orientalist Aesthetics: Art, Colonialism and French North Africa, 1880-1930, Berkeley, Los Angeles and London: University of California Press.

Berger, John. 2003. "Ways of Seeing", The Feminism and Visual Culture Reader, ed. Amelia Jones. London: Routledge, 37-39.

Bobot, Marie-Thérèse. 1985. "Appelée Pan Yu-lin", Collection Des Peintures Et Calligraphies Chinoises Contemporaines, Ville De Paris, Musée Cernuschi, 43-44.

Simon, Rita James and Caroline B. Brettell. 1986. Eds., International Migration: The Female Experience, Totowa, New Jersey: Rowman and Allanheld.

Clark, Kenneth. 1956. The Nude: The Study of Ideal. Art Harmondsworth: Penguin.

Zhonghua, min chui qingshi"), Selected Essays in Anhui Provincial Museum 40th Anniversary (1956-1996). China: Huangshan shushe, 229-230.

Craig, Clunas. 1989. "Chinese Art and Chinese Artists in France 1924-1925", Arts Asiatiques 44, 100-101.

Deng Chaoyuan (邓朝远). 1996. "Soul Returns to China, Name Remains in History" ("Hün gui zhonghua, min chui qingshi"), Selected Essays in Anhui Provincial Museum 40th Anniversary (1956-1996). China: Huangshan shushe, 229-230.

Dua, Enakshi. "Exclusion through Inclusion: Female Asian Migration in the making of Canada as a White Settler Nation", Gender, Place and Culture, Vol. 14, No. 4, Aug 2007, 445-466.

Eisenman, Stephen F. 2002. Nineteenth Century Art-A Critical History. London: Thames and Hudson.

Elisseeff, Vadime. 1953. "La Peinture Chinoise Contemporaine", Exposition De Peintures Chinoises Contemporaines, Catalogue Illustré. Ville De Paris: Musée Cernuschi, 31.

Garb, Tamar. 1994. Sisters of the Brush: Women's Artistic Culture in Late Nineteenth-Century Paris. New Haven and London: Yale University Press.

Li Chu-Tsing. 1988. "Paris and the Development of Western Painting in China", China-Paris: Seven Chinese Painters who Studied in France, 1918-1960. Taipei Fine Arts Museum.

Li Yuyi (李寓一). 1929. "Review of Western Painting Section" for Review of Education Ministry National Art Exhibition (part 2), Fünu Zazhi, Issue 15 No. 7, July.

Mittler, Barbara. 2003. "Defy(N)ing Modernity: Women in Shanghai's Early News-Media (1872-1915)", Research on Women in Modern Chinese History, Issue 11, Beijing: Zhongyang YanjiuYuan Jindaishi Yanjiushuo, December, 250-252.

Morokvasic, Mirjana. 1983. "Women in Migration: Beyond the Reductionist Outlook", One Way Ticket: Migration and Female Labour, ed. Annie Phizacklea, London: Routledge and Keagan Paul, 13-32.

Nochlin, Linda. 1989. "The Imaginary Orient", The Politics of Vision: Essays on Nineteenth-Century Art and Society. New York: Westview Press.

O'Grady, Lorraine. 2003. "Olympia's Maid: Reclaiming Black Female Subjectivity", The Feminism and Visual Culture Reader, ed. Amelia Jones, London: Routledge, 174-186.

Pan Yuliang. 1929. "My Artistic Practice and Experience with Pastels" ("Wo xi fenbihua de jingguo tan"), Funü zazhi, Issue 15, No.7, 51.

Pan Yuliang Oil Painting Collection (Pan Yuliang Youhua Ji). 1934. Shanghai Shuju Publisher.

Quatre Artistes Chinoises Contemporaines: Pan Yu-lin, Lam Oi, Ou Seu-Tan, Shing Wai. 1977. Exhibition Catalogue, 26 mars–30 avril 1977, Avant-propos de V. Elisseeff, Ville de Paris: Musée Cernuschi.

Shinan. 2002 (reprint). *Huahun: Pan Yuliang.* Zhuhai Xiangzhou: Zhuhai chubanshe.

Simon, Rita James and Caroline Brettell. 1986. Eds., *International Migration: The Female Experience*, Totowa, New Jersey: Rowman and Allanheld.

Spivak, Gayatri Chakravorty. 2006. "Can the Subaltern Speak", *The Post-Colonial Studies Reader* (Second Edition), ed. Bill Ashcroft. London and New York: Routledge, 28-37.

Tao Yongbai (淘永白). 2000. "Western Painting Movement's New Women" ("Xihua yundong zhong de xin nüxing"), *Lost Memories: History of Chinese Women Painters* ("Shiluo de lishi: Zhongguo nüxing huihuashi"), eds. Tao Yongbai and Li Ti. Hunan Meishu Publisher.

Thornton, Lynne. 1985. *Women as Portrayed in Orientalist Painting.* Paris: ACR Édition Internationale.

Yang Yingshi and Wang Shanshan ((杨应时和王姗姗). 2002. "From Red Lights to Painting the Town Red", *China Daily,* 31 May,

Zhang, Jeanne Hong. 2004. The Invention of a Discourse: Women's Poetry from Contemporary China. The Netherlands: CNWS Publications.

www.ingramcontent.com/pod-product-compliance
Lightning Source LLC
Chambersburg PA
CBHW080236180526
45167CB00006B/2293